舞台灯光工程设计与应用

第 2 版

谢咏冰　罗　蒙　吴保骏　张飞碧　编著

机械工业出版社

本书以通俗易懂、深入浅出的方式，较系统地论述了舞台灯光工程设计方法，并列举了大剧院、音乐厅、省人民大会堂、广播电视中心演播剧场等不同类型舞台灯光工程设计案例，是从事舞台灯光工程设计人员和灯光师的良师益友，也可作为艺术院校相关专业的教学参考书。

图书在版编目（CIP）数据

舞台灯光工程设计与应用/谢咏冰等编著. —2版. —北京：机械工业出版社，2019.7（2025.7重印）
ISBN 978-7-111-62815-6

Ⅰ. ①舞… Ⅱ. ①谢… Ⅲ. ①舞台灯光-照明设计 Ⅳ. ①J814.4

中国版本图书馆CIP数据核字（2019）第094614号

机械工业出版社（北京市百万庄大街22号　邮政编码100037）
策划编辑：何文军　责任编辑：何文军　于伟蓉
责任校对：刘志文　封面设计：张　静
责任印制：张　博
北京华宇信诺印刷有限公司印刷
2025年7月第2版第8次印刷
184mm×260mm·16印张·393千字
标准书号：ISBN 978-7-111-62815-6
定价：59.00元

电话服务　　　　　　　　　　网络服务
客服电话：010-88361066　　　机 工 官 网：www.cmpbook.com
　　　　　010-88379833　　　机 工 官 博：weibo.com/cmp1952
　　　　　010-68326294　　　金　书　网：www.golden-book.com
封底无防伪标均为盗版　　机工教育服务网：www.cmpedu.com

前言

舞台灯光也称舞台照明，是舞台演出不可分割的一个组成部分，在不同历史时期、不同演出形式、不同物质条件下，它的概念和作用也随着戏剧艺术、剧场建筑、科技进步的发展而发展。

在现代演出中，舞台灯光是空间艺术与时间艺术的结合体。运用舞台灯光设备和技术手段，以光的明暗、色彩、投射方向和光束运动及其动态组合等，以较大的可塑性与可控性，为舞台创造立体、多变、灵活、快速的照明条件，引导观众视线，增强舞台表演的艺术效果，渲染表演气氛，突出中心人物，创造舞台空间感和时间感，塑造舞台表演的艺术形象，并提供必要的灯光效果，调节演员与观众间的气氛。只有良好的舞台灯光系统才能满足戏剧表演和综合文艺演出活动的需要。

舞台灯光的知识结构包括舞台照明工程设计、舞台灯光场景设计和文化艺术基础等三个部分。其中舞台照明工程设计和应用，涉及电工学、电子技术、光源和光学、计算机网络传输技术等四个方面的科技知识和舞台灯光设备的应用技能。

作者谢咏冰先生在近30年的剧院演出系统建设工作中，先后考察了欧美等地的剧院建设和演出市场的状况，在此基础上根据国内外演艺设备和技术的发展，结合近年国内完成的一些优秀剧院工程项目的成功案例，以及国内外各类演出形式的发展趋势，与其他作者一起编写了本书。希望作为行业的一员，为舞台灯光技术工艺设计做一些整理工作。

谢咏冰先生长期从事舞台灯光、音响工程项目的设计工作，具有丰富的工程实践经验；罗蒙先生和吴保骏先生是经验丰富的行业资深人士；而张飞碧先生则是中国演艺设备技术协会的元老、演出系统著名的技术专家、北京理工大学教授、著名信息技术专家。

本书第1版自2014年11月出版以来，得到了全国舞台灯光工程设计人员、艺术类院校师生以及相关行业工作人员的青睐，三年多时间已经加印了4次。近年来，TCP/IP互联网+DMX数字网络传输技术、LED舞台灯具光源技术、LED大屏幕数字显示技术和大屏幕投影显示技术获得了广泛应用，尤其是在文化和旅游舞台演出中，因此对第1版进行了补充和修订。

本书第2版主要在以下几方面进行了完善：①增加了"舞台LED显示屏系统"和"大屏幕投影显示系统"两章；②在原"舞台灯光工程应用案例"一章中，增加了案例，方便读者对不同的舞台演出形式有进一步的了解；③更新了原书中引用的规范、标准，更正了部分图例，还就在技术培训的过程中，发现的不足之处，进行了完善，使之更加符合艺术类高等职业教学培训教材的要求，更加具有规范性和实用性。

全书分为6章，第1章舞台装置和舞台灯光概述，第2章舞台灯光工程设计，第3章舞台灯光传输网络系统，第4章舞台LED显示屏系统，第5章大屏幕投影显示系统，第6章舞台灯光工程应用案例。

本书的编撰得到以下行业著名专家和企业家的帮助和指导，特此鸣谢！

我国舞台灯光界泰斗金长烈教授；中国演艺设备技术协会朱新村理事长；中国舞台美术学会蔡体良会长；上海市照明学会理事长、复旦大学电光源研究所所长梁荣庆教授；我国舞台灯光行业著名专家柳德安教授、陈国义教授、姚涵春教授；上海市照明学会副理事长方仁和高级主任灯光师、石慰苍高级工程师、韩关坤高级主任灯光师；中央戏剧学院冯德仲教授、石亮光高级工程师；原国家大剧院舞台设备部副部长阎常青高级工程师；中国舞台美术学会剧场专业委员会副主任、一级舞美设计穆怀恂主任；国家一级灯光师方建国教授；周东滔高级工程师；张耀民高级主任舞台技师；周建国一级舞美设计；左焕琨高级主任灯光师；钟建樑高级工程师；薛懿华高级工程师；蓝焰高级主任舞台技师；杨翎翔高级工程师；毛锡瑜高级主任灯光师；潘云辉高级工程师；章海聪教授级高工；俞丽华教授；李国宾教授级高工；梁少强高级工程师；郝洛西教授；肖辉教授；郭睿倩教授；袁樵副教授；罗红高级工程师；汪幼刚高级工程师；王小明高级工程师；俞安琪高级工程师；保利剧院建设工程咨询有限公司前董事长武晟高级工程师；安恒利（国际）有限公司吕汉连副总裁、项珏副总裁、广州河东电子有限公司董事长梁国芹高级工程师；利亚德集团朱爽副总裁；上海仪电鑫森科技发展有限公司副总经理赵康康高级工程师；广州斯全德灯光有限公司董事长马礼民高级工程师；杭州亿达时灯光设备有限公司吴建波董事长；北京北特圣迪科技发展有限公司副总经理石俊高级工程师；利亚德文旅公司温再林副总经理；浙江舞台设计研究院杨国武主任；南京视野工程有限公司杨寒松董事长；上海仁添灯光音响有限公司杨育斌董事长；江苏国贸酝领智能科技股份有限公司陈宏庆董事长。

上海永加灯光音响工程有限公司王静英、余文华、刘炯、吕建平、王新海、孙琦、张虹、吴斌在资料提供和整理工作方面给予了极大帮助，在此一并深表感谢。

作者借此机会，向为我国舞台灯光事业做出贡献的专家老师、企业家以及所有从业人员致敬！我们有缘生活在这一时代，有幸共同见证我国舞台灯光事业伴随国家改革开放而发展的光辉历程！

由于作者水平有限，编写过程中可能有不足、不当之处，敬请专家、同行和广大读者不吝赐教和指正。

<div style="text-align: right">编　者</div>

目 录

前言
第1章 舞台装置和舞台灯光概述 ……… 1
1.1 剧场、舞台概述 …………………… 2
1.1.1 剧场分类 …………………… 2
1.1.2 舞台分类 …………………… 2
1.1.3 剧场、舞台常用术语 ……… 3
1.1.4 舞台幕布系统 ……………… 5
1.1.5 舞台吊杆系统 ……………… 6
1.2 舞台灯光常用术语 ………………… 7
1.3 照明色彩的特性和舞台灯光的特点 … 11
1.3.1 照明色彩的心理特性 ……… 11
1.3.2 舞台灯光的特点 …………… 11
1.4 舞台布光和灯具选用 ……………… 12
1.4.1 舞台照明工程术语 ………… 12
1.4.2 舞台布光原理 ……………… 12
第2章 舞台灯光工程设计 …………… 18
2.1 舞台灯光系统设计原则和工艺设计
要求 ………………………………… 18
2.2 舞台灯光系统的基本配置 ………… 20
2.3 舞台灯光控制系统 ………………… 21
2.3.1 数字调光台 ………………… 21
2.3.2 电脑灯控制台 ……………… 26
2.3.3 换色器控制台 ……………… 28
2.3.4 调光器 ……………………… 29
2.4 舞台灯具 …………………………… 33
2.4.1 常规舞台灯具 ……………… 33
2.4.2 LED舞台节能灯 …………… 38
2.4.3 电脑灯 ……………………… 42
2.4.4 舞台激光灯 ………………… 48
2.4.5 舞台特殊效果设备 ………… 49
2.5 多功能剧院舞台灯光系统设计举例 … 51

2.5.1 舞台灯光系统技术要求 …… 51
2.5.2 设计引用参考标准 ………… 52
2.5.3 舞台灯光工程设计说明 …… 52
2.5.4 设计指标 …………………… 53
2.5.5 系统构成 …………………… 54
2.5.6 舞台灯光回路设计 ………… 55
2.5.7 主要设备技术性能 ………… 58
2.5.8 舞台灯光设备用房要求 …… 62
2.6 舞台灯光施工工艺 ………………… 62
2.6.1 供电与接地 ………………… 62
2.6.2 抗干扰综合措施和电气管线敷设
工艺 ………………………… 63
2.6.3 设备安装工艺 ……………… 64
2.7 舞台灯光系统调试 ………………… 65
2.7.1 调试准备工作 ……………… 65
2.7.2 灯光控制系统调试 ………… 65
2.7.3 总体调试 …………………… 67
2.7.4 满负荷、长时间稳定性试运转 … 67
2.8 舞台灯光设计应用 ………………… 67
2.8.1 电视剧院 …………………… 67
2.8.2 主题秀剧院 ………………… 68
2.8.3 多媒体舞台灯光的未来发展 … 69
第3章 舞台灯光传输网络系统 ……… 71
3.1 DMX 512数字多路通信传输协议 … 71
3.1.1 DMX 512通信标准的数据帧
结构 ………………………… 72
3.1.2 DMX 512通道数据组的结构 … 72
3.1.3 DMX 512数据通信的定时数据 … 73
3.2 DMX 512的技术特性 ……………… 75
3.2.1 DMX 512的网络结构 ……… 75

3.2.2 EIA-485 通信规范 ………………… 76
3.2.3 网络终端匹配电阻（Termination resistor）…………………………… 77
3.2.4 中继器和分路器/分配放大器（Repeater and split-ter/Distribution amplifiers）……………………… 78
3.2.5 网络隔离 ………………………… 78
3.3 DMX 512 的寻址方法 ………………… 79
3.4 调光台与调光器的互联配接 …………… 81
 3.4.1 配接计算机（Patching computer）…………………………… 81
 3.4.2 合并计算机（Merging computer）…… 81
3.5 ACN（Multipurpose network control protocol）多用途网络控制协议 ……… 82
3.6 Art-Net 灯光控制网络 ………………… 82
3.7 灯光控制网络传输系统实施方案 ……… 83
 3.7.1 半网络灯光控制系统方案 ……… 83
 3.7.2 全网络灯光控制系统方案 ……… 84
 3.7.3 网络 DMX 矩阵灯光控制系统方案 …………………………… 85
 3.7.4 光纤网络数字调光控制系统 …… 85
 3.7.5 无线传输网络系统 ……………… 87

第 4 章 舞台 LED 显示屏系统 …………… 89
4.1 舞台 LED 显示屏在演出中的作用 …… 89
4.2 舞台 LED 显示屏的特点和主要功能 ……………………………………… 90
4.3 LED 屏幕显示系统的组成 …………… 90
 4.3.1 LED 显示屏的像素和像素间距 PH ……………………………… 91
 4.3.2 LED 显示屏规格 ……………… 93
 4.3.3 模块化结构的屏体 …………… 94
 4.3.4 LED 屏的显示分辨率 ………… 95
4.4 LED 显示屏的扫描方式 ……………… 96
4.5 LED 显示屏的视距计算 ……………… 96
4.6 LED 屏的可视角和最佳视角 ………… 97
4.7 LED 显示屏的主要技术特性 ………… 97
4.8 LED 显示屏系统操作注意事项 ……… 99
4.9 投影机屏幕亮度与 LED 显示屏亮度的换算方法 ……………………… 100

第 5 章 大屏幕投影显示系统 …………… 101
5.1 投影显示系统分类和工作原理 ……… 102
 5.1.1 3 片 LCD（Liquid crystal display）液晶投影机 …………………… 102

5.1.2 DLP（Digital light processing）数字光学处理投影机 …………… 102
5.1.3 激光投影机（Laser projector）… 103
5.1.4 三种投影机性能比较 ………… 104
5.2 投影屏幕 ……………………………… 105
5.3 投影机的主要技术参数和测量方法 … 106
5.4 边缘融合大屏幕拼接投影显示系统 … 109
5.5 背投大屏幕拼接显示系统 …………… 112

第 6 章 舞台灯光工程应用案例 ………… 114
6.1 中国国家大剧院舞台灯光工程 ……… 114
 6.1.1 国家大剧院歌剧院舞台灯光工程 ……………………………… 117
 6.1.2 国家大剧院音乐厅舞台灯光工程 ……………………………… 121
 6.1.3 国家大剧院戏剧场舞台灯光工程 ……………………………… 123
6.2 上海大剧院舞台灯光系统改造工程 … 128
 6.2.1 工程概述 ……………………… 128
 6.2.2 改造方案的亮点及实现的功能 … 130
 6.2.3 灯光系统改造方案 …………… 131
6.3 上海音乐厅舞台灯光系统改造工程 … 141
 6.3.1 网络传输方案 ………………… 142
 6.3.2 网络控制设备 ………………… 142
 6.3.3 灯光控制系统配置 …………… 144
6.4 上海世博中心（红厅）舞台灯光系统工程 ……………………………… 145
 6.4.1 会议灯光系统方案设计 ……… 146
 6.4.2 演出灯光系统方案设计 ……… 149
6.5 广州白云国际会议中心世纪大会堂舞台灯光系统工程 ………………… 154
 6.5.1 世纪大会堂舞台灯光系统设计指标 …………………………… 154
 6.5.2 系统总体技术方案 …………… 155
 6.5.3 主要设备功能说明 …………… 156
6.6 贵州省人民大会堂舞台灯光系统工程 ……………………………… 159
 6.6.1 舞台灯光设计原则和工艺设计要求 …………………………… 159
 6.6.2 舞台布光方案 ………………… 160
 6.6.3 灯光网络控制系统 …………… 162
 6.6.4 舞台灯光设备配置 …………… 163
 6.6.5 灯光系统电气设备的安全设置 … 164
6.7 江苏广电中心 3000m² 电视演播剧场

灯光照明系统工程 …………… 165
　6.7.1　工程概述 ………………… 165
　6.7.2　功能定位及设计原则 …… 165
　6.7.3　设计的特点与难点 ……… 166
　6.7.4　灯光照明系统设计方案 … 166
　6.7.5　舞台灯光系统电气设计 … 191
6.8　安徽省广电新中心 3600m² 电视演播
　　剧场灯光系统工程 ………………… 191
　6.8.1　工程概述 ………………… 191
　6.8.2　设计原则和系统功能 …… 192

　6.8.3　设计方案特点 …………… 194
　6.8.4　灯光系统设计方案 ……… 194
　6.8.5　灯光系统设备抗干扰特性设计 … 218
6.9　海峡文化艺术中心舞台灯光设计 …… 219
　6.9.1　舞台灯光设计依据 ……… 219
　6.9.2　多功能戏剧厅舞台灯光系统
　　　　设计 ………………………… 219
　6.9.3　歌剧院舞台灯光系统设计 ……… 228
参考文献 ……………………………… 246
作者选介 ……………………………… 247

第1章

舞台装置和舞台灯光概述

舞台灯光是舞台演出不可分割的一个组成部分，属于舞台艺术照明设计范畴。运用舞台灯光可以加强演员表演的艺术形象，美化舞台美术造型，突出剧中人物，阐明主题，烘托整个舞台的演出气氛。只有良好的舞台照明系统才能满足戏剧表演和综合文艺演出活动的需要。

舞台表演艺术家对舞台灯光的评价："光是舞台上的灵魂""光是舞台上的血液""光是舞台气氛的权威""舞台上是光的世界""当代舞台美术是光景的时代"等。

现代舞台演出中舞台灯光的主要作用可归纳为：

（1）使观众可清晰地看到演员表演和景物形象。

（2）导引观众视线集中到关键演出部位。

（3）塑造人物形象，烘托情感和展现舞台幻觉。

（4）创造剧中需要的空间环境。

（5）渲染剧中气氛。

（6）显示时间、空间转换，美化舞台美术造型，配合舞台特技，丰富艺术感染力。

舞台灯光的知识结构包括舞台照明工程设计、舞台灯光场景设计和文化艺术基础三部分，如图1-1所示。

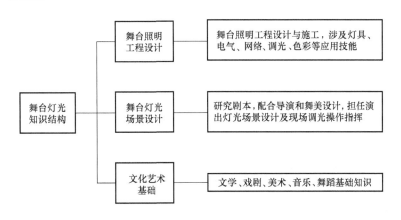

图1-1 舞台灯光的知识结构

舞台照明工程设计是实现舞台灯光场景设计的技术基础，是为舞台灯光场景设计服务的。其职责是负责舞台照明工程设计、工程施工和维护，涉及电（包括电子技术）、光、色、机械四个方面的科技知识和舞台灯光设备——灯具、调光、色彩等应用技能。舞台灯光系统设计与舞台类型和剧院的功能定位密切相关。

舞台灯光场景设计属舞美设计范畴，是一种艺术与技术相结合的专业。舞台艺术照明场景设计的质量离不开剧本、演员、导演、舞美设计等部门，以及对剧情的深入研究和理解。

文化艺术基础作为舞台灯光知识结构的重要部分，要求舞台灯光设计从业人员不仅要有熟练的灯光专业技术知识，还应具有丰富的艺术素养和较强的形象思维创造能力，特别是在文学、戏剧、美术、音乐、舞蹈五个方面。

1.1 剧场、舞台概述

1.1.1 剧场分类

按 JGJ 57—2016《剧场建筑设计规范》，剧场可分为四类：
(1) 特大型剧场：1500 座观众席以上。
(2) 大型剧场：1201~1500 座观众席。
(3) 中型剧场：801~1200 座观众席。
(4) 小型剧场：800 座观众席以下。

表 1-1 是 JGJ 57—2016《剧场建筑设计规范》建议的不同剧种的舞台标准。随着艺术表现形式、技术和经济水平的发展，台口宽度和高度有加大的趋势，尤其是电视剧院和大型主题秀剧院，为了追求视觉和电视画面的大场景震撼效果，在舞台的面积和台口的宽度及高度方面，有尽可能扩大的需求和趋势。

表 1-1 不同剧种的舞台标准（JGJ 57—2016《剧场建筑设计规范》）

剧种	观众厅容量/座	台口		主台		
		宽度/m	高度/m	宽度/m	进深/m	净高/m
戏曲	<800	8~10	5~6	15~18	9~12	13~15
	801~1200	10~12	6~7	18~24	12~18	15~18
话剧	<800	10~12	6~7	18~21	12~15	15~18
	801~1200	12~14	7~8	21~27	15~21	18~20
歌舞剧	1200~1500	12~16	7~10	24~30	15~21	18~24
	>1500	16~18	10~12	30~33	21~27	24~30

1.1.2 舞台分类

舞台灯光的布置与舞台类型密切相关。按观众席与演出舞台间的相互关系可将舞台分为镜框式舞台和开放式舞台两大类。

(1) 镜框式舞台。这种舞台设有一个舞台框，基本特征是以舞台口为界，把舞台与观众分割成两个不同的区域，如图 1-2 所示。

特点：观众与演员由大幕隔开，是一种封闭式的观演关系，灯光布置的隐蔽性较强，可用隐蔽的灯光创造幻觉。

（2）开敞式舞台。这种舞台不设舞台框，舞台和观众席处于同一个空间。根据舞台和观众席的分布形式不同，又分为岛式舞台、伸出式舞台、近端式舞台和多功能舞台。

1）岛式舞台：四面都有观众，无遮蔽，是开放性的观演关系。灯光布置特点：全部明装。

2）伸出式舞台：部分观众可与演员近距离接触，是一种半封闭式的观演关系。灯光布置特点：半隐蔽状态，如图1-3所示。

图1-2 镜框式舞台

图1-3 伸出式舞台

1.1.3 剧场、舞台常用术语

1. 剧场（Theater）

剧场是指设有演出舞台、观众席及演员、观众用房的文娱建筑，即通过演员及演出部门共同努力，来完成观众与演员间交流的场所。

2. 观众厅（Auditorium）

观众厅有圆形和半圆形的，有一面或三面观众区域。它包括池座（与舞台同层的观众席）、楼座（池座上的楼层观众席）、包箱（沿观众厅侧墙或后墙隔成小间的观众席）。

3. 镜框式舞台术语

镜框式舞台包括主台、侧台、后舞台、乐池、台唇、台仓、台塔等。

（1）主台（Main stage）。主台又称主舞台或基本台，主台台口线以内为主要表演空间，是演员与观众进行最直接、最主要的交流空间。通常除主台外，在两侧及其后还设有侧台和后舞台，形成品字形的平面。

（2）侧台（Bay area）。主台两侧的舞台区称为侧台，又称副台或附属台，是迁换布景、演员候场、临时存放道具景片及车台的辅助区域。

（3）后舞台（Back stage）。主台后面的区域称为后舞台，后舞台可增加表演区的纵深度，也可作为演出服务的辅助空间。

（4）台塔（Fly tower）。台塔是指主台上面至舞台栅顶之间的空间，是舞台表演和舞台

机械运作的基本空间。

（5）台仓（Understage）。台仓是指舞台台面以下的空间，用于安装旋转舞台和升降舞台的舞台机械装置，也可作为道具和观众座椅的仓库或布景制作场地。

（6）台口（Proscenium opening）。舞台向观众厅的开口区域。

（7）台唇（Apron stage）。台唇是指台口线以外伸向观众席的台面，是舞台最前端的边沿部分。

（8）假台口（或活动台口）（Movable pretended stage door）。假台口设在镜框台口的后面，由上框和两个侧框组成，该台框的大小可变，是安装舞台灯具的主要设施。假台口可将演出台口尺寸做适当调整以适应各种表演环境。

（9）乐池（Orchestra pit）。乐池位于舞台台唇的前下方与观众席之间、低于观众席前排地面的空间。乐池供歌剧、芭蕾舞剧等乐队演奏用。很多乐池还能提升到与舞台台面同样的高度，作为扩大舞台演出区。如果把乐池提升到观众席前排地面同样高度，摆上座椅后，又可扩大观众席面积。

（10）台口线（Line of proscenium opening）。台口线是指台口构造内侧边线在舞台面上的投影线（图1-4），舞台灯光以此线区分舞台内外，舞台机械定位以此为基准。

（11）中轴线（Center line）。舞台台面上通过大幕线中点的中心线称为中轴线（图1-4），它把舞台表演区分成左右对称的两个区域。

（12）表演区（Acting space）。表演区是指舞台表演所需的区域。不同剧目的表演区范围大小不同，可以是主台的全部，也可以是其中的一部分。

（13）舞台装置区（Scenery space）。舞台装置区是指主台天幕与表演区之间的区间，可在此区域设置平台、布景、车台装置和大道具。

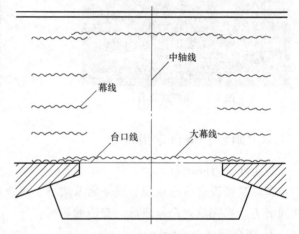

图1-4　镜框式主舞台术语说明

（14）上场门（Stage right）。观众面对舞台的左侧（即观众的上手边），供演员上场的进口位置。

（15）下场门（Stage left）。观众面对舞台的右侧（即观众的下手边），供演员下场的出口位置。

（16）转台（Revolving stage）。转台是指主要表演区内能旋转台面的舞台机械。

（17）升降台（Elevating stage）。升降台是指舞台上可升降台面的舞台机械。

（18）车台（Stage wagon）。车台是指在主台、侧台、后舞台之间，沿导轨能前后、左右行走的舞台机械或无导轨自由移动的小车台。

（19）栅顶（Grid 或 Gridiron）。栅顶又称顶棚，是舞台上部安装悬吊设备的专用工作层。

（20）天桥（Fly gallery）。天桥是指沿主台侧墙和后墙上部一定高度设置的工作走廊。一般舞台均设有多层天桥。

(21）灯光渡桥（Lighting bridge）。与吊杆平行设置，可升降，安装、检修灯光用，在演出中能上人操作的桥式钢架。

(22）渡桥码头（Portal bridge）。天桥上伸出的平台或吊板称为渡桥码头，由此可上假台口上框或灯光渡桥。

(23）面光桥（Fore stage lighting gallery）。在舞台前方、观众厅顶部安装面光灯具的桥架。

(24）吊杆（Batten）。是指在舞台上空用于悬吊幕布、景物、灯具和演出器材的升降机械设备。有手动、电动、液压等多种传动方式。

(25）耳光室（Fore stage side lighting）。耳光室是指在观众厅前上方两侧安装台外侧光灯具向舞台投射灯光的房间。

(26）台口柱光架（Lighting tower）。台口柱光架是设在舞台口内两侧安装灯具的竖向钢架。

(27）灯光吊笼［Lighting（cable）basket］。灯光吊笼是指舞台两侧上空安装灯具的笼式吊架，可以升降或前后、左右移动。

1.1.4　舞台幕布系统

舞台幕布是各类剧场、影剧院、礼堂俱乐部、演播厅等镜框式舞台上不可缺少的设备，起着装饰舞台，提高演出效果的作用。目前舞台上广泛使用的幕布主要有舞台大幕、二道幕、三道幕、（前）檐幕、边（侧）幕、纱幕、天幕、吸音幕、串叠幕、防火幕等。

1. 大幕（Proscenium curtain）

大幕是舞台的门户，也是舞台的主要幕布，主要用于演出开始和结束的启闭，有时也用作场幕使用。大幕的开启方式有对开式、提升式、串叠式、蝴蝶式等。

大幕拉幕机是舞台上使用最频繁的设备之一，采用无级调速，使大幕随剧情需要随意变换速度，起到烘托艺术氛围的作用。

2. 前檐幕（Fore-proscenium curtain）

前檐幕是大幕前上沿的横条幕，作为挡住观众对舞台上空吊装设备的视线，是大幕的配套幕，可以衬托大幕的美观。

3. 二道幕、三道幕（Second curtain、Third curtain）

二道幕位于舞台大幕之后，三道幕位于二道幕之后，用于独唱，演唱，独奏等各种形式的演出。在各种戏剧和戏曲的片段中，利用二、三道幕的启闭，可快速更换布景和道具。二道幕、三道幕通常以3倍打摺制成对开幕，有的三道幕用的是纱幕。

4. 边幕（侧幕）（Wings）

主台两侧的竖条幕称为边幕，用于限制舞台表演区。多条边幕之间有平行、正"八"字、倒"八"字等吊装方式。可改变舞台表演区的平面形状，遮挡舞台后部空间，引导和控制观众视线集中在规定的表演区内。

5. 檐幕（Transverse curtain）

主舞台上部吊挂的横条幕称为檐幕，与左右两侧边幕相配合，控制演出空间的视觉高度、遮挡舞台空间上部内侧的布景、灯光等装置不进入观众视线，同时增强了观众对舞台的立体感。类型有升降式、固定式。

6. 纱幕（Veil curtain）

纱幕是舞台艺术用幕，一般不作为剧场的固定装置。常用于舞蹈和特殊效果，提高舞台立体感。挂在台口的称台口纱幕，挂在天幕灯区前的称为远景纱幕，也可折叠成装饰衬幕。舞台上常用网眼纱制作无缝白纱幕、黑纱幕和纱画幕，可用来表现场景环境。

从纱画幕后面向景物投光可以显现隐藏在后面的人物和空间环境，易于表现梦幻、回忆等虚拟场面。从纱画幕前面投光，可渲染纱画幕上所画的形象。从纱画幕背面向纱画幕投光时，纱画幕前面所画的形象看起来则不复存在。其他单色纱幕也具有上述特点，只是白色及浅色纱幕反光效果更强。深色、黑色纱幕可更好地吸收舞台上的散射光，更易表现虚拟、朦胧的幻觉空间效果。

7. 天幕（Cyclorama）

天幕是位于镜框式舞台的最后部位、表现天空景色和舞台远景的幕布，其高度和宽度通常要大于台口尺寸。根据演出需要可制成平面型或弧型宽幕。

8. 防火幕（Fire curtain）

防火幕是安装在台口处、当舞台发生火灾时可立刻下降的防火设备，用于将火灾发生区与观众区迅速隔离。幕布在下降过程中逐级减速，平稳降至台面，并与台口保持可靠封闭。舞台安全防火幕幕体为轻型钢结构，正反面涂有防火涂料，幕体上部可装有水帘装置，发生火灾时自动喷水，使幕体降温。

1.1.5 舞台吊杆系统

舞台吊杆是用来吊挂各种布景、幕布和灯具可以升降的横杆，平时悬吊在舞台上方、观众看不到的位置上，只有布置舞台时才降下来固定吊挂物。

每个舞台都设有檐幕吊杆、景物吊杆、灯光吊杆三种类型的吊杆。檐幕吊杆的荷载较轻，且升降频度较少，可采用手动升降方式；其他两类吊杆由于荷载大，升降频度高，一般都采用PLC（可编程序控制器）控制的电动吊杆。吊杆应有4个或4个以上的悬挂点。

除檐幕吊杆外，目前景物吊杆、灯光吊杆的类型趋于统一设计，在满足投资预算的情况下，景物吊杆的荷载等同于灯光吊杆，便于舞台灯具、景物能按演出的需要灵活选择任意吊杆来安装使用。

1. 每根景物吊杆的动荷载应按不同台口宽度取用，并应符合下列规定：

（1）台口宽度在12.00m以下的吊杆荷载不得小于3.5kN。

（2）台口宽度在12.00~14.00m（不含14.00m）的吊杆荷载不得小于4.0kN。

（3）台口宽度在14.00~16.00m（不含16.00m）的吊杆荷载不得小于5.0kN。

（4）台口宽度在16.00~18.00m（不含18.00m）的吊杆荷载不得小于10.0kN。

（5）台口宽度在18.00m及以上及安装特殊灯具时应按实际荷载取值。

2. PLC吊杆控制台

PLC吊杆控制台（图1-5）利用可靠工业计算机控制技术，将分布在不同位置吊杆的多个控制节点联

图1-5　PLC触摸屏吊杆控制台

系在一起，并通过一台 PLC 中央控制器进行统一监控和管理，从而形成一个集中式的舞台吊杆控制系统。

整个系统全部采用模块化结构，大大提高了系统的可靠性。PLC 使用图形化人机对话界面，具有操作简单，运行可靠的特点，代表舞台机械的最新技术发展水平。

3. PLC 控制系统特点

（1）配置方式灵活，可任意增加或减少吊杆路数。
（2）完全模块化结构，大大减少了现场布线的工作量。
（3）高度可靠的 PLC 控制技术，确保系统的安全可靠。
（4）多重故障诊断措施，确保系统运行安全可靠。
（5）定位精度高，定位误差小于 2mm。
（6）高度可靠的传感技术，在任何恶劣的环境下都无须维护。
（7）高度智能化的自学习功能，可有效消除机械装置的定位误差。
（8）模块化设置，系统最大可带 100 路吊杆。
（9）大容量的场景设置及集控设置，确保任意复杂的场景组合的需要。
（10）操作方便，使用简单，采用传统控制台和计算机相结合方式，二者可分别控制，互不影响。
（11）图形化的操作界面，使用非常简便。
（12）多重可靠性设计，系统运行非常稳定，杜绝死机现象。
（13）三重限位保护措施，杜绝吊杆冲顶故障。

1.2 舞台灯光常用术语

1. 可见光（Visible light）

可以产生视觉感受的辐射光波称可见光。可见光谱的波长范围为 370~780nm（纳米），（1nm＝10^{-9}m）。可见光分为红（780~630nm）、橙（630~600nm）、黄（600~570nm）、绿（570~490nm）、青（490~450nm）、蓝（450~430nm）、紫（430~370nm）七种单色光。试验证明，人眼对波长为 555nm 的黄绿光最敏感。

2. 光通量（Luminous flux）

光通量是指人眼所能感觉到的光源辐射功率。它等于单位时间内某一波段光波的辐射能量和人眼对该波段的相对视见率（即亮度感觉）的乘积。

人眼对亮度的敏感程度与颜色（即光波波长）有关，在环境明亮时，人眼对于波长 X＝555nm 的光线最为敏感，我们定义这时的相对视敏度 $Vs(555)=1$。当波长 X 为其他值时，$Vs(X)$ 均小于 1。如果对于某一波长 X 的单色光，其辐射功率为 $P(X)$，相对视敏函数为 $Vs(X)$，则可以定义光通量 $Y(X)=P(X)\times Vs(X)$。光通量 Y 的单位为流明（lm），符号为 Φ。

由于眼睛对各色光线的敏感度有所不同，即使各色光的辐射能量相等，在视觉上并不能产生相同的明亮度。在各种色光中，黄色光、绿色光具有最大的明亮感觉。例如，当波长为 555nm 的绿色光与波长为 650nm 的红色光辐射功率相等时，但是绿色光的光通量为红色光的 10 倍。

一般情况下，同类型灯具的功率越高，光通量也越大。各种类型灯具的光通量可参见说明书。

3. 发光强度（Luminous intensity）

发光强度简称光强，是指光源在指定方向单位立体角内发光强弱的物理量，即光源向空间某一方向辐射的光通密度。简单来说，发光强度就是光源在指定方向上的辐射能力。发光强度的国际单位是 Candela（坎德拉）简写 cd。发光强度以前又称烛光，符号为 I。

例如：有罩台灯比无罩台灯在桌面上的亮度更亮，其实两种台灯灯泡的光通量没变，有罩台灯由于灯罩的反射，增加了空间的光通量密度。

4. 亮度（Luminance）

亮度是人眼对光源发光强度的感受，是一个主观量，它是表示发光体（包括反光体）表面发光（反光）强弱的物理量。人们把人眼从一个方向观察到光源的发光强度与人眼所"见到"的光源面积之比，定义为该光源的亮度。亮度的单位是坎德拉每平方米（cd/m^2），符号为 L。亮度与发光面的方向也有关系，同一发光面在不同方向的亮度值也不同，通常是按垂直于视线的方向进行计量。

人眼的亮度阈 $L_{max} = 160000 cd/m^2$。无云晴空的平均亮度为 $5000 cd/m^2$；40W 荧光灯表面的亮度为 $0.7 cd/m^2$。

在一般日常用语中亮度与发光强度往往容易被混淆。请注意两者的区别：亮度与发光体的面积有关系，在同样发光强度的情况下，光源的发光面积越大，则光源的亮度越暗，反之则越亮。

5. 照度（Illuminance）

照度是表达受照物体单位面积上接收到的光通量。单位是勒克斯（lx），符号为 E。

即 $1 lm/m^2 = 1 lx$（勒克斯）。

（1）照度（lx）与光通量（lm）关系计算举例。100W 白炽灯发出的总光通量约为 1200 lm，假定该光通量均匀地分布在一个半球面上，求距该光源在 1m 和 5m 处的照度值。

解：半径 1m 的半球面积为 $(2\pi \times 1^2) m^2 = 6.28 m^2$，距光源 1m 处的照度为 $1200 lm / 6.28 m^2 = 191 lx$。

同理，半径 5m 的半球面积为 $(2\pi \times 5^2) m^2 = 157 m^2$，距光源 5m 处的照度为 $1200 lm / 157 m^2 = 7.64 lx$。

（2）常见照度参考值。夏天中午晴天地面的照度为 50000 lx；冬天中午晴天地面照度约为 20000 lx；晴朗月夜地面的照度为 0.2 lx；40W 白炽灯 1m 处的照度为 30 lx，加伞形灯罩后 1m 处的照度为 70 lx。

对某一光源而言，在被照面上的照度取决于灯具的形状、尺寸、反光效率、光源与灯的匹配，还取决于灯具吊挂的高度、房间墙壁反光率等诸多因素。

6. 光色（Light color）

光色又称色表，即"光源的颜色"。白光由红、橙、黄、绿、蓝、青、紫等多种单色光组成。经过三棱镜不能再分解的色光称为单色光。由几种单色光合成的光称为复色光。

自然界中的太阳光、白炽灯和荧光灯发出的光都是复色光。当光照到物体上时，一部分光被物体反射，一部分光被物体吸收，如果物体是透明的，还有一部分透过物体。不同物体，对不同单色光的反射、吸收和透过的情况不同。物体反射什么色光，它就呈现什么颜

色；全吸收就是黑色。

7. 显色性（Colour rendering）、**显色指数**（Colour rendering index）

光源照到物体时显示出来物体的颜色用显色指数 Ra 表示。以太阳光的显色指数 100 为基准。Ra 越小，显色性就越差。

例如：路灯（高压汞灯），远看它发的光又亮又白，但当它照在人脸上时，使人脸色显得发青，这说明高压汞灯的显色性差。白炽灯远看偏黄红，照射有色物体时，类似阳光，显色性较好。表 1-2 是各种光源的显色指数和色表。

表 1-2　各种光源的显色指数和色表

光源名称	显色指数 Ra	色　表	显色性（显色效果）（以人脸效果为例）
太阳光	100	白	自然
白炽灯	95~99	偏黄	接近自然
荧光灯	70~80	偏白	苍白
三基色荧光灯	90~95	白色略偏黄	接近自然
高压钠灯	20~25	黄色偏红	发青
LED 灯	85~90	白	接近自然

8. 色温（Colour temperature）

色温是用来表述光源颜色的一种量化指标，按绝对黑体的温度来定义。当绝对黑体（例如黑铁）加温到某一温度时，黑体辐射的光色与光源辐射的光色相同时，此时黑体的温度称为该光源的色温。单位为绝对温度 K。

黑体随着温度的升高，辐射光的颜色也在不断改变，产生由红—橙红—黄—黄白—白—蓝白的渐变过程。

色温不同，光色也不同，视觉感受也不相同。在同样亮度下，色温越高，感觉越亮。色温越低，感觉越柔和而清晰，但不是很亮。一支 2500~2800K 色温的蜡烛，虽然不是很亮，但是看东西非常清晰。

白炽灯的色温一般在 2700K 左右、荧光灯的色温在 2700~6400K 左右、高压钠灯的色温在 2000K 左右。表 1-3 是不同色温光线的视觉感受。

表 1-3　不同色温光线的视觉感受

光线名称	色温/K	光线的视觉感受
暖色光	低色温<3000	黄光或偏红白光
白色光	中间色温 3300~6000	自然光中午日光色温:5600K 标准白光色温:6500K
冷色光	高色温>6000	冷白光或偏蓝白光

（1）暖色光。3000K 以下称低色温，是一种黄色光，又称暖色光，能给人温暖、健康、舒适的感觉。暖色光对雾和雨的穿透力强，与白炽灯光线相近，红光成分较多，适用于家庭、住宅、宿舍、宾馆等场所或温度较低的地方照明。

（2）白色光。色温在 3300~6000K 之间称为白色光，又称中性色光，特点是光线柔和，

使人有愉快、舒适、安详的感觉，适用于商店、医院、办公室、饭店、餐厅、候车室等场所。

（3）冷色光。色温超过 6000K 的光线称为冷色光，光色偏蓝，给人以清冷的感觉，有明亮的感觉，使人精力集中，适用于办公室、会议室、教室、绘图室、设计室、图书馆阅览室、展览橱窗等场所。7000~8000K 为明显带蓝的白光，8000K 以上为蓝光，穿透力极差。

在同一空间如果使用两种色温差很大的光源，其对比将会出现层次效果。

9. 光源的发光效能（Luminous efficacy of a source）

光效即光源的发光效能，或称光电转换效率，是指光源发出的光通量（单位 lm）与光源功率的比，即光源消耗 1W 电能所发出的光通量，数值越高表示光源的效率越高。光效是考核光源能效的一个重要的参数，单位流明/瓦（lm/W）。

例如，耗电 2W 的 LED 灯，发出光通量为 220lm，那么它发光效率 =（220lm/2W）= 110lm/W。

各类光源的光效：白炽灯 8~14lm/W；卤钨灯 15~20lm/W；直管荧光灯 50~70lm/W；单端荧光灯 55~80lm/W；高压钠灯 80~140lm/W；金卤灯 60~90lm/W；LED 灯 80~120lm/W。

10. 眩光（Glare）

眩光是指视野内产生人眼无法适应的光亮感觉。或在空间或时间上存在极端的亮度对比，以致引起视觉不舒适和降低物体可见度的视觉条件。

眩光可引起不舒服甚或丧失明视度，是引起视觉疲劳的重要原因之一。

11. 反射率（Reflectance or reflection factor）

物体对垂直入射光线的反射能力，用百分率和小数表示。

12. 常用照明术语一览表

常用照明术语一览表见表 1-4。

表 1-4 常用照明术语一览表

名称	符号	单位	定义
光通量	Φ	流明(lm)	发光体每秒钟所发出的光量之总和，即光源的总发光量
发光强度	I	坎德拉(cd)	发光体在特定方向单位立体角内所发射的光通量
亮度	L	坎德拉每平方米(cd/m^2)	发光体在特定方向单位立体角内单位面积上的光通量
照度	E	勒克斯(lx)	发光体照射在被照物体单位面积上的光通量
显色性	Ra		光源对物体颜色呈现的逼真程度称为显色性，数值范围 0~100
色温	Tc	开尔文(K)	光源的光色与黑体在某一温度下呈现的光色相同时，则黑体当时的绝对温度称为该光源的色温
光源效率	E	流明每瓦特(lm/W)	光源效率是指发出的光通量除以耗电量所得的比值
平均寿命		小时(h)	一批灯泡点灯至百分之五十数量损坏时的小时数
经济寿命		小时(h)	灯泡亮度输出衰减至某一特定比例时的小时数。亮度输出减衰比例一般规定为：用于室外的光源为 70%，用于室内的光源（如荧光灯）为 80%

1.3 照明色彩的特性和舞台灯光的特点

1.3.1 照明色彩的心理特性

不同颜色对人的心理会产生不同的生理感受：

（1）红色。暖色调，富有刺激性，长时间接触易感疲劳。红色使人联想到太阳、红旗、血光、热情、热烈、温暖、爱情、吉祥、活力、积极、坚强、振奋鼓舞、愤怒、粗暴、浮躁、禁止和危险。

（2）橙色。与红色相近，同属暖色调，令人感到高兴、爽朗、无忧。

（3）黄色。属偏暖色调，令人感到高贵、光明、欢快、开朗、开阔、明亮、智慧、柔和、活跃和素雅。由于人眼对黄色波长最为敏感，所以常用黄色作为警戒色。飞行员、警察、马路清洁工的衣服常用黄色作标志。

（4）绿色（青色）。自然界的主色调，使人联想到青山绿水，生气勃勃。象征和平、健康、永恒、安详、镇静、智慧和谦逊。常用于安全、卫生、环保标志。

（5）蓝色。冷静色调，能消除紧张，产生宁静、幽雅气氛，使人联想到蓝色的海洋、蔚蓝的天空。令人感到深沉、远大、悠久、纯洁、理智、冷静、和谐、安详，也易使人产生阴暗、忧郁、贫寒、悲伤、恐怖的情感，因此，蓝色要慎重使用。

（6）紫色。与蓝色同属冷色调，令人感到优雅、神秘、浪漫、高尚、庄严和华贵。

（7）白色。冷色调，使人想到冰雪、寒冷，有纯洁、神圣、高尚、平和、光明的感觉；也易使人联想到冷酷、空虚、悲伤、恐怖。

在灯光色彩运用中要注意和谐与统一，设计时可先设置一种基调色，各种颜色要服从基调色，正确处理"相似色"和"互补色"的调配。互补色可增强对方的强度。相似色的有序排列可促进和谐的效果。

相似色：紫-红；紫-蓝；绿-黄；橙-黄。

互补色：红-绿；蓝-橙；紫-黄。

1.3.2 舞台灯光的特点

舞台灯光之所以称得上艺术照明，是因为它具有可控性和可塑性。

1. 舞台灯光的可控性

可控性是指能够控制光线的投射方向、光斑形状和大小、亮度的强弱、投影的虚实、色彩的调配、光线的变化等。自动换色、自动对光也都属于可控性的技术范围。利用这些技术手段在戏剧演出中按艺术创作要求，控制光的照明范围（光区控制），控制光的色彩调配（光色控制）、控制光的明暗变化（光量控制），能够达到塑造对象的目的。

（1）光区控制。利用舞台照明区域控制吸引观众注意力，加强演出对象照明，有目的地吸引观众观看演出对象，并根据剧情需要创造可变的演出空间。

（2）光色控制。对灯光色彩显示进行控制，其目的是根据人们的生理、心理特点和对生活的联想，结合剧情，创造色光气氛，使观众获得色彩的视觉感受。

（3）光量控制。对灯光光线强弱的控制，其目的是利用光的强弱变化，调剂光的艺术

效果，对改变时空感觉、切割剧情段落等方面，可获得更好的空间明暗效果。

光区控制、光色控制和光量控制是舞台艺术照明最基本的控制要素。光与色的结合已成为舞台美术造型的重要手段，在演出中三者能有机结合，对演出空间将会产生具有美学价值的舞台光。舞台灯光已成为演出整体中极为重要的组成部分。

2. 舞台灯光的可塑性

可塑性是指利用光线为演出对象（人物与景物）塑造形象。虽然舞台布景、服装、化装本身已经为剧中人物及人物所处的活动空间创造了形象，但是从戏剧的整体效果来看，各部门（包括演员）所创造的形象之间常常是不统一的，在一般照明条件下，可发现是虚假的、没有活力的。经过光的艺术加工，会使得那些不统一的对象变得统一和谐，这就是光的可塑性作用。另外，由于光的多变性，可以在演出过程中随时、甚至随意地调整画面构图，塑造动态对象。

3. 舞台灯光是一种快速变换的"活动艺术"照明

舞台灯光以光的明暗、色彩变换、投射方向和光束运动等控制手段及其动态组合随时配合剧情的演变，因此必须是一种变化场景可编程的、集中控制的照明系统。

1.4 舞台布光和灯具选用

1.4.1 舞台照明工程术语

（1）光质。光质是指光的软硬性质。

硬光：有较强的方向性，明暗对比强烈，交界线鲜明，有明显的光影，容易控制。硬光用于清晰照亮景物的形状、结构和表演人物的特写照明。

软光：无明确方向性，光线柔和，照射范围广，光影模糊，明暗交界线柔和。

（2）光位。三维空间中灯具所处的具体位置，包括灯具安装的位置、投光方向、投射角度和照明范围，对表演人物的体态、情绪，景物的形状、结构有重要作用。

（3）灯位图。表示舞台灯具的安装位置，并标明配用灯型、附件、性能的示意图。

（4）布光图。表示舞台照明灯具和设备配置的类型、规格、灯位、回路、色彩及投射角度的示意图。

（5）等高线。在设计图中，将高度相同的灯具用一条细实线连接起来，并以高度标注，称为等高线。

（6）灯位名称。舞台灯具安装的位置常以光线名称来确定。例如：正面光、台外侧光、台内顶光、台口脚光、台口内侧光、顶光、天幕光、流动光等。

1.4.2 舞台布光原理

要想做好专业舞台灯光的配置，首先要了解舞台灯具的常用光位。这是正确配置舞台灯光的一个重要环节。

1. 面光（正面光）

面光中与台口距离最近的称为第一道面光，以此类推为第二道面光、第三道面光等。

面光是从舞台正面投射到台前表演前区的光线，照亮演员面部的灯光。供人物造型或构

成舞台上景物的立体效果，如图1-6和图1-7所示。

面光是一种均匀照亮的漫射光，可以根据演出需要均匀照亮整个舞台，消除画面中的阴影死角，避免局部演出灯光布光不足。但是，如果没有其他光位相应配合，会使画面没有亮度层次和立体感。

(1) 第一道面光（一面光）。设在观众厅上部，灯具的光轴延伸到台口线时与舞台面的夹角应为45°~50°；调整灯具仰角后，其光束应能在距舞台台面高1.8m处覆盖至主舞台总深度的1/3。

(2) 第二道面光（二面光）。设在观众厅上部，位于第一道面光之后，灯具的光轴延伸至乐池升降台前沿线（无升降乐池的舞台为台唇边沿）时与台面的夹角应为45°~50°；调整灯具仰角后，其光束应能在距舞台台面高1.8m处覆盖至台口线以内，并与第一道面光衔接。

根据表演活动的范围或舞台是否向观众厅延伸等因素，确定设置后续面光；也可在位于二层或三层楼座前沿设置挑台面光。

(3) 配用灯具。可调焦距和光圈的多用途聚光灯、成像灯和少量回光灯。

图1-6　镜框式舞台的面光投射图

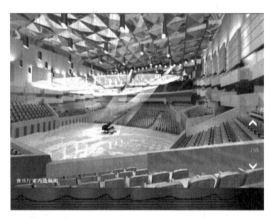

图1-7　岛式舞台的面光投射图

2. 台外侧光（耳光）

台外侧光投射主舞台表演前区，光束应能水平覆盖舞台深度1/3处台口宽的3/5以上。其最高灯位应不低于建筑台口。

(1) 第一道台外侧光。位于靠近台口的观众厅两侧上部，一般为多层布置，其位置应不妨碍观众通行且不遮挡边座观众视线。

灯具光轴经台框边沿延伸至表演区的水平投影与舞台中轴线所形成的水平夹角应不大于45°。

(2) 第二道台外侧光。第二道台外侧光的投射范围应与第一道台外侧光衔接。

根据表演活动的范围或舞台是否向观众厅延伸等因素，确定增设后续台口外侧光。也可以设立位于二层或三层观众厅两侧楼座（包厢或叠落式挑台）前沿的挑台侧光。

耳光作为台外侧光的常用灯位，是舞台前斜侧方向的造型光，形成前侧面的照明效果，用于加强舞台布景、道具和人物的立体感。耳光也是面光的辅助光，可从一侧或两侧对舞台色彩气氛进行渲染；如果耳光与暗部的光比配合适当，可取得丰润、有力的造型作用，是舞

台必不可少的光线。尤其是还可作为舞蹈的追光，光束随演员流动。

耳光装在舞台大幕外左右两侧靠近台口的位置，分别称为左耳光和右耳光。光线从侧面左、右两侧45°交叉投向舞台表演区中心，并能照射到舞台的各部位，如图1-8所示。

耳光分为上下数层，由台口向观众席的顺序为：第一道耳光、第二道耳光、第三道耳光等。两排以上光色相同的耳光同时投射时，位置高的灯光通常以投射远光区为主，位置低的灯光通常以投射近光区为主。

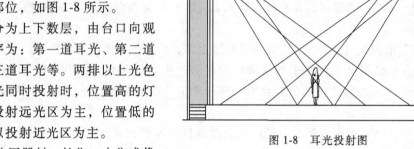

图1-8 耳光投射图

（3）选用器材。长焦、中焦成像灯，长焦、中焦聚光灯，回光灯，换色器，造型片等。

3. 台框、台唇、乐池区域的灯位

（1）台口侧光及台口顶光。设于建筑台框及邻近区域，应能覆盖建筑台口的整个区域，并能与乐池区灯位及面光和台内灯位的布光相衔接。

（2）乐池区顶光。位于建筑台口外乐池上部，应能覆盖乐池升降台表演区及观众厅内的表演区。

（3）乐池区侧光。位于乐池两侧上部，应能从侧上方对乐池区域照明，其最低灯位应不低于建筑台口。

（4）台口脚光。位于主舞台台唇前沿地面专设的灯位。

脚光是一种特殊的造型光（例如可制造阴森、恐怖气氛或形态丑陋的人物造型），由安装在大幕外台唇位置的条灯发出。

脚光的光线以低角度近距离从台面向上投射到演员面部或投射到闭幕后的大幕下部，可用色光改变大幕的颜色，弥补演员面光过陡、消除鼻下阴影或为演员增强艺术造型。脚光投射如图1-9所示。

（5）选用灯具。条形泛光灯或低角度聚光灯。灯具功率为60~100W/盏。

4. 台内顶部灯位

台内顶部灯位分为主舞台顶光和后舞台顶光，根据舞台深度可设置多道顶光，覆盖整个舞台空间。主要有吊杆安装和渡桥安装等形式。

图1-9 脚光投射图

（1）顶光。顶光是装在大幕后面舞台顶部的聚光灯具，主要投射到舞台中部、后部表演区。顶光自上向下投射的光线，能给景物和整个舞台以均匀的照明，并能减弱或消除其他光位造成的杂乱影子。

沿台口檐幕向台后的顺序依次为一顶光、二顶光、三顶光等。顶光一般装在可升降的灯光渡桥及灯光专用吊杆上。通常在舞台上空每隔3m左右设置一道灯光专用吊杆，灯具吊挂在吊杆下边。电源从舞台顶棚下垂，吊杆上部设有容纳电缆收放的线筐。顶光投射如图1-10所示。

选用器材：中焦、短焦成像变焦灯，泛光灯，平凸透镜聚光灯，螺纹聚光灯，电影聚光灯，电影回光灯，筒灯，效果灯，换色器和造型片等。

灯具排列和投射方法：第一道顶光与面光相衔接照明主演区，衔接时注意人物的高度，可在第一道顶光位置作为定点光及安置特效灯光，并选择部分灯具加强表演区支点的照明；第二道及第三道顶光可向舞台后部直接投射，也可垂直向下投射，还可作为逆光向前投射。注意前后相临顶光的照明衔接，使舞台表演区获得较均匀的色彩和亮度。

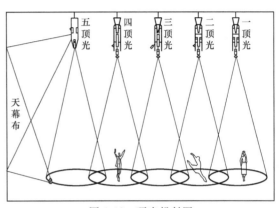

图1-10 顶光投射图

(2) 逆光。与观众视线对着的光线为逆光。用来画出人物和景物的轮廓，增强立体感和透明感，也可作为特定光源。投到演员头部和双肩的逆光，可使演员从背景中突显出来，创造光环般的效果。

逆光光位：正逆光、侧逆光、顶逆光等。

投射方位：后方、侧后方、顶后方及较低后方。

要求：较高的投射照度。

(3) 天排光。天排光是专门为天幕布景照明的光线。安装在舞台吊杆上或天幕光桥上，距天幕前2~6m，可安装为一排、二排，排内还可分为上下层，如图1-11所示。

要求布光均匀、没有光斑、照明功率大、光色变换多（4~6色）、投光角度大、色别回路多。

选用器材：大功率天幕散光灯、换色器或条形组合灯具。

现代剧院的天幕表现形式，从传统的手绘、计算机打印逐步发展到运用大功率正投投影、背投投影和LED大屏幕。

5. 台内侧光

台内侧光位于主舞台两侧，根据舞台的深度

图1-11 天排光投射图

及表演区的设置进行配置，应能从侧面投射表演区，主要有天桥安装、吊杆安装和吊笼安装等形式。

(1) 柱光。又称台口内侧光、内耳光、梯子光，位于台框大幕后两侧的柱式灯架上，是从台口内侧投向表演区的光线，用来弥补面光和耳光的不足，在人物和景物的两侧照明，增强立体感和轮廓感。

按顺序向里称为一道柱光、二道柱光，可更换色片或作追光使用。灯具的排列及投射方

法与耳光基本相同。柱光投射如图 1-12 所示。

选用器材：灯的投射距离较近、功率较小，一般用聚光灯，也可用少量柔光灯、换色器和造型片等。

（2）侧光，又称桥光。灯具安装在舞台两侧天桥上，光线自高处两侧投射到舞台表演区，分为左侧光和右侧光。按天桥上由低向高安装的顺序称为一道侧光、二道侧光、三道侧光等，如图 1-13 所示。

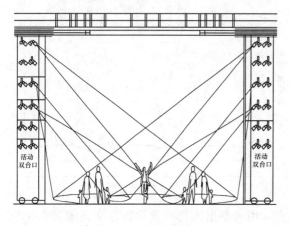

图 1-12 柱光投射图

图 1-13 侧光投射图

侧光能起到突出物体的表面结构，加强景物的层次感或人物阴暗各半的立体形态效果。来自单侧或双侧的造型光，可以强调突出景物的侧面轮廓，适合表现浮雕、人像等具有体积感的效果。单侧光可表现阴阳对比较强的效果，双侧光可表现具有个性化特点的人物造型效果。

选用器材：中焦、短焦成像变焦灯，回光灯，平凸透镜聚光灯和换色器、造型片等。

6. 舞台台面上的灯位

（1）流动灯位。按演出需要临时安放，通常采用流动灯架安装。流动灯通常是指位于舞台两侧边幕区和其他因灯位比较特殊只能采用流动安装的灯具，主要用来补充舞台两侧光线的不足或作为特殊角度布光或摄像等特定照明用途的光线。图 1-14 所示为舞台两侧边幕区流动光投射图。

（2）背景灯位。位于天幕前、后的舞台面上，向天幕或背景投光。

（3）地排光。设在距天幕前 1~2m 舞台面上（或在台面地沟内）仰射天幕的成排泛光灯具。如天幕为塑料布，也可将灯具放在天幕后的地面上打逆光。用于呈现白天、黄昏、黑夜、早晨、日出、日落等地平线，变换云彩和四季景色效果。与天排灯配合使用，使色彩变化更为丰富。地排光投射如图 1-15 所示。

图 1-14 舞台两侧边幕区流动光投射图

7. 追光

追光主要用于跟踪演员的个性化表演或突出演员或主持人形象，对特写光斑实现远距离跟踪移动，引导和集中观众的注意力。

追光光位通常设在高位演区和观众区。追光是舞台艺术的特写之笔，起到画龙点睛的作用。追光投射如图 1-16 所示。

追光室应设在楼座观众厅的后部，左右各 1 台。

图 1-15　地排光投射图

图 1-16　追光投射图

第2章

舞台灯光工程设计

无论话剧、音乐剧、歌舞剧营造或静谧或热烈的舞台气氛，还是歌舞综艺表演绚丽多彩、变幻莫测的灯光效果，都源于各式各样的舞台专业灯具的配套运用和编程控制，而这些都基于现在探讨的舞台灯光工程设计。

舞台灯光是舞台美术造型手段之一，它运用舞台灯光设备和控制技术手段，以光的明暗、色彩、投射方向和光束运动等控制手段及其动态组合来引导观众视线，增强舞台表演的艺术效果，渲染表演气氛，突出中心人物，创造舞台空间感、时间感，塑造舞台表演的艺术形象，并提供必要的灯光效果，创造舞台气氛，调节和传递演员与观众间的情绪感染和交流。图2-1所示为某一剧目的舞台灯光设计。

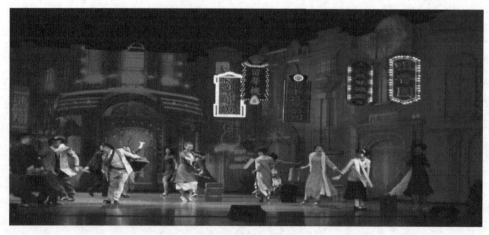

图2-1 舞台灯光系统用来增强舞台表演的艺术效果

2.1 舞台灯光系统设计原则和工艺设计要求

舞台灯光系统设计应遵循舞台表演艺术的规律并满足特殊使用要求，其目的在于将各种

表演艺术再现过程所需的灯光工艺设备，按系统工程要求进行设计配置，使舞台灯光系统能准确、圆满地为舞台艺术表演服务。

舞台照明设计应具备多种造型手段，适应不同风格的演出。根据剧本、导演的要求及舞台美术的总体设想进行艺术构思，绘制布光设计图。

1. 舞台照明设计原则

（1）必须满足创造舞台布光的自由空间，适应各种演出的布光要求。

（2）为能保证长期运行，需要留有足够数量的灯具储备、网络容量和适当的扩展空间。

（3）系统必须具有很高的抗干扰能力、安全性和可靠性，并把它们作为舞台灯光工程的重要技术指标。

（4）在满足演出需要的前提下，尽量使用高效节能的冷光源新型灯具。

（5）以太网和DMX 512数字信号网络技术被引入系统设计的各个环节。

2. 舞台照明工程工艺设计要求

（1）系统工艺设计和设备配置具有综合剧场的使用功能，在2h内可轮换不同剧种的灯光操作方案。

（2）系统允许使用全部配置的各种类型灯具和其他补充设备。

（3）整个系统在不中断主电力供应的前提下，灯光主控台可进行持续诊断检查。

（4）全部灯光设备应符合舞台背景噪声的技术要求，即空场状态下，所有灯光设备开启时的噪声应不高于NR25，测试点离灯光设备的距离为1m，效果器材的噪声不大于30dB。

（5）系统应预留足够的扩展能力，如电力容量、调光柜容量、网络容量等。

3. 舞台表演区的照度要求

（1）多功能演出舞台的照度指标。

1）主要表演区的垂直照度不低于1200lx（离台面1m高测试）。

2）显色指数Ra>90。

3）色温：常规灯具3200K±150K，特效灯具4700~5600K。

4）综艺演出应能体现绚丽多彩、动静相宜的舞台照明和朴实的舞台场景。

（2）会议照明舞台的照度指标。

1）舞台的垂直照度不低于550lx（离台面1m高测试）。

2）显色指数Ra>90。

3）色温：常规灯具3200K±150K。

4）会议照明应能充分体现庄重、大方的会议场景，满足电视摄像的光照要求。

4. 剧场各区域的照度要求

按JGJ 57—2016《剧场建筑设计规范》，剧场各区域的照度标准如表2-1所示。

表2-1 剧场各区域的照度标准

序号	房间名称	参考平面及高度	照度/lx	眩光值 UGR	显色指数 Ra
1	楼梯走廊	地面	50	—	80
2	前厅、休息厅	地面	200	—	80
3	存衣间	地面	200	—	80

（续）

序号	房间名称	参考平面及高度	照度/lx	眩光值 UGR	显色指数 Ra
4	卫生间	0.75m 水平面	100	—	80
5	接待室	0.75m 水平面	300	—	80
6	行政管理房间	0.75m 水平面	300	19	80
7	观众厅	0.75m 水平面	200	22	80
8	化妆室	0.75m 水平面	150	22	80
		1.10m 高度垂直面	500		80
9	道具室	0.75m 水平面	200	—	80
10	候场室	地面	200	—	80
11	抢妆室	0.75m 水平面	300	22	80
12	理发室（头部化妆）	0.75m 水平面	500	22	80
13	排练室	地面	300	22	80
14	布景仓库	地面	50	—	80
15	服装室	0.75m 水平面	200	—	80
16	布景道具服装制作间	0.75m 水平面	300	19	80
17	绘景间	0.75m 水平面	500	19	80
18	灯控室、调光柜室	0.75m 水平面	300	—	80
19	声控室、功放室	0.75m 水平面	300	22	80
20	电视转播室	0.75m 水平面	300	22	80
21	舞台机械控制室、舞台机械电气柜室	0.75m 水平面	300	—	80
22	栅顶工作照明	地面	150	—	60
23	同声传译室	0.75m 水平面	300	22	80
24	主舞台、抢妆台	地面	300	—	80

2.2　舞台灯光系统的基本配置

舞台灯光系统由灯光控制系统［包括数字调光台、电脑灯控制台、换色器控制台和文件服务器、数字调光器（硅箱/调光柜）等］、网络传输系统［包括传输线路、网络编/解码器、线路放大器和网络交换机（或 Hub）等］和各种舞台灯具三部分组成，如图 2-2 所示。

为简化灯光师操作，对舞台灯光系统提出了"统一管理，集中控制"的管理理念，就是需要把系统中功能各异的数字灯光设备（如控制台、调光硅箱、数字换色器、电脑灯、各种常规灯具等）通过网络传输系统全部连接在一起，实施集中控制，由灯光师来集中操作控制。

为了更好地配合演出排练，便于贯彻灯光"统一管理，集中控制"的管理理念，通常把剧院的工作灯系统和观众厅照明系统交由灯光师统筹控制。

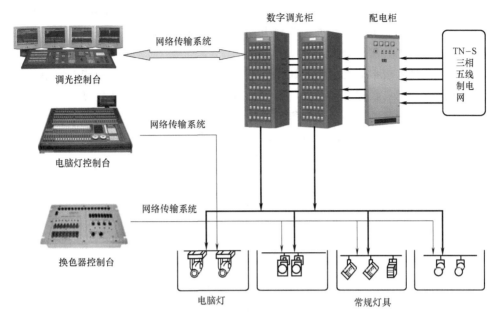

图 2-2 舞台灯光系统的基本配置

2.3 舞台灯光控制系统

舞台灯光控制系统由调光控制台、传输网络和调光器组成，其作用是按灯光设计师的场景设计方案对各灯具实施明、暗、强、弱、色彩、图案变化及指挥相关灯具做上、下、左、右旋转的动作。指令通过传输网络正确无误地发送出去，再由调光器来执行各种控制命令，控制对象是舞台灯具设备（如电脑灯、激光灯、频闪灯、常规灯、数字烟机、泡泡机、雪花机等）。

2.3.1 数字调光台

现代演出的舞台灯光系统既要实时发送大量调光控制命令，又要传送电脑灯、换色器和效果灯光器材的许多动态指挥命令，这些灯具的控制问题几乎已成为舞台灯光行业的新问题。为解决各种单灯调节需要的数以千计的灯光控制通道问题，需要采用数字传输网络和集中控制平台——数字调光控制台。

1. 模拟调光台和数字调光台

调光控制台有模拟调光台和数字调光台两类。下面介绍它们的主要特点。

（1）模拟调光台。使用模拟调光技术，每个通道输出的控制信号为 0~10V。模拟调光台设计简单、价格便宜、易学易用，但是控制通道（光路）较少、控制功能简单、调光曲线不够精细，为 20 世纪 70 年代末到 90 年代中期的主流产品。

现代演出的舞台照明系统的快速发展，通常需有成百上千甚至更多的调光或控制通道（光路），模拟调光系统已经无法满足控制数量、编程和通信传输，在 20 世纪 90 年代中期逐步被数字调光台替代。

（2）数字调光台。数字调光台采用数字多路通信原理，把调光控制信号按 DMX 512 协议实行数字编码后，便可在一对通信线路上同时传送 512 路调光数据信号，解决了现代专业演出灯光系统的调光控制问题。

数字调光台具有模拟调光台无法比拟的许多优秀性能，例如调光功能、编组功能、集控功能、自动备份功能、数据存储功能、精细的调光曲线、多路传输功能等。数字调光台已成为舞台灯光系统实现集中控制、统一管理的关键设备。

数字调光台常见的有 12 路、36 路、48 路、96 路、108 路、216 路、512 路、1024 路、2048 路和 4096 路及以上等各种规格，适用于各类规模剧场的不同用途。

2．数字调光台分类

根据调光台的容量可分为小型、中型和大型三类。

（1）小型数字调光台。一般把控制通道 108 及以下光路的调光台称为小型调光台。通过调光台与调光器（俗称调光硅箱或调光柜）配接，按照用途要求，配接到不同光路的灯具。

小型调光台受光路数量少的限制，在灯具数量较多时，不能实现对所有灯具进行独立的精细调光，不同光路的灯具只能接受调光台同一光路的控制。

小型调光台的手控推杆（分区调光推杆）较多，一般有 48 个，甚至达 96 个；场景集控推杆较少，一般为 24 个。集控推杆的扩充通过集控分页来实现。由于手动推杆对灯具的直接控制很直观，所以常把小型数字调光台当作数字化的模拟调光台，更适合于一些非专业灯光人员操作使用。

小型调光台体积较小，重量较轻，最适合于以基础照明为主、场景变化不多的灯光控制场所，如新闻演播室、专题节目演播室、大型会议厅和礼堂、宴会厅、大型会展中心、娱乐会所等。除了固定安装使用外，还适合流动演出使用。

图 2-3 所示是一款 36 路小型数字调光台控制面板。采用 DMX 512 数字编码标准，可控制 DMX 512 数字格式的调光设备。主要技术功能：

1）具有 36 个调光控制光路，通过软配接最多可控制 54 个可控硅调光回路。

2）记忆 99 个场景，9 组灯光效果，最多可同时运行 3 组灯光效果。

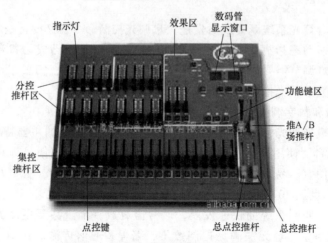

图 2-3　36 路小型数字调光台控制面板

3）0.1~9.9s 可调的走灯效果。

4）36 个灯光分推杆。

5）可用 20 个集控杆控制预置灯光场景。

6）A/B 场预置，关机数据保持。

7）使用 DMX 512 地址对连接的灯具实行单独控制，预设地址是 1~36。

小型调光台产品系列较多，如英国 Strand（斯全德）公司的 Strand 48/96，美国 ETC 公司的 Express 24/48，比利时 ADB 公司的 ACNtor 等。表 2-2 是它们的主要性能对比。

表 2-2　小型调光台主要特性比较

特性名称	Strand 48/96	ETC Express 24/48	ADB ACNtor	Zero88 Sirius
产地	英国	美国	比利时	英国
光路	50/100	96/192	96	48
DMX 输出	1024	1024	512	512
手控推杆	24/48 48/96	24/48 48/96	24/48	48
集控	24	24	12	6
集控分页	4	10	20	20
联合推杆	100	4	1	2
处理器	奔腾	英特尔	西门子	单片机
资料存储	有（软盘）	有（软盘）	有（磁卡）	无
跟踪备份	有（310）	有（LPC）	无	无
手提遥控	2	1	1	0
远程视频跟踪	有	有	无	无
DMX 多点遥控	有	无	无	无
资料服务	有	无	无	无
中心/颜色预置	有（500）	无	无	无
数字转换器	有	无	无	无
DMX 属性种类	99	30	0	0
光路属性	500	0	0	0
固定资料库	99	99	0	0
16bit DMX	有	有	无	无
16bit 编程	有	无	无	无
配接表	1	2	1	1
调光曲线	99	32	0	0
效果	300×99 步	100×99 步	9×9 步	9 步
同步效果	12	2	9	1
视频显示	1	1	1	0
远程遥控点	按需分布	2	0	0

（2）中型数字调光台。控制通道在 216~512 光路的调光台称为中型调光台（图 2-4）。调光台的调光回路总数通常应超过调光器（硅箱或调光柜）的控制回路数，以便实现调光

台与调光器（硅箱或调光柜）一对一的配接方式，使在灯光控制的编程、控制及每一回路的精细调节上具有最大的灵活性。这是每个调光师最理想的配置方案。

中型调光台已取消了手动推杆，所有灯光控制信息都要预先通过现场调节、编程，存储到调光台。现场演出时是以组控、集控、效果控制、场景控制为基本元素，重演编程设计。通过集控、场控，重演推杆编程程序，按灯光设计师的构思对现场灯光实现连续控制。

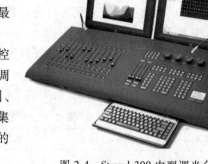

图 2-4　Strand 300 中型调光台

中型调光台应用非常广泛，主要用于中、小型演播厅、歌舞剧院、多功能厅、流动演出、大型夜总会、大型迪厅及大型建筑物的户外照明等。

产品系列较多，如英国 Strand（斯全德）公司的 Strand 400/600，美国 ETC 公司的 Insight，以色列的 Compulite Spark 等。表 2-3 是它们的主要性能对比。

表 2-3　中型调光台主要特性比较

特性名称	Strand 400/600	ETC Insight	Compulite Spark	Zero88 Sirius500
产地	英国	美国	以色列	英国
光路	400/600	512	240/512	512
DMX 输出	1024/1536(网络)	1536	512	512
集控	120	108	24	20
集控分页	4	10	20	20
联合推杆	100	4	2	4
处理器	奔腾	英特尔	英特尔	单片机
资料存储	有(软盘)	有(软盘)	有(软盘)	有
跟踪备份	有(310)	有(LPC)	无	无
手提遥控	2	1	1	0
远程视频跟踪	有	有	无	无
DMX 多点遥控	有	无	无	无
资料服务	有	无	无	无
动态控制	鼠标多功能控制	触摸板	3 编码器、追踪球	编码器
中心/颜色预置	有(500)	无	有	有(250)
数字转换器	有	有	无	无
DMX 属性种类	99	30	0	0
光路属性	500	0	0	0
固定资料库	99	99	有	0
16bit DMX	有	有	无	无
16bit 编程	有	无	无	无

（续）

配接表	1	2	2	1
调光曲线	99	32	0	0
效 果	300×99 步	100×99 步	100 步	9 步
同步效果	12	2	2	1
视频显示	2	2	1	1
远程遥控点	按需分布	2	0	0

（3）大型数字调光台。大型调光台为1024控制通道以上，调光台的可控容量已不再是调光师担心的问题。大型调光台采用最先进的电子技术和计算机科技，融入了许多舞台灯光设计的丰富经验和先进的设计理念，代表了当今调光技术的最高水平。

一台大型调光台控制着成百上千只灯具，要配合演出做出场景的连续变化，复杂编程的任务，都需通过大型调光台来实现。这要求大型调光台有非常灵活、简单的编程方法和简单的程序修改方法，因为每一次变动都可能涉及相应灯光参数的变化，需要尽量减少灯光师的编程工作量。大型调光台的现场调光，通过集控推杆、场景重演推杆进行。

大型调光台有光路属性设定、16bit量化分辨率的DMX 512输出，有专用的编码器进行调节控制，并对不同智能灯具的控制建立资料库，可以方便地对智能灯具进行配接。

大型调光台主要用于大型演播厅、大型歌剧院和大型综合文艺晚会。主要常用品牌有英国的Strand 500i系列，美国的ETC Obsession，比利时的ADB Pheonix 10（图2-5）等。表2-4是它们的主要性能对比。

图 2-5　ADB Pheonix 10 大型调光台

表2-4　大型调光台主要特性比较

特性名称	Strand 550i	ETC Obsession	ADB Pheonix 10
产地	英国	美国	比利时
光路	3000	3000	2048
DMX 输出	8192(网络)	3072	2048
集控	54	48	24
集控分页	6	2	2
联合推杆	200	126	2
处理器	奔腾	奔腾	奔腾
多联控制台	5	2	0
资料存储	有(软盘)	有(软盘)	有(软盘)
跟踪备份	有	有	有
手提遥控	4	8	2
远程视频跟踪	有	有	无
DMX 多点遥控	有	无	无

(续)

资料服务	有	无	无
动态控制	4编码器、追踪球	6编码器、触摸板	多属性控制
中心/颜色预置	有(500)	无	有
数字转换器	有	有	无
DMX属性种类	99	36	99
光路属性	2000	0	999
固定资料库	99	99	999
16 bit DMX	有	有	无
配接表	2	2	2
调光曲线	99	32	10
效　果	600×99步	100×99步	99×99步
区域视频点	≤4	2	≤4
视频远程遥控点	12	2	0

2.3.2 电脑灯控制台

电脑灯控制系统由电脑灯和电脑灯控制台组成，它们之间通过一根多芯控制电缆（采用 XLR 三芯插座）串联连接，如图 2-6 所示。由电脑灯控制台统一操作，工作人员只需在控制台上预置编程，即可控制所有电脑灯按程序自动运行。

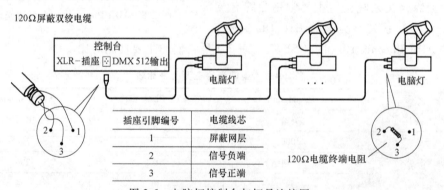

图 2-6　电脑灯控制台与灯具连接图

由于一条 DMX 信号线路最多只能控制 512 个通道，因此，在设计电脑灯控制系统时，必须要考虑到一条 DMX 控制线连接的所有电脑灯的通道数之和最多不能大于 512，否则就必须通过增加 DMX 信号线路数量来解决。

按理说，常规灯具调光和电脑灯控制都可以在同一台调光控制台上通过 DMX 512 编码技术来完成。从数字调光台的功能来说，应能控制整个舞台或演播厅的演出灯光，创造出整体的气氛和效果。

但是，在大型演出中，调光控制台的软件编制更多考虑的是单路灯光布光的方便性，演出中按现场进程调出一个个灯光场景，并以手动操纵为主，间隔时间较长，重复较少。而电脑灯控制中大量使用自动、快速、循环的效果，布光方式和演出要求都与常规灯具的调光控

制方式大为不同。为了方便编排和控制，两者在调光控制台台面上的按键功能、布置和显示要求都不一样。因此，除了中小型、流动型的调光控制台外，大型演出的电脑灯控制台与调光控制台以分开操作控制为主。

图 2-7 所示的意大利 SGM Pilot 1600 电脑灯控制台是一种专用型电脑灯控制台。这种控制台最大可控制 16 台/16 通道的电脑灯（每个按键对应一台电脑灯），可以存储 64 个不同型号的灯库，内置了数种 SGM 灯具的灯库，操控简单方便。

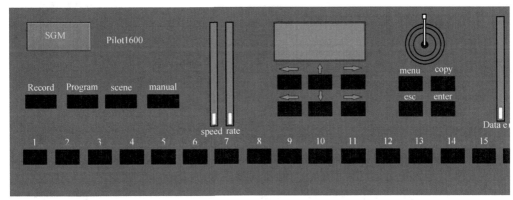

图 2-7　SGM Pilot 1600 专用型电脑灯控制台

图 2-8 所示为使用较为广泛、典型的 Pearl 2008 珍珠调光控制台，可用于舞台常规灯、电脑灯和换色器等设备的综合控制。它具有 2048 个常规灯控制通道，4 路（4×512 = 2048）光隔离的独立驱动的 DMX 512 输出接口，可连接 4 条独立的 DMX 512 信号线。每条 DMX 信号线最多可控制 32 台 16 通道的电脑灯。图 2-9 所示为 Pearl 2008 珍珠电脑灯调光台背面图，主要技术特性如下：

1）4 路 DMX 512 信号独立输出。

2）可配置 2048 个调光通道。

3）可控制具有 40 个通道的电脑灯。

4）最多可存储 450 个不同程序和场景，200 个编组、50 张快照。场景和程序都存储在滚轴下面的 15 个记忆推杆上，不受控制台存储容量限制。

5）内置 200 个预置素材、200 个预置图形，可任意修改、编辑。

6）具备单预置模式、双预置模式、超级模式、剧场模式、剧本模式、追踪模式。

图 2-8　Pearl 2008 珍珠电脑灯调光台

7）编程、编辑、修改，易如反掌。

8）可选内部时钟控制、外部 MIDI 时间码控制或音频信号控制。

9）独特的滚筒选择程序功能和转轮调节功能。

10）得心应手、随心所欲的简易操作，友好的界面和强大的功能。

11）可用 U 盘备份操作系统、灯具配置、演出程序以及重要场景、剧本文件等数据，确保数据万无一失。

12）USB 接口。用于控制台数据备份、灯库文件更新和程序升级。

13）MIDI 接口。输入接口接收来自外部的 MIDI 音符信号触发，控制"多步程序"运行。输出接口用于与其他 MIDI 设备连接。

图 2-9 Pearl 2008 珍珠电脑灯调光台背面图

14）音频信号输入接口。接收来自调音台或其他音频设备的线路电平信号，作为走灯程序的音乐触发同步信号。

15）1 个 VGA 接口。可以外接液晶显示器。

16）4 个 DMX 512 输出信号插座。均为 XLR 五芯插座，如图 2-10 所示。使用 2 条 DMX 线时，可用普通三芯信号线。如果使用 4 条 DMX 线时，则需用五芯信号线。即 DMX1 和 DMX2 使用 1 接地、2 信号负、3 信号正，DMX3 和 DMX4 使用 1 接地、4 信号负、5 信号正。

图 2-10 DMX 512 信号接口

2.3.3 换色器控制台

换色器是装在舞台常规灯具上、用来变换灯光颜色的附加装置。灯具换色器的设计和应用，大大减少了舞台灯具的数量，减轻了灯光师的劳动强度，节约了投资，是舞台配置必不可少的器材。数字换色器不仅换色速度可调、色纸定位精度高，而且同步效果好，现今，已全部替代了老一代机械换色器，已作为主流器材进入演艺市场。

数字换色器采用光电传感器与换色器传动齿轮计数装置输出的脉冲信号进行编码取样。将色纸运动的取样信号与预置设定的定位数据信号进行比较，当两者信号完全吻合时，即发出停止信号，停止伺服电动机转动，完成色纸定位。这种闭环锁定定位控制系统的定位精度极高。数字换色器采用 DMX 512 控制协议传送换色器地址码和换色控制命令。可用一根信号电缆在较长的距离内同时控制成百上千个换色器，非常适合大型晚会及用量较大的舞台演出。

每台换色器具有起始地址码设置开关，比较高级的换色器还设有功能开关，可进行自检和复位，根据使用需要还可选择速度快慢，一般常用速度在 1.5~3s 内可调，最慢速度可延长至 20s。在脱离换色器控制台后还具备自动变换颜色的功能。图 2-11 所示为数字换色器控制台、分配器与换色器连接图。

NDS512-16 数字换色器控制台的主要技术特性：

(1) 具有 5 种输出模式，可任意编组、编场、编色，按键次数少，编程效率高。

（2）分组延时输出，可在任何输出状态下单独调号，精确控制到每一个灯，给灯光设计人员提供了很大的创作空间。

（3）大容量内存，具有 USB 的外存接口，可直接操作外存，同类型控制台只需插入 U 盘即可操作，不破坏原有的存储内容。

（4）可控制换色器复位、开关风扇和工作指示灯以适应环境要求。

（5）信号通过高速光电隔离输出，稳定准确，抗干扰能力极强。

（6）额定编组 16 组，最大编组 256 组（16 组/页×16 页）。

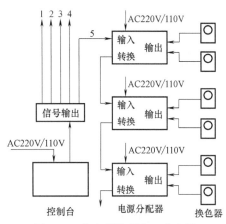

图 2-11 换色器控制台、分配器与换色器连接图

（7）编址范围：256 个独立通道。

（8）可控换色数量：8~11 色。

（9）调速范围：高、中、低三档调速或连续无级调速。

（10）记忆场数：128 场景（内存）。

（11）外存场数：U 盘，每盘存 128 场。

（12）输出模式：直接+预备+记忆+循环+延时。

（13）最大传输距离：≤1200m。

（14）驱动数量：星形联结≤128 个电源信号分配器；树形联结不限制数量。

2.3.4 调光器

调光器（Dimmer）是指在控制信号作用下，实现灯光光亮渐变的装置，是一种采用双向晶闸管的调光设备。调光器通过调节灯具的供电电压/电流，对灯光实施明暗调节，是常规灯具（如 PAR 灯、回光灯、成像灯）亮度的控制设备，输出电压可在 0~220V 之间调节。

采用 DMX 512 控制协议或以太网数字控制系统的数字调光控制台，通过一根传输电缆与调光器（硅箱或调光柜）连接，可控制舞台上大量灯具的亮度。多台硅箱可以串联在一起运行，一条 512 信号线可以串联 512 个调光回路。图 2-12 所示为调光台-硅箱-舞台灯具连接图。

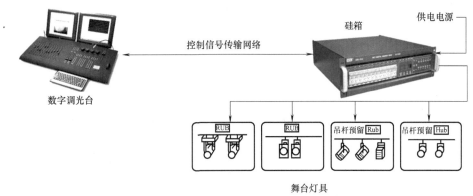

图 2-12 调光台-硅箱-舞台灯具连接图

按调光器输入控制信号的特性可分为模拟硅箱（柜）和数字硅箱（柜）两类。

模拟硅箱接受的是模拟调光控制台（或模拟控制面板）发送来的 0~10V 之间变化的模拟控制信号，硅箱的每一路输出对应各路控制信号，硅箱的输出电压随控制信号电压的改变而在 0~220V 之间变化。最大缺点是调光台与模拟硅箱之间的传输线路复杂（每一调光回路需一对线缆）和抗干扰性能差，现已基本淘汰。

数字硅箱是指可以接受 DMX 512 数字控制信号的硅箱，控制信号由模拟信号变成了 DMX 512 数字信号。优势在于可方便地远距离传输控制信号，传输线路简单（一根电缆最多可传输 512 光路的数字控制信号），抗干扰性能好，可以直接使用数字调光控制台来编写调光程序，容易控制，还可以把传统灯具和现代电脑灯结合在一起，由一台数字调光控制台统一控制，方便灯光师的控制使用。

1. 数字硅箱的特点

数字硅箱除了可方便地远距离传输、传输线路简单、抗干扰性能好、可以直接使用数字调光控制台来编写调光程序、省去人工手动调光的麻烦等优点外，还具有：

（1）可向调光控制台报告，显示硅箱的运行状态。为使灯光系统的操作人员实时掌握硅箱的运行情况，全数字硅箱通过反馈把它的温度、电流、电压、空气开关状态、负载、风机状态等参数在调光控制台的显示屏上显示。

（2）灵活的过零触发方式。过零触发（交流电源正负交变的零电平点称为过零点）使得灯光师的灯控安排调整极为灵活，大大提高了布光效率。电脑效果灯、烟机等可以接在任一个灯位上，只要将该灯位设为过零触发方式即可，非常方便。

（3）输出预热功能。大功率灯具的热惯性较大，需要预热一段时间才能进行调光，输出预热功能就非常适用。

（4）调光精度高、范围大。数字调光硅箱的调光精度可达 1024 级以上，调光范围为 1%~100%。有些演出如戏剧、话剧需要细腻的灯光变化效果，要求调光系统用高精度、大范围的调光手段来达到艺术创作效果。

（5）调光输出一致性好。数字调光硅箱把触发脉冲的时序参数存储在单片机的内存中，在同步信号的作用下，不需要对起始出光点和调光范围进行调整，只需调用该时序参数，进行自动计算后发出移相触发命令，使用非常方便。

2. 数字硅箱主要技术性能

图 2-13 所示为 HDL-R12 12 光路数字硅箱。其主要技术性能如下：

（1）10 条调光曲线。
（2）1%~100%调光范围。
（3）双标准 DMX 512 输入：DMXA 和 DMXB。
（4）双网络 DMX 输入：DMXA 和 DMXB。
（5）动态预热。
（6）固定预热。
（7）信号保持。
（8）具有分控和集控调光。
（9）可记录或设置 6 个集控。
（10）输出标配为单路单 40A 式，另有多种可选。

图 2-13　HDL-R12 12 光路数字硅箱

(11) 供电：三相四线制，单相220V±5V，50Hz，TN-S保护接地系统。

(12) 额定功率：12路，3kW/路。

实际使用中，调光器的调光回路少则数十路，多则数百路，此时可由多台不同规格的硅箱和一台电源配电箱构成硅柜。图2-14所示为供流动演出用的流动硅柜。

3. 专业剧院和演播厅使用的插拔式调光柜

专业剧院和演播厅需要使用数千调光回路的调光柜。图2-15所示为Theatrelight公司的PIDⅡ型19英寸○机架安装式插拔调光柜，可广泛应用于电视台、摄影棚、剧场、音乐厅等需要可靠调光的各种场所。

图2-14　供流动演出用的流动硅柜　　　　　　图2-15　PIDⅡ型调光柜

PIDⅡ在原Theatrelight PID的基础上进一步改进，其软件和硬件设计基于Theatrelight公司的两种硅箱：3U高度的19英寸机架式Nebula专业硅箱和壁挂式Meteor舞台调光硅箱。它采用多个微处理器，每一层6个插拔式调光单元，采用一个独立设置的微处理器以增加其可靠性。插拔调光柜中每个硅路的参数可由位于视线位置的LCD显示屏显示各硅路参数，可对中央处理器进行参数设置，菜单系统和按键设置简单易学。

PIDⅡ可设置为受双DMX信号输入的任一个信号控制，其信号负载占用率为标准RS485的1/10，允许多达100个PIDⅡ调光柜连接到1条DMX信号线上。PIDⅡ可按客户要求配接以太网络，或选用6按键智能控制板，通过RS485信号进行远程控制或监控。

PIDⅡ可按客户要求做成多达10层、每层6个插拔单元的调光柜。每个插拔单元可带1、2或4个硅路，也可为正弦波调光模块。PIDⅡ可提供普通硅箱或带有场灯控制的舞台软件版本，或大型安装的环境调光软件版本。

PIDⅡ主要性能特点如下：

(1) 每柜48或60个插拔单元。

(2) 每个插拔单元可做1路、2路或4路。

(3) 可通过主菜单对各硅路进行设置。

○ 1in（英寸）= 0.0254m。

(4) 闪存芯片存储各硅路设置。

(5) 整柜配有一个主 CPU，各层带有备份 CPU。

(6) 安全可靠：主电源供电 AC 90~265V，45~65Hz。

(7) 内设低噪声降温风扇。

4. 吊挂式硅箱

图 2-16 所示为广州市新舞台（RGB）灯光设备有限公司的吊挂式硅箱采用吊挂式硅调，它可在需要处灵活设置，既节约了费用，又可与其他使用场合共用，大大地提高了利用率。

吊挂式硅箱主要性能特点如下：

(1) 采用最新数码智能技术。

(2) 大容量硅路。最大硅路号可达 512。

(3) 地址码选择采用方便直观的十进制拨码器，硅箱可选箱号或直选硅路号，组合灵活、方便。

(4) 全新外观，改进了电源输入方式，便于流动演出。

(5) 采用进口 ST（汤姆逊）高品质双向晶闸管全新设计封装模块。

(6) 带 DMX-512 信号隔离放大器，可避免高电压导入调光台。

(7) 带高效抗干扰扼流电感，抗干扰能力极佳，对音频、视频几乎无干扰；采用空气开关保险，具有过电流自动关断保护能力。

图 2-16 吊挂式硅箱

(8) 采用光电隔离高稳定触发线路。

(9) 采用最优通风散热设计，自然风冷、无风机、极低噪声，保证硅箱可靠工作。

(10) 输出功率大，共 6 回路，每路输出功率最大可达 3300W。

5. 正弦波调光器

晶闸管调光器是一种常用的调光设备，调光速度快，变化多。晶闸管器件是一种功率半导体器件，可分为单向晶闸管（SCR）、双向晶闸管（TRAIC）。它具有容量大、功率高、控制特性好、寿命长、体积小等优点。舞台灯光控制设备大都采用晶闸管器件作为功率控制器件。

但是，晶闸管调光也带来了一系列问题，其中最主要的是谐波干扰，在应用中不得不采用笨重的电源滤波器加以解决。

晶闸管调光器是通过调节正弦波交流输入的导通角的大小来控制正弦波周期内的输出能量，从而达到调光效果。很明显，它是切割 50Hz 的正弦波交流电的导通角来改变输出能量，在这种电路上，电流从截止到导通不是在正弦波的过零点慢慢上升，而是在某个角度下突然上升，这一急剧上升的电流将使输出电压/电流波形产生极大的畸变，形成大量的高次谐波。如图 2-17 所示。

正弦波调光器采用 IGBT（Insulated Gate Bipolar Transistor）绝缘栅双极型大功率晶体管替代大功率晶闸管，将正弦交流输入电压变成输出可调的无谐波的正弦交流电压。其优点在于干扰小、噪声低、效率高，从根本上解决

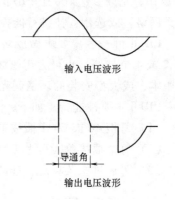

图 2-17 晶闸管调光器输出波形

了晶闸管调光器的高次谐波干扰问题。

IGBT 是 MOSFET（场效应晶体管）与双极晶体管的复合器件，是一种电压控制型器件。它既有 MOSFET 的易驱动特点，又具有功率晶体管的电压、电流容量大等优点。其频率特性介于 MOSFET 与功率晶体管之间，可正常工作于数万赫兹频率范围内，故在较高频率的大、中功率应用中占据了主导地位。但是 IGBT 的瞬间过流能力没有晶闸管好，高速开关过程中的发热问题较难解决，需要重点考虑。

图 2-18 所示为晶闸管调光器与正弦波调光器输出波形的对比图，从中可以看到：晶闸管调光器实际上不存在调节输出电压的过程，而是在调整一个正弦波周期内的能量输出时间，即调整晶闸管导通角大小的工作过程，输出电压、电流的波形随晶闸管导通角的改变而变化。正弦波调光器在调压（调光）过程中改变的是输出电压的幅值，输出波形与输入波形是一致的，不会产生高次谐波。

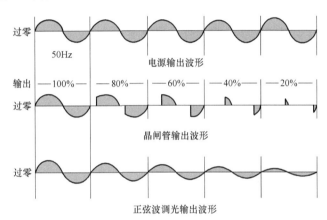

图 2-18　晶闸管调光器与正弦波调光器输出波形的对比

2.4　舞台灯具

舞台照明灯具的种类和规格很多，按其用途可分为以下四类：

（1）常规舞台灯具。包括聚光灯、回光灯、柔光灯、成像灯、PAR 灯、散光灯、追光灯、格条灯、三基色灯、LED 节能灯等。

（2）电脑灯。包括镜片扫描式电脑灯和摇头式电脑灯。

（3）激光灯。包括半导体激光器光源激光灯和固体激光器光源激光灯。

（4）舞台特殊效果设备。包括频闪灯、烟雾机、烟机、泡泡机、雪花机、礼花炮等。

2.4.1　常规舞台灯具

1. 聚光灯

灯具聚光采用平凸透镜，光束比较集中，具有较好的光束方向性，定向投射，光斑周边的漫射光线较少，光斑大小可调，焦距有长、中、短之分，可根据射距远近选用。聚光灯的光斑较清晰，局部照明效果好，可形成界线分明的阴影，能显示出被照物体的表面轮廓和结构，可最大利用辐射光能，提高光源的总光效，配用 1~2kW 镜面反射灯泡，功率从 0.5~

5kW，以 2kW 使用最广。常用于面光、侧光、耳光和顶光等光位。图 2-19 和图 2-20 所示为舞台聚光灯外形和光学结构。

图 2-19 舞台聚光灯外形

图 2-20 舞台聚光灯的光学结构

Spotlight combi 25PC 2500W 平凸聚光灯主要技术特性：
(1) 光束角 4°~66°调整。
(2) 铝灯身加钢灯头及边框。
(3) 防漏光，高效能冷却。
(4) 色片框与遮扉双插槽并有安全限位。
(5) 隔热的旋钮和把柄。
(6) 设有安全网。
(7) 符合 CE EN 60598-2-17 标准。
(8) 电源 230V、50/60Hz。
(9) 光源为 2500W 卤素灯泡。

2．柔光灯

灯具聚光采用菲涅尔透镜，透镜表面采用了同心圆凹槽，以达到光线柔和匀称的效果，因其外形似螺纹，故该种灯具又俗称螺纹聚光灯。柔光灯照射区域中间亮，逐渐向四周减弱，没有生硬的光斑，便于多个灯具衔接，漫射光区域大，射距较近。多用于柱光、流动光等近距离光位。光源为镜面反射灯泡，常用规格有 0.3kW、1kW、2kW 等数种。图 2-21 和图 2-22 所示为舞台柔光灯外形和光学结构。

图 2-21 舞台柔光灯外形

图 2-22 舞台柔光灯的光学结构

Spotlight combi 25F 2000W 螺纹聚光灯主要技术特性：
(1) 光束角 7°~65°调整。
(2) 铝灯身加钢灯头及边框。

(3) 防漏光，高效能冷却。
(4) 色片框与遮扉双插槽并有安全限位。
(5) 隔热的旋钮和把柄。
(6) 设有安全网。
(7) 符合 CE EN 60598-2-17 标准。
(8) 电源 230V、50/60Hz。
(9) 光源为 2000W 卤素灯泡。

3. 成像灯

又称成型灯、椭球灯，介于追光灯和聚光灯之间，是一种特殊灯具，主要用于人物和景物的造型投射。有 5°～50°范围，有多种可选光束角度，可将光斑切割成方形、菱形、三角形等多种形状，或投射出所需的各种图案、花纹。典型投射距离为 7～25m。采用金卤灯泡，常用功率有 750W、800W、1000W、1250W、2000W 等。图 2-23 所示为 ETC Source four 750W 舞台成像灯。

ETC Source four 750W 成像灯主要技术特性：
(1) 使用超高效能的 HPL 750W 灯泡。
(2) 特殊镀膜反光杯能减去投射光束 95% 的热量。
(3) 可转动的灯筒。
(4) 调校灯具不需要任何工具帮助。
(5) 16cm 色片延伸筒。

图 2-23 ETC Source four 750W 舞台成像灯

4. 三基色柔光灯

光线柔和、均匀、舒适，无辐射热。具有高效率的反光镜和遮扉、灯具光能利用率高，低色温，显色指数 Ra 高。主要适用于电视台演播室、剧场、各种会议室、多功能厅等场所作为功能性照明。常见规格有 2/4/6×55W，如图 2-24 所示。

5. 回光灯

回光灯是一种直射光源，灯前无聚光透镜，光源后面有反射镜，可移位调焦，采用 1～5kW 的石英卤素灯泡，具有聚光和散光作用，如图 2-25 所示。

图 2-24 三基色柔光灯

图 2-25 回光灯

回光灯的特点是光质硬、照度高和射程远，它是一种既经济、又高效的强光灯，用于舞台高亮度照明，也可用于剧场主席台照明。

调光时要注意其聚焦点，不宜将聚焦点调在色纸或幕布上，以免引起燃烧。常见规格有 0.5kW、1kW、2kW 等，以 2kW 使用最多。

6. 筒灯

筒灯又称 PAR 灯，有 PAR46、PAR64 等型号。在圆筒形灯罩内装有镜面溴钨灯泡，射出较固定的光束，光斑大小不能调整，用于人物和景物各方位的照明。可作舞台面光、侧光、逆光或舞台铺光（舞台基础照明）灯具，加上换色片可改变舞台色调。也可直接安装于舞台上，暴露于观众，形成灯阵，起舞台装饰和照明双重作用，如图 2-26 所示。

7. 散光灯

散光灯是电影摄影、电视演播照明中常用的一种大面积泛光照明灯具，在剧院里也普遍使用在大范围布光的场合，比如对天幕的照明。灯前没有聚光透镜，灯后无反射镜，由箱体形成漫反射面，发出均匀的散射光线，如图 2-27 所示。

特点：光线均匀柔和、投射面积大、射程短，常用作天排、地排灯具。采用溴钨卤素灯管。常见规格有 0.5kW、1kW、1.25kW、2kW 等。

8. 散光灯条

散光灯条是分成多格的长条形灯具。每格灯泡的功率约为 100W，一般能分成 3 种或 4 种颜色，各种颜色可同时使用，自相衔接，也可作为单色光使用，用于大面积照射画幕。图 2-28 所示为 8 格散光灯条。

图 2-26 筒灯（PAR 灯）

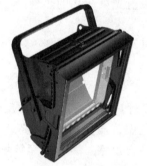
图 2-27 散光灯

图 2-28 8 格散光灯条

9. 舞台追光灯

追光灯的主要功能是产生一个明亮的光斑，用舞台术语来说是"一个硬而实的光斑"。光束跟踪演员移动，故名为追光灯，是电视演播室和舞台演出常用的照明灯具。其特点是投射距离远、亮度高、光斑清晰，是一种高功率射灯，通过调节焦距，又可改变光斑虚实，有活动光栏，可以方便地改换色彩，打出不同的图案。它由人工操纵，跟随演员移动，用光束突出演员或其他特殊效果，图 2-29 所示为某电脑追光灯。

追光灯应用非常广泛，几乎包括各种剧目、各类文艺演出、开闭幕式、时装表演等。每一部舞剧的演出都要运用追光灯来突出主要角色，塑造不同类型人物形象、表现戏剧情节和人物感情的变化，并能营造舞台气氛。因此，舞台演出的编导和灯光设计师在自己的创作中，都将追光灯的运用作为不可或缺的重要手段之一。在舞台演出场景的设计中，用追光灯来达

图 2-29 追光灯

到以下目的：

（1）突出重点，引导观众视线。

（2）照明人物，塑造形象。

（3）表现剧情及其发展等。

常用追光灯因所用光源不同而分为卤钨灯追光灯、金属卤化物追光灯和氙灯追光灯3种。

（1）卤钨灯追光灯的特点是结构简单，不需要镇流器，使用方便，通电即亮，可调光，亮度从0~100无级可调，价格便宜，缺点是亮度较低。2kW卤钨灯追光灯仅能在距离25m范围内使用。

（2）金属卤化物追光灯其光源发光效率高达80lx/W以上，所以亮度较卤钨灯追光灯高，射程也较远，HMI 2500W追光灯具射程可达50m，价格适中。灯泡在启动后需要3min以上的稳定时间。

（3）氙灯追光灯因射程远、亮度高、光色好而受到使用者青睐。例如，3kW氙灯追光灯在距离120m处，光斑直径3.7m，照度达4700lx。高亮度追光灯在背景光较亮的环境中显得十分重要，特别是在体育场馆或其他大型演出场所。超过100m的长距离追光，只有氙灯追光灯才能担当如此重任。氙灯追光灯的另一个重要优点是在调光时，其色温和光谱都保持不变，这是卤钨灯追光灯和金属卤化物追光灯所无法相比的。因此，追光灯具也配套了相应的机械光闸、机械调光和色温调整等手动或计算机装置模块。

短弧氙气灯泡内充有高气压氙气，需有一个触发器，触发器能在接通电源瞬间产生1万V的高压将灯泡点燃，点燃后触发电源自动断开，灯泡就依赖直流电源进行工作。直流电源的内阻很小，所以回路中必须串入一只可变电阻，调节可变电阻可以在一定范围内调整氙灯泡的工作电流（即亮度调节），如果工作电流过低会使电弧自熄或不稳定，缩短灯泡寿命。

氙灯泡工作时泡壳内气压升高，达30个标准大气压（1个标准大气压为1010.325kPa）左右，使用不当有爆炸的可能，要注意防护。氙灯是直流工作，在接线时阴极和阳极不能接反，否则会在极短时间将阴极烧熔。

氙灯泡在工作时会产生较强的紫外线，对人的皮肤，特别是对眼睛有害，工作人员应做好防护，避免直射。氙灯泡在点燃时温度极高，灯具装有专门对灯泡强迫风冷的风机，风速要求在6m/s以上。如果风机发生故障，同样会引起灯泡爆炸或损坏。灯泡停止工作后，风机仍需继续工作5min，之后才能关闭风机。

目前市场上追光灯的品种较多，标注指标方式也不一样，有以功率为标准的，如：1kW卤钨灯光源，1kW镝灯光源，1kW、2kW金属卤化物灯光源等。也有以距离作为标准的追光灯（在特定距离的光强、照度），如8~10m追光灯、15~30m追光灯、30~50m追光灯、50~80m追光灯等。

追光灯按功能操作控制方式可分为机械追光灯和电脑追光灯两类。机械追光灯的调焦、光栏、换色均为手动操作，操作复杂，价格便宜。电脑追光灯的调焦、光栏、换色、色温均通过推拉电位器自动完成，操作简单，功能更多，但对于大型或要求较高的演出较少使用。

Kupo XS-3000W-LT 3000W氙气追光灯灯主要技术特性：

（1）变焦透镜：自动调节照射光角度。

（2）焦距调整：照射光焦距调节。

（3）IRIS 光闸：照射光直径调节。

（4）调光器：照射光亮度调节。

（5）切光器：照射光的瞬间切光。

（6）安全开关：后盖打开后自动断电。

（7）换色器：可装 6 种色纸。

（8）柔光片：产生云雾效果。

（9）功率为 3000W，光通量为 130000lm，光强度为 12000cd，色温为 6000K。

10. 投景幻灯及天幕效果灯

可在舞台天幕上形成整体画面及各种特殊效果，如风、雨、雷、电、水、火、烟、云等。

2.4.2 LED 舞台节能灯

舞台照明常用的卤钨灯光源存在光效低、能耗大、热量高、维护成本高、演出环境差等问题。因此具有光效高、热量低、寿命长、易维护、颜色丰富和光色、亮度可控等显著优点的 LED 灯具已显露出它的巨大生命力。LED 固体光源的优点：

（1）发光效率高。LED 白光管的发光效率已超过 100～120lm/W，远高于各种荧光灯、金卤灯、高压汞灯（白光）和无极灯。因此，LED 已成为发光效率最高的光源。用 LED 光源取代白炽灯、荧光灯、金卤灯和高压钠灯已不再有技术障碍。

（2）单向辐射特性。LED 光源发出的大部分光能，无须经过反射就可直接投射到被照物体，使光能得到最有效的利用，大幅度提高了灯具的效率。

（3）超长的寿命。优质 LED 灯的寿命可达 50000h（亮度衰减到 50% 称为死亡寿命）以上，是白炽灯的 20 多倍，荧光灯的 10 倍。若每天工作 11h，可连续使用 12 年以上。

（4）绿色环保。荧光灯和各种气体放电灯节能不环保，它们废弃后，灯内的汞溢出会对环境及水源造成长期严重汞污染，1 只荧光灯可污染 160t 地下水。LED 废弃后，无任何环境污染，并可全部回收利用。

（5）LED 光源用直流电源驱动，无频闪、无紫外线、不伤眼睛，可真正起到保护眼睛的作用。

（6）显色指数高。显色指数是分辨物体本色的重要参数，LED 的光谱非常接近自然日光，能够很好地显示物体的本色和识别快速运动物体。

（7）亮度可控。LED 利用恒流源驱动，它的亮度和能耗几乎不随电源电压变化而改变，只随驱动电流的大小改变。因此，特别适宜于电压不稳的地区使用。

（8）LED 灯具的功率大小可任意设置选用，避免功率配置不匹配而产生过度照明浪费能源的问题。

当然，对于舞台演出照明需求来说，LED 灯具还有许多方面需要进一步地完善和提高。相信随着科学技术的不断发展，节能型新光源舞台灯具将成为发展的主流，这无论对于灯光工作者和还是演出剧院经营管理者，都是一种福音。

下面是常用的 LED 舞台照明灯具的主要技术特性。

1. 200W LED 光束灯

图 2-30 所示为 200W LED 光束灯，其主要技术特性：

1) 采用非球面透镜和全反射光学系统，聚光性能优异，消除了杂散光，光效高，光束感强，比传统卤钨聚光灯节能 90%。

2) 内置多种光效变换效果。

3) 内置 DMX 512 信号解码和 PWM 调光电源，亮度调节范围 0~100%。

4) 调光分辨率高达 65536 级，完美实现平滑调光。

2. WTSJD-LED-5×84 200W 三动作数字聚光灯

图 2-31 所示为 200W LED 三动作数字聚光灯，其主要技术特性：

1) 采用非球面透镜和全反射光学系统，有效地控制了杂散光，灯具光效高，比传统卤钨聚光灯节能 90%。

2) 灯具运动控制系统结构新颖独特，造型美观。

3) 电动三点联动调焦系统，调焦机构运行更加平滑和精准。

4) 内置 DMX 512 信号全数字控制，带有网络接口。

5) 采用无间隙传动系统，实现高精度运动定位。

6) 调光分辨率高达 65536 级，完美实现平滑调光。

7) LED 布局，保证光斑的圆润和均匀。

3. 100W LED 数字聚光灯

图 2-32 所示为 100W LED 数字调焦聚光灯。它的发光元件采用高显色指数的大功率 LED 模组，具有光效高、显色性好等诸多优点，主要用于电视台演播室、剧场、各种会议室、多功能厅等场所作为功能性照明。

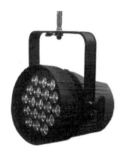
图 2-30　200W LED 光束灯

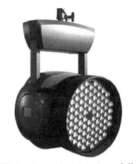
图 2-31　200W LED 三动作数字聚光灯

图 2-32　100W LED 数字调焦聚光灯

1) 高功率密度的 LED 模组和高效的非球面聚光系统，光效高，比传统卤钨聚光灯节能 90%。

2) 继承了传统的专业菲涅尔透镜聚光灯的设计理念和使用方法，灯光师使用驾轻就熟，无缝衔接。

3) 内置 DMX 512 信号解码和 PWM 调光电源，亮度调节范围 0~100%。

4. 400W LED 数字聚光灯

图 2-33 是专为中大型剧场和演播室设计的大功率 LED 聚光灯，它采用了优化的二次光学设计，有效地控制了杂散光，照度达到 2kW 卤钨聚光灯的 2 倍以上，适合在中大型剧场作为面光灯使用。

1) 采用非球面透镜和全反射光学系统，有效控制了杂散光，光效高，比传统卤钨聚光

灯节能90%。

2）内置DMX 512信号解码和PWM调光电源，亮度调节范围0~100%。

3）一体化设计的灯体和散热器，有效降低了LED的工作温度。

4）LED布局，保证了光斑的圆润和均匀。

5）电动三点联动调焦系统，使调焦机构运行更加平滑和精准。

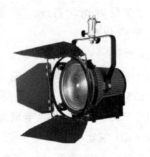

图2-33　400W LED数字聚光灯

5. 100W LED数字化平板柔光灯

图2-34所示为100W LED数字化平板柔光灯，它光线柔和、照度均匀、可任意组合拼接，是高清数字电视演播室面光、辅助光的最佳选择。

1）小功率LED形成面光源照明，配以高透光率柔光板，光输出柔和、均匀。

2）灯具光效高，比三基色荧光灯还要节能50%。

3）采用DMX 512信号控制和本地控制两种方式控制亮度和色温，亮度调节范围0~100%，色温调节范围2700~6000K。

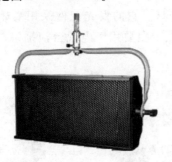

图2-34　100W LED数字化平板柔光灯

6. 150W LED数字成像灯

图2-35所示为150W LED数字成像灯，可为客户量身定制多图案切换，根据不同光源可变换颜色。

图2-35　150W LED数字成像灯

规　格：150W、AC 100~240V，RGB三基色，8°~22°光束，330mm×340mm×765mm，12kg。

7. PR-8920 极光 LED 天幕灯

1）采用新一代绿色环保进口 LED 为光源，具有超长使用寿命，长达 50000h。
2）色温色彩可调，满足大面积铺光和渲染各种场景要求。
3）光斑均匀可实现无限拼接和叠加。
4）无风扇散热设计。
5）采用 DMX 512 信号控制和本地控制两种方式控制亮度，亮度调节范围 0~100%。
6）可任意调整角度安装以适应各种不同的使用场景。

图 2-36 所示为 PR-8920 极光 LED 天幕灯的光效图和外形图。

（3W×48）RGBW 主要技术参数：

1）输入电压：AC100~240V、50/60Hz。
2）额定功率：100W。
3）LED 光源：数量 48 颗 [（R：12）+（G：12）+（B：12）+（W：12）]。
4）额定寿命：50000h 以上。
5）颜色：RGBW 线性混色，内置宏功能。
6）色温校正：色温校正 3200~10000K，线性调节。
7）光通量：2100lm。
8）调光：0~100% 调节。
9）频闪：独立电子频闪。
10）出光角度：光斑角度 θ（1/10 峰值角）水平方向 0°~118°，垂直方向 0°~92°。
11）控制方式：国际标准 DMX512 信号，3 芯接口，标准模式 6 个通道。
12）外壳及防护等级：高强度铝合金钣金，IP20。
13）工作环境温度：-20~40℃。
14）产品净重：7kg。

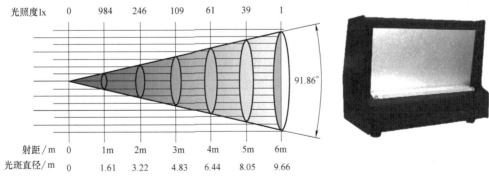

图 2-36 PR-8920 极光 LED 天幕灯

8. LED 水底灯

随着灯光水秀在剧场和各类主题公园的广泛使用，水下灯具（水底灯具）应运而生。LED 水底灯（图 2-37），简单说指的就是装在水底下的灯。因为 LED 水底灯是用在水底下面，需要承受一定的压力，所以一般是采用不锈钢材料，8~10mm 钢化玻璃、优质防水接

头、硅胶橡胶密封圈、弧形多角度折射强化玻璃、防水、防尘、防漏电、耐腐蚀。

(1) LED 水底灯是一种以 LED 为光源，由红、绿、蓝组成混合颜色变化的水下照明灯具，是水秀剧场、各类主题公园、喷水池等艺术照明的完美选择。由于 LED 水底灯应用场合的特殊性，是在水下工作的电器产品，所以也有它技术指标的特殊要求：

图 2-37 LED 水底灯

1) 水底灯的防护指标。水底灯的防尘等级为 6 级，防水等级为 8 级，其标注符号为 IP68。

2) 防触电安全指标。国家标准对灯具的防触电指标分为四类，即 0 类、Ⅰ类、Ⅱ类、Ⅲ类。同时，国家标准明确规定，对游泳池、喷水池、戏水池等类似场所的水下照明灯具，应为防触电保护Ⅲ类灯具。其外部和内部线路的工作电压应不超过 12V。

3) 额定工作电压。灯具的额定工作电压是灯具电气参数指标，它直接决定了灯具的使用环境，即实际工作电压必须要与额定工作电压一致，否则，不是因电压过高而烧坏光源，就是因过低而不能达到光的照明效果。

(2) 根据工程的实际使用要求，如何合理地选用水底灯，应从如下几个方面考虑：

1) 安全功能。在景观场所，水底灯的选择把人身安全作为第一要素。必须按照国家标准的要求，采用 12V 安全电压的水底灯。

2) 照明功能。照明功能主要是指光源的发光亮度。可根据照射高度、投光面积来选择不同功率的水下彩灯。

照明功能的另一要素是水底灯的颜色，一般有红、黄、绿、蓝、白五种，可根据应用场合、照射对象及营造的气氛来选用。

3) 控制功能。有外控和内控两种控制方式，内控无须外接控制器，可以内置多种变化模式，而外控则需要配置 DMX 控制器来实现颜色变化以达到同步效果。

4) 外观造型及外壳材料。水底灯虽然在水下使用，不太显眼。但外形和材质与灯具的密度有关。若密度太小，则产生较大浮力，容易将水底灯的固定螺钉松动，使灯具飘浮水面，而太重又使灯架难以支撑。同时，因长期在水中使用，其外壳材质应具有一定的防腐蚀功能，表面漆层要牢固。

5) 经济性。水底灯的经济性是指灯具的一次性投资及运行费用的总和。一般来说，质量较好的水底灯，其灯具价格较高，使用寿命较长，运行费用较小，反之，质量较差的水底灯，虽价格便宜，但常因漏水、漏电而导致失明，不但增加了运行费用，有的甚至影响到整个工程的安全和质量。

2.4.3 电脑灯

早期的演出灯光非常简单，仅有聚光灯、筒灯、小雨灯和一些笨重的机械转灯。随着电子技术的发展，出现了简单的声控机械灯，能映出图案、变换颜色及变化投光角度。但这些灯都是单独动作，无法做到光束运动整齐划一，步调一致。20 世纪 80 年代出现了照明技术与计算机技术相结合的新型灯具，取名为电脑灯。

电脑灯，也称作智能灯具，作为现代演出普遍使用的灯具种类，功能非常齐全，一般包括光线颜色变化、三基色组合变化、光线明暗变化、图案组合变化、图案旋转变化、棱镜效

果变化、柔光效果变化、镜头光圈收缩变化、镜头变焦变化、光束频闪变化、光束的扫描移动及速度变化等。近年来，一些电脑灯生产厂家已将电脑灯同音视频设备互连，使电脑灯能够投射出无限变化的图案和画面，产生更加丰富绚丽的舞台灯光视觉艺术效果。

电脑灯是舞台、影视、娱乐灯光发展历史上的一个飞跃，作为现代灯具的典型代表，使人们对灯光技术有了新的认识。

电脑灯内装有一个CPU（微型计算机处理器），可以接受控制台发来的信号，并将它转化为电信号，控制伺服电动机实现各种操作功能。

电脑灯由CPU系统、伺服执行机构和电光源三部分组成。

（1）CPU是电脑灯的大脑，通过CPU处理，把电脑灯控制台发出的指令传送给电脑灯中的每一个伺服电动机。CPU还可以自检内部功能、设置地址编码、调校内部参数或功能。

（2）由多个步进微型电动机组成的执行机构，操纵特定的光学组件，每个步进电动机都可以独立动作，分别完成带动图案转轮、颜色转轮、调光镜片、聚焦、光斑水平移动及垂直移动等机械动作。

（3）电脑灯的光源一般采用气体放电灯泡，灯具内部安装了镇流器。输出的是高色温光（5600~6300K），而普通灯具输出的光是低色温光（2900~3200K）。因此，电脑灯一般适宜作为效果灯使用，通过电视摄像机（色温一般调整2900~3200K）可以产生奇特灯光效果的优美电视画面。

由于电脑灯的造价较高，为节省投资、提高灯具利用率，造就了它流动性使用的特点。它不可能像普通灯具那样在演播室里固定安装，而是根据节目制作的要求，要随时更换使用位置和场地。流动过程中要频繁拆装和运输，如果不当心，极容易造成灯具损坏。

电脑灯可以几台、几十台、甚至上百台组合在一起进行编程控制，按灯光设计要求变换图案、色彩和光束扫描，其速度可快可慢，可根据编程设计创造瑰丽壮观的视觉场面。

电脑灯使用DMX 512控制协议控制灯体、光束图案、色彩变换等各种动作。与模拟控制信号相比，具有信号更加稳定，控制方式灵活便利，且不易受环境干扰等优点。

通常，电脑灯的一个动作就需占用一个通信通道。电脑灯用一个颜色轮改变颜色时，需占用一个通道，如果使用两个颜色轮改变颜色，就要占用两个通道。电脑灯的功能越多，所占用的通道数也就越多，因此，占用通道的数量决定着电脑灯的性能。功能少的电脑灯只使用4~8个通道，功能强大的电脑灯可占用38个通道甚至更多。这种高性能的电脑灯，一个动作可能会占用2个或2个以上通道。例如，高性能电脑灯的水平运动又分为快速水平移动和精确水平移动，有的电脑灯的频闪分为有规律的频闪、随机频闪、慢出光快收光频闪、快出光慢收光频闪等多种效果，因此，频闪一项功能就需占用多个通道。

电脑灯常常安装在面光、顶光、舞台面等位置。由于功率大小不同，在舞台上使用要有所区别，需考虑剧场的整体规模（如使用高度、空间、环境照度等）。

1. 电脑灯优点

与传统舞台灯具相比，电脑灯有非常多的优点，最为显著的有：

（1）可以几台、几十台、甚至上百台联网组合在一起，按预先编程程序自动运行，构成各种快速变化图案。

（2）每台电脑灯可单独预置编程，定位和精确控制。

（3）采用国际通用的DMX 512数据信号控制，控制精确、可靠、快速，传输网络简单。

（4）控制方式灵活，既可程序控制，也可实时控制。

（5）色彩纯度高，颜色变化丰富，一般可达几十种，可以有效地为舞台渲色，避免了传统灯具通过换色片换色的色彩失真和颜色种类少的缺点。

（6）灯泡全部实行线性亮度调整，强弱变化的层次感好。灯泡寿命长达2000h，避免了频繁更换灯泡的麻烦。

（7）图案丰富，通过三面棱镜控制，可为舞台提供丰富的图案变化和多变的光束摆动。

（8）频闪速度可调，1~10次/s，可以根据现场情况实行直观有效的控制。

（9）可实行X轴450°、Y轴270°转动，将光束快速投射到任何一个角落。

（10）具备自动光电侦测归零，可保证系统很好的同步性、整体性和统一性。

2. 电脑灯的种类

电脑灯的型号和品牌非常繁多，按结构形式可分为镜片扫描式电脑灯和摇头式电脑灯两种，分别如图2-38和图2-39所示。

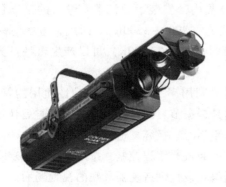

图2-38 镜片扫描式电脑灯

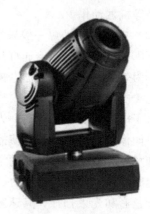

图2-39 摇头式电脑灯

（1）镜片扫描式电脑灯。镜片扫描式电脑灯是靠灯体前部灯头上一块反光镜片摆动来实现光束移动。镜片由俯仰和方位两个电动机驱动，完成垂直和水平摆动。最大优点是镜片很轻，控制起来非常方便快捷，能够产生非常快速的光束运动。缺点是受反光镜轴的影响，光束运动范围较小。因此，适合悬挂使用。

（2）摇头式电脑灯。摇头电脑灯通过旋转灯臂来移动光束，控制元件安装在灯臂枢轴上，灯臂安装在底座枢轴上，可连续进行左右（水平方向）、上下（垂直方向）运动。它的优点在于灯体转动带动光束运动，转动范围大，可做到360°旋转。这种运动效果能够在舞台上产生韵味十足的视觉感受。缺点是驱动摇头的电动机功率较大，造成灯体较重。

随着科学技术的进步，这种缺点已经逐步得到克服，摇头式电脑灯得到了突飞猛进地发展。它们的体积已经越来越小，重量越来越轻，功能越来越全，从最初受技术限制只能做单纯的变色效果，已发展到和镜片扫描式电脑灯一样，能够产生艺术效果非常丰富的电脑灯，已经成为当今剧院、电视演播厅及各类舞台上的主流电脑灯。

摇头式电脑灯包括两个种类：图案灯（Profile）和染色灯（Wash）。图案电脑灯的特点是能造出极为锐利的光束和清晰的图像。染色电脑灯主要是投射柔和均匀、五彩缤纷的光线和光影造型。

3. 电脑灯控制系统的原理

电脑灯输出的光线变化，即光束运动、光线颜色、投射图案、光的亮度等变换，都是通过步进电动机操纵特定的光学器件来完成的。

每台电脑灯配有一个或两个 CPU，接收电脑灯控制台发出的编码操纵指令，从而产生各种色彩和造型的光束及其在空间的运动。

为方便控制，电脑灯控制台的编码方式与数字调光控制台一样都采用 MX512、8bit 量化（0~255 级分辨率）的信号控制协议。因此，数字调光控制台也可作为电脑灯控制台使用。

电脑灯的色轮、造型片、镜头、反射镜运动的定位信号，有的只需一个数字信号就可对应一个位置（如反射镜垂直和水平方向的位置），有的需要一组数字信号对应一个位置（如色轮、造型片的位置等）。而这些 DMX 512 串行数字信号都由电脑灯控制台自动编码发出。

4. 不同品牌新老电脑灯混合使用的注意事项

电脑灯在大型晚会中起着相当重要的作用。只有充分发挥电脑灯的作用，才能使晚会更加圆满。

近年来电脑灯技术发展很快，品种繁多，有进口的、国产的。不同品牌、不同时代、不同功能的电脑灯经常会在同一舞台上应用。各种新老电脑灯同台使用时，如何能发挥出最佳效果呢？解决这道难题的方法是：充分了解各新老电脑灯的技术特性，做好性能互补工作，并为各电脑灯设置准确的地址码，选择好与之匹配的控制台，正确地连接控制信号线，掌握好正确的安装方法。只有这样，才能更好地为影视节目制作提供完美的技术服务。

（1）常用进口电脑灯的特性。

1) Martin MAC 2000 玛田摇头电脑灯。MAC 2000 电脑灯的特点是：超级明亮的光线、19000lm 的光输出、6000K 的白光色温。碗状玻璃反射镜与多层透镜的组合，投射出边缘清晰的光斑，消除了光线中的蓝色光环效应，减少了强烈的聚光流。波纹效果、变形效果、光圈效果、频闪效果、三维效果、旋转棱镜效果与惊人的创新图案片组合，构成了 MAC 2000 的超级功能。

2) SGM GalileoⅣ 1200 伽利略扫描电脑灯。SGM GalileoⅣ 1200 是一种 16 通道的扫描式电脑灯。只有 X、Y 轴，悬挂使用可达到最佳效果。该电脑灯特点是：电动聚焦，16 位移动，LED 显示各项设置，灯泡寿命更长，装有先进的电子线路和特殊防反射光学镜片，可更换镀膜滤片。2 种色温，2 种雾镜，2 个带有 3D 效果的旋转棱镜，1 个固定棱镜，2 个独立旋转图案轮，25 种图案组合，所有图案均可更换。

3) Stage zoom 1200 Clay paky 摇头电脑灯。Clay paky 俗称百奇电脑灯，20 世纪 90 年代，以 Golden sacn 系列镜面扫描电脑灯产品赢得市场美誉，在国内业界被称为"黄金电脑灯"。Stage zoom 1200 有 16 个通道，可自动换色，具有 X、Y、Z 轴三维空间效果，把它放在地上，可做大回转动作。该电脑灯有两组图案片，一组是金属片，另一组是玻璃片，两组图案片可混合使用，还可叠加使用，适合打背景图案使用。

Zoom 1200 变色电脑灯的色彩饱和度好，用于歌舞晚会大面积变色铺光，能使晚会更具有魅力，是一款优质的效果灯具。

4) Varilite VL4000 SPOT 舞台多功能摇头电脑灯。Varilite 摇头电脑灯在 20 世纪 80 年代，就已经是演出市场重量级的产品，是摇头电脑灯的先驱。图 2-40 所示为 2014 年出品的一款功能极其强大的 VL4000 ERS 多功能摇头电脑灯。VL4000 spot 包含了目前在任何场所创

建动态效果需要的所有功能。VL4000 spot 标准模式（1500W）拥有 33000lm 的输出，演播室模式（1200W）拥有 25000lm 的输出，配置高精度光学系统，确保从中心到边缘的聚焦同时清晰和效果显著的自动跟焦功能。5∶1 的变焦系统提供令人惊奇的 9°～47°的连续性变焦。

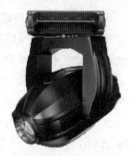

图 2-40　VL4000 ERS 多功能摇头电脑灯

VL1000 ERS 舞台多功能摇头电脑灯主要技术特性：

① 颜色系统：一组三片线性镀膜的 CYM 混色系统，无论慢速的渐变还是快速的色彩捕捉都可实现。可调节的 CTO 色温校正系统。

② 固定颜色轮：两个 5 种色彩的固定颜色轮，可简易更换色片、快速定位颜色，另有连续转色效果和叠加效果。

③ 变焦组件：一套 12 个组件的 5∶1 光学变焦系统，提供 9°～47°的连续线性变焦。

④ 光束控制：一个机械光圈提供连续的光束大小控制和实时顺滑的光束角度调节。

⑤ 切光控制：四叶造型光闸，各叶片可独立操作或组合使用，在两个平面位上切割成清晰、清脆的造型。整个装置可以正反方向旋转 50°。

⑥ 旋转图案：两组旋转图案轮，每组 7 片可双向旋转任意角度定位的玻璃图案片和 1 个空位。

⑦ 动态效果轮：两套可双向旋转任意角度定位的玻璃动态效果轮，唯一可在水平、垂直双方向上生成动态效果。独一无二的多色调合的 Dichro fusion 盘，提供终极彩色效果。

⑧ 旋转棱镜：独立的可双向旋转任意角度定位的三棱镜，可控制棱镜中各光束间的距离。

⑨ 光斑聚焦：线性可调的图案聚焦，可以虚化或聚实图案光斑边缘。自动跟焦功能，可调节的聚焦点，在相互叠加的图案和动态效果盘间任意调节。

⑩ 雾化：独立的雾化盘，可调节雾化级别。

⑪ 调光控制：全方位调光设计（镀膜玻璃片）可实现细腻实时的渐变，也可做出快速调光效果。

⑫ 频闪：高性能双片频闪系统，独立于调光器，实现极速闪动。

⑬ 水平垂直：高性能三相步进电动机驱动系统，运动平滑。

⑭ 范围：水平 540°，垂直 270°。

⑮ 精度：定位精度 0.1°。

上述几个电脑灯品牌和产品，包括美国 High-End X-Spot 系列电脑灯，在我国舞台演出市场的各个发展过程中都担负过重要的角色，起到不可替代的作用。

High-End 公司在电脑灯的技术基础上，集合了媒体服务器、高清高亮度投影机、红外夜视照明和 SONY 标清摄像机，创新开发出的 DL.2 数字电脑灯，配合控制部分飞猪 HOGiPC 控台和视频混合切分 D-Tek 系统，至今都引领舞台效果灯光技术的发展方向。

近年来，我国南方城市一些传统演出灯具厂家，抓住国际行业技术和国内市场快速发展的机遇，厚积薄发，涌现出一批诸如珠江、彩熠、浩洋、明道、鸿彩等优秀的国产电脑灯产品，迅速抢占了国内演出市场的大部分份额，并远销全世界。

（2）电脑灯地址码的设定问题。电脑灯采用国际上通用的 DMX512 控制协议，每一只

灯需有一个自身的地址码，控制台发出的指令通过各个灯具不同的地址码来识别每一台灯。电脑灯的地址编码器通常安装在灯的尾部（镜片扫描式电脑灯）或灯的基座（摇头式电脑灯）位置。常用的编码器有数字式和 DIP 微型开关式两种。

数字式编码器设定比较简单，只需通过编码器菜单中的"地址设定"栏，用编码器上的"up/∧"或"down/∨"符号键来改变十进制数字的号码，通过按"enter"键确认。例如，一个具有 20 个通道的电脑灯控制台，第一只灯的地址码如果选定为 1 号，则十进制编码数字就为"001"；第二只灯的地址码如果选定为 2 号，则十进制编码数字就为"002"；其余依次类推。

还有一些电脑灯采用的是 DIP 微型拨动开关编码器。由于开关只有"通"（on，表示 1）或"断"（off，表示 0）两个状态，因此开关型地址编码器只能用"逢二进一"的二进制（0 和 1）计数方式进行编码。当开关置于"on"的位置时，表明这个开关代表的数值码为 1。编制 512 个地址码需要有 9 位二进制码，即 9 个 DIP 拨动开关才能完成。例如，某电脑灯如果选用 1 号作为它的地址，那么地址码应为 $(000000001)_2$（下标 2 表示二进制计数）。2 号地址的地址码为 $(000000010)_2$，512 号地址的地址码为 $(111111111)_2$。依次类推，就可以设定所有电脑灯的地址码了。

（3）DMX 512 控制口与挂接电脑灯数量匹配问题。不同型号品牌的电脑灯控制台都具有一个共同的特点，就是控制功能强大，操作简单，使用方便，充分考虑了人性化设计理念。但是，每个品牌都有自己的特点，控制台的输出接口特性、电脑灯的通道数、可连接电脑灯的数量等不尽相同。

通常电脑灯控制台的一个 DMX 512 控制接口，控制电脑灯的数量是有限的。一个 DMX 512 控制口可以控制的电脑灯数（N），可由下式计算得到

$$N = 512/N_c$$

式中　N_c——一只电脑灯需用的通道数。

例如，在一条 DMX 512 线路上最多能连接 16 通道的电脑灯 512/16 = 32 台。如果再要增加挂接更多电脑灯，必须增加电脑灯控制台的 DMX 512 的控制端口。

（4）电脑灯控制信号线的连接。电脑灯是一种群体编组效果灯光，最少 4 台一组联动，它们通过信号线相互串接在一起，执行来自电脑灯控制台的各种操作指令，完成各种动作（光线运动、色彩变化、图案变换等）。如果某一条信号线路存在隐患，就会造成整个系统控制紊乱，各电脑灯就无法正常运转。可想而知，控制信号传输线路对信号传输质量的重要性。

另外，还要注意的是信号线的长度问题，为保证控制信号的传输质量，通常信号线的最大长度不要超过 150m，否则，控制信号因衰减严重，引起抗干扰性能下降而不能很好地控制电脑灯。当控制线路长度超过 150m 时，应采用信号放大器。

电脑灯的信号传输线一般采用一根多芯控制电缆线串联而成。专用 XLR 电缆可由厂家提供，也可使用标准的平衡话筒电缆代替。为防止"长线传输"信号的终端反射，必须在最后一个电脑灯插座上接入一个与传输线路特性阻抗匹配的 120Ω 电阻，如图 2-6 所示。

（5）电脑灯的供电电源问题。在舞台演出和电视节目制作系统中，灯光系统的用电量最大。供电部门一般为灯光系统提供专门的电源变压器供电，三相供电电源的线电压为 380V/50Hz，而电脑灯的供电电源是三相电源中的 220V/50Hz 相电压，即相线与中性线/零

线之间的电压。电脑灯供电时要特别注意线电压和相电压问题，不要把 380V 线电压（相线之间的电压）误为 220V 相电压，否则，将会立即烧毁电脑灯内的电路板，甚至会使整台灯具报废。

电脑灯的用电功率问题。一台标定为 1200W 的电脑灯，其实际总耗电量一般为 2000W 左右。

电脑灯的接地和接零问题。TN-S 三相五线制系统中有一个电源零线（N）和保护接地线（PE），如果电脑灯的馈入电源保护地线 PE 连接不好，就有可能造成灯具的损坏和人身安全问题。

（6）电脑灯的转场运输问题。电脑灯是一种精密高科技光电设备，又是流动性很强的灯光设备，为保障电脑灯的运输安全，必须配备电脑灯运输包装箱。有些电脑灯生产厂家配有运输专用的包装箱，在购置时要注意说明。

电脑灯一般较重，搬运时要特别注意，灯体上一般都有搬运把手。除了注意人身安全外，还要了解电脑灯的结构组成，决不可随意乱碰乱搬，否则，就有可能损坏灯具的转轴和光学部件。

（7）电脑灯的舞台安装问题。电脑灯在使用时，大部分是悬挂在舞台上方的，因此悬挂的安全可靠性要引起足够的重视，这不仅涉及演职人员的人身安全问题，同时也要考虑到昂贵设备的安全，一旦摔坏修复起来就相当困难了。

（8）电脑灯的编程和艺术创作。使用电脑灯的最终目的，是更好地衬托和渲染舞台节目的艺术效果。每一个电脑灯操作者，都必须在充分了解电脑灯功能的前提下，根据舞台节目内容和艺术创作要求，编制电脑灯的控制程序，要恰如其分地表达灯光效果，决不能喧宾夺主，把舞台灯光变成灯光展示会。

2.4.4 舞台激光灯

激光灯具有颜色鲜艳、光束指向性好、亮度高、射程远、易控制等优点，可以随音乐节奏自动打出各种激光束、激光图案、激光文字，具有神奇梦幻的感觉，是舞台演出、歌舞厅中增加气氛的一种常用的效果灯光产品。

舞台激光系统作为一种特殊的灯光效果，用以渲染和衬托节目的主体，与音乐、烟雾、剧情的配合，达到最大的视觉、听觉的和谐冲击，弥补传统表演手段所无法实现的表达方式，为节目表演增添了许多特殊的绚丽效果。图 2-41 所示为舞台激光灯的典型光束图。

激光灯采用半导激光器或固体激光器光源，再通过变频，形成多种色彩的可见光光束。利用计算机控制振镜发生高速偏转，从而形成漂亮的文字或图形。

激光灯按颜色可分为单色激光灯、双色激光灯、三色激光灯、全彩激光灯、满天星激光灯、萤火虫激光灯、动画激光灯等。以激光头数量可分为单头激光灯、双头激光灯和四头激光灯。

图 2-41 舞台激光灯典型光束图

室内激光灯的功率范围为 30~8000mW。功率越大，照射的激光效果空间越大。激光束会损伤人眼，因此不能直接射向人体，尤其是人眼和摄像机。

舞台激光灯的主要技术参数包括：

1) 光束类型：单光束或多光束，光束效果、光束颜色和振镜输出功能等。
2) 激光波长：红光 635~640nm，绿光 532nm，蓝光 447~457nm。
3) 其他技术参数：光斑直径、光束发散角（毫弧度）、振镜扫描系统（扫描速度、扫描角度）、激光输出功率、冷却方式、控制软件和控制方式（常规为 DMX 512 控制）等。

2.4.5 舞台特殊效果设备

舞台特殊效果设备包括频闪灯、烟雾机、雪花机、泡泡机、礼花炮等

1. 频闪灯

"频闪灯"（Strobe）实际上是"频闪放电管"（Strobescope）单词的缩写，是一种能够不断重复发出高速闪光的电子光源。

舞台频闪灯可以产生强烈明暗的特殊梦幻效果，还可与音乐结合，产生与音乐节拍同步的闪光效果，创造一种快节奏的氛围，掀起全场互动高潮。

频闪灯可实施声控、多台主从控制、频闪速度、亮度等控制。频闪灯光源有频闪放电管和 LED 两类。图 2-42 所示为 TOP-888 DMX 数码频闪灯外形图。

TOP-888 DMX 数码频闪灯的主要技术特性：

（1）功率：1500W。
（2）光源：1500W 脉冲放电管。
（3）控制方式：自动/手动/DMX 控台控制。可单独或多台串联同步控制。
（4）控制功能：亮度、频闪速度、声控模式。
（5）DMX 通道：2 通道。
（6）光源类型：白光。
（7）频闪速度：1~12 次/s，可调。
（8）灯泡寿命：900 万次。

图 2-42 TOP-888 DMX 数码频闪灯

2. LED 变色大频闪灯

图 2-43 所示为 50W LED 变色大频闪灯，198 颗 φ10 高亮度 LED，光点位置及亮度分布均匀，颜色鲜艳，可根据声控变换颜色（红、黄、蓝、绿、紫、白）等，光源使用寿命超过 12 万小时，是卤素灯泡的 30 倍。既可 DMX 512 信号控制，又可单机或自联机同步工作，节能又环保。

LED 变色大频闪灯的主要技术特性：

（1）耗电量：50W。
（2）LED：198 颗/336 颗 φ10LED。
（3）光源类型：红、绿、蓝 LED 或单色。
（4）频闪速度：1~12 次/s，可调。
（5）控制模式：DMX/主从控制/自走程序。
（6）控制接口：三芯卡侬接口/XLR。
（7）DMX 通道：4/5/6/7 通道。

图 2-43 LED 变色大频闪灯

3. 烟雾机

舞台烟雾机可达到"腾云驾雾"的舞美效果，是使用频率较高的舞台效果设备。舞台

烟雾机分为薄雾机、低烟机、气柱烟机等数类。

烟雾机是将机内的烟雾油通过高温加热管快速汽化，形成白色气态烟雾喷出。最常用的烟雾机是干冰烟雾机，优点是环保。二氧化碳是一种无色、无味、无毒气体，-78℃的固态二氧化碳称为干冰，固态干冰在常温下受热汽化后产生大量白色烟雾，为舞台提供烟雾效果。图 2-44 所示为舞台烟雾机外形图。

3kW 以下的小功率干冰机适用于中、小型舞台，大型舞台需用烟量大、出烟快、可快速铺满舞台的大功率干冰机，但费用较大。

作为舞台设备中使用频率较高的舞台烟雾机，因为功耗大，且里面关键部件加热器最高温度可达 300℃ 以上，所以，在使用过程中如果操作不当，或不注意维护，小则会损坏机器，缩短烟雾机的使用寿命，大则会出现安全隐患，导致安全事故。下面是舞台烟雾机的维护注意事项：

图 2-44　舞台烟雾机

（1）接通电源之前，检查烟雾机的油桶里是否加入了烟雾油。

（2）烟雾机的控制方法可分为有线控制、无线遥控控制、512 控台控制、多重控制。

（3）烟雾机第一次工作时，可能烟雾会较小或喷出少量水汽，属正常情况。

（4）烟雾机可平置于地面，也可平行地面安装在高处使用，但不可倾斜安装，烟雾机上下四周应保持最少 30cm 空间。

（5）烟雾机加热过程中有少量烟雾喷出（有些甚至带有轻微焦味），属正常现象。

（6）烟雾机保养周期为 1~2 个月。保养方法为 20% 白醋加 80% 的蒸馏水加热完毕后喷 3~5 次。

（7）移动运输前，一定要倒出桶内烟油并且擦干任何液体。

4．烟机

烟机（又名发烟机）可产生充满空间的香味。以精练的烟油作烟雾剂，通过电加热产生略带香味的灰白色烟雾（不是贴近地面）充满房间，对人体无害、价格便宜、广泛使用。

5．泡泡机

泡泡机是产生特殊舞美效果的一种效果器材，由泡泡液容器、造泡装置、鼓风机等组成。它可喷射出大小不同的大量七彩气泡，在舞台效果灯光照射下，可产生出一个童话世界般的场景，适用于大型演出、电视演播厅等场所。落在舞台上的泡泡会造成湿滑，使用时应注意。

泡泡液：为吹出更多泡泡，需要在水里加入一些肥皂。肥皂溶解在水里后可以减少水的表面张力，因此能够吹出泡泡来。

减缓泡泡消失的方法：水的蒸发很快，水蒸发时，泡泡表面破裂，泡泡就会消失。因此，在泡泡溶液里必须加进一些物质，防止水的蒸发，这种具有收水性的物质称为吸湿物。甘油是一种吸湿液体，它与水形成了一种较弱的化学黏合，从而减缓了水的蒸发速度。图 2-45 所示为 MB-300 大泡泡机，泡泡油容积 2.5L，泡泡覆盖面积 $600m^2$，用无线遥控。

图 2-45　MB-300 大泡泡机

6. 雪花机

图 2-46 所示的雪花机是能喷射出漫天均匀雪花的专业特效器材，可调节雪花大小及喷射量，是营造一个浪漫白色世界不可缺少的部分。它适用于电影拍摄、电视台、剧院、大型演艺场所，可悬挂在桁架上，机器通过超高压产生强大气流将雪花油变成雪花，使现场雪景效果逼真。雪花机采用无线遥控或有线控制，能随心所欲控制喷出雪花的大小以及数量。

1200W 雪花机技术参数：

（1）功率：1200W。
（2）控制方式：无线或线控。
（3）油桶容量：5L。
（4）喷出量：500mL/min。

7. 电子礼花炮

礼花炮采用压缩空气为发射动力，以各种造型精美的彩纸为内容物，用电子触发器发射，顷刻间即可将五彩缤纷的彩环、彩花、彩带、彩伞、卡通造型等内容物喷至 3~26m 的空中，内容物在缓缓飘落的过程中，形成蔚为壮观的绚丽场景，把喜庆热烈的气氛推向高潮，是造势的首选用品。

礼花炮用电子触发器发射，可组成多个同步发射，具有无火药爆炸源，无有害气体，生产、储运、释放安全可靠等特点，广泛用于文艺演出、体育盛会、节日庆贺等各种喜庆场合。图 2-47 所示为礼花炮电子发射触发器，图 2-48 所示为礼花炮。

图 2-46　1200W 雪花机

图 2-47　礼花炮电子发射触发器

图 2-48　礼花炮

2.5　多功能剧院舞台灯光系统设计举例

一个镜框式舞台中型多功能剧院的舞台灯光工程设计案例。

1）多功能剧院的功能定位。以中型综合文艺演出为主，兼用作会议报告。
2）镜框式舞台尺寸。台口宽 12m，高度 8m，舞台深 22m。

2.5.1　舞台灯光系统技术要求

（1）文艺演出照明的垂直照度不低于 1200lx（离台面 1m 高度）。
（2）会议照明的垂直照度不低于 500lx（离台面 1m 高度）。
（3）灯光色温 3200K±150K（可调节）。
（4）综艺演出应能呈现绚丽多彩、动静相宜的舞台灯光和朴实的舞台场景，具备方便灵活、安全可靠的舞台吊杆系统。

(5) 会议照明功能应能充分体现庄重、大方的会议场景，满足电视摄像的光照要求。

(6) 创造完全自由的舞台布光空间，适应综合文艺演出布光要求。

(7) 舞台各部位均有布光点，可灵活多变按需组合使用，杜绝照明死区。

(8) 舞台灯光应能长期持续运行，适当加大系统储备和扩展空间。

(9) 系统抗干扰性和安全性。有足够安全余量，确保安全、可靠地服务于会议和演出活动。

(10) 引入高效节能冷光源新型灯具。

(11) 眩光限制要求：光柱的投射角应控制在 30°～60°之间，最理想的投射角度为 45°。

2.5.2 设计引用参考标准

(1) JGJ 57—2016《剧场建筑设计规范》。

(2) GB 50314—2015《智能建筑设计标准》。

(3) JGJ 31—2003《体育建筑设计规范》。

(4) JGJ/T 119—2008《建筑照明术语标准》。

(5) GB 50034—2013《建筑照明设计标准》。

(6) GY 5045—2006《电视演播室灯光系统设计规范》。

(7) GB 17743—2017《电气照明和类似设备的无线电骚扰特性的限值和测量方法》。

(8) GB/T 14218—2018《电子调光设备性能参数与测试方法》。

(9) WH 0202—1995《舞台灯光的图符代号及制图规则》。

(10) WH/T 26—2007《舞台灯具光度测试与标注》。

(11) WH/T 40—2011《舞台灯光系统工艺设计导则》。

(12) GB/T 7002—2008《投光照明灯具光度测试》。

(13) GB 7000.217—2008《灯具 第 2-17 部分：特殊要求 舞台灯光、电视、电影及摄影场所（室内外）用灯具》。

(14) GB 50054—2011《低压配电设计规范》。

(15) GB/T 13582—1992《电子调光设备通用技术条件》。

(16) IEEE 802.3 系列《以太网络标准》。

(17) EIA/TIA TSB—67《非屏蔽双绞线布线系统传输测试标准》。

2.5.3 舞台灯光工程设计说明

需根据演出要求，按照舞台美术的整体构思，运用舞台灯光技术设备及舞美创意设计，配合演员表演，塑造舞台表演的视觉形象。

为提高艺术照明质量，根据剧场空间条件，提供一个较灵活的设计方案。所谓"较灵活的设计方案"，是指为舞台创造立体、多变、快速、灵活的照明条件，重在艺术功能上的思考，不是盲目抄袭和形式攀比。

舞台灯光系统设计应遵循舞台艺术表演的规律和特殊使用要求进行配置，目的在于将各种表演艺术再现过程所需的舞台灯光设备按系统工程要求进行设计配置，使舞台灯光系统能够准确、圆满地为艺术展示服务。

1. 舞台灯光系统设计范围

舞台灯光系统设计范围包括舞台布光和灯位布置、剧院工作灯系统、观众厅照明控制系统、灯光控制系统、安全和抗干扰、设备选用和电气线路敷设等。

2. 舞台灯光设计说明

（1）舞台灯光包含照明灯光和造型灯光两类。主要功能为：

1）正面投射的光线（主光）以照明为主，造型为辅。

2）侧面投射的光线（辅助光）以造型为主，照明为辅。

3）顶部垂直投射的光线和背面逆向投射的光线，可使造型效果更强，能增强空间感和亮度感，但不起正面照亮作用。

（2）布光四要素：

1）主光：强于其他光源，采用聚光灯等硬光照明灯具。以主题需要确定主光方向。

2）辅助光：对主光的辅助和补充，起修饰作用。使用柔光照明灯具。

3）逆光：在主光基础上增加的光，起修饰造型作用。可强于主光，也可低于主光而强于辅助光。

4）光比：表演形体对各方投光的明暗比例。可根据艺术创作需求调整光比，从而获得理想的效果。

（3）舞台灯光控制系统。舞台灯光控制系统是舞台灯光的控制核心，是灯光师用来加强演员表演的艺术形象、美化舞台美术造型、突出剧中人物、阐明主题、烘托整个舞台演出气氛的控制中枢。

舞台灯光控制系统由调光控制台（包括计算机调光台、电脑灯控制台、换色器控制台、DMX 控制台和文件服务器等）、调光器及传输网络组成。应能有效控制和调配全部灯具，满足光区控制、光色控制、光量控制要求，对舞台灯光实现灵活多变的操作控制。

2.5.4 设计指标

根据剧院的功能定位、舞台尺寸、舞台灯光系统技术要求和工程经验，制定本项目的设计指标如下：

（1）舞台灯光根据演出需要均布时平均照度不低于 1200lx，表演区内任何位置有不少于三个方向的光线，每一方向的最大白光照度不低于 1000lx，主表演区的最大白光照度不小于 1500lx。

（2）显色指数 Ra≥92%。

（3）调光柜的抗干扰指标。高于国家标准 GB 17743—2017《电气照明和类似设备的无线电骚扰特性的限值和测量方法》中规定的标准。

（4）色温：常规灯具 3200K，追光灯 6000K。

（5）每个演出位置至少有 4 个以上方向的投光角度，形成光的立体感。防止眩光、反射光及无用光斑。

（6）采用"多重保障的演出控制"和"现场演出安全监控与预警系统"。确保安全、可靠地服务于会议和演出活动。

（7）采用成熟技术，成熟产品和最新工艺，选用设备必须具有高的性能价格比，并能兼容接入不同品牌和不同通信协议的灯光设备。

（8）灯光控制系统设备必须同时兼顾国内、国外演出团体和灯光师的使用习惯。

(9) 按照留有余地的原则配置所有灯光设备和网络设备，提供可持续升级和扩展的系统平台。

(10) 灯具配置应能满足会议功能和综艺演出兼容的需求，选择节能、长寿命、性价比高的绿色环保灯具产品。

(11) 面光、耳光、侧光选用中长焦距聚光灯、调焦聚光灯、椭球聚光灯。光源选用高显色性、低色温的石英灯泡和 LED 固体光源。

(12) 采用的摇头变色电脑灯，具有 CYM 三基色混色系统，多种雾光、柔光效果，双向光束自旋，不同光束造型，内部预置记忆，升级和故障查找等功能。

(13) 调光台规格：可控光路不少于 2000 光路。

(14) 调光器规格：192 回路，6kW/路，输出功率可设定。

(15) 直放回路规格：48 回路，6kW/路。

2.5.5 系统构成

舞台灯光系统主要由数字调光系统（包括计算机调光台、电脑灯控制台、换色器控制台、DMX 控制台和文件服务器等）、以太网传输网络［包括网络编解码器和 Hub（集线器）、放大器等］、网络调光柜和各种舞台灯具等 4 部分组成，如图 2-49 所示。

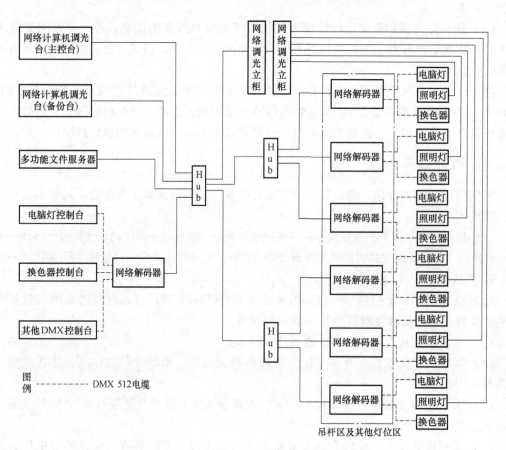

图 2-49 多功能剧院舞台灯光系统

2.5.6 舞台灯光回路设计

舞台灯光回路设计是为舞美灯光创作人员提供艺术创作的空间和灵活用光的技术基础，是舞台灯光工程设计的重点。舞台灯光回路的技术性能应能满足对整个舞台区域或对同一个表演区多个演员同时布光，能做到对任一区域都有满意的投光角度，可实现多方向、多角度照明，为创造理想的艺术效果提供必要的技术保障条件。

1. 光位配置说明

舞台灯光的光位配置包括面光、耳光、侧光、柱光、顶光、逆光、天排光、地排光、追光、流动光和效果器材等配置。

（1）面光配置说明。面光作为表演区的正面主光，主要用于照亮舞台前部表演区的人物和景物。本方案采用10°成像灯、聚光灯、回光灯，根据投光距离和投射角度要求进行布光。在台口前观众区上空共设两道面光，保证舞台前区的投射效果，达到光斑均匀、照度一致。

1）灯具配置。一道面光用16只750W远程10°成像灯；二道面光用12只2kW聚光灯，12只2kW回光灯及12只配套换色器。

2）灯具排列及投射方法。45°投射角，使舞台表演区获得均匀照明效果。交叉投射增强舞台中心区域及纵深亮度，重点投射加强局部表演区域的照明。

（2）耳光配置说明。耳光是面光的辅助光，从观众席前区两侧的耳光室投向舞台的光线，作为舞台前斜侧方向的造型光，用以加强人物和景物的立体感。耳光的投射角度比面光投射角低些，投射距离也比面光近，灯具要求与面光类似，光束不能溢出台口之外。

1）灯具配置。左耳光用6只2kW聚光灯，6只2kW回光灯及6只配套换色器；右耳光用6只2kW聚光灯，6只2kW回光灯及6只配套换色器。

2）灯具的排列及投射方法。可从一侧或两侧渲染舞台色彩气氛；外侧灯和内侧灯交叉投射，可获得较大的投光范围。

两排以上光色相同的耳光同时投射时，位置高的灯通常以投远区光为主，位置低的灯以投射近区光为主。

（3）侧光配置说明。侧光是从舞台侧面投向表演区的光线，如图2-50所示。侧光是演员面部的辅助照明，为演员塑造层次感和立体感，并可加强布景的层次，对人物和舞台空间环境进行造型渲染。投光的角度、方向、距离、灯具类型和功率都会造成各种不同的侧光效果。主要用灯为回光灯和多功能PAR灯。

1）侧光方位。本方案主舞台两侧根据舞台深度和侧幕的数量各设置3道灯光吊笼。

2）灯具根据演出灯光设计配置。每个吊笼中都放置4只2kW回光灯及4只配套换色器，12只750W多功能PAR灯。

图2-50 舞台侧光

3）灯具排列及投射方法。投射角在侧光的射距由近到远中变化极多。来自单侧或双侧的造型光，可强调、突出侧面轮廓，适合表现浮雕、人物等具有体积感的效果。单侧光可表

现阴阳对比较强的效果，双侧光可以表现具有个性化特点的夹板光。需要调整正面辅助光与侧光的光比才能获得比较完善的造型效果。

（4）柱光配置说明。舞台大幕线内两侧设置的柱形灯光，光线从台口两侧射向表演区，主要用来弥补面光、耳光的不足，还可作为中后场表演区的主光。

1）配置灯具：左右柱光各设 12 只 750W 多功能 PAR 灯。

2）灯具排列及投射方法与耳光基本相同。

（5）顶光、逆光配置说明。顶光是设在舞台上空灯光吊杆下的灯具，每隔 1.2~2.0m 设置一道顶灯。电源从舞台顶棚通过多芯电缆下垂，灯光吊杆两侧设有收放电缆的线筐，灯具吊挂在灯光吊杆的下边。其作用是对舞台纵深表演区空间进行必要的照明。顶光包括顺光和逆光，可同一吊杆上重叠布置，灯具可根据演出需要配置。

1）灯具配置。

① 顶光。一顶光配置 12 只 750W 多功能 PAR 灯，12 只 2kW 柔光灯及 12 只配套换色器，8 只 1.2kW 摇头电脑灯，5 只 4×55W 三基色冷光灯；二顶光配置 12 只 750W 多功能 PAR 灯，12 只 2kW 柔光灯及 12 只配套换色器，8 只 1.2kW 摇头电脑灯，5 只 4×55W 三基色冷光灯；三顶光配置 12 只 750W 多功能 PAR 灯，12 只 2kW 柔光灯及 12 只配套换色器，8 只 1.2kW 摇头电脑灯；四顶光配置 12 只 750W 多功能 PAR 灯，12 只 2kW 柔光灯及 12 只配套换色器，8 只 1.2kW 摇头电脑灯。

② 逆光。一逆光配置 12 只 2kW 回光灯及 12 只配套换色器，8 只 1.2kW 摇头电脑灯；二逆光配置 12 只 2kW 回光灯及 12 只配套换色器，8 只 1.2kW 摇头电脑灯；三逆光配置 12 只 2kW 回光灯及 12 只配套换色器，8 只 1.2kW 摇头电脑灯；四逆光配置 12 只 2kW 回光灯及 12 只配套换色器，8 只 1.2kW 摇头电脑灯。

2）灯具排列及投射方法。第一道顶光与面光衔接照明主演区，衔接时注意人物高度，可将第一道顶光位置作为定点光，并选择部分灯具加强表演区支点的照明；第二道顶光至第四道顶光可根据剧情需要向舞台后面直投射，也可垂直向下投射或作为逆光向前投射。前后相邻两排顶光相应衔接，使舞台表演区获得较均匀的色彩和亮度。

（6）天排光配置说明。天排光是以散射投光灯具由上向下投射，向舞台天幕的上半部分投光和渲染色彩的灯光。它与地排灯配合使用，使色彩变化更为丰富，铺光更加均匀。采用散光单灯组合使用。

1）配置灯具：12 只 2kW 天幕散光灯及 12 只配套换色器，8 只 1.2kW 摇头电脑灯。

2）灯具排列和投射方法：成排灯具均匀地安装在天幕前上方，俯射天幕，与地排灯配合使用，表现地平线、水平线、日落等。

（7）地排光配置说明。与天排光相反，地排灯是以散射投光灯由下向上投射的灯光，向舞台天幕下半部分投光和渲染色彩的灯光，与天排灯配合使用，使色彩变化更为丰富。灯具采用单灯组合使用。

1）地排灯安装方位。装在天幕前台板上，距天幕 2.8~3.5m。

2）灯具排列和投射方法。成排灯具均匀地安装在天幕前仰射天幕。与天排灯配合使用，表现地平线、水平线、日落等。

（8）追光灯配置说明。追光灯是一种可以改变焦距、光圈、色彩、明暗、虚实等功能

的远投射窄光束灯具，安装在特制的支架上由人工操纵追踪演员移动，实现对演员半身、全身、远距离、小范围的局部照明效果，加强对该演员的照明亮度，提高观众的注意力。也可运用追光表现抽象、虚幻的舞台情节。追光灯配置：2.5kW 远程追光灯 2 台。

（9）流动灯光配置说明。根据投光需要摆放在舞台的相应位置，目的是加强气氛，角度可以随时变动，从侧面照射演员和景片。通常放在舞台边幕后面，以便隐蔽灯具。

1）安装位置：舞台两侧地板上。

2）配置灯具：16 只 750W 远程 26° 成像灯，8 只 2kW 聚光灯。

3）灯具排列和投射方法。从观众位置来看基本形成 45°～90° 排列。这种光能突出景物的表面结构，使物体和人物面部产生明暗各半的效果，立体感强烈，给人坚毅、有力的感觉。

（10）电脑灯配置说明。为满足各种演出灯光需要，共配置了 1.2kW 摇头图案电脑灯 40 台，1.2kW 摇头（CMY 三基色）染色电脑灯 36 台。电脑灯主要布置在舞台上空的顶光吊杆上，电脑灯的 DMX 512 控制信号接口连接到电脑灯控制台，可任意调整电脑灯的投射角度、亮度、变换图案、光束大小和色彩等功能，满足各种演出剧目的需要。

（11）其他效果器材配置说明。为更好地模拟自然界的真实场景和演出效果，配置了 4 台 2kW 数码烟机，4 台 1kW 雪花机，4 台大功率频闪灯，4 台双轮泡泡机和 4 台观众灯。

（12）会议灯光配置说明。会议灯光主要是在舞台前区和中区的照明，亮度要求比演出灯光低一半（500lx），显色指数 Ra 要求大于 90%，主要是面光照明，不需造型光，光线柔和均匀，无眩光，不能太热。因此，主要用灯为 3200K 低色温光源。为节省投资和提高灯具利用率，需充分利用综艺演出灯光中的柔光灯（如 PAR 灯、螺纹灯等），并在一顶光和二顶光吊杆上各增加 5 只 4×55W 三基色冷光源。

2. 舞台灯光回路设计

各光位的用灯数量和灯具特性确定后，根据使用规模的大小、用灯繁简，可进一步确定灯光控制回路的数量。为便于读者设计时参考，表 2-5 列出了 4 种规格剧场的舞台调光回路分配数量，表 2-6 是调光柜光路容量选择参考表。随着剧场规模的不断发展，调光、直通回路数量及调光柜光路容量也需按实际使用要求相应增加。

表 2-5 舞台调光回路分配数量

剧场类型	面光	耳光	柱光	侧光	流动光	一顶	二顶	三顶	四顶	五顶	脚光	乐池	天排	地排	合计	直放
大型	26	左 18 右 18	左 10 右 10	左 12 右 12	左 10 右 10	20	16	10	10	10	3	4	10	30	233	7
中型	20	左 10 右 10	左 8 右 8	左 8 右 8	左 7 右 7	14	12	8	8		3	3	10	20	164	7
中小型	18	左 8 右 8	左 6 右 6	左 8 右 8	左 6 右 6	8	6	4	4		3		8	15	122	7
小型	14	左 6 右 6	左 4 右 4	左 6 右 6	左 5 右 5	6	4						8	12	84	7

表 2-6 调光柜容量选择参考表

剧场类型	舞台尺寸/m			观众席数量	调光柜容量（回路数量）
	宽	深	高		
特大型剧场	>18	>35	>25	1601 以上	>240
大型剧场	16~18	>25	>25	1201~1600	180~240
中型剧场	14~16	>25	>25	801~1200	120~180
小型剧场	12~14	<25	<16	300~800	60~90

2.5.7 主要设备技术性能

舞台灯光控制系统由调光控制设备发送灯光控制指令、通过传输网络、数字调光柜和调光回路完成对舞台灯具系统实施控制。

主要设备包括数字调光控制台、调光柜、直通开关、配电柜、遥控器等，采用 TCP/IP 双向通信的网络化设备。

1. 调光控制设备

调光控制台有模拟调光台和数字调光台两类：

（1）模拟调光控制台。使用模拟调光技术，0~10V 模拟控制信号一对一输出，多为调光控制台与调光硅箱合二为一组成调光一体机。特点是调光控制回路较少，调光曲线少，设计简单，价格较低，易于学会掌握，是 20 世纪 70 年代末到 90 年代中期的主流产品。常见规格有 3 路、6 路、9 路、12 路、18 路、24 路、60 路、120 路等，每路输出功率多为 8kW，但也有 2kW、4kW 等。

（2）数字调光控制台。使用单片机技术，输出 DM 512 数字调光信号。特点是调光回路多、使用方便（特别是大回路），调光功能、备份功能、编组功能、调光曲线等均优于模拟调光台，性能价格比较合理，是现今市场的主流产品，获得泛应用。常见规格有 12 路、36 路、48 路、96 路、108 路、216 路、512 路、1024 路、2048 路和 4096 路及以上等。小型数字调光控制台与调光硅箱合二为一组成调光一体机，每路输出功率多为 2kW、4kW、6kW、8kW 等。

主控调光台应具备操作快速、灵活、功能强大、现场编辑方便、既可集中控制也可单独调光的特点。为确保万无一失，通常还需配置与主控台相同型号的备份调光台，主、备调光台互为备份协同工作。

调光控制台设置在灯控室内，配电柜和调光柜设置在靠近舞台的调光器房内。它们是整个舞台灯光系统的控制核心，既要与国际先进技术接轨，又要适合中国国情和灯光师的操作习惯，应完全满足各种综合文艺演出和会议的使用要求。

（1）Pearl 2010 珍珠调光控制台。图 2-51 所示为 Pearl 2010 珍珠主控调光台外形图。

1）珍珠调光控制台功能说明。

① 启动快，小于 20s。主、辅台联机工作，辅台不间断跟踪主台，可实现无缝切换。

② 硬盘存储，可靠存储数据。多种数据存储方式，包括机内存储、U 盘存储、网络备份、主辅台备份。

③ 光路亮度激活调节、赋值。有场、集控、效果、组、宏、调光曲线、报告等功能。

④ 可编辑、修改、运行、切光,换色器控制等。
⑤ 查看效果,查看集控,查看场,配线调整,可配接 2048 个调光器。
⑥ 可按用户编辑场的曲线上升/下降,可自行编辑调光曲线,开关值输出设定。
⑦ 实时查看调光柜运行状态。
⑧ DMX 512 网络信号输出,支持 HDL-Net、Art-Net、ACN 等协议。

2) 主要技术特性。

① 光路数量 2048,回路数量 2048,Q 场 2048。

② 宏 99,集控数 36,集控页数 4 页;调光曲线 99 条,灯光效果 99 步,组数 999,效果步时间 5min59s;数据存储文件 29 个。

(2) 2048 电脑灯控制台。图 2-52 所示为 2048 电脑灯控制台,主要技术特性如下:

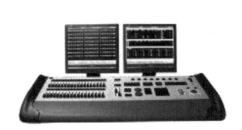

图 2-51　Pearl 2010 珍珠主控调光台

图 2-52　2048 电脑灯控制台

1) 4 路独立的 DMX 512 信号输出,可配置 2048 个调光通道,可控制具有 40 个通道的高性能电脑灯。

2) 可记忆 450 个场景或程序、60 个编组、50 张快照。

3) 内置 120 个全预置图形,可任意编程、修改、编辑。

4) 具有单、双预置模式、超级模式、剧院模式、剧本模式、追踪模式。

5) 可选内部时钟控制、外部 MIDI 时间码控制或音频信号同步控制。

6) 独特的滚筒选择程序功能和转轮调节功能使操控更为快捷方便。

(3) DMX 512 换色器控制台。本控制台采用 DMX 512(1990)通信协议,XLR5 芯插座输出,控制台有 4 路 DMX 512 输出,每路可以连接 8 个换色器,可直接驱动 32 个换色器。通过信号分配器扩展,则驱动换色器数量不限。它可对每路换色器进行单独或集中控制,可预编 100 个场景,演出时只需调出每个场景执行即可,可灵活地实现从数只到上千只换色器的集中控制。其技术指标:

1) 直接控制距离可达 800m。

2) 采用 AC/DC 模块供电,工作电压 AC165~300V。

3) 4 路 DMX 输出,每路可直接控制 8 个换色器。

4) 集控、直控模式,可预存 100 场。支持 4 个编组,将换色器地址码设为 4 个号码,串联起来,接到控制台任意一个输出接口即可。号码为 1 的换色器受第 1 组控制,号码为 2 的换色器受第 2 组控制……

5) 可控色数:8~11 色。

6）调速范围：高、中、低三档无级调速。

7）信号输出符合 RS485 标准。

8）驱动数量：星形连接时电源信号分配器不超过 128 个，树形连接时不限数量。

（4）管理服务器。可以从管理服务器获得管理需要的设备信息。按用户设定可检测剧场网络系统之间的控制、监测信息和不在线报警功能，允许不同用户按设定权限浏览、查询、打印有关系统的各种信息。

2. 调光柜

调光柜是实现大功率负荷调光的载体，也是调光系统的核心硬件。调光柜与调光控制台以光电隔离方式传输信号，可以避免因漏电、静电等意外原因导致烧毁调光控制台事故。

调光柜具有自动记忆调光台发生控制中断前最后一个场景的功能，万一主、副调光控制台都发生故障，也能保证正常演出。

调光柜可设置 9 级预热值，以延长灯具寿命。机内有固化的 10 条调光曲线，可以满足各种演出需求。设有数字和模拟两个输入接口，可同时接收数字和模拟调光控制台信号。

调光柜的每个调光功率单元都具有直通开关，各调光功率单元可以任意互换，为演播厅在综艺节目等现场演出、拍摄、直播方面提供了保证，为摇头灯、激光效果灯、变色灯及换色器等设备的应用提供了充足的兼容效果和扩展功能。

（1）D96 Plus 96 回路（每路 6kW）光纤网络调光柜主要技术性能：可接受 4 个独立设备的 DMX 网络信号控制，还能向调光控制台报告调光柜的三相电流、三相电压、风机运行状态和各回路灯光的实时电气参数数据（如输出电流、电压、温度和开关量等）；可以同时接受多个远程监控设备对它的监测和工作状态设置（如控制回路预热值、调光曲线选择和灯具的 IP 地址等）；具有光纤网络接口、可变正弦波输出模块、智能化动态预热、三重保护、4000 级精度触发等。

（2）主要功能和技术数据。

1）96 路输出，每路最大输出 6kW。

2）内置嵌入式以太网络控制器。

3）支持网络远程设置和集中监控。

4）光纤、RJ45 及 DMX 三种控制信号接口，能同时接收两路以上 DMX 信号和两路通过 IP 网络传输的 DMX 信号，即可同时接收 4 个以上调光台的控制信号。

5）可选择和互换冷光源、短路保护、可变正弦波或用户定义的功率输出模块。

6）电压自动补偿功能：电源输入电压在 180~240V 之间变动时，输出电压不变。

7）自动检测负载功能：能准确测试负载状态，如开路或短路。

8）负载记录功能：能准确测试和记录每路负载的实际功率消耗。

9）风机智能控制功能：根据调光柜内部温度自动调节风机速度。

10）反馈功能：可监控每路调光器模块的工作状态。

11）现场调光功能：实时对光，紧急调光。

12）后备场景记录、编辑、回放等功能，最大场景数为 99。

13）具有 10 条以上固定的调光曲线，其中一条为线性方式，一条为开关方式。开关方式的开关点可任意设定（1%~99%）亮度，用户可自由编辑任意条调光曲线。

14）调光输出电平 0~100%。

15）两个全数字调光柜可以互为热备份，自动触发。

3. 传输网络

网络灯光控制系统要求具备以太网控制、DMX 控制、无线遥控、有线遥控，并能接入场灯控制系统以及环境照明控制系统。

系统允许不同品种、品牌的调光台、电脑灯控制台、换色器控制台或其他舞台效果设备的 DMX 512、RJ45 网络设备接入。

只要在任何一个以太网接点插口，接上调光控制设备就可以对整个灯光系统实施控制，也就是说，舞台灯光控制可以不仅仅局限于灯光控制室。用户可以在任何空间使用网络控制设备来操作舞台灯光设备，可用无线网络系统对舞台灯光设备进行遥控，操作起来更加得心应手，大大节省用户在装台过程中的人力和时间。

网络的数据传输速度、网络容量和传输信号质量决定了整个灯光控制系统能否稳定、可靠、精确、高质量地工作。灯光系统网络要求具有完善的安全保障机制，能实时监控网络信息，有完善的网络冲突解决方案，并且符合 ACN 和 Art-Net 协议的国际标准。

DMX 512 标准协议主要保证稳定可靠地传递灯光设备的控制信号，而 ACN 和 Art-Net 标准协议是双向传递监测、通信和反馈 TCP/IP 协议的信号，允许不同厂家的灯光控制设备间能够相互通信和操作，在灯光系统的技术管理、业务管理和安全消防管理中发挥极其重要的作用。

灯光控制系统的网络架构有星形和总线形两种网络拓扑结构。剧场信号集中于灯光控制室（请参阅图 2-49 多功能剧院舞台灯光系统），通过 Hub 集线器分布以太网节点，通过 DMX 终端节点实现以太网控制信号与 DMX 信号的相互转换；通过 DMX 信号分配器分配剧场各灯具的 DMX 信号节点。灯光网络配置要求具备专用的网络配置软件，能对网络中各个信息节点统一配置、修改。

舞台灯光传输网络可采用 DMX 512 协议传输或采用 TCP/IP 传输协议的以太网（Ethernet）传输。而以太网传输可提供更高的传输速率、更强大的通信能力，在一条通信线路上可传输很多路数据信号，能有效利用传输线路带宽，最大特点是高速、稳定、大容量、组网简单灵活和可以双向传输。因此，本方案采用技术成熟的 DMX/以太网传输系统。

（1）DMX512 数字多路传输是以"数据帧"传递方式进行数据通信的，采用的是"时分割多路复用技术"。而以太网采用的是 TCP/IP 通信协议，通过 IP 数据"包"（每个 IP 数据"包"为 46~1500Byte）交换技术来实现双向传输的。因此，DMX 512 数据信号采用以太网传输时，首先要把 DMX 512 控制信号由 DMX 终端设备映射成为可在以太网上传输的、符合 TCP/IP 传输控制协议的以太网 IP 数据"包"，然后，在调光柜的接收端再把以太网 IP 数据"包"解包为 DMX 512 的数据格式。通过两种数据转换的传输网络系统称为 DMX/以太网传输系统。

（2）DMX/以太网传输系统的主要特点。

1）数据传输速率高（>100Mbit/s）。

2）支持双向传输，可采用双向互备方式（即热备份）。

3）支持远程信息访问（如软件升级，故障诊断等）。

4）易建网、易维护和易扩展；误码率低，数据传输质量高。

5）具有系统运行状态及重要参数报告功能。

6）可兼容 DMX 标准的所有设备。

7）有利于资源共享。

（3）全光纤系统。为提高数据传输速度，扩大网络容量（网络带宽），增加传输距离，确保传输信号质量，现今的灯光传输网络大都以光纤传输介质作主干道进行远距离传输，无线和 DMX 作辅助网络传输控制。整个传输网络系统严格遵循 TCP/IP 通信协议及 DMX 512 通信协议格式。并符合 ACN 和 Art-Net 协议，也就是说本系统所选配的主要灯光设备（如调光台、调光器）需同时具有 DMX 和 ACN、Art-Net 标准网络接口。

2.5.8 舞台灯光设备用房要求

舞台灯光设备用房包括灯光控制室和调光柜室。

1. 灯光控制室

灯光控制室用于安装舞台灯光控制设备和灯光师的操作场所。通常设在观众厅后区面向舞台的较高位置，设有观察窗，能看到整个舞台。观察窗长不小于 3m，高不小于 1m，底边距地面净高 0.8m。室内设有调光台、电脑灯控制台、换色器控制台等。房间面积不小于 $15m^2$，净高不低于 2.5m。房间应具有通风、独立空调、防静电地板、留接线槽。

2. 调光柜室

调光柜室是灯光控制的配套机房，位于布灯区和配电室附近，是一个无人值守的工作间。室内设有配电柜、调光柜。房间长不小于 10m，宽不小于 3.5m，净高不低于 3m。由于调光柜工作时会产生大量热量，因此，室内需有独立散热空调装置。设备基座表面必须平整，四周需用 2~3mm 厚花纹钢板覆盖并接地，电缆沟上面和地面需铺绝缘橡胶地毯。

2.6 舞台灯光施工工艺

舞台灯光施工工艺包括供电与接地、抗干扰综合措施和电气管线敷设工艺、设备和灯具安装工艺三部分。

2.6.1 供电与接地

1. 三相四线制与三相五线制

舞台灯光系统既有弱电控制系统，又有大功率三相强电系统，涉及人身安全和设备安全问题，每个产品都有安全接地要求。因此，安全用电问题始终是最突出的。调光柜是最大的用电设备，有三相四线制（简称 TN-C）和三相五线制（简称 TN-S）两种供电方式的产品，虽然它们都有零线接地线路，但是在实际应用中那个更安全呢？

电源地是供电系统零电位的公共基准地线。三相四线制（TN-C）交流供电系统有一根"零线"（即中性线 N），如图 2-53 所示。单相 220V 是取自相线与零线（N）之间的电压。当 A、B、C 三相用电平衡时，零线中没有电流流通，因此，零线上不存在电压降（0 电位）。实际采用的三相五线制（TN-S）是在三相四线制的基础上，再增加一根 PE 接地保护线，在 PE 线中没有电流流通，也不会产生电压降。因此，必须把中性线（N）与接地保护

线（PE）分开连接，各用电设备的金属机壳应与接地保护线（PE）连接，这样可完全消除安全隐患。

本方案供电系统采用更安全的三相五线制低压配电柜，总用电量为650kW，380V/50Hz。其中调光回路为500kW，直通回路为150kW。

为减少各类电磁干扰，要求电源引进线不得横穿舞台表演区。

2. 共用地极和接地电阻

为消除晶闸管调光设备对音、视频设备的干扰，电力电缆应安装在金属线槽内，金属线槽应接地。扩声系统和灯光系统应设有各自独立的接地干线，但可共用地极，接地电阻≤1Ω。

3. 触电保护

灯光配电线路大部分经插座接到舞台灯具，按低压配电系统常规做法，插座回路应装设剩余电流动作保护装置，作为间接接触保护。但是，剩余电流动作保护装置容易误动作，可能会影响舞台灯光系统的可靠性，为此，可以采取PE线与相关回路一起配线的方式，保证在发生单相接地故障时，保护装置能可靠动作，保障人身安全。

4. 雷电防护

在变电所低压母线上装设避雷器，在低压配电柜电源进口处装设电涌保护器，防止舞台附近建筑物遭受雷击时由电磁感应、静电感应产生的电涌电流、过电压损坏调光柜及灯光控制的计算机系统，保证调光柜及灯光控制计算机系统的安全。

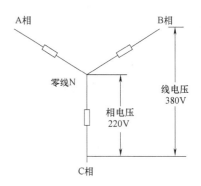

图2-53 三相四线制（TN-C）

2.6.2 抗干扰综合措施和电气管线敷设工艺

1. 抗干扰综合措施

（1）舞台灯光供电电源与扩声、视频系统的供电电源应该来自不同的供电变压器。当无条件采用不同变压器供电时，扩声系统应使用1：1的隔离变压器供电（功放机柜供电除外）。

（2）扩声和视频线路应单独穿管。灯具连接线缆与音、视频信号传输线缆不能平行敷设，尽量相互远离。当必须平行敷设时，间距应大于1m。

（3）动力电缆和一般照明电缆可以重复接地，但调光回路不应重复接地，应单独与从变压器中性点处引来的零线（中性线N）连接，以免发生调光干扰。

（4）中性线（N）至少应与各相线的导线截面面积相同，以降低不平衡电流在中性线电缆上的电压降。

（5）采用电缆软管敷设时，其长度不应超过1m，将电磁干扰降低到最低程度。

（6）为防止调光器输出产生电磁干扰和鼠害咬断线缆，调光柜室到所有插座的连接线缆必须穿金属线管（或线槽）敷设。

（7）灯光插座箱内的强弱电部分需用金属隔板分隔，避免强电对弱电的干扰，保证弱电系统安全。

（8）抑制调光柜干扰的措施。调光柜的电磁干扰产生于晶闸管开始导通时的电流突变，如果在调光器主回路中串联一个大电感器，限制导通电流的突变，则可以明显抑制晶闸管调光器的干扰。

2. 线路敷设工艺

（1）线缆敷设。

所有线路敷设均采用桥架线槽和金属管敷设。管线施工按照 GB 50303—2015《建筑电气工程施工质量验收规范》要求进行。

1）每根动力电缆和控制电缆两端的电缆编号应相同，并打上标有唯一编号的永久标记。编号应与接线图中的电缆编号相符。

2）所有设备上的进线电缆，应留有适当长度的余量，剩余电缆应卷在电缆盘上或放在设备内，并牢牢固定。

3）不同回路、不同电压的导线，不得穿入同一根线管内。线管内的导线不得有接头和扭曲。线管出口处，应装有保护导线的护套。电缆敷设前，应仔细检查电缆外皮是否有机械损伤，并用绝缘电阻表进行绝缘测试。

4）连接方式。所有设备之间的控制信号连接线缆，均选用五芯屏蔽线，避免相互干扰。端点采用焊接。

5）采用低烟雾（LSF）、阻燃型铜芯电缆，线缆应可长期工作于90℃以下环境，在正常使用条件下，寿命应达30年以上。

6）电缆线的弯曲半径不应小于电缆线直径的15倍。电源线应与信号线、控制线分开敷设。应避免电缆中间接头连接，如果发生接头连接，应采用专用插件连接。

7）移动部件（如吊杆上的灯具）的控制和动力电缆应采用符合防火要求的软电缆。电缆的敷设应符合 GB 50303—2015《建筑电气工程施工质量验收规范》。

（2）管路敷设。

1）各种盒、箱、弯管、支架、吊架应按设计图进行预加工，断面应平齐，无毛刺。箱、盒开孔应整齐并同管径相吻合。

2）桥架或线槽应加金属盖板。

3）线管如果需要连接，则连接套管的长度应不少于连接管径的3倍。

2.6.3 设备安装工艺

1. 调光柜安装

（1）落地安装的动力配电箱应牢固安装在角钢或槽钢基础上，用螺钉固定，做好接地。基础内的线管应高出基础面10cm左右。后面不开检修门的配电箱可以靠墙安装。

（2）调光柜应竖直安装在机柜底座上，垂直偏差不大于0.1%，多个机柜并排安装在一起时，机柜面板应在同一平面上，面板的前后偏差不大于3mm。对于相互有一定间距排成一排的调光柜，面板的前后偏差不大于5mm。调光柜内的设备、部件的安装应在调光柜定位完毕并加固固定后进行。

（3）合理配置调光柜的输出。每个调光输出、直通输出配置1只32A输出插座。

2. 控制台安装

控制台台面应保持水平、整洁，无损伤，紧固件均应有防松装置，接插件应连接可靠。

采用地沟槽、墙槽时，电缆从机架、控制台底部引入，将电缆顺着所盘方向理直，按电缆排列次序放入槽内，拐弯处应符合电缆曲率半径要求。控制台之外的电缆，距起弯点 10mm 处成捆绑扎。根据电缆的数量，每隔 100~200mm 绑扎一次。电缆端头应留有适当余量，并明显标志永久性标记。

3. 灯具安装

灯具安装应牢固、安全，安装角度便于调整。吊装灯具需采用灯钩和保险链双重保险。灯具输入电缆不可扭曲或绞合，电缆线径必须满足灯具使用功率要求。与灯具连接的电缆必须连接良好、安全、牢固可靠。电缆端头必须具有永久性的标志和供电相位标记。

4. 箱、盒安装

墙面安装的箱、盒必须与墙面吻合对齐，垂直或水平排列的箱、盒，对齐偏差不大于 2mm。照明配电箱一般为挂壁安装，有明、暗两种挂壁方式。暗装挂壁式配电箱可直接嵌入墙内，也可在墙上预留洞然后再安装，门盖表面和墙面粉刷层齐平，安装牢固、平正，接地良好，底边距地面 1.5m，垂直度偏差不应大于 3mm。

进出配电箱的管线应采用暗敷方式。线缆在管内不得有接头和扭曲，导线出口处应装有护套保护线缆。管内所有线缆的总截面面积不得超过管子截面面积的 40%。

2.7 舞台灯光系统调试

舞台灯光工程调试包括供电电源、控制系统、网络系统、调光设备、灯光回路、灯具设备等的调试，是一项既需要技术和经验又需要认真细致的重要工作。如果系统调试不合理、不到位，不仅不能达到工程设计的预期效果，而且还可能损坏设备和发生安全事故。

2.7.1 调试准备工作

（1）认真仔细阅读所有设备的说明书和操作手册，查阅设计图的标注和连接方式。

（2）准备相关调试工具和测试仪器，如钳形电流表、万用表、DMX 测试仪、示波器、网络线校正器、绝缘电阻检测仪器等。

（3）确认供电线路和供电电压没有任何问题。

（4）检查每台设备的安装、连接状态，包括设备安装是否安全、牢固，设备是否都有安全接地，各灯位的灯具安装是否正确，供电线路是否合理，各接插件连接是否正确等。

（5）检查网络系统和灯光回路的连接状态。灯光工程涉及的连接点和插接件比较多，安装时可能会发生个别线路误接或断路，因此，必须逐项检查网络系统和灯光回路的连接，连接线缆有无短路或开路，测量对地绝缘电阻。

用 DMX、NET 测试仪对所有的网络线路进行检测，确认无误后，将控制台、调光柜、电脑灯、换色器等设备逐一接入系统。

（6）检查配电柜接线的正确性，并观察配电柜面板上各指示灯和电表显示是否正常。

2.7.2 灯光控制系统调试

灯光控制系统是舞台灯光工程调试的核心，涉及的调试设备多，调试的部位也最多，遇

到的问题也可能最多。包括灯光的色调、色彩、色温、亮度、投射范围、调光台编辑的场景、序列程序等多方面的内容。

控制系统调试从控制信号源头开始,逐步检查信号传输的情况。调光柜、电脑灯、换色器等设备先不要着急接上,相关周边处理设备最好也置于旁路状态。

依据设计和施工图,顺着信号去向,逐步检查网络传输的电平、正负极性及畅通情况,保证能为后级设备提供最佳质量的信号。

在检查信号的同时,还应该逐一观察单台设备的工作是否正常、稳定。因为单台设备在这时出现故障或不稳定,处理起来比较方便,也不会危及其他设备的安全。

网络线路检测无误后,将调光柜、常规灯具、电脑灯、换色器等设备逐一接入系统。在较小的负载下,逐一检查调光柜、常规灯具、电脑灯、换色器等设备,为下面的调试做好准备。

1. 调光柜调试

首先,把所有调光器单元抽屉从调光柜中拔出,确保输出回路已被切断。检查电源线的连接点,要求牢固、触点可靠。用万用表测量三相五线制电源连接是否正确,再用绝缘检测仪器检测电线绝缘程度是否符合安全标准。

接通调光柜处理器电源,依照说明书检查液晶显示的内容是否正确,确认无问题后,可把硅柜的调光器单元抽屉逐个插入,进行单路系统调试。

调光器单元抽屉全部插入调试合格后,把该台调光柜的地址码设定好,关断这台调光柜的电源,按同样程序调试下一台调光柜。

数字调光柜大部分产品配置测试功能,能不通过调光控制台进行负载测试。

2. 数字调光控制台调试

(1) 仔细检查调光控制台的单独运转状况及网络备份功能。

(2) 通过调光台的试灯程序对舞台灯具逐一点亮,观察设备工作是否正常。

(3) 通过调光台对灯具进行单路或多路编程调试,检查调光过程是否连续、稳定,被控灯具的亮度是否一致。

(4) 会议模式用灯和演出模式用灯分组编程对光。

(5) 试验调用集控存储、Q 场存储、走灯效果等。

(6) 试验硬盘、软盘存储及调用。

(7) 分别对面光、耳光、侧光、柱光、顶光、逆光、脚光、天排光、地排光等各光位进行光线控制调试,适当调整投射角,达到最佳演出照明效果。

3. 电脑灯调试

仔细检查每台电脑灯的单独运行状态。电脑灯的灯泡和镀膜玻璃安装时要求佩戴棉线手套,不允许直接用手接触。电脑灯安装要牢固,保护措施要完备,必须绝对确保安全。

电脑灯内部的控制系统和机械部件比较精密,灯光耗电功率大,保护措施比较完善,如果由于运输或安装的原因造成内部控制元件或灯泡损伤,电脑灯就不能正常工作。要在复杂灯光系统中确认某台电脑灯的故障原因是很困难的,因此电脑灯需在系统连接或安装以前单独检查一下每台设备的状况,这样既能检查单台灯具又能检查电脑灯控制台。

电脑灯都要在正确的设置下才能正常工作,正确的设置是电脑灯单元和系统正常有序运行的必要条件。电脑灯设置的内容包括设定灯具在系统中的地址码、灯具的控制形式、电源

供应方式、运动范围。

电脑灯地址码的设定是通过灯具上的 DIP 开关实施的，即灯具上的 DIP 开关位置必须严格按照产品说明书提供的表格进行，不能草率行事。

4. 换色器的调试

运用换色器控制台检查换色器通电运行是否稳定，颜色是否同步，换色速度是否协调。

2.7.3 总体调试

完成各个分项调试，并且确认全部设备工作正常，没有明显的调试不当时，就可以进一步对整个灯光系统进行总体调试了。

总体调试与各设备、各系统单独试不同的是总体调试没有明确的具体调整部位，主要的任务是在各系统协同运行中，检查它们相互联系的部分工作是否协调、一起工作时是否会产生相互影响和干扰。

总体调试需要检查一遍数字调光控制台及电脑灯控制台的运行速度和现场的灯具、电脑灯、换色器、烟机等在线受控的动作响应时间是否一致，以及它们的自检是否正常等。最后还要检查灯光系统对音、视频系统有无相互干扰，并做好记录。

2.7.4 满负荷、长时间稳定性试运转

为考核系统长时间运行的稳定性和可靠性，满负荷、长时间稳定性试运转是必不可少的。因为在短时间的工程调试中，很难发现其中的隐患或不足。满负荷模拟运行就是要在类似实际运行的环境中，了解系统的工作状况，发现问题，防患于未然。

满负荷分组运行和总体运行各 4h，每 0.5h 记录一次电流和电压值、调光柜的温升和电磁干扰等，做好详细记录，供事后参考、分析或改进。

（1）测量各个项目设备单独运行和总体运行时供电线路各相的电流。

（2）检查各个设备在满负荷运行和长时间运行时的工作稳定性。

（3）检查各个设备在满负荷运行和长时间运行时的发热情况。灯光系统设备基本上都是耗电设备，在运行中肯定会有不同程度的发热，尤其调光柜所带的负载、电脑灯等大功率设备，通常的发热情况都比较明显。正常的发热情况不会对设备使用和系统、设备的安全运行造成影响。

（4）记录满负荷、长时间稳定性试运转数据。数据记录包括设备的位置编号、设备的设定状态、调试时的测试数据，相关程序编辑的信息等。问题记录包括设备工作环境的问题、设备干扰的问题、设备运行状况的问题等。

2.8 舞台灯光设计应用

随着科学的进步和发展，灯光已不再单纯起照明的作用。无论是剧场舞台灯光还是各种展示或露天演出舞台灯光都发生了翻天覆地的变化，舞台灯光设计和操作已渐渐地从纯技术性的工作转变为技术与艺术相结合的工作。

2.8.1 电视剧院

根据广播电视事业及产业的发展要求，近年来，大型多功能电视剧院也得以相继新建。

电视剧院的功能定位是多功能的电视演播剧院能够最大限度地满足大型舞台剧、歌舞剧、音乐会的演出功能以及大型会议功能。在此需要的前提下，还要求满足大型电视综艺节目和主题晚会的演、摄、播功能。

为了体现电视演播剧院的鲜明特色，灯光布局在保留传统剧场镜框式演出灯光的基础上，往往需要重点打造剧院的"电视演播"特点，即：①舞台区可作为单独的演播厅使用；②舞台演出区域和观众席都是需要摄像和播放的内容，需要灯光进行充分的扩展和支持，实现灵活多变的全场灯光（灯位）布局，满足电视画面摄像和播放的要求。

电视演播剧院同时具有电视演播室和演出剧院的功能，工艺系统的设计就要兼顾剧院工艺和电视工艺的双重要求，并进行适当融合。按照电视剧院的功能定位，灯光系统的系统设计应遵循先进性、安全性、实用性、兼容性和可扩展性等原则。

（1）先进性原则。系统设计中选择主流的、先进的技术和设备，采用先进的智能化技术、网络化技术、数字化传输技术、远程监控和调试技术来提高系统的运行效率。

（2）安全性原则。电视剧院、电视直播对系统的安全性要求很高，而且与常规剧院相比系统更为复杂，需设计多种技术手段来保证系统的安全可靠。一方面采用成熟的技术和高质量的设备；另一方面对网络化设备、控制设备考虑备份系统和应急措施，对信号路由进行合理备份；三是严格按照高标准对剧院系统电缆、接口件进行设计和要求。

（3）实用性原则。系统设计充分体现"以人为本"思想，根据电视台的实际工作流程并结合剧院工作惯例进行布局和设计，使系统功能完善、操作简单直观、维护管理方便。

（4）兼容性原则。兼顾演播室和剧院双重使用需求，在通话、空调、舞台机械、灯光和音响系统设计中进行最大限度的融合。

（5）可扩展性原则。系统设计充分考虑灯光系统接口的预设，使其满足不同舞台艺术表演、舞台舞美变化情况下灯光的需要。

为了满足电视转播与观众互动的需求，创造出多层面舞台布光的自由空间，灯光系统的设计除保证电视画面中的整体照明都达到视频要求的各项技术指标外，还需合理地布置灯位，满足场内灯光的完美和统一，这不仅提高了电视制作质量的水平，同时也兼顾了剧院的多功能性和通用性。

2.8.2 主题秀剧院

我国改革开放取得巨大成就，经济得到飞速发展，极大地推动了文化市场的发展和文化设施的建设。大型主题公园、大型主题秀演出，在欧美等发达国家和地区发展了数十年后，正在快速进入我国市场，继大剧院和文体中心建设后，我国迎来主题秀剧院的建设浪潮。大剧院和文体中心的建设大多由政府发起，而主题秀剧院多由企业，尤其是商业地产企业发起。诸如万达集团，在全国范围内成功建造和复制万达商业城模式后，开始进军文化市场，引进了太阳马戏城等国外著名演出团队，打造中国的"O秀""KA秀"和"水舞间"；而云南诺仕达集团在建设七彩云南古滇王国旅游项目中，挖掘古滇王国的地理历史人文资源，力邀著名的段建平导演组，以独一无二的古滇王国为主题的大型音乐激光舞蹈表演，期待创造中国的"红磨坊"；万科也在杭州，开始尝试剧院建设，进入舞台演出市场；更有之前为中国主题秀市场耕耘的杭州宋城千古情主题秀，以及由张艺谋领衔导演的印象系列主题秀。

迪士尼主题公园的落户上海，激发了一批各具特色的主题公园的建设，大量主题秀也将

随之应运而生。许多文化企业和地产企业进军主题剧院领域，依托地方文化打造相关主题剧场。可以说，随着我国文化事业的复兴，主题秀剧院建设将方兴未艾，成为一股巨大的文化力量。

由政府打造的大剧院，往往是建筑和系统的经典之作，它们作为城市的标志性建筑和文化的象征，着力引进世界级经典演出剧目，以满足人民的文化艺术精神需求，提升国家和城市的文化品位。

而由企业打造的主题秀剧院，往往更看重演出内容和演出效果的市场反应。所以编剧、导演、舞美、灯光、音响的整体质量，更为投资方所注重。

就演出系统的建设来讲，大剧院和主题秀剧院没有本质的区别，都是追求卓越品质和效果。演出系统，无论是灯光系统，还是音响系统，都是为演出内容而服务。

舞台灯光系统，主要服务演员和舞美。大剧院由于要考虑承接各类演出，需要满足各种剧目的技术要求。在舞台灯光方面，不同演出的具体灯位和灯具类型是不同的，所以大剧院需要提供一个能够满足各种灯具和灯位工作的技术平台。当然，这个平台从技术角度来说是兼容主题秀演出要求的，区别在于部分主题秀剧院由于内容的不同，会趋于突破大剧院传统的镜框式舞台结构，成为中岛式甚至中央式舞台结构，那么灯位也将随之发生变化和突破。同时主题秀剧院演出节目相对固定，其灯位也相对固定。

而音响系统，主要服务舞台演员和观众席观众，所以无论哪种剧院，其音响系统的客观指标和主观评价的主要要求是一致的，技术原理是相同的。由于主题秀往往在演出过程中不启用话筒，系统主要是承担还音工作，所以在系统传声增益和系统动态方面，技术压力还会小一些。

随着物质文明和精神文明的不断发展，大剧院承接的演出剧目在声光电技术方面的要求越来越高，主题秀剧院的一些特殊技术要求诸如多声道环绕立体声系统，也越来越多地应用到大剧院和演播剧场的演出系统建设中。

主题秀剧院在剧场内部的建设，都是为演出量身定做，所以，在演出系统的建设方面，也拥有更大的发挥空间和自主权。

主题秀剧院因演出内容的创新和求异，整个观演区包括空中，都是发挥想象力和表现力的演出空间。演出灯光系统，也必须支持配合任何空间位置演员和道具的表演，在灯位设置等方面，突破传统舞台灯光的概念，真正实现了自由灯光空间的理念和理想。同时，观众厅照明和传统面光区域照明的设置及演出灯光系统无论在功能和控制方面更为融为一体。

由于主题秀对声、光、视频、水景等视听感官效果的极致追求，电脑灯具和多媒体投影产品被大量使用。在产品配置选择方面，要充分考虑运营的特点，着重关注效果和质量稳定性的平衡，对主流产品更为注重和依赖。在系统搭建方面，要着力每个环节的可靠性和系统的备份冗余。

2.8.3 多媒体舞台灯光的未来发展

纵观舞台历史，舞台演出的成功无不融合着科技的进步。而舞台科技的不断进步，灯光已经成为艺术的重要组成部分，高超的灯光演绎技术能给人带来更加震撼的视觉冲击效果，《阿凡达》的全球热演更是让人们对舞台灯光的追求达到了极致，舞台灯光设计在吸纳新技术的同时与艺术更好地融合。

近年来，随着科技发展，消费者对显示效果要求的提升尤其突出，目前，国内外大型户内外演出活动，如水秀剧场、主题公园、广场晚会、大中型舞台剧、个人演唱会等舞台表演的灯光开始大量运用多媒体技术。上海世博会开幕式前所未有的成功，一个主要演出手段——多媒体技术在灯光设计中的作用无疑是最为引人关注的，并且带来了崭新的技术手段——数字电脑灯的广泛运用，包括目前广泛使用的 3D 灯光技术及最新的全息投影技术等。这种关注不仅将多媒体技术推向了全新的高潮，也为舞台灯光的效果带来了质的飞跃。尤其是全息投影技术，它彻底颠覆了传统的舞台声、光、电技术，强烈的空间感和透视感是这种技术最吸引人的地方，其带给人们的梦幻立体感受，犹如 LED 显示屏在舞台的广泛应用一样，发展前景无疑非常广阔，也必将成为未来几年灯光舞美技术界的"新宠儿"，有望成为超越目前 3D 技术的终极显示解决方案。

人类从留声机、唱片、收音机的时代过渡到 MV、电视、网络时代，而今的舞台灯光技术，已经能够通过虚实结合的方法，让无法到场的人与真实演员共同演出，这一切都要归功于科技的魅力。

同时，灯光设计的计算机软件将会得到进一步发展。现在的照明软件给设计者提供的只是设计、绘画和文书工作的协助，未来的设计软件将能够使用"触觉屏"和"语音识别"功能，最终将允许设计者以一种完全艺术化的"互动"方式来主导他的"视觉的"技术。

舞台灯光系统的全智能时代已经初见端倪，并一定能够成为现实。

第3章

舞台灯光传输网络系统

早期使用的舞台灯光传输网络传送的是 0~10V 的模拟控制信号，每条线路只能传送一路模拟信号，难以满足现代演出数千光路控制信号的传输需求。目前，采用数字多路通信原理，把 0~10V 模拟调光控制信号进行数字编码和数据"打包"，便可在一对通信线路上同时传送数百路调光数据信号，完美地解决了现代专业演出灯光系统的信号传输问题，使舞台、演播厅灯光控制有了长足的发展。

1986 年美国剧场技术协会（USITT）根据调光台的接口标准，首先开发出 DMX 512（1986）数字调光通信协议。DMX 是 "Digital multiplex"（数字多路传输）的英文缩写，512 是在一对数据传输线上最多可同时传送 512 路调光控制数据信号。1990 年该通信协议被美国专业灯光音响协会（PLASA）和美国剧场技术协会（USITT）联合工作组升级为 DMX 512（1990）版本，并在全世界推广应用。

DMX 512（1990）版本只能单向传送控制数据。2002 年 10 月美国娱乐服务技术协会（ESTA）和美国剧场技术协会（USITT）联合发布修订后的 DMX 512-A《灯光设备及附件控制异步串行数据传输标准》。新标准在保护、安全及兼容性等方面做了较多修改，并且允许实现双向数据传输。双向数据传输为远程设备管理（RDM）创造了条件，使连接在 DMX 512 链路上的不同厂商的灯光设备能实现智能双向通信和集中监视管理，并使 DMX 512 系统与以太网传输网络更易衔接。

由于 DMX 512 通信协议具有广泛的适用性，它很快被全世界的制造商和用户采用，几乎所有的灯光控制台和受控设备都兼容了 DMX 512 通信协议，该协议已成为事实上的一个国际标准。DMX 512 通信协议简单实用，它不仅可以将不同生产厂商的调光器材连接起来组成一个演出系统，而且，只要符合协议标准的灯光器材，都能互联控制。

3.1 DMX 512 数字多路通信传输协议

DMX 512 是一种"时分割"数字多路通信传输协议，以数据帧顺序传输为基础。每个数据帧内包含有 512 个按时间间隙分开的通道数据组（如调光器 1~调光器 512 数据组），为确认数据帧

中各通道的定位,数据帧中还专门设置了中断定时、中断后标记及开始码等三个时间码。

调光控制台向传输网络总线循环发送各通道的 DMX 512 数字控制编码序列,连接在总线上的各灯光设备按规定地址各自接收并提取对应通道的数据,完成灯光控制信号的接收。

DMX 512 通信传输协议适用于一点对多点的主从式灯光控制系统,是专业灯光系统一种先进的控制系统。传输网络系统简洁实用,功能齐全,操作容易,可靠性高,具有强大的扩展能力。

DMX 512 通信传输协议开发的初衷是对调光器系统实施控制,但是现在已被扩大应用于电脑灯和换色器等设备的控制。虽然这些被控对象不是调光器,但可非常方便地用一个 DMX 512 控制台来控制这些装置。

3.1.1　DMX 512 通信标准的数据帧结构

一个 DMX 512 数据帧包含起始码和 512 个数据通道。调光控制台按顺序从通道 1 到最高通道编号连续周而复始循环发送包含各通道的数据帧。

DMX 512 一个数据帧最多可包含 512 个传输通道。为确认接收通道 1 作为数据帧的基准通道,还要符合一定的格式和时序要求,才能把数据帧一个一个连续发送出去,即在数据帧开始发送前需增加 1 个包含 88μs 长的连续低电平的"中断"(Break)标记码,在"中断结尾"处还要发送一个 8μs 的称为"中断后标记"(Mark after break,简称 MAB)的高电平码,跟随其后发送的才是一个称为"开始码"(Start code)的低电平码,并把这个低电平码作为零值。零值后跟随的才是第 1 个、第 2 个、……、第 512 个通道的数据组。图 3-1 所示为 DMX 512 一个数据帧的结构。

调光控制台和灯光设备接收器之间只有满足了 DMX 512 数据帧的时序要求,才能正确无误地完成它们之间的通信。

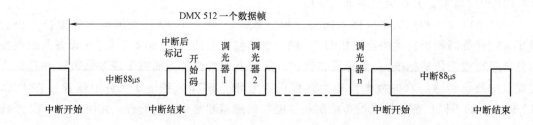

图 3-1　DMX 512 一个数据帧的结构

3.1.2　DMX 512 通道数据组的结构

DMX 512 通信协议规定编码脉冲的时间间隔为 4μs,代表 256 个信号控制电平。每个通道的控制信号由 8 位脉冲(8bit)组成一个数据组。为使接收装置与发送信号同步,通道数据组由 8bit 的数据码和 3bit 的同步码(其中 1bit 低电平码作为开始记号,另外 2bit 高电平码作为停止记号)构成。发送 8bit+3bit=11bit 的通道数据组需花费的时间为 4μs×11=44μs。图 3-2 所示为一个通道数据组的结构。

如果线路上连续发送 512 路调光(dim)数据组(即各通道数据组之间没有空闲间隙),

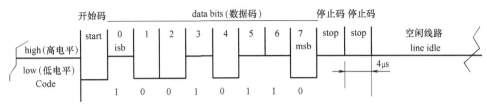

图 3-2　一个通道数据组的结构

那么每秒最多可发送 4μs 宽度的脉冲数量为 250kbit/s。也就是说，DMX 512 的最高传送速率为 250kbit/s，即每秒可发送 250kbit 数据。

根据灯光控制系统的实际情况，大部分调光控制台的工作方式是定期发送或是偶然发送调光控制数据，即各个时段内发送控制信号的数量是随机的，也就是说各时段要传输的通道数是不固定的。因此，数据帧内存在着不少空闲时间。为提高数据通信系统的利用率，调光控制台应能在线路空闲的任何时间都可发送通道数据组。这种随机发送、发送与接收之间没有固定的同步关系，收、发之间不锁定的通信方式称为异步通信（Asynchronous）。异步通信可在任何时间发送信号，可提高数据通信系统的利用率。DMX 512 采用的是异步通信协议。

一台舞台灯光设备可以同时接受多个通道控制。接受控制的通道数越多，接收的控制数据量也越大，灯光的表现能力也就越强。譬如，某些舞台激光灯可以根据需要投射出不同图案、颜色和字符，那么控制一台激光灯就需要多个传输通道。

3.1.3　DMX 512 数据通信的定时数据

1. 刷新率（Refresh rate）

刷新率是指每秒钟发送数据帧的数量，它取决于每个数据帧内要发送的通道数量。数据帧内要发送的通道数越多，数据帧的刷新率就越低，数据传输速率也会越低，灯光控制可达到的最快变化速度也越低。

刷新率犹如电视信号每秒钟能传送图像的帧数，显然，每秒钟传送的图像帧数越多，快速运动图像越流畅，反之，如果每秒传送的图像帧减少到 10 帧/秒以下，电视图像就会变成"动画片"了。

DMX 512 的刷新率 R（即每秒发送数据帧的数量）可用下式计算

$$R = 1/t \text{（Hz）} \tag{3-1}$$

式中　R——DMX 512 传输系统数据帧的刷新率（Hz）；

　　　t——传送一个数据帧需要的时间（s）。

表 3-1 是 DMX 512 数字多路传输系统一个数据帧发送 512 个通道需要的时间，从表中看出总时间为 $t = 22668\mu s$，此时的刷新率 $R = 1/22668\mu s = 44.115 Hz$。

表 3-1　发送 512 个通道的一个数据帧需要的时间

名　　称	数量	时间/μs	总时间/μs
中　　断	1	88	88
中断后的标记	1	8	8
开　始　码	1	44	44
传送通道数量	512	44	22528
总　　计			22668

表 3-2 是 DMX 512 数字多路传输系统一个数据帧发送 24 个通道需要的时间,从表中看出总时间为 $t=1196\mu s$,此时的刷新率 $R=1/1196\mu s=836Hz$。

表 3-2 发送 24 个通道的一个数据帧需要的时间

名 称	数量	时间/μs	总时间/μs
中 断	1	88	88
中断后的标记	1	8	8
开 始 码	1	44	44
传送通道数量	24	44	1056
总 计			1196

数据帧发送的调光通道越多,它的刷新频率就越低,灯光控制可达到的最快变化速度也越低。

调光控制台的通道数据组是随通道顺序一个一个往下移动发送的。如果传输线路上有一个接收装置没能赶上接收,就会发生偶尔删去一个通道,并且会引起后面高编号的通道位置迁移。为避免发生这种情况,在通道数据组之间专门设置了一个 $16\mu s$ 的通道数据组时间间隔标记。此时通道数据组之间的时间间隔变为 $60\mu s$($44\mu s$ 通道数据组 + $16\mu s$ 时间间隔标记),因此,发送 512 个通道的一个数据帧的刷新率为 32.4Hz。

DMX 512 每个数据帧发送的通道的最低数量没有限制,但是为了便于扩展,要求一个数据帧的时间至少为 $1196\mu s$。例如,传送 6 通道的一个数据帧,传输总时间只需 $404\mu s$,为达到帧传输时间最低为 $1196\mu s$ 的要求,可在通道数据组之间插入足够的空闲间隙,把一个数据帧延伸到 $1196\mu s$,此时的 $R=1/1196\mu s=836Hz$,如图 3-3 所示。因此,DMX 512 传输系统的最低刷新率为 32.4Hz,最高刷新率为 836Hz。

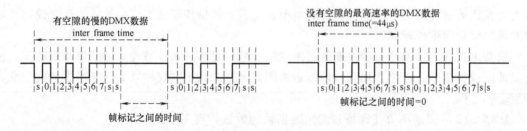

图 3-3 数据帧内插空闲间隙

2. 中断时间(Break timing)

中断时间、中断后标志和开始码是为数据帧确认基准通道而设置的三种时间码。中断时间长度由接收装置决定,接收装置允许接收大于 $88\mu s$ 中断时间以后的数据组。中断时间如果小于 $88\mu s$,其后的数据组将被抛弃。因此,发送器(如调光控制台)的中断时间总是调整到大于 $88\mu s$,如 $100\mu s$。有些 DMX 512 接收装置对中断时间长度很敏感,如果中断时间太长也会发生故障。

3. 中断后标记(Mark after break timing,简称 MAB)

DMX 512 中,中断后标记以 $8\mu s$(高电平)作为捕捉第 1 个字节(开始码)的恢复

时间。然后是第一通道调光器（dim1）的数据组、第二通道调光器（dim2）的数据组等。

图 3-4 所示为 DMX 512 的中断时间、中断后标记和开始码三个时间码的衔接。

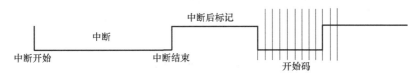

图 3-4　中断时间、中断后标记和开始码三个时间码的衔接

3.2　DMX 512 的技术特性

3.2.1　DMX 512 的网络结构

DMX 512 通过 XLR 5 芯连接器和 4 芯屏蔽双绞线电缆把发送器（灯光控制台）与各接收器连接在一起。DMX 512 虽然只使用具有屏蔽的一对（2 根芯线）导线传输 DMX 512 信号，但是第 2 对导线是备用传输通道，可作为回传和故障备用。表 3-3 是接收器相对接地（0V）的最高和最低电压，表 3-4 是 XLR 5 芯连接器连接特性。

表 3-3　接收器相对接地（0V）的最高和最低电压（在接收器上测量）

逻辑电平	最低电压/V		最高电压/V	
	数据线(+)	数据线(-)	数据线(+)	数据线(-)
0	-7	-6.8	+11.8	12
1	-6.8	-7	+12	11.8

表 3-4　XLR 5 芯连接器连接特性

连接	连接电缆	信号特性
1	屏蔽层	接地/返回/0V
2	双绞线对 1(黑色)	反相数据(-)
3	双绞线对 1(白色)	正相数据(+)
4	双绞线对 2(绿色)	(空闲)反相数据(-)
5	双绞线对 2(红色)	(空闲)正相数据(+)

图 3-5 所示为 DMX 512 网络的连接方法。屏蔽接点"1"不必连接到外壳或机架上，因为安装连接器的机架一般都与电源地连接，否则会引起接地环路电流问题。为抑制本地无线电射频干扰，通常在接点 1 和电源安全接地之间连接一个 $0.01\mu F$ 的电容器。为防止电源电磁干扰，DMX 512 线路应远离电力电缆，尤其是调光器负载电缆不应与 DMX 512 信号传输电缆敷设在同一个线管中。在分线管敷设时，也应避免线管平行敷设，并且间隔距离要求大于 1m。

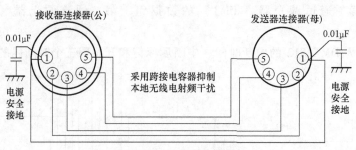

图 3-5 DMX512 网络的连接方法

在一对 DMX 512 线路上最多只能挂接 32 个接收装置，这些装置可沿线路上任何位置挂接。各分支线路只能按星形连接运行。为防止数字信号长线传输的终端反射，在线路的最远端必须连接与传输线特性阻抗相等的 TR 终端电阻。DMX 512 信号如果需向不同方向传送，必须使用一台分支放大器，以便有效隔离各路输出，如图 3-6 所示。

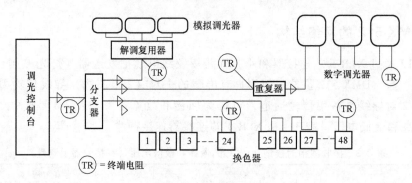

图 3-6 DMX 512 传输网络结构

3.2.2 EIA-485 通信规范

DMX 512 信号的电气接口标准是 EIA-485（也称 RS-485）。该标准可方便地把 DMX 512 装置连接到另一台 EIA-485 装置。

EIA-485 接口主要技术特性：

（1）电气特性。逻辑"1"以两线间的电压差为 $+(2\sim6)$V 表示；逻辑"0"以两线间的电压差为 $-(2\sim6)$V 表示。

（2）EIA-485 采用半双工网络工作方式，任何时候只能有一点处于发送状态。使用多点互联时可以省掉许多信号线。可以联网构成分布式系统，最多允许并联 32 台驱动器和 32 台接收器。

（3）数据最高传输速率为 10Mbit/s。传输速率与传输距离成反比，通信速率在 100kbit/s 及以下时，EIA-485 的最长传输距离可达 1200m。如果需传输更长的距离，需要加 EIA-485 中继器。

（4）在低速、短距离、无干扰的场合可以采用普通 UTP 无屏蔽双绞线传输。在高速、长线传输时，则必须采用阻抗匹配（一般为 120Ω）的 EIA-485 屏蔽双绞线专用电缆（STP-120Ω）。

（5）EIA-485 网络拓扑一般采用终端匹配的总线型结构，不支持环形或星形网络。在发

送和接收器之间用 2 根或 3 根导线连接。这些导线一根是数据线，另一根是反相数据线，还有一根是接地线，用于电流返回或屏蔽接地。

（6）采用平衡发送和差分接收，这种对地平衡传输的方法有利于消除电磁干扰，有很强的抑制共模干扰能力，能检测低至 200mV 的电压。接口采用差分方式传输信号，不需要相对于某个参照点来检测信号。

EIA-485 规定接收器检测到的数据线之间的信号差值应不小于 200mV，这样才能使接收器正常运行，如图 3-7 所示。

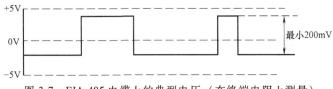

图 3-7　EIA-485 电缆上的典型电压（在终端电阻上测量）

大型演出系统中的发送端（调光台）与接收端（调光器）相距甚远，这两类装置不可能把它们的"零线"接在同一个地线端子上。但连接各"零线"的地线端子相对于 0V 电平存在大小不等的电位差。接收装置与发送装置接地线之间允许最大电位差为 +12～-7V，如图 3-8 所示。超过此极限范围，发送器和接收器电路会受到伤害。

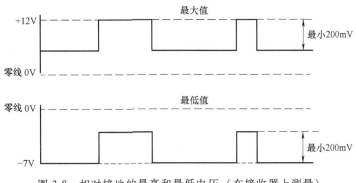

图 3-8　相对接地的最高和最低电压（在接收器上测量）

3.2.3　网络终端匹配电阻（Termination resistor）

发送端发出的数字信号经长距离传输到电缆末端，如果在末端没有一个与电缆特性阻抗相匹配的终端电阻吸收这个入射信号（发送信号），那么，在终端会形成一个反射信号，并与正向传输的发送信号叠加，使数据信号出错。为此，必须在离发送器最远的电缆末端在两根数据线之间（5 芯 XLR 连接器的 2 脚和 3 脚之间）连接一个与电缆特性阻抗相等的终端适配电阻，吸收掉发送信号。

电缆特性阻抗的定义是没有反射的无限长线路的阻抗。从传输线路理论分析，所谓"长线"是指传输线的长度可以与传输线传播的电波波长相比拟时的线路长度，通常认为传输线的长度大于十分之一波长时，即可认为是长线。

DMX 512 系统采用的各种型号电缆的特性阻抗约为 85～150Ω。EIA-485 的最佳阻抗是 120Ω。在 RS422（EIA-485 的前任）和 EIA-485 发送装置都存在的情况下可采用 110Ω 的终

端电阻。非常长的电缆可取较高的终端电阻，因为考虑电缆导线自身的附加电阻。注意，不要把传输线的特性阻抗与传输线本身的直流电阻相混淆。传输线的直流电阻可用电阻表测量出来，每根导线不应超过200Ω。

典型的终端电阻是110~120Ω，1/4W 的电阻器。有一种通用终端器是在2脚和3脚之间跨接一个120Ω 电阻的XLR 5芯（公）插头。

3.2.4 中继器和分路器/分配放大器（Repeater and split-ter/Distribution amplifiers）

一个典型的EIA-485接收器一般代表一个负载装置。这些装置可用很短（30cm）到数米的电缆挂接到DMX 512数据传输线上。这些装置可用星形连接的方法把它们连接在一起。但不能使用"Y"型分支器。

"Y"型分支器是1个公连接器（调光台边）和2个母连接器（调光器）之间的一种直接的硬连接。连接器中的1脚、2脚和3脚分别连接在一起。这种连接尤其是在离开发送器有一定距离时，复杂的反射信号将会形成几种变了形状的数字信号，导致信号质量下降和增加出错率。

DMX 512的在线工作能力最长可达1000m，最保守的最远传输距离也可达500m。传输距离的长度与电缆的导线截面面积有关，发送器用2V 信号驱动时，在远端120Ω 终端电阻上的信号电压仍有200mV（0.2V）。如果传输距离超过500m 或多于32个接收装置时，应使用放大器（中继器）或分路放大器，把DMX 512信号放大分配到不同的分支线路中去。

1. 中继器（Repeater）

中继器又称缓冲放大器，用来提高DMX 512的信号电平。中继器应设在发生信号出错之前，即它的输入信号是无失真和无延时的数字信号。它的输出线路远端也需设置终端匹配电阻。中继器再生的数字信号应是无失真和没有延时的。

2. 分路器分配放大器（Splitter）

分路器分配放大器的功能类似中继器，不同的是分路放大器有多路输出，每路输出给后面线路同样电平的信号。它们可以向不同方向发送DMX 512信号，分配给分支线路上各位置的接收装置。

3.2.5 网络隔离

EIA-485规定接收器和发送器之间允许有+12~-7V 之间的共模电压，这是数据线上接收器及发送器就地接地点之间可以安全运行的最大共模电压。共模电压如果超出这个范围，EIA-485装置必然会出错导致通信失败，甚至造成更大的事故。

为抑制对DMX 512设备的干扰和根据电气安全法规，大部分安装中，线路的接地都连接到发送端的"电源地"上（即一点接地）。但是，在一个大型系统中，发送器和接收器广泛分布在建筑物内不同的位置或室外，每个接地点之间可能会出现很大的电位差，这些电压是由三相用电的不平衡致使接地回路有回流电流而造成的。

安装DMX 512网络时，决定装置的DMX 512电缆屏蔽是否连接到电源地上是最重要的。可用电压表测量装置连接器的1脚与电源地或机架地之间的电压来查明。如果全部装置（除发送控制台外）不接地，一般可以不必引起注意。但是系统中如有一台或多台装置接地，那么接收装置必须安装隔离电路与DMX 512网络隔离。

解决接地问题可采用图 3-9 所示的光隔离电路。接收器用一个变压器隔离的独立电源供电，它不与发送器的电源接地连接。这种电路可完全消除高共模电压产生的问题并提供某些保护。

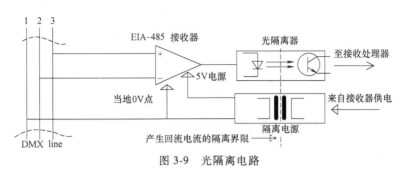

图 3-9　光隔离电路

3.3　DMX 512 的寻址方法

DMX 512 系统的寻址方法除可按顺序读出全部 512 个通道外，还有一种是用 DIP 拨动开关调整基准地址的方法。

DIP 拨动开关是一种二进制特性的装置，它有"开"和"关"两种状态，与二进制计数中的"0"和"1"两种状态完全对应。如果采用两个 DIP 开关，那么可组成 00、01、10、11 共四种状态。DMX 512 有 512 个通道，因此需要用 9 个 DIP 开关组成的二进制开关组来表达。表 3-5 和表 3-6 是由 9 个 DIP 开关组成的二进制地址数据库。

DIP 开关组的二进制通道的地址编码有基准 0 和基准 1 两种方式。

1. 基准 0 寻址法

9 个 DIP 开关组成的二进制数对应的通道地址是 0~511。即通道 1 的编码为 0（全部开关为"关"）；通道 100 的编码为 99（001100011）；通道 512 的编码为 511（111111111）等。这种方法称为"基准 0"编码，如表 3-5 所示。

表 3-5　9 个 DIP 开关组成 512 通道的数据库地址（基准 0）

DIP 开关的进位加权									二进制码（十进制数）	DMX 通道地址
256	128	64	32	16	8	4	2	1	（基准 0 方式）	
关	关	关	关	关	关	关	关	关	000000000(0)	1
关	关	关	关	关	关	关	关	开	000000001(1)	2
关	关	关	关	关	关	开	关	开	000000101(5)	6
关	关	开	开	关	关	关	开	开	001100011(99)	100
开	开	开	开	开	开	开	关	关	111111100(508)	509
开	开	开	开	开	开	开	开	开	111111111(511)	512

2. 基准1寻址法

9个DIP开关组成的二进制数对应的通道地址是1~512。即通道1的编码就是1；通道100的编码就是100；通道512的编码就是512（111111111）等。这种方式称为"基准1"编码。"基准1"编码的512通道地址不供使用，或者通过开关码"0"选用，也可用第10个DIP开关选择512通道。表3-6是DIP开关组的DMX 512基准地址的读出方法（基准1）。

在用DIP开关寻址时，由于各生产厂开关安装的方向不同，有些设备的DIP开关向上是"开"，另外一些设备的DIP开关向上是"关"。还有一些设备使用的是反相开关电路，即"码1"的开关为"关"，此时在"基准0"方式的设置中，通道1为（111111111），通道100为（110011100）和通道512为（000000000）。

表3-6 DIP开关组对应的基准地址编码（基准1）

	256	128	64	32	16	8	4	2	1	DMX 512的基准地址
例一	开	—	开	—	开	—	开	—	开	256 64 16 4 1
	—	关	—	关	—	关	—	关	—	+)
	1	0	1	0	1	0	1	0	1	342
例二	—	—	—	开	开	开	—	—	—	32 16 8
	关	关	关	—	—	—	关	关	关	+)
	0	0	0	1	1	1	0	0	0	57
例三	—	开	—	—	—	—	开	开	—	128 4 2
	关	—	关	关	关	关	—	—	关	+)
	0	1	0	0	0	0	1	1	0	135

如果你没有生产厂的有关说明资料，可通过下面的试验方法确认。把全部开关置于"开"或置于"关"的位置来试验确认通道1。如果装置响应全部"开"，那么它是反相型开关。用这个试验可查明控制台的配接。表3-6列出了DMX 512（基准1）的通道次序表，即1~512的寻址表。装置采用基准1的寻址方法时，需在地址上加1，然后在表中查出二进制开关的编码。

图3-10所示为DMX 512通道1可能设置的五种DIP开关位置。

3. 超过512个通道的地址编码设置

如果一个系统超过512个通道，必须使用附加的DMX 512线路。例如，具有1024个输出的调光控制台，需具有两个DMX 512输出端

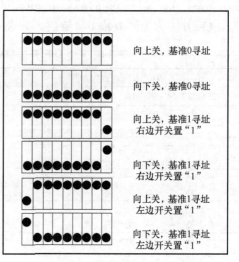

图3-10 DMX512通道1可能设置的五种DIP开关位置

口。一个具有1536个输出通道的调光控制台则需要有三个DMX 512输出端口。

每个接收器通常只有一个通道的输入口，可在1~512通道范围内选择寻址。为了把一个接收器选择响应第1200个输出通道，那么该接收器必须连接到调光控制台的输出端口3，并把地址调整到1200-512-512=176的通道位置上。

3.4 调光台与调光器的互联配接

实际工作中经常会遇到调光控制台的一个通道需控制几台调光器，或2台调光控制台的几个通道要同时控制一个调光器，或者为提高灯具使用寿命，发送到调光器的真实控制电平可按比例减少等情况。在DMX 512中，这些复杂控制功能都可通过配接计算机或合并计算机来完成，从而使系统操作变得极为方便和容易。

3.4.1 配接计算机（Patching computer）

配接计算机是DMX 512的重要组成部分。这个装置用于接收DMX信号、重新编辑通道互联配接，解决一个道控制多台调光器的问题。

图3-11a所示为简单的编辑配接。例如，4号调光器接受调光控制台1通道（50%电平）的调光控制。6号调光器接受调光控制台4通道（25%电平）的调光控制等。

图3-11b所示为多调光器配接。例如，调光台1通道以50%电平同时配接1号、2号、7号和10号四个调光器。

图3-11c所示为可变调光电平配接。例如，调光台1通道可以50%电平同时控制1号调光器100%的亮度和4号调光器50%的亮度。

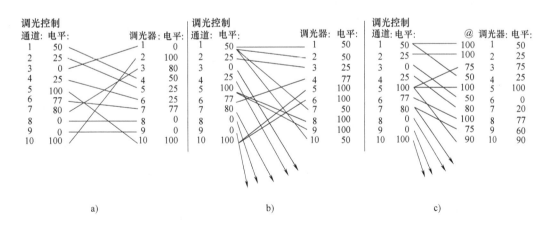

图3-11 配接计算机的应用
a）简单的编辑配接 b）多调光器配接 c）可变调光电平配接

3.4.2 合并计算机（Merging computer）

合并计算机把两个控制台各自独立发出的DMX 512控制信号合并为一个复合信号，并以最高控制电平输出为优先权合并原则（即具有较高电平的输出数据流获胜），执行配接计

算机类似的功能，如图 3-12 所示。

例如，A、B 两台控制台第 1 通道的输出数据共同控制 1 号调光器，A 控制台的输出控制电平为 100%，B 控制台的输出控制电平为 87%，根据优先权合并原则，A 控制台的输出控制获胜，调光器 1 按 A 控制台的输出执行 100% 调光。

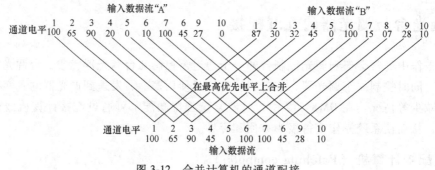

图 3-12　合并计算机的通道配接

3.5　ACN（Multipurpose network control protocol）多用途网络控制协议

20 世纪末，大型剧场和演播厅的晶闸管调光回路数已增加到上千路甚至更多，加上许多其他灯光设备如电脑灯、换色器、烟雾器等都用到 DMX 512 信号控制，使得只能传输 512 路信号的 DMX 信号线路不堪重负。随着网络技术的成熟和普及，利用互联网技术传输灯光控制信号被提到日程上。国际上几家知名灯光控制设备厂相继开发出 ACN（Advanced control network，先进的控制网络）和 Art-Net 计算机灯光控制网络协议及其配套设备，与 DMX 控制协议相比它们大大提高了控制规模和控制能力。但是，这些新的网络控制协议设备互不兼容，目前还无法互联互控。

由美国娱乐服务和技术协会（ESTA）开发的"多用途网络控制协议"，旨在提供下一代灯光控制网络数据传输的控制网络标准。

ACN 是以 TCP/IP 以太网传输协议为基础，定义在 TCP/IP 与应用层之间的一系列子协议组，保证各种设备互联的通用性。ACN 协议支持在同一网络上传输多重数据（多台控制台）信息，同时也支持数据信息的多重接收（大量调光器、电脑灯等）。ACN 要完成包括 DMX 协议在内的更多工作，将统一灯光控制网络，允许单一网络传输很多不同种类的调光及其他相关数据，并且要求来自不同厂家的调光设备可以相互连接。

ACN 协议并不局限于灯光领域，预期还能适用于音响控制和舞台机械控制等。它可以应用于任何支持 TCP/IP 协议的网络，理论上它还同样适用于 ATM、FDDI、令牌网等各类网络。

3.6　Art-Net 灯光控制网络

Art-Net 是在 TCP/IP 协议基础上采用 10M 以太网协议标准（也可方便地转为 100M 快速以太网标准），即利用标准以太网技术来传送大量的 DMX 512 数据，以满足当前最迫切、最

普遍的应用需求。其目的是用标准网络技术允许远程传输大量的 DMX 512 数据。

Art-Net（Artistic licence，艺术许可证公司）与 ACN 协议标准有很多相似之处，但相对要简单一些。它给每个加盟的厂商一个 OEM 码，并提供一个算法，结合网络芯片的 MAC（Media access control，介质访问控制）码，为每个受控设备（Node，网络节点）或网络上其他控制台产生一个不会重复的固定 IP 地址。控制台即可与网络配置的设备进行通信。Art-Net 联盟现已有 30 多家国际著名灯光设备制造商加盟，如 ADB、Barco、MA Lighting、Martin Professional、Zero 88 等，主要是欧洲的厂商。国内一些主要调光设备生产企业（如 HDL）也已陆续加入这一联盟。

我国第一个将 Art-Net 传输协议技术应用到舞台灯光工程的项目是 2003 年上海音乐厅迁移工程。

3.7 灯光控制网络传输系统实施方案

DMX 512 灯光控制网络传输系统具有简洁、安全、可靠等优点，但也有许多不足之处。

（1）DMX 512 多路传输的通道少，难以满足现代演出的要求。每条 DMX 512 线路最多只能容纳 512 路灯光控制通道，难以满足现代演出灯光控制的需求。一般的大中型灯光控制系统的调光回路都超过 512 个回路，有些甚至达一两千个灯控回路，需要多条 DMX 信号线路才能满足灯光系统的要求。

电脑灯的功能越来越强大，要求的控制通道也越来越多，有些电脑灯的控制通道就已经超过 30 个，一条 DMX 信号线路最多只能控制十来支电脑灯，一场演出往往需要运用几十支电脑灯。需要多条 DMX 信号线路才能满足调光系统要求。

一场演出、一台晚会的调光师除了要操控调光台、电脑灯，还要控制换色器、烟机、电动吊杆、特效灯等，这些设备都要占用 DMX 资源。由于受 DMX 信号资源的限制，控制信号的布线使得控制系统显得非常复杂。

（2）DMX 512 传输系统的传输速率较低，影响调光系统的响应速度。DMX 512 传输系统的传输速率为 250kbit/s，数据帧的最高刷新率为 836Hz。随着数据帧传送通道的增加，数据帧的刷新率会越来越低，传送 512 个通道时的数据帧的刷新率已降至 32.4Hz。直接影响调光系统的响应速度。

（3）DMX 512 无法实行多网融合和资源综合应用。

为提高网络传输速率和数据传输容量，提出了采用 TCP/IP 网络传输解决方案。

3.7.1 半网络灯光控制系统方案

半网络灯光控制系统是将 TCP/IP 以太网传输和 DMX 512 网络传输相结合的一种调光控制网络系统。一般来说，调光控制台与所有调光设备之间的通信，可全部采用 TCP/IP 网络传输。但由于目前大多数电脑灯和换色器等设备尚无 TCP/IP 网络接口，因此，主干传输网采用 TCP/IP 互联网传输，取代系统的 DMX 网络，从调光器室至舞台照明灯具之间的末端网络（灯光吊杆和灯位处）仍采用 DMX 512 传输，是目前采用较广的灯光控制方案，如图 3-13 所示。

从各控制台输出的 TCP/IP 网络信号输入网络集线器（Hub）（非网络控制台的 DMX 信

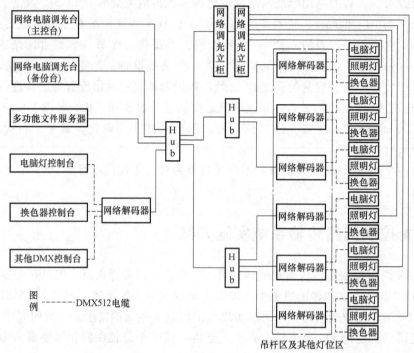

图 3-13 半网络灯光控制系统

号经 DMX 网络编码器转换成 TCP/IP 网络信号后输入），从网络集线器（Hub）输出的 TCP/IP 网络信号分两条支路。第一条 TCP/IP 网络信号支路从控制室传输到调光器室，在那里，TCP/IP 网络信号通过网络 DMX 解码器转换成标准的 DMX 信号驱动调光器。第二条 TCP/IP 网络信号支路包括电脑灯、换色器及其他智能灯具的控制信号，在灯桥或设备层上的 DMX 解码器转换成 DMX 信号，然后通过 DMX 信号分配器和放大器将 DMX 信号分配到每一条吊杆。

从本质上看这个方案仅解决了部分线路的网络传输，并未把所有的灯光设备（如灯具、调光器等）视为网络的终端设备，因此，它不是一个完全的网络通信解决方案。

3.7.2 全网络灯光控制系统方案

全网络灯光控制系统方案的最大特点是从控制台到所有的末端灯光设备，全部采用 TCP/IP 网络信号线传输。从控制室输出的 TCP/IP 网络信号分两条支路：

第一条 TCP/IP 网络信号支路从控制室传输到调光器室，在那里 TCP/IP 网络信号线直接接入网络调光器。需要指出的是，在全网络灯光系统布线方案中，网络调光器通过网络信号线与系统中的其他调光设备，如网络调光台、文件服务器、中央监控器等进行双向交换控制信息，这些控制信息包括 DMX 调光控制信号、调光器状态信息报告（Reporting）、调光台备份、调光曲线设置、中央控制调光命令等。

第二条 TCP/IP 网络信号支路包括电脑灯、换色器及其他智能灯具的双向交换控制信息，在灯光桥架或设备层上通过网络集线器转换成多路 TCP/IP 网络信号。

电脑灯控制台（发送各电脑灯的图案变化、摆动旋转方式和色彩改变等控制指令）、换

色器控制台（发送各个灯位上变换颜色的指令）和其他照明设备的 DMX 512 控制台，它们都是用 DMX 512 编码的控制信号，经由网络编码器转换为多路双向交换控制信息的 TCP/IP 网络信号后，送到 Hub 以太网集线器，再经以太网网络传输系统送到接收端的 Hub 进行分离，然后经网络解码器转换为 DMX 512 数据信号，对相应灯具（如电脑灯和换色器）分别进行控制。分配到吊杆和各灯位上的多路 DMX 信号可用一条网络线连接，不需 DMX 信号分配器和放大器。

在这里传统的 DMX 信号分配器和放大器已被多路网络集线器取代，分配到吊杆上的多路 DMX 信号线被一条网络线所取代，TCP/IP 网络信号在吊杆上可以直接连接带 TCP/IP 网络信号接口的网络灯光设备，也可由网络 DMX 解码器转换成 DMX 信号以控制电脑灯、换色器等 DMX 灯光设备。

全网络灯光控制系统方案真正实现了灯光系统的网络化，可以兼容网络控制器、DMX 控制器和网络灯光设备、DMX 灯光设备，是当今最为先进的灯光系统。

全网络灯光控制系统除了可以实现灯光系统中的控制台与被控各设备之间实施实时双向通信外，还能大大简化线路结构、增加控制通道数量、提高数据刷新率、节省布线及维修费用。

3.7.3 网络 DMX 矩阵灯光控制系统方案

网络 DMX 矩阵灯光控制系统在完全网络灯光控制布线方案的基础上进行了重大改进。网络 DMX 矩阵灯光控制方案是通过网络 DMX 矩阵编码器把所有不同灯光控制台的网络信号和 DMX 信号重新编排，利用网络直接传送到网络灯光设备或通过网络 DMX 解码器解调出 DMX 信号控制 DMX 灯光设备。与完全网络灯光控制布线方案相比，有以下两方面的优点：

（1）由于采用了吊挂式网络调光器，从而部分或全部取消了调光器控制室的作用，只需把电力线和网络线布置在吊杆上，布线结构大大简化。

（2）采用最新网络 DMX 矩阵技术，把输入到吊杆上的多路 DMX 信号和网络信号合并成一个 DMX 信号线输出或网络信号输出，也就是说无论在吊杆上使用多少种 DMX 灯具，只需一个一通道输出的网络 DMX 512 解码器便可以解决问题，真正做到了以不变应万变。

有了网络 DMX 矩阵灯光控制系统，无论灯光设计中怎样添加调光台和灯光设备，只需要在网络 DMX 矩阵编码器上重新编排，不需要考虑信号的传送和布线。网络 DMX 矩阵控制系统方案在先进性和经济性方面比完全网络灯光控制布线方案更胜一筹。

3.7.4 光纤网络数字调光控制系统

光纤网络数字调光控制系统是近年来兴起的、用于主题公园和大型广场文艺演出及大型演播剧场等大型项目的灯光控制系统。它支持从系统总控室到现场灯光控制室以及到灯光吊杆和各个灯位全部使用光纤作为信号双向传输的"信息高速公路"，传输速率可达到千兆级以上。

光纤网络调光控制系统的优点是更长的传输距离、更高的传输速度、更宽的网络带宽和更好的抗干扰性能。

图 3-14 所示为一个典型的光纤网络传输系统构成的多个剧场或多个电视演播厅联网的

大型灯光控制系统。

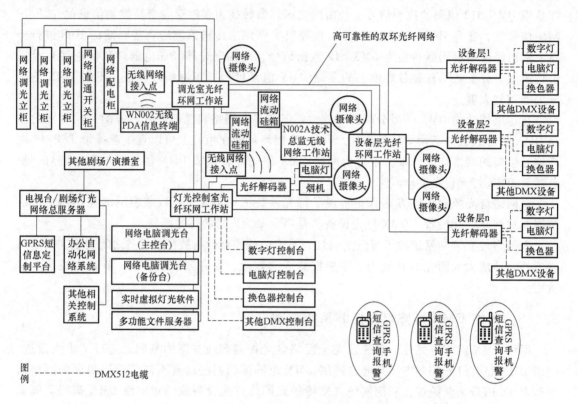

图 3-14 TCP/IP 双环光纤网络灯光控制系统

此系统采用高可靠性的双环光纤网络，将灯光控制室的光纤环网工作站、调光室的光纤环网工作站和设备层的光纤环网工作站用双环光纤网连接在一起。

灯光控制室网络工作站由环形光纤网络交换机（Optical switch）、RJ45 网络交换机、若干通道的 DMX 编码器（DMX Node）、无线网络节点（AP）和不间断电源构成。如果今后各种控制台都具有网络接口，则可以不需要 DMX 编码器。灯光控制室网络工作站为控制室的各种灯光控制台、文件服务器和无线 PDA 灯光系统信息终端等设备提供 DMX、RJ45 和无线网络信号接入的接口。

调光器室网络工作站由环形光纤网络交换机（Optical switch）、若干通道的 DMX 解码器（DMX Node）、无线网络节点（AP）、RJ45 网络交换机和不间断电源构成。它的主要任务是为调光器室内的固定（或流动）网络调光控制台、网络直通开关柜、网络配电柜和网络监视摄像头等网络灯光系统信息提供接入端口。固定（或流动）式网络调光控制台通过光纤或网线接入调光室网络工作站，一方面接收 DMX 调光控制信号，另一方面通过光纤或网线反馈调光器的各种工作参数（如每回路电流、电压、温度和开关状态等）。网络直通开关柜与网络调光器的工作情况完全相仿。网络配电柜通过光纤接入调光室网络工作站，定时向服务器报告系统安全用电的具体情况（如总电流、电压、功率、功率因素等）。

设备层网络工作站由环形光纤网络交换机（Optical switch）、RJ45 网络交换机、若干通道的 DMX 解码器（DMX Node）、无线网络节点（AP）和不间断电源构成。光纤网络的一

个明显的特点是支持光纤到吊杆和灯位,因此在演出区中大量的吊杆、吊笼和设备层的主要控制点及灯位上都可安装 DMX 光纤解码器,支持非网络化的灯光设备(如电脑灯、换色器、数字灯等)接入网络。设备层网络工作站的主要任务是使这些 DMX 光纤解码器接入网络中,因此,设备层网络工作站一般比调光室网络工作站和控制室网络工作站有更多的光纤或 RJ45 网线接口。

在光纤网络方案中,在每个剧场、大型电视演播室的设备层、调光室等区域可安装若干个网络摄像头,以监视某些关键工作点的视频图像。这些网络摄像头可以非常方便地用网线接入。通过网络视频软件,可以非常方便地在每个剧场、电视演播室的文件服务器、灯光网络总服务器或其他监视计算机上看到不同的网络监视图像。

此外,灯光网络文件服务器通过光纤或网线接入各个剧场、电视演播室的网络工作站,它是灯光总系统的"黑匣子",通过网络软件的配合,实现对每个剧场、演播室网络系统中所有设备工作情况的监测、设置、记录和故障预警功能。文件服务器还充当灯光网络系统路由器的作用,按用户的设定和规划交换不同的剧场、电视演播室网络系统之间的控制和监测信息,允许不同的用户按一定的权限浏览、查询、打印系统有关的各种信息。

GPRS 信息终端器通过网线接入文件服务器,两者在相关应用软件的配合下实现个性化信息定制平台功能。各种预警和管理信息按权限和需要以短信的形式发送到相应使用者的手机上。

剧场和演播室的其他网络系统,如吊挂系统网络、办公自动化网络等通过光纤或网线接入文件服务器,实现这些网络系统与灯光控制网络的"多网合一,资源共享"。

3.7.5 无线传输网络系统

利用无线传输代替有线电缆,解决有线布线困难的问题,因此,在设计上必须满足轻便、易安置的条件,保证与原有线系统无缝结合,如图 3-15 所示,整个系统的硬件结构由微控制器单元(MCU)、射频收发单元和电源管理单元三部分组成。

图 3-15 无线传输网络系统

发射端的 MCU 单元接收 DMX 512 控制端的总线数据,分析并拆解总线数据,然后将数据经过适当处理之后通过射频发送单元发送出去。射频接收单元接收无线数据之后,由 MCU 单元将数据整合重组,在接收端总线恢复 DMX 512 控制信号,并通过末端网络送至各被控灯光设备。这样,可以将有线和无线传输相结合,保证该区域的 DMX 512 控制信号得到有效传输,并不需要为每个灯光设备都安置一个无线接收模块。

1. MCU 微控制器单元

系统的微控制器较多采用 STC 系列单片机 STC12C5410。该单片机至少含有 12KB 的

Flash 存储器、512 字节 RAM、异步串口（UART）和内部 PLL 锁相单元等。内置的 SPI（Serial peripheral interface，串行外设接口）总线控制器可以方便地与射频芯片通信，内部的 ISP（在线可编程）模块允许用户直接通过串口下载程序，给系统软件升级带来便捷条件。由于 DMX 512 的数据波特率为 250kbit/s，所以选取 16MHz 晶振作为时钟源，以便产生同频波特率。

2. 射频收发单元

CC1100 射频芯片是一款低功耗单片射频收发芯片，具有通信距离远、功耗低、接口灵活等优点。该芯片主要设定工作在 315MHz、433MHz、868MHz 和 915MHz 的工业、科学和医学波段；支持 1.2~500kbit/s 数据速率的可编程序控制；提供 -30~10dBm 的输出功率；最大空地发射距离大于 200m，工作电压为 1.8~3.6V；最大支持 64 字节（512bit）的接收和发送。设计人员可以通过 SPI 接口完成内部寄存器配置、读写和收发等内部控制。

3. 接口电路

接口电路主要功能包括：①DMX 512 总线与单片机之间的通信，②单片机控制 CC1100 射频模块收发数据。

由于 DMX 512 总线数据帧格式与通用异步串口（UART）格式基本兼容，因此，系统与 DMX 512 总线的通信可利用串口通信接口。但 DMX 512 信号的电气接口标准是 EIA-485，与单片机的 TTL 电平接口不兼容，要实现相互通信，需要采用电平转换芯片作为桥接电路。

在发送端，将 DMX 512 总线的差分数据转换为 TTL 电平数据，并由单片机串口接收数据。该串口还用于识别 DMX 512 总线的起始标志（Break），提前通知单片机准备接收总线数据。

在系统接收端，将单片机串口 TTL 电平数据转换为 DMX 512 差分数据。发射模块与接收模块的结构基本一致，只是通信数据流方向相反。

第4章

舞台LED显示屏系统

各种影像设备在舞台演出中的应用日益增多，丰富了舞台美术的呈现方式。LED显示屏因其强大的功能在现代舞台演出中得到了广泛的应用。

LED显示屏的表现力丰富，可以模拟实景，再现自然，也可以显示效果图像，还可以用来展现各类图文资料等。既有传统布景所无法比拟的灵活性和多样性，又有灯光系统所具备的部分照明特点。

4.1 舞台LED显示屏在演出中的作用

1. 丰富演出内容

在以前的舞台演出中，LED的功能比较单纯，从最早用于字幕显示到逐步发展用于展现视频资料和同步视频图像为主。

现今，LED显示屏已作为舞台表演的一种延伸和补充，为观众提供了更为丰富的舞台表演信息。现场观众通过LED大屏幕提高了视觉享受。

2. 制造联想，活跃气氛

在演出中，LED大屏幕显示与演出节目相匹配画面，代替了传统布景功能。营造的画面，比传统布景更有气氛，形成了新的美学功能。通过与表演主题相关的画面，对观众进行一种感受的唤醒和启发，让观众在表象之外感觉到了更多的东西，直接影响了观众的心理变化和观众的情绪。

3. 变化多样，灵活自如的显示效果

伴随着影像显示的技术发展，以前传统布景所无法实现的景象，舞台LED显示屏可以组成平面形、弧形、环形、四方形和任何形状的显示屏体，并且瞬间就可以完成画面的转换，要比传统的布景方便灵活得多。如图4-1所示，LED显示屏可以十分轻松自如地实现各种显示效果。

图 4-1 舞台 LED 显示屏显示效果

4.2 舞台 LED 显示屏的特点和主要功能

高亮度 LED 大屏幕显示系统是集光电技术、视音频技术和计算机控制技术等多种学科相结合的高科技产品。

1. 特点：
(1) 色彩鲜艳。
(2) 亮度高，户外屏的单灯亮度已超过 6cd。
(3) 光电转换效率高，功耗低。
(4) 寿命长，LED 显示屏寿命长达 20,000h 以上。
(5) 响应速度快（纳秒级），快速运动物体无拖影。
(6) 视角大，室内屏视角大于 ±60°，室外屏视角大于 ±80°。
(7) 组态灵活，使用简单，适合于室内和室外安装。
(8) 框架结构设计，拆装方便、易于维护。

2. 主要功能：
(1) 显示文字、图像、二维或三维动画及电视。
(2) 播出方式多样。单行左移、多行上移、左右拖移、翻页、滚屏、旋转、缩放、闪烁等。
(3) 可以将一个画面切分为多个视频画面或将多个画面合成同一画面播放。
(4) 可以"画中画"显示和"画中画"漫游。
(5) 根据演出需求可以分区显示，亮化、美化舞台背景及舞台地面。
(6) 可实现图文叠加和滚动播放。
(7) 显示屏可独立或任意组合使用、播放相关大背景。
(8) 通过软件设计和系统控制，达到使用方要求的其他功能要求。

4.3 LED 屏幕显示系统的组成

LED 大屏幕显示系统由 LED 显示屏体和视频控制系统（包括 LED 大屏幕控制器、视频

处理服务器）两部分组成，如图 4-2 所示。

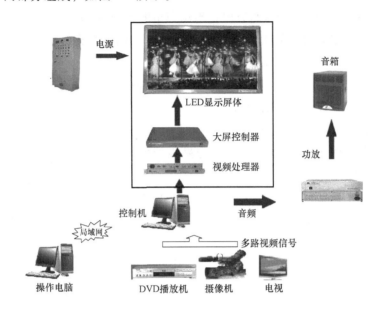

图 4-2　LED 显示屏系统组成

视频控制系统属于显示屏体之外的外接设备，包括：
(1) 显示屏控制卡、控制软件。
(2) 视频信号处理服务器。
(3) 视音频输入设备：DVD 光盘、硬盘录像机、摄像机、图文输入设备、闭路电视等。
(4) 扩声系统。
(5) 网络通信系统。
(6) 供配电控制系统和报警系统。

4.3.1　LED 显示屏的像素和像素间距 PH

像素 P（Pixel）：LED 显示屏中的每一个可被单独控制的最小发光单元称为像素。

像素间距 PH（Pixel pitch）：相邻像素的中心距离称为像素间距，简称点间距（PH），单位为毫米（mm）。像素直径越小，点间距 PH 也越小，单位面积内的像素密度就越高，分辨率也越高，图像越清晰，成本也高。

1. 像素分类

LED 显示屏的像素有单色半导体发光二极管、双色半导体发光二极管和全彩半导体发光二极管三种像素。

单色 LED 半导体发光二极管，由芯片和环氧树脂封装构成组成各种形状的管壳组成。环氧树脂封装的目的是固定管芯和引线电极、防潮和透光。

(1) 单色 LED 半导体发光二极管像素有红色、橙色、绿色、蓝色和白色五类。典型产品为图 4-3 所示的 DIP 直插

图 4-3　单色 LED 发光二极管

式封装的灯管。圆形直插发光管的正面和侧面均匀发光,半功率角度为100°。椭圆形直插发光管的水平方向发光强度大于垂直方向,半功率角度为70°~100°。

(2) 三拼一全彩色发光管像素。把 RGB 三种单基色的发光管封装在一起,组成一个全彩色像素,简称三拼一像素,又称亚表贴 LED。

(3) 全彩 SMD 三合一贴片像素。图 4-4 所示是把 RGB 三种基色芯片封装在一起,组成一个全彩像素,简称 SMD 三合一贴片发光管。

全彩 SMD 三合一贴片像素体积小,显示屏的像素密度高,图像显示清晰,分辨率高。适合贴片式印制电路板结构。SMD 贴片灯半功率角度120°。

(4) 像素的发光强度。发光强度<10mcd(1mcd = 10^{-3}cd)称为普通亮度管;发光强度在 10~100mcd 为高亮度管;发光强度>100mcd 为超高亮度管。

图 4-4 SMD 三合一贴片发光管

发光二极管的正向工作电压为 1.4~3V,工作电流为 2mA 至数十安。

2. 三基色光源的亮度配比

各种颜色可以通过红、绿、蓝三种基色按照不同的亮度比例合成产生(图 4-5):红+绿=黄;绿+蓝=青;红+蓝=品红;红+绿+蓝=白。

在调节白平衡时,红、绿、蓝三种基准色的亮度比例为:3:6:1,它们的精确比例为:3.0:5.9:1.1。

为了弥补红色 LED 的亮度不足,因此三基色全彩屏的像素常采用 2 红、1 绿、1 蓝四个 LED 组成。

图 4-5 三基色光源的亮度配比

3. 常用 LED 品牌产品

(1) 欧美芯片。

美国柯瑞(CREE):世界著名的蓝绿光芯片厂。品质稳定,抗静电能力强。

德国欧司朗(OSRAM):世界著名的红光芯片厂。品质稳定,抗静电能力强。

(2) 日本芯片及管子。

日亚(NICHIA):绿蓝光芯片厂。品质稳定,抗静电能力强。有红绿蓝管,其单色发光管部分型号的参数见表 4-1。

丰田(T.G):绿蓝光芯片厂。品质稳定,抗静电能力强。有红绿蓝管。

(3) 国产品牌

台湾晶元光电:是世界上著名的 LED 芯片和管子封装生产厂。

台湾泰谷光电:高亮度红光芯片生产厂。

台湾广稼光电:高性能蓝绿光芯片厂,抗静电能力超过美国 CREE 品牌。

大连路美:引进美国 AXT 技术。

士兰明芯:蓝绿 LED 芯片生产厂。

表 4-1　日本日亚单色发光管 NSPR546CS、NSPG546BS、NSPB546BS 参数表

尺寸/mm（长×宽）	色坐标			亮度/mcd	正向电压/V		半值角	电流
	色	x	y		典型	最大		
5.2×3.8	兰	0.130	0.075	440	3.6	4.0	110°~40°	$I_F = 20\text{mA}$
	绿	0.170	0.700	2440	3.5			
	红	0.700	0.300	720	1.9	2.4		

4. RGB 三基色全彩像素组合方式

三基色全彩 LED 显示屏一般由数以万计的红色（R）、绿色（G）和蓝色（B）三种颜色 LED 组成全彩（实）像素。

全彩色（实）像素中三种颜色 LED 的排列方式有 L 形、品字形和口字形三种，如图 4-6 所示。

图 4-6　全彩像素单色 LED 的三种排列方式
a) RGB 三管 L 形排列　b) RGB 三管品字形排列　c) 2R/1G/1B 四管口字形排列

5. 实像素和虚拟像素

实像素是指显示屏上的物理像素点数和实际显示的像素点是 1∶1 的关系。显示屏实际有多少点，只能显示多少点的图像信息。

虚拟像素就是指显示屏的物理像素点数和实际显示的像素点数为 1∶N 的关系（其中 N=2 或 4），它能显示的图像像素是显示屏的实际像素的 2 倍或者 4 倍。在不改变物理像素点数的情况下，增加实际显示的像素点数，为用户节省灯管成本。

虚拟像素按照虚拟的方式可分为软件虚拟与硬件虚拟；按照倍数关系分为 2 倍虚拟和 4 倍虚拟；按照一个模组上的排灯方式分为 1R1G1B（3 管）虚拟和 2R1G1B（4 管）虚拟。

6. 三基色虚拟像素

为更有效地利用三基色物理像素，采用特殊的数字动态像素处理驱动电路，将 R、G、B 三种颜色的 LED 交错扫描刷新，达到重复利用。这样在扫描每个彩色实像素时，还可与周围三个 LED 分别组成一个虚拟像（图 4-7 中的虚线圈像素），即每个彩色像素还可同周围 LED 组成四个虚拟彩色像素，此时的图像像素可增加 4 倍，显示分辨也提高 4 倍。图 4-7 所示是两种全彩虚拟像素构成。

4.3.2　LED 显示屏规格

LED 显示屏的规格通常以像素间距 PH（mm）来表示。例如：

图 4-7 两种全彩虚拟像素构成
a) 4 管全彩虚拟像素 b) 3 管全彩虚拟像素

1. 室内屏

（1）室内单色、双色显示屏：PH3，PH3.75、PH5 等。采用 $\phi 3.0mm$，$\phi 3.75mm$，$\phi 4.8mm$，$\phi 5.0mm$ 等直径的灯管。

（2）室内全彩屏（SMD 三合一表贴）：PH1.5，PH2，PH2.5，PH3，PH4，PH5，PH6，PH7.62，PH8 等。

（3）室内小间距全彩 LED 显示屏：这是指 LED 点间距在 P2.5 以下的室内 LED 显示屏，包括 P2.5，P2.0，P1.8，P1.5 等 LED 显示屏产品。

2. 户外屏

（1）室外单色、双色 LED 显示屏：PH10，PH11.5，PH12，PH14，PH16，PH20 等。

（2）室外 LED 全彩屏：PH10，PH11.5，PH12，PH14，PH16，PH20，PH25，PH31.5，PH40 等。

4.3.3 模块化结构的屏体

如何把数以万计的 LED 发光二极管焊接在电路板上组成一个 LED 显示屏，是一个不小的难题。经多年实践和总结，模块化结构是生产、安装、调试、维修最方便的大屏结构。

模块化结构的显示屏由若干个结构上独立、具有点阵显示功能的标准模块拼装构成一幅大显示屏。因此点阵显示模块（如：4×4、8×8、16×16、32×16 等 LED 点阵）是组成 LED 显示屏的最小单元，如图 4-8 所示。

点阵显示模块在室内屏中称为"单元板"，在户外和半户外屏中，单元板还需通过灌胶等防水工艺，封装在固定的模壳里构成一个"模组"。

模组箱体内部除 LED 单元板外，还包含电源部分和信号控制部分。模组箱体主要起固定、防护作用，就是说所有的元器件都必须固定在箱体内部以方便整个屏体的拼接。模组箱体一般为铁质箱体，可以有效地保护内部元器件，起到良好

图 4-8 模块化结构的屏体

的防护作用并能屏蔽干扰。

结构化设计的显示屏不仅生产、安装方便，而且易扩展和易维修。如果某个 LED 模块发生故障，只要更换故障模块，便可立即修复。

单元板：结构上独立、可进行白平衡调校的 LED 点阵显示单元，是组成室内 LED 显示屏的最小单元（通常为正方形），如图 4-9a 所示。

模组：单元板+电源部分，通过灌胶等防水工艺，封装在固定的箱体里，称为模组。箱体有简易箱体、密封箱体、防水箱体、吊装箱体、弧形箱体等（通常为正方形），如图 4-9b 所示。

图 4-9　单元板和模组

a）室内屏采用的单元板　b）室外屏采用的模组

4.3.4　LED 屏的显示分辨率

LED 显示屏的图像分辨率是指单位面积显示像素的数量，通常采用水平像素数×垂直像素数表示。屏体分辨率越高，画面越清晰、细腻，可以显示的内容越多，但是造价也越高。

1. 正方形单元板（或模组）的分辨率

LED 显示屏分辨率的基础是单元板（或模组）的分辨率。图像分辨率与像素间距 PH 的关系如下：

$$图像分辨率 = 1000/PH（单位：像素点/m） \quad (4-1)$$

$$像素密度（每平方米的像素数量）= [图像分辨率]^2（单位：像素点/m^2） \quad (4-2)$$

例如：

（1）$PH6$ 的分辨率：1000/6 像素点/m = 166.667 像素点/m；

像素密度：166.667×166.667 像素点/m^2 = 27777 像素点/m^2。

（2）$PH4$ 的分辨率：1000/4 像素点/m = 250 像素点/m；

像素密度：250×250 像素点/m^2 = 62500 像素点/m^2。

2. LED 整屏的分辨率

LED 屏体的分辨率以屏体有效显示面积的水平像素数×垂直像素数表达。

例如：某一 $PH6$ 室内屏，有效显示面积为 10m×6m，则整屏的分辨率为

（10m×166.667 点/m）×（6m×166.667 点/m）= 1666×996 像素

不同 PH 间距的单元板或模组的规格不同，外观尺寸也不一样。例如：

（1）室内单双色单元板：

PH7.62（φ5.0mm 单色）：64×32 点，488mm×244mm，红色，17222 点/m²。

PH7.62（φ5.0mm 双基色）：64×32 点，488mm×244mm，红色+绿色，17222 点/m²。

PH4.7（φ3.75mm 单色）：64×32 点，305mm×153mm，红色，44321 点/m²。

PH4.7（φ3.75mm 双基色）：64×32 点，305mm×153mm，红色+绿色，44321 点/m²。

PH4（φ3.0mm 单色）：64×32 点，256mm×128mm，红色，62500 点/m²。

PH4（φ3.0mm 双基色）：64×32 点，256mm×128mm，红色+绿色，62500 点/m²。

（2）室内全彩单元板：

PH6 表贴：32×32 点，192mm×192mm，全彩，27800 点/m²。

PH7.62 表贴：32×16 点 244mm×122mm，全彩，17222 点/m²。

PH10 表贴：32×16 点，320mm×160mm，全彩，10000 点/m²。

（3）半户外单双色单元板：

PH7.62：　　64×32 点，　488mm×244mm，红色，1/16 扫，17222 点/m²。

PH10：　　　32×16 点，　320mm×160mm，红色，1/4 扫，10000 点/m²。

4.4　LED 显示屏的扫描方式

LED 显示屏像素点亮的驱动方式称为扫描。LED 显示屏的驱动方式有静态扫描和动态扫描两种：

（1）静态扫描驱动：显示区全部像素实行同时点亮方式称为静态驱动。

（2）动态扫描驱动：采用占空比方法来驱动（点亮）灯管。在扫描周期内，同时点亮灯管的行数与整个区域行数的比例称为占空比。

常用扫描（占空比）方式有：1/2 扫，1/4 扫，1/8 扫，1/16 扫。占空比越小，整屏的平均亮度越低，耗电也越小。

静态扫描方式：同时点亮的行数与整个区域行数的比例为 1，显示屏亮度无损失，显示效果好，功耗大，主要用于亮度较高的室外屏。

室内单/双色屏一般采用 1/16 扫；室内全彩 LED 显示屏一般采用 1/8 扫；室外单/双色屏一般采用 1/4 扫；室外全彩屏一般采用静态扫描。

静态扫描和动态扫描又分为实像素扫描和虚拟像素扫描两类。

4.5　LED 显示屏的视距计算

LED 显示屏有四种不同要求的观看距离：

1. RGB 三基色的混合距离

$$三基色的混色距离 = 像素间距(mm) \times 0.5 \times 1000$$

例如：PH7.62 的混色距离 = (7.62×0.5)m = 3.81m。

2. 观看平滑图像的最小距离

$$最小可视距离 = 像素间距(mm) \times 1000$$

例如：PH7.62 的最小可视距离 =7.62m。

3. 最佳观看距离

能看到高清晰画面的距离 = 像素间距(mm)×3000

例如：PH7.62 的最佳可视距离 =7.62mm×3000=22.8m。

4. 最远观看距离

显示屏的最远视距 R_{max} = 屏幕高度(m)×30

例如：高度为 3m 的 LED 屏，最远的观看距离为 3m×30=90m。

LED 显示屏的像素间距 PH 和各种视距计算见表 4-2。

表 4-2 LED 显示屏的像素间距 PH 和各种视距计算

LED 像素间距/mm	6	10	12	16	20	25	31
三基色混合成白光距离/m（即看不到花屏的距离）	3	5	6	8	10	13	16
最小观看距离/m（观看平滑图像的最小距离）	6	10	12	16	20	25	31
最合适观看距离/m（观看高清晰度图像的距离）	18	30	36	45	60	75	93
LED 屏幕的高度/m	1	2	3	4	5	6	7
最远观看距离/m（屏体高度×30）	30	60	90	120	150	180	210

4.6 LED 屏的可视角和最佳视角

可视角是指观察方向的亮度下降到法线方向亮度的 1/2 时的夹角。分为水平视角和垂直视角，如图 4-10 所示。

最佳视角是能刚好看到显示屏上的内容，且不偏色，图像内容最清晰的方向与法线所成的夹角。

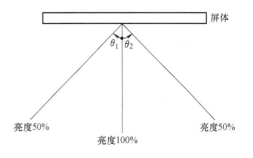

图 4-10 LED 屏的可视角

4.7 LED 显示屏的主要技术特性

按照中华人民共和国行业标准 SJ/T 11141—2017《发光二极管（LED）显示屏通用规范》和 SJ/T 11281—2017《发光二极管（LED）显示屏测试方法》，LED 显示屏系统的主要技术指标如下：

1. **LED 显示屏亮度**（Luminance）

显示屏亮度定义：在给定方向上，单位面积上的发光强度，单位是 cd/m^2。

显示屏的亮度不但与 LED 像素的发光亮度和密度成正比，还与屏体的扫描方式和驱动电流有关。

户外全彩 LED 屏一般都采用静态驱动，亮度达到 5500cd/m² 以上；户外单色、双色采用 1/4 扫描，亮度在 3500cd/m² 以上。

室内全彩屏一般采用 1/8 扫描，亮度在 1000cd/m² 以上；室内单、双色屏一般采用 1/16 扫描或 1/8 扫描，亮度在 150cd/m² 以上。静态扫描可以增加亮度，成本也相应提高。

2. 图像的灰度等级

色彩的灰度等级是彩色图像层次清晰度的一种表达。图像色差等级（灰度等级）越多，颜色变化的层次越丰富、越细腻；画面的色彩层次越清晰、色彩更鲜艳。

国家专业标准规定 LED 显示屏的灰度等级有：4bit、5bit、6bit、7bit、8bit、9bit 和 10bit 等数种。

10bit = 1024 级灰阶，三基色可混合控制的彩色 = 1024^3 = 1073741824，约为 10.7 亿色。8bit = 256 个灰度等级，可控制显示 1677 万种色彩。

3. 视角

水平视角 ≥ 120°，垂直视角 ≥ 50°。视角与发光二极管的封装形状有关。

4. 显示屏亮度的不均匀性

显示屏亮度的不均匀性不大于 5%。

5. LED 发光二极管的失控点

（1）室内屏的失控点应少于万分之三（0.03%）。

（2）室外屏的失控点应少于千分之二（0.2%）。

6. 可靠性要求

LED 显示屏单元板（模组）的平均无故障工作时间 MTBF 不低于 10000h。

7. LED 显示屏的工作环境要求

（1）温度：室内屏的环境温度为 0~40℃；室外屏的环境温度为 -10~+50℃。

（2）湿度：在最高温度时，相对湿度为 90% 的条件下能正常工作。室外屏应符合 IP 标准各等级的防尘、防水要求。

8. 显示屏亮度自动控制

根据环境光的亮度变化自动调整 LED 屏的亮度是一项非常实用的技术措施。此项功能不仅免去了管理人员，还能节省电力消耗、延长 LED 显示屏的使用寿命，并提供最适宜观看的图像亮度。尤其对环境光亮度变化范围大的（白天、夜晚、晴天和阴雨天）的室外 LED 显示屏更为重要。

由于亮度与灰度等级曲线不是线性比例关系，如果只是调节亮度会使显示屏的色彩还原度偏离，无法保证白平衡。因此，在进行亮度自动调整的同时，还必须进行相应的白平衡调整，才能保证在任何环境亮度情况下的显示不偏色。

9. 马赛克和死点

马赛克是指显示屏上出现的常亮或常黑的小方块，如图 4-11 所示，其主要是由各单元板（模组）之间的平整度和间隙的不一致、各像素中的灌胶量的不一致、接插件质量不过关等因素引起的。

死点是指显示屏上出现的常亮或常黑的单个像素，死点的多少主要由管芯的好坏来决定。

图 4-11　马赛克图像

10. 全天候工作的优秀屏体结构

显示屏由很多 LED 和电子元器件组成,对温度有较高的敏感性,因此屏体必须具有有效的降温散热措施。按 SJ/T 11141—2017《发光二极管（LED）显示屏通用规范》规定,LED 显示屏使用时达到热平衡后,金属部分的温升不能超过 45℃,绝缘材料的温升不超过 70℃。

室外 LED 显示屏的工作环境十分恶劣。屏体结构除通风散热降温措施外,还必须具有抗 10 级以上台风、暴雨、雷击、夏季烈日暴晒和冬季低温等环境的全天候工作的能力,达到 IP45~IP65 防护等级标准。

4.8　LED 显示屏系统操作注意事项

1. LED 屏体操作注意事项

（1）开关顺序：开屏时,先开控制计算机,后开屏;关屏时,先关屏,后关控制机算机。如果先关计算机不关显示屏,会造成屏体出现高亮点,烧毁灯管,后果严重。

（2）开关 LED 显示屏时,间隔时间需大于 5min。

（3）计算机装入控制软件后,方可开屏通电。

（4）避免在全白屏幕状态下开屏,因为此时系统的冲击电流最大。

（5）避免在失控状态下开屏,因为此时系统的冲击电流最大。

下列三种状态下禁止开启屏体：

1）计算机没有进入控制软件等程序。

2）计算机未通电。

3）控制部分电源未打开。

（6）环境温度过高或散热条件不好时,应注意不要长时间开屏。

（7）显示屏上出现一行非常亮时,应及时关屏,在此状态下不宜长时间开屏。

（8）经常出现显示屏的电源开关跳闸,应及时检查屏体或更换电源开关。

（9）定期检查挂接处的牢固情况。如有松动现象,注意及时调整,重新加固或更新吊件。

(10) 根据显示屏体、控制部分所处环境情况，避免虫咬，必要时应放置防鼠药。

2. 显示屏控制部分操作注意事项

(1) 计算机、控制部分的电源的零线、火线不能反接，应严格按原来的位置插接。如有外设，连接完毕后，应测试机壳是否带电。

(2) 移动计算机等控制设备时，通电前应首先检查连接线、控制板有无松动现象。

(3) 不能随意改动通信线、扁平连接线的位置和长度。

(4) 移动后当发现短路、跳闸、烧线、冒烟等异常显现时，应及时查找问题，不应反复通电测试。

4.9 投影机屏幕亮度与LED显示屏亮度的换算方法

1. 投影机屏幕的亮度用流明（Lumen）表示

LED显示屏屏体是自身发光体，因此可用发光亮度直接来表示屏幕图像的亮度，即发光亮度单位为cd/m^2。

投影屏幕上的图像是在投影幕上生成的，投影幕本身不是发光体。投影幕上图像的亮度与投影机输出的光通量（流明）、投影幕的光学增益G和投射距离等因素有关，投射距离越远，图像面积越大，画面亮度越低。因此，为能客观、正确地表达投影屏幕的亮度，需采用投影机输出的光通量（流明）。

2. 如何换算两种亮度：

为便于比较图像画面的亮度，LED显示屏与投影机投影幕上的亮度可进行换算，计算式为

$$投影显示屏的亮度(cd/m^2) = \frac{3.43 \times G \times 1000}{S}$$

式中 G——投影幕的光学增益，一般软投影幕的光学增益$G = 0.85 \sim 2.0$；

S——投影幕的面积（m^2）。

例如：ANSI 3000lm输出的投影机，在对角线长度100英寸（2.54m）、宽高比为4：3的投影幕（$S = 3.1m^2$）上产生的画面亮度为（$3.43 \times 1 \times 1000/3.1$）$cd/m^2 = 1064 cd/m^2$。

LED室内屏的最低亮度可达$2000 cd/m^2$。

投影屏幕画面的亮度要求应不低于$600 \sim 800 cd/m^2$。

第5章

大屏幕投影显示系统

舞台美术是舞台演出的一个重要组成部分。传统的舞美设计包括舞台、布景、灯光、化妆、服装、效果、道具等。其中投影视频作为一种新型的技术手段，已经在舞美设计之中得到广泛使用。同传统技术手段相比，投影视频动静结合，使舞台表演具有了"电影"的特质。

舞台演出对投影应用最简单的需求是作为舞台背景使用，在舞台底幕上进行投影；其次还可以作为前景，在纱幕上投影；前景和背景投影可以协调使用。除了底幕和纱幕，也可以在舞台两侧进行投影，并可以将投影延伸到观众席的天花和两侧，将舞台及演出场景延伸，让观众有"沉浸"感、参与感。投影视频的舞美效果往往是LED大屏和电脑灯具无法实现的，具体的应用要根据剧本由灯光设计师和导演设计。

投影视频主要的功能是进行时空变换，对剧情发挥着穿针引线、起承转合、画龙点睛的作用。

剧院中投影系统的建设可简可繁，最主要的工作是在现有的剧院中选择可以安装投影机的位置且不破坏剧院环境，不影响观众的观演以及不影响舞台灯具的使用。

室内投影的噪声控制是要考虑的重要因素。除此以外，投影视频播放与舞台灯光的配合和协同也至关重要。

综艺表演演出用视频、灯光、扩声、舞台机械等技术手段能够为表演创造一个更为广阔的演出空间。如2008年北京奥运会开幕式，使用了143台20000 lm投影机，实现了碗边、太极、地球等不同形式的投影。

旅游演艺在形式上已经突破了传统的剧院形式。在演出内容和声光电系统方面往往为节目量身定做，如深圳欢乐海岸的大型多媒体现代化水秀剧场，采用3台HD35K投影机投射3个水幕，2台HD35K投影机投射舞台中央可升降的月球，2台20K投影机投射舞台侧面，配合摇臂打造出以"深蓝秘境"为主题的水秀。

综合光影秀以投影为主要表演手段，结合扩声、灯光、喷泉、水幕、机械、激光、烟火、机模、机器人、无人机等，形成一个现代化的舞台视觉科技秀。综合光影秀与综艺表演秀的不同在于，综合光影秀的整个表演过程没有演员的参与，完全是科技手段的艺术化。投

影系统对于综合光影秀的表演是核心。由于没有演员，投影内容承载着整个演出的主题，其他的技术系统都围绕着视频内容来编排和配合，这已成为旅游演艺一种重要的方式。在综合光影秀中，各种物体都可成为投影介质，包括自然界中的山体、崖壁、沙丘、茂密的植被、水面，各种建筑外立面，也包括人工制造的水幕。

无锡华莱坞"影动无锡"综合光影秀，综合了建筑投影、水幕投影、灯光、激光、扩声、喷泉、烟火等多种技术手段。水幕投影采用了 2 台 35000lm 工程投影机；建筑投影采用了 4 台 35000lm 和 4 台 22000lm 投影机。

河南开封银基乐园"O"秀，围绕着一个 46m 的"O"形水幕及两侧的水幕投影，结合灯光、激光、喷泉、烟火、灯光、扩声打造视觉盛宴。其中，"O"采用了 6 台 35000lm 工程投影机叠加融合投射，两侧水幕各采用了 2 台 35000lm 投影机叠加投射。

投影视频在建筑光影秀中也有很多成功的应用案例：建筑是凝固的艺术，而建筑光影秀是让凝固建筑"活"起来的艺术，建筑投影实际上是一种 2D 投影，借助于计算机图形技术，可以实现 3D 的效果，俗称"裸眼 3D"；结合声效，能为观众提供一种沉浸式的体验。

5.1 投影显示系统分类和工作原理

投影显示系统由投影机和投影屏幕组成。为满足更大屏幕显示的需要，又研发了边缘融合拼接大屏幕显示系统和 DLP 背投拼接大屏显示系统。

5.1.1 3 片 LCD（Liquid crystal display）液晶投影机

图 5-1 所示是 3 片 LCD 液晶投影机工作原理。

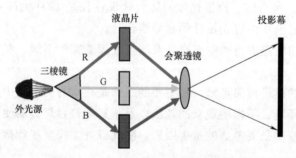

图 5-1　3 片 LCD 液晶投影机工作原理

外光源（白光）通过分色棱镜分成 R（红）、G（绿）、B（蓝）三种基色的光束，各自投向三色 LCD 液晶片。液晶片的透光率由 R（红）、G（绿）、B（蓝）控制信号控制。投影机内的会聚透镜把受控的三种颜色的光线会聚后投射到屏幕上，形成一幅完整的全彩色图像。

5.1.2 DLP（Digital light processing）数字光学处理投影机

DLP 数字光学处理投影机的核心部件是由美国德州仪器公司（简称 TI 公司）独家开发、生产的 DMD（Digital micromirror device）数字微镜芯片。

在 DMD 芯片上布设有数以万计的微小铝制反射镜片；DMD 芯片本身不会发光，每一个

微镜对应图像的一个像素。各微镜可按数字视频信号的"0"或"1"绕轴做0°或12°转动，即反射或不反射光线。图5-2所示是DMD数字微镜的工作原理。

由DMD数字微镜芯片组成的投影机称为DLP（Digital light processing）数字光束处理投影机，简称DLP数字投影机。

3片DLP投影机的工作原理同3片液晶投影机。由于DMD数字微镜芯片很昂贵，3片DLP投影机主要用于专业单位，单片DLP投影机用于家庭和便携式应用。

图5-3所示是单片DLP投影机的工作原理图。光源（白光）通过高速旋转的RGB色轮按时间顺序把白光分割成为R、G、B三种基色的光束，投射到DMD芯片上。然后由透镜收集各微镜反射的光线，并投向屏幕显示。屏幕上实际显示的是按时间顺序轮换

图5-2 DMD数字微镜的工作原理

的R、G、B三种颜色的单色图像，通过眼睛的视觉残留特性，把它们混色合成为一幅完整的全彩图像。

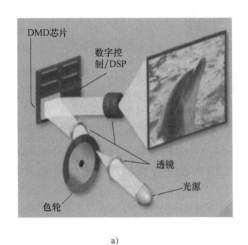

a)

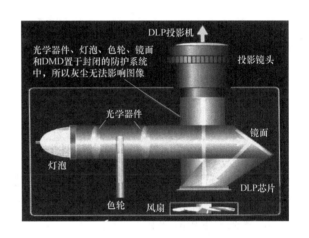

b)

图5-3 单片DLP投影机
a) 单片DLP投影机原理　b) 单片DLP投影机结构

5.1.3 激光投影机（Laser projector）

传统光源的投影机使用的是大功率氙灯或UHP高压汞灯，这种光源寿命短（不大于4000h），光源的光衰会导致屏幕亮度变暗和色域变化。因此，投影机光源的寿命严重阻碍了它的发展。

采用红、绿、蓝三色激光光束的投影机称为激光投影机。与传统投影机相比，采用激光光源的投影机，其使用寿命可达到20000h。激光投影机并没有改变投影机的成像原理，投影机的芯片仍然为DLP或LCD。

激光具有角度小、波长单一、相干性好、能量密度高等突出特点。激光器可以发出几乎不发散的近似平行的光束，光斑直径只有几厘米，可以在非常小的面积内汇聚大量光能量，

也就是说能量密度极高。这种能量高度集中的激光光束有很高的可靠性。

1. 激光光源分类

由于激光光束很窄，为适合作为投影机光源，需要对激光光源系统进行扩散和专门设计光路结构。激光投影技术分单色激光源和彩色激光源两种。

（1）单色激光投影技术：以单色激光为光源，一般采用蓝色激光作为主光源，蓝色激光发出的光线通过色轮分色，成为红绿蓝三个色光束，然后把三根色光束分别顺序投射在DMD芯片上，形成人眼看到的彩色图像。纯蓝色激光的成本更低，便于小型化，安装操作简便，易于在民用领域普及和推广。激光投影机的光路原理如图5-4所示。

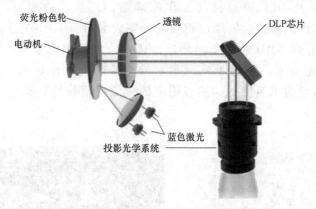

图 5-4 单色激光投影机的光路原理

（2）彩色激光投影技术：同时产生红、绿、蓝三根光束，这些光束同时投射到各自的DMD芯片上，受DMD控制的三色激光束经过棱镜后整合，再由物镜将整合后的激光透射到投影幕布上，完成整个激光投影机显示过程。这种3片DLP激光投影机的亮度、色彩、效率和效果相比单色激光投影技术来说都有大大增强。

2. 激光投影机的特点

（1）安装灵活，无梯形失真问题。普通投影机要将投影机摆放在与屏幕正对的位置，而激光投影机则没有这个问题，即便"放映头"与投影屏有很大的偏移，投射出来的画面也没有任何变形。

（2）颜色和层次更为丰富。激光投影机可以模拟更多的自然色彩，因此颜色的层次更为丰富。

（3）没有传统光源的紫外线。

（4）激光属于冷光源，不需预热，即开即亮。

（5）高亮度：可以轻松产生10000lm的亮度。

（6）寿命更长：氙灯光源在10000lm状态下工作，寿命基本不会超过800h。

（7）价格较贵。

5.1.4 三种投影机性能比较

三种投影机性能比较见表5-1。

表 5-1 三种投影机性能比较

	LCD（3片）	DLP（单片）	激光投影（3片）
色彩还原度	好	较好	好
色轮寿命	无色轮	8000h	无色轮
图像对比度	（500~1000）:1	2000:1以上	2000:1以上
快速运动物体响应时间	不大于50ms	不大于5ms	不大于5ms
入射光线利用率	60%	90%	96%
三基色会聚调整	不需	不需	不需
信号处理方式	模拟	数字	数字
图像亮度均匀度	>90%	>90%	>90%
芯片寿命	8000h	10万h	≥5万h
易损件	LCD板/灯泡	色轮/灯泡	—
制造成本	中等	单片:中等 三片:价高	较高
最高亮度极限	≥5000lm	3500lm≤（单片） ≥5000lm（三片）	≥5000lm
体积和重量	较小、较轻	轻而小	轻而小

5.2 投影屏幕

投影屏幕是大屏幕显示系统的重要组成部分。投影机和投影屏如果搭配不当，直接影响画面显示效果。因此，只有在了解各类屏幕的特性后，才能做出正确选择。

投影屏幕有硬质屏和软质屏两类。正投屏一般采用可收卷的软质屏幕，安装方式有电动屏幕、手拉式屏幕、支架屏幕、框架屏幕和嵌墙式屏幕等数种。

1. 投影屏幕的重要技术参数

（1）屏幕增益 G。屏幕增益 G 用来测量屏幕表面反射光线的能力。基准屏幕的增益是以均匀粗糙的白色表面反射光的亮度作为基准，并定义它的增益为 1.0。被测屏幕反射光的亮度与基准屏幕亮度的比值即为被测屏幕的增益值。屏幕增益 G 可大于1，也可小于1。G 越高，表明在等值入射光强的条件下，可获得更高的亮度输出。

屏幕的增益与视角范围通常成反比关系，即增益越高，视角范围越小。因此，需要宽视角范围的，必须选用 $G<1$ 的屏幕。家庭用的背投，由于观看人数较少，需要的视角范围不大，应选用 $G>1$ 的屏幕，这样可获得更高的亮度。

（2）半增益角。半增益角是指以屏幕中心的中轴方向（0°）为最高亮度与偏离中轴方向屏幕亮度降低一半时的夹角。半增益角越大，可观看的视角范围也越大。

（3）屏幕的宽高比。投影屏幕的宽高比直接影响视觉效果。屏幕的宽高比应与投影机芯片的宽高比相一致。常用屏幕的宽高比有以下4种：

1）4:3 标准屏幕：宽度为对角线长度的0.8倍，高度为对角线长度的0.6倍，主要用于播放光碟视频和PC图像。

2）16:9 宽屏幕：主要用于高清电视图像节目（HDTV）。

3) 1.85:1 屏幕：主要用于播放宽屏幕电视图像。

4) 2.35:1 屏幕：主要用于播放立体电视图像节目。

（4）屏幕的亮度与均匀度。图像的亮度与均匀度不仅与投影机的性能直接相关，而且还与投影屏幕对光线反射的均匀性有关。屏幕材料的均匀性对投影画面的亮度和色彩的一致性起到良好的补充作用。

2. 屏幕对角线长度、宽高比和屏幕面积的计算

投影屏幕的规格都以对角线英寸长度（1英寸 = 2.54cm）来表示。投影屏幕面积的大小与屏幕的对角线尺寸和它的宽高比有关。如图 5-5 所示，面积与对角线尺寸的关系计算如下：

（1）4:3 矩形屏幕，宽边 a 等于对角线尺寸 c 的 0.8 倍，高度 b 等于对角线尺寸 c 的 0.6 倍，面积 $S = 0.48c^2$。

（2）16:9 矩形屏幕：宽度 a（宽边）等于对角线尺寸的 $16/\sqrt{337}$ 倍，高度 b 等于对角线尺寸的 $9/\sqrt{337}$，面积 $S = 0.427c^2$。

图 5-5 对角线 c 与宽边 a、窄边 b

（3）举例。某厅堂的空间净高为 2.8m，投影屏幕的下沿至少离地面高度 0.7m，投影屏幕上沿应留出电动幕升降系统及吊挂装置的空间至少 0.2m，那么中间可挂投影屏幕的最大高度为 1.9m，因此选用 4:3 屏幕时的最大投影幕为 120 英寸。

4:3 和 16:9 两种屏幕的对角线尺寸与其宽度、高度和面积的计算数据见表 5-2。

表 5-2 4:3 和 16:9 两种屏幕的对角线尺寸与其宽度、高度和面积的计算

屏幕类型 数据对角线 c	4:3 屏幕			16:9 屏幕		
	a（宽度）	b（高度）	S（面积）	a（宽度）	b（高度）	S（面积）
100 英寸	2.03m	1.52m	3.1m²	2.21m	1.24m	2.75m²
120 英寸	2.5m	1.83m	4.5m²	2.65m	1.49m	3.97m²
150 英寸	3.05m	2.29m	7.0m²	3.31m	1.87m	6.2m²
180 英寸	3.66m	2.74m	10m²	3.98m	2.24m	8.93m²
200 英寸	4.06m	3.05m	12.4m²	4.42m	2.49m	11.02m²
250 英寸	5.08m	3.81m	19.4m²	5.53m	3.11m	17.2m²

5.3 投影机的主要技术参数和测量方法

1. 亮度（Brightness）

投影机的亮度输出单位是流明（Lumen），指的是投影机输出的光通量。测量方法通常采用美国国家标准协会 ANSI（American Nation Standard Institute）制定的标准或采用国际标准化组织制定的 ISO21118 标准。

ANSI 规定的亮度单位为"ANSI 流明"。ANSI 亮度标准的测试方法如图 5-6 所示。在全暗室内播放图 5-6 所示的，具有 L1、L2、…、L9 共 9 个图形亮点的图形。用照度表分别测量每个圆形亮点的照度（Lux/勒克斯）L_1、L_2、…、L_9，然后求出平均照度 L_{cp}，即

圆形亮点的平均照度

$$L_{cp} = \frac{L_1+L_2+L_3+L_4+L_5+L_6+L_7+L_8+L_9}{9}$$（单位：Lux）

根据圆形亮点的平均照度 L_{cp}，用下式计算出投影机输出的光通量（流明）

投影机的平均亮度 $B = L_{cp}/WH$

$$= \frac{L_1+L_2+\cdots+L_9}{9WH}$$（单位：ANSI 流明）

投影机亮度的另一种标定方法是峰值亮度，单位为"峰值流明"。测量方法为：在全暗室内播放全亮屏幕，测量中心位置及四个角上的照度（Lux），取平均值，即为屏幕的峰值照度 L_p，然后再把峰值照度除以屏幕面积 $WH(\text{m}^2)$，即为峰值亮度，计算式为

峰值亮度 $B_p = L_p/WH$（单位：峰值流明）

显然，峰值亮度标出的数据高于 ANSI 流明。

图 5-6 ANSI 亮度标准测试图

2. 亮度均匀度（Uniformity）

投影机的亮度均匀度是指画面中最亮和最不亮圆点的亮度，与平均亮度 L_{cp} 差异值的百分比。通常投影画面的中央区域为最亮部分，最暗区域是画面的边缘部分，一般投影机的亮度均匀度应≥85%。均匀度越高，整个画面的亮度一致性越好；反之，画面看起来会明亮不一致，影响视觉效果。亮度均匀性测试如图 5-7 所示。

3. 对比度（Contrast）

对比度又分为暗室对比度和亮室对比度两种。

（1）暗室对比度。在暗室采用图 5-8 所示的黑白相交矩形图测量的暗室对比度。对比度越高，画面的色彩层次和细节表现越好。对比度数据与环境光线的亮度紧密相关，因此必须在全黑的暗室内测量。

1）ANSI 对比度：8 个全亮白色矩形的平均光输出量除以 8 个黑色矩形的平均光输出量。

图 5-7 亮度均匀性测试图

2）峰值对比度：全亮画面的平均光输出量除以全黑画面的光输出量。

（2）亮室对比度

亮室对比度 $C_L = (L_{\max}+L_{环境})/(L_{\min}+L_{环境})$

例如：如果显示屏的暗室对比度为 5000∶1，在 500lm 的环境中的亮室对比度为

$C_L = (5000\text{lm}+500\text{lm})/(1\text{lm}+500\text{lm}) = 5500/501 = 11∶1$

4. 调焦比

投影机画面的尺寸与投影距离成正比关系。投影距离越大，投影画面也越大，但画面的亮度降低越多。

通过调整投影机镜头的焦距，可小范围调整投影画面的大小。调整范围决定于镜头的调

焦比。

例如 1∶1.3 调焦比，是指在投射距离固定后，通过调整投影机镜头的焦距，还能调整的最大画面和最小画面对角线的比为 1∶1.3。

5. 图像清晰度

图像清晰度通常用图像分辨率表述，分辨率越高，图像就越清晰。图像分辨率是指一幅图像能够分解多少个像素，国际标准采用水平像素和垂直像素的乘积来表征。

图 5-8　对比度测试图

投影视频显示系统的图像清晰度既与视频信号源的清晰度（图像分辨率）有关，又与投影机的分辨率有关。当投影机的图像分辨率低于视频信号源的分辨率时，屏幕图像的清晰度为投影机的图像分辨率；如果投影机的图像分辨率高于视频信号源的图像分辨率时，则屏幕图像的清晰度为视频信号源的清晰度，即最终显示的图像清晰度为两者之间较低的一个。

（1）投影机的图像清晰度。投影机的图像清晰度与投影机芯片的像素密度（即图形分辨率）直接相关，例如：在 DLP 投影机中，图像分辨率为 800×600 时，则需有 48 万多个微镜的芯片；分辨率为 1024×768 时，则需有 78.65 万个微镜的芯片；分辨率为 1280×1080 时，则需有 130 多万个微镜的芯片。

也就是说投影机整幅图像的清晰度决定于投影机芯片的分辨率。由于投影机芯片的图像分辨率是固定的，因此投影画面越大，单位面积（每平方米）中包含的像素越少，图像清晰度就越低。

（2）视频信号源的图像分辨率。数字电视的图像清晰度按清晰度高低可分为标准清晰度电视（SDTV）和高清晰度电视（HDTV）两类。

D1 是数字电视图像格式的标准。数字电视的图像格式是指图像水平方向和垂直方向的有效像素和扫描方式的合称，共分为以下 5 种规格：

1）D1：480i 格式（525i）。720×480（水平 480TV 线，隔行扫描），和 NTSC 模拟电视清晰度相同，行频为 15.25kHz，相当于 DVD 的图像质量，数据传输速率为 1.5Mbit/s。

2）D2：480P 格式（525P）。720×480（水平 480TV 线，逐行扫描），较 D1 隔行扫描的清晰度提高不少，和逐行扫描 DVD 规格相同，行频为 31.5kHz，数据传输速率为 2.0Mbit/s。

3）D3：1080i 格式（1125i）。1920×1080（水平 1080TV 线，隔行扫描），高清放送采用最多的一种分辨率，分辨率为 1920×1080i/60Hz，行频为 33.75kHz，数据传输速率为 3.0Mbit/s。

4）D4：720P 格式（720P）。1280×720（水平 720TV 线，逐行扫描），行频为 45kHz，数据传输速率为 4.0Mbit/s。

5）D5：1080P 格式（1125P）。1920×1080（水平 1080TV 线，逐行扫描），分辨率为 1920×1080p/60Hz，行频为 67.5kHz，数据传输速率为 8.0Mbit/s。

其中 D1 和 D2 标准是模拟电视的最高标准，但还不能称为 HDTV 高清晰电视；D3 的 1080i 标准是高清晰电视的基本标准，它可以兼容 D4 的 720P 格式；而 D5 是专业数字电视标准。

（3）数字电影清晰度标准。

1）480P：分辨率为 720×480。

2）720P：分辨率为 1280×720。

3）1080P：分辨率为 1920×1020。

4）2K：分辨率为 2048×1152。

5）4K：分辨率为 4096×2160。

6）8K：分辨率为 7680×4320。

ITU（国际电讯联盟）建议把 7680×4320P 分辨率作为 8K 超高清画质电视标准。8K 超高清比全高清 1080P 规格高出 16 倍的显示规格，物理分辨率达到了惊人的 4320P。

8K 能提供超高清的、极具三维立体感的画面。由 22.2 声道组成的全新三维立体音频系统，为我们带来更加逼真犀利的音效感受。

6．光源灯泡的寿命

投影机需使用一个大功率光源。光源灯泡是最易损坏的器件。投影机灯泡的寿命是指其发光亮度降到一半的使用时间，并不是灯泡损坏的时间。到达半衰期的灯泡虽然还能点亮，但投影画面的亮度已明显降低，画面变得灰暗，并且灯泡还有发生爆炸的危险。

5.4 边缘融合大屏幕拼接投影显示系统

投影机屏幕的亮度和图像分辨率与对角线尺寸的平方成反比。也就是说，显示屏幕越大，画面的亮度和分辨率就越低，即无法满足大幅面、高分辨率和高亮度的视觉要求。

解决办法之一是采用多台正投投影机的拼接系统。拼接投影显示系统的技术关键是如何处理好边缘拼接的亮度融合问题，如图 5-9 所示。

图 5-9 拼接投影显示系统的边缘融合处理

1．边缘融合图像处理技术（Edge blinding）

大屏幕拼接投影显示系统可提供高亮度、高分辨率、无拼接缝的巨幅彩色图像。显示屏

幕可以是平面、弧形，也可以是360°环形或球面。大屏幕拼接投影显示系统是3D虚拟互动视频系统的主要组成部分，可广泛用于舞台背景、旅游文化、科技馆、博物馆、展览馆、教学培训基地和各类指挥中心。

边缘融合技术是把2台及以上的正投投影机的图像拼接在一起，并对重叠部分的图像进行处理。由于重叠区（融合区）的图像亮度会比非融合区的更亮、色彩还原也会发生变化，因此边缘融合技术就是把融合区的图像进行处理，变成一幅无缝隙的整屏图像。

（1）融合区图像亮度的处理方法。采用图5-10所示的"S"形亮度渐变衰减曲线进行自动校正。

（2）边缘融合投影显示系统的基本架构。边缘融合拼接投影显示系统除投影机、投影屏幕和拼接控制设备（包括拼接控制器和边缘融合器）外，还有切换视频信号的矩阵、预监视器、扩声系统和集中控制系统等。

图5-11所示是边缘融合投影显示系统的基本架构。SMI拼接控制器把整屏显示的视频信号分割为与拼接投影机数量相等的分屏显示信号。然后由边缘融合器对图像重叠部分进行亮度自动校正控制，再送到各对应的投影机显示。

图5-10　拼缝图像亮度的渐变衰减曲线

图5-11　边缘融合投影显示系统的基本架构

2. 边缘融合系统对拼接投影机的要求

（1）投影机必须是相同品牌和相同型号的产品。各种型号投影机的亮度、对比度、分辨率和色温等参数差异性很大，调节范围也不同。要达到整屏图像均匀一致，各拼接投影机必须是相同型号的产品。

（2）投影机必须具有水平方向梯形校正功能和图像缩放功能。这两种功能对于拼接画面的对准、对齐调整至关重要。

（3）画面宽高比必须是相同的投影机。例如：16∶9或4∶3。

（4）选用黑色电平更低的投影机。投影机播放全黑色图像时，有一个黑色基础亮度，称为黑色输出电平。融合带内两台投影机的黑色输出电平叠加后，会比其他非融合区的黑色输出电平高出一倍（即更亮些）。这种黑色基础亮度是无法通过融合器调整消除的，在播放较暗图像时，会出现融合区比非融合区更亮些（黑色较淡）的条带阴影。

由于DLP投影机的黑色输出电平（对比度≥2000∶1）比LCD的黑色输出电平（对比

度≥500∶1）更低，拼接投影机应选用具有更好融合效果的DLP投影机。

3. 拼接投影机的调整

拼接投影机的调整包括：水平融合区调整、图像对齐和缩放比调整、倾角调整、梯形失真调整、亮度和色温调整以及融合区阴影的调整等。水平融合区的面积应调整在10%～20%范围最合适。

（1）水平融合区调整。水平融合区过大或过小都会影响融合图像的视觉效果。水平融合区通常为15%左右，如图5-12所示。

（2）图像缩放比调整。两台投影机的缩放比例应锁定在同一规格上，这样可消除运动图像的行或帧的漂移问题，防止缩放比例失调而引起帧速率转换问题。

（3）亮度和色温的调整。两台完全对齐的投影机，它们的初始亮度和色温应调整到相同状态，这样才能使拼接后的整屏画面的色彩和亮度达到一致。

（4）投影机方位对齐调整。投影机方位的对齐调整包括：垂直和水平方向调整、梯形失真校正、倾斜角调整等。图5-13所示为5种不同对齐调整情况产生的融合区：

1）两台投影机分隔过远，如图5-13a所示，水平方向需有15%左右的重叠区。

2）两台投影机垂直方向没有对齐如图5-13b所示，需微调投影机的高低投射角度。

图5-12 水平融合区调整

图5-13 投影机方位对齐调整

3）两台投影机的梯形校正不一致如图 5-13c 所示，需校正梯形调整数据，确保对齐的垂直效果。

4）微调旋转投影机的倾斜角，如图 5-13d 所示，重新达到垂直效果。

5）正确对齐的投影机融合带，如图 5-13e 所示，呈现一个垂直的矩形条带影像。

5.5 背投大屏幕拼接显示系统

背投大屏幕拼接显示系统与普通前投方式相比，具有很强的抗环境光能力，视角宽阔，适合于较明亮环境下使用，可以拼接成为任何规格和大小的屏幕，最重要的是整屏图像的分辨率和亮度不受屏幕大小影响。拼缝极小，可小于 0.5mm。

单一逻辑屏具有显示分辨率叠加功能，使拼接大屏具有超高分辨率显示特性。例如：单个显示单元的分辨率为 1024×768＝78 万像素。如果采用 9 台（3×3 台）单体显示单元组成单一逻辑显示屏，那么整屏的分辨率可提高 9 倍，达到 9×（1024×768）＝708 万像素，整屏图像的亮度也不受影响。

背投拼接显示系统的组成

背投拼接显示系统是一种集光电显示、图像处理、计算机控制和网络通信等技术于一体的高科技系统。可直接显示各种制式的视频信号、计算机信号、网络信号和高清硬盘录像机信号。

背投大屏幕拼接显示系统主要包含三个部分：一体化的背投数字显示单元、多屏处理器、用于控制整个系统的多屏控制器和系统软件。图 5-14 所示是背投拼接显示系统的组成。

图 5-14 背投拼接显示系统的组成

1. 背投数字显示单元

一体化的背投数字显示单元是大屏拼接显示系统的基本组成单元，由投影机、反光镜和

背投屏幕组成，通常采用高对比度和高亮度的 3 片 DLP 数字投影机。

（1）DLP 背投机的主要规格。常用规格有 50 英寸、60 英寸、67 英寸、70 英寸、80 英寸、84 英寸、100 英寸等多种规格。宽高比为 16∶9。

（2）背投屏幕。高增益的背投屏幕是背投机的重要部件之一，在很大程度上会影响背投机的性能。常用的背投屏幕（硬幕）有树脂屏、玻璃屏和树脂-玻璃复合屏三种，它们的综合性能比较见表 5-3。

表 5-3　三种硬质屏幕的综合性能比较

屏幕种类	树脂屏	树脂-玻璃复合屏	玻璃屏
屏幕材料	高分子树脂	高分子树脂+玻璃	钢化玻璃
屏幕增益	高	高	较高
视角	较小	较小	较高
图像对比度	较好	较好	好
图像亮度均匀度	好	好	好
抗环境光能力	较好	较好	好
热膨胀系数	较大	较小	最小
组合屏物理拼缝	>1mm	1mm	≥0.5mm
组合屏整体外观	长期使用会产生变形	屏幕不易变形	屏幕永不变形
安装重量	最轻	较轻	重
价格	最便宜	较便宜	贵

2. 图形拼接处理器

图像拼接控制器是拼接显示屏的核心设备。可任意切换和处理 RGB 三基色信号、模拟视频信号、DVI 数字视频信号和网络信号。最多可驱动 256 个显示通道，组成完整的单一逻辑屏。

图形拼接控制器可接入多路 RGB 计算机信号、多路实时视频图像及网络图像，不同类型的信号均可混合显示；可以整屏显示、开窗口、拼接、缩放、拖动；网络、RGB 信号可与视频信号叠加，达到完全动态实时显示，而不受物理屏的限制。还可以在内置处理器的驱动下实现 PIP 画中画功能、RGB 混合显示等。

背投大屏幕拼接显示系统具有视频、RGB、网络三种类型信号的处理能力和显示通道。视频信号和 RGB 信号输入，允许（$M \times N$）路视频信号直接连到投影显示单元，可以不依赖外部图像处理器实现全屏范围内以单屏方式或 $M \times N$ 方式放大显示。

3. 多画面画中画拼接处理器

多画面拼接处理器有三层 RGB 和视频信号显示功能。在单一逻辑屏上可以画中画方式（PIP）同时显示三种窗口图像，并且窗口图像的透明度可调。窗口画中画图像可在屏幕上任意漫游、缩放和叠加。显示图像还可互换层级。

4. DCC（Digtal color controler）数字色彩控制技术

DCC 数字色彩控制技术用来保证各拼接单元的色彩重现具有高度的一致性，可有效抑制各画面间 RGB 三基色的离散性，使 RGB 三种基色达到高度的一致性，而不仅仅是白色显示的一致性（白平衡）。

5. 系统管理和操作软件

大屏幕显示系统的应用管理软件，支持多个网络客户同时连接。可对各种视频设备、包括监视器、播放器、显示器、摄像头和矩阵等多种硬件设备进行定义、管理和控制。

第6章

舞台灯光工程应用案例

本章将介绍中国国家大剧院、上海大剧院、上海音乐厅、上海世博中心（红厅）、广州白云国际会议中心世纪大会堂、贵州省人民大会堂、江苏省广电中心、大型电视演播剧场安徽省广电中心大型电视演播剧场和海峡文化艺术中心等不同类型的舞台灯光工程的典型案例，供读者参考。

6.1 中国国家大剧院舞台灯光工程

被称为"中国第一艺术殿堂"的中国国家大剧院是中国政府面向 21 世纪投资兴建的一座现代化的大型表演艺术殿堂。国家大剧院承载着现代文化、民族文化乃至世界文化传播和展示的重任，因此，人们对国家大剧院给予了前所未有的关注。

中国国家大剧院总占地面积 118900m², 总建筑面积约 165000m², 其中主体建筑 105000m², 地下附属设施 60000m²。主体建筑由外部围护钢结构壳体和包容在壳体内的三幢建筑——2398 席（含站席）的歌剧院、2019 席（含站席）的音乐厅、1035 席（含站席）的戏剧院组成，它们由道路区分开，彼此以悬空走道相连。

国家大剧院建筑屋面呈半椭圆形，造型新颖、前卫，构思独特，是传统与现代、浪漫与现实的结合，以一颗献给新世纪超越想象的"湖中明珠"的奇异姿态出现，如图 6-1 所示。

图 6-1 中国国家大剧院外形图

中国国家大剧院的外部围护钢结构壳体呈半椭球形,东西方向长轴长度为212.20m,南北方向短轴长度为143.64m,建筑物高度为46.285m,基础埋深的最深部分达到-32.5m。

椭球形屋面主要采用钛金属板饰面,中部前后两侧为两个渐开式玻璃幕墙。在壳体上面,安装有506盏"蘑菇灯","蘑菇灯"如同夜空中闪烁的繁星,放射点点光芒。

椭球壳体外环绕人工湖,湖水深为40cm,湖面面积达35500m²,整个建筑漂浮于人造水面之上。人工湖水池分为22格,分格设计既便于检修,又能够节约用水,还有利于安全。人工湖水池的每一格相对独立,但外观上保持了整体一致性。为了保证水池里的水"冬天不结冰,夏天不长藻",采用了一套称作"中央液态冷热源环境系统控制"的水循环系统。

国家大剧院高46.68m,比人民大会堂略低3.32m。但其实际总高度要比人民大会堂高很多,因为国家大剧院60%的建筑在地下,其地下的高度有10层楼那么高。

1. 歌剧院

歌剧院是国家大剧院内最宏伟的建筑,以华丽辉煌的金色为主色调。歌剧院主要上演歌剧、舞剧、芭蕾舞及大型文艺演出。观众厅设有池座一层和楼座三层,观众席2398席(含站席),如图6-2所示。

歌剧院舞台采用"品"字形舞台形式,由一个主台、两个侧台和一个后台构成,舞台具备推、拉、升、降、转五大功能,可迅速地切换布景。其中,主舞台有6个升降台,既可整体升降又可分别单独升降。舞台的左、右侧台各有6台可以横向移动的车台,通过主舞台升降台互换位置,可以迁换场景。后舞台下方距地面15m处,储存有一个芭蕾舞台台板,主舞台升降台下降后,芭蕾舞台可移动到主舞台台面上,用于芭蕾舞演出。

图6-2 国家大剧院歌剧院

舞台台面用的是俄勒冈木,并用三层结构来增加弹性,保护了芭蕾舞演员的足尖。这也是国内面积最大的无缝隙专用芭蕾舞台板,台面可倾斜至5.7°。由于穹顶高度的限制,舞台和部分观众席位于地下。舞台上方栅顶高度为32m。吊杆、灯光桥、灯光渡桥通过钢丝绳悬挂在空中。61道电动吊杆,78台轨道单点吊机,24台自由单点吊机,灯光桥、灯光渡桥、灯光吊架将1588盏用于演出的灯具和顶棚结构良好地结合,安装在歌剧院舞台的上方。灯光装置反应灵敏,可以在几秒钟内变换灯光所需工位。舞台顶部还设置了60多道吊杆和幕布,可以满足不同的演出场景需求。

乐池面积为 120m²，可容纳 90 人的三管编制乐队，也可升至与观众席水平的位置变成观众席。在乐池中，还特别为指挥设计了专用升降台，指挥可以以这种特别的方式出场、谢幕。

歌剧院在墙面上安装了弧形的金属网，声音可以透过去，而金属网后面的墙是多边形，这样视觉和听觉空间的设计达到了高度的协调性，实现了建筑声学和剧场美学的完美结合，其混响时间为 1.6s，符合歌剧及舞剧等的演出要求。

歌剧院设有 6 个单人化妆套间，6 个双人化妆间，18 个中型化妆间，2 个乐队指挥休息套间，6 个乐队用大型化妆间，8 间练习琴房。

2. 音乐厅

音乐厅位于歌剧院东侧，以演出大型交响乐、民族乐为主。音乐厅的观众席围绕在演奏台四周。设有池座和二层楼座，共有观众席 2019 席（含站席）。演奏台能容 120 人的乐队演奏。

安放于音乐厅的管风琴可谓音乐厅的"镇厅之宝"，这架目前国内最大的管风琴有 94 音栓，发声管达 6500 根之多。出自德国管风琴制造世家约翰尼斯·克莱斯，与著名的德国科隆大教堂管风琴系出同门，能满足各种不同流派作品演出的需要。

音乐厅的顶棚是一件精美的抽象艺术作品，不规则的白色浮雕像一片起伏的沙丘，又似海浪冲刷的海滩，有利于声音扩散。为达到更好的声学效果，顶棚下面还悬挂了一面龟背形状的集中式反射声板，将声音向四周空间散射；四周围的数码墙有如站立起来的钢琴琴键，其凹凸的尺寸和形状是由计算机精确计算得出，使声音均匀、柔和地反射扩散。音乐厅洁白肃穆，色调风格宁静、清新而高雅，如图 6-3 所示。

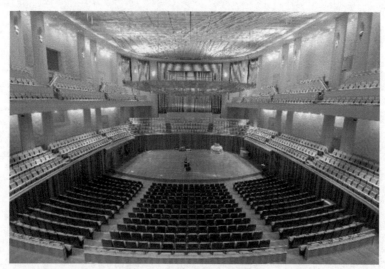

图 6-3 国家大剧院音乐厅

3. 戏剧场

戏剧场是国家大剧院最具民族特色的剧场，具有浓郁民族色彩的丝布墙面，烘托出戏剧场亲切、热烈而传统的气氛，营造出颇具中国特色的剧场氛围。戏剧场主要供戏曲（包括京剧和各种地方戏曲）、话剧及民族歌舞使用。观众厅设有池座一层和楼座三层，共有观众席 1035 席（含站席），如图 6-4 所示。

各剧院都设有化妆间、指挥休息间、练琴房、演员候场区、换装间、服装整烫间、道具

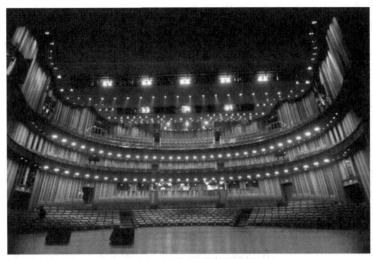

图 6-4 国家大剧院戏剧场

间、演员休息厅。舞台技术用房设有音响控制室、灯光控制室、调光器设备房、音响设备房、摄像机房等。在歌剧院的屋顶平台设有大休息厅。在音乐厅的屋顶平台设有图书和音像资料厅。在戏剧场屋顶平台设有新闻发布厅。

国家大剧院共有五个排练厅，位于三个剧场之间，可以共用也可以分别使用。一个大排练厅主要用于合成排练；两个中排练厅，一个主要用于舞蹈排练，一个用于乐队排练；两个小排练厅主要用于分部排练。

大剧院设有集中音像制作中心，有大录音棚一间、同期录音演播室一间，以及电视转播机房和音像后期制作室。大剧院还设有一间大绘景间，设置布景吊挂和绘景设备，还设有布景、道具整修间和布景仓库和 2 个为集装箱运输用的升降平台。

国家大剧院的建设，受到了全国乃至全球相关行业专家和企业的高度关注。国际舞台灯光领域的三大著名品牌和相应产品的佼佼者，被分别应用在大剧院的三个演出场所。国际演出灯光行业的先进技术，在国家大剧院的应用体现出我国改革开放海纳百川的包容之心。在熟悉和研究不同产品的同时，能为演出团体呈现更为宽泛的技术平台。

6.1.1 国家大剧院歌剧院舞台灯光工程

歌剧院是目前国内最现代化的特大型剧院，有一个特大型的品字形舞台，台口宽度 18.6m，台口高度 14m，主舞台台宽 32.6m，主舞台台深 32.6m，台上净高 32m，左右侧台宽 21.6m，左右侧台深 25.8m，后舞台台宽 24.6m，有观众席 2398 席（含站席）。

歌剧院的舞台灯光不仅要满足歌剧、芭蕾舞、音乐剧和大型综艺演出，还要能进行电视现场直播和录像制作，这既要考虑整体功能符合现代剧场的要求，又要考虑系统的前瞻性、可扩展性、合理性和高性价比，保证系统在相当长时间内保持其领先的地位。

歌剧院舞台灯光系统采用了许多新技术、新设备和新工艺，使灯光控制系统的技术水平和性能参数达到国际水平。

1. 歌剧院舞台灯光系统技术要求

（1）舞台平均照度不低于 1500lx。

（2）灯具光源色温：3200K 和 5600K 两种。

（3）显色指数 Ra 不低于 95，气体放电灯的显色指数不低于 90。

（4）总用电量 1200kW，使用系数 0.9。

（5）舞台灯光总供电回路 1576 路。其中 3kW 调光回路 846 路，5kW 调光回路 584 路，10kW 调光回路 41 路，5kW 直通回路 90 路，125A 直通电源 15 路。

（6）供观众席调光预留 5kW 调光回路 26 路。

（7）灯光控制台之间可实现实时跟踪主备切换。

（8）多台控制台可同时控制同一舞台灯光，可以合并多台控制台的灯光制作程序。

（9）灯具配置保证演出换场时间不超过 4h。

2. 歌剧院舞台灯光系统

歌剧院舞台灯光系统设计着重考虑了安全性、可靠性、灵活性和可扩展性。系统的硬件和软件必须满足日益增长的艺术创作需求。

根据大型演出要求，选用操作快捷、控制灵活、功能强大、现场编辑方便，既可集中控制，也可单独调光，同时还能适应中国和外国调光师的操作习惯，具有良好人机对话界面，并在国内、外已证明安全、成熟、可靠的比利时 ADB 公司和德国 MA Lighting 公司的多功能高性能网络灯光控制台组成系统。图 6-5 所示为歌剧院舞台灯光系统组成。

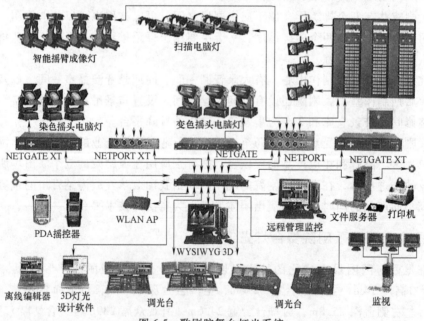

图 6-5 歌剧院舞台灯光系统

3. 灯光控制网络系统

歌剧院灯光控制网络系统采用以太网架构的双环网。主干网传输媒质采用宽频带、低衰减、抗干扰能力优秀的光纤传输，通过光缆把各站点（控制室、调光器室、扩声功放室、台口技术室和栅顶层）连接成一个环路。图 6-6 所示为歌剧院光纤环网。

常规灯控制系统和电脑灯控制系统既可看成两个独立的控制系统，又可把这两个网看成一个整体的控制网络系统。图 6-7 所示为灯光控制系统示意图。

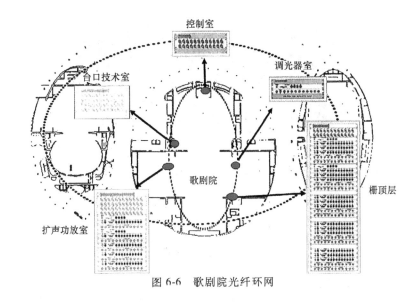

图 6-6 歌剧院光纤环网

图 6-7 灯光控制系统示意图

4. 控制台

（1）常规灯调光控制台。凤凰（Phoenix）调光控制台系列是 ADB 公司为各类剧场、电视演播厅开发的高性能智能调光控制台。它是在 Linux（公开源代码）操作系统上开发的 ISIS 灯光控制软件，使控制系统更稳定、抗干扰性能更好、启动速度更快。

选用比利时 ADB 公司顶级调光台 Phoenix 10 作为主调光台，Phoenix 5 为备份调光控制台，并配有远红外遥控系统。

Phoenix 10/XT 调光控制台具有 2048 个通道，最大可扩展到 6144 个通道，可满足大型演出未来发展需求。采用功能强大的 ISIS 灯光控制软件，主、备控制台跟踪自动切换，操作简易。4 页×24 个集控推杆，可满足灯光师实现复杂灯光变化需要，如图 6-8 所示。

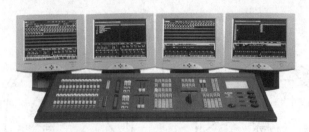

图 6-8　ADB 常规灯调光控制台

（2）电脑灯控制台。新型多变的电脑灯控制必须解决各种费时的单灯演练所需数百条灯路的控制问题。为了创制大量调光灯路与多变电脑灯控制的混合型舞台灯光控制，就必须在操作结构、设计概念和技术的应用等方面彻底创新，既简单又完美地展现光控理念。

Grand MA 电脑灯控制台采用多个处理器系统，每个处理器承担的任务相对较少，提高了工作稳定性。此外，控制台内部还装有 UPS 电源，既可减少电源波动带来的影响，又可有效防止外界对控制台的干扰。

为解决特大型演出时大量使用电脑灯的需要，特选用德国 MA Lighting 公司的 Grand MA 2048 路电脑灯控制台作为主控制台，选用 Grand light 2048 作为备份电脑灯调光台。图 6-9 所示为 MA 电脑灯控制台。

Grand MA 电脑灯控制台技术指标：

1) 容量：具有 8 或 16bit 分辨率的 2048 个控制通道，也可使用备选的 4096 个控制通道。

2) 2 台备选外接监视器。

3) 内置硬盘驱动器可提供几乎无限的存储能力。无限数量的预置、记忆、提示清单和效果。

4) 5 个主旋钮、数字小键盘和鼠标用来输入数据。

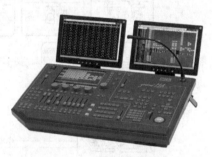

图 6-9　MA 电脑灯控制台

5) 输入：MIDI、声音、DMX 512、模拟信号（0~10V）、遥控。

6) 输出：4×DMX 512、MIDI、打印机、以太网。

7) 完全跟踪备份和第二单元同步模式。

5. 数字调光柜

调光柜是用弱电控制信号控制强电输出的功率控制装置，它的输出直接连接到舞台上各个回路灯位。工作稳定性、安全性是选择产品首要考虑的因素。本工程选用的是 ADB 公司的 Euro dim3 调光柜（图 6-10）。

歌剧院供电系统使用 5 个配电柜，控制 17 台调光柜，设有 846 路 3kW 调光回路、584 路 5kW 调光回路、41 路 10kW 调光回路、26 路 5kW 观众席调光回路、90 路 5kW 直通回路、125A 直通电源 15 路。调光柜总装机容量为 5816kW，功率因数大于 0.8，计算实际使用容量约 949kW。

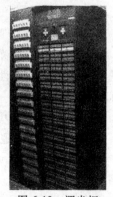

图 6-10　调光柜

Euro dim3 调光柜主要特点：

（1）多种安全保护。Euro dim3 调光柜可以根据使用要求插入不同功率的调光模块（3kW、5kW、10kW）插件。每个调光模块插件都有完善的保护措施和运行状态监控系统。

每台调光柜限定总负荷为 270kW，每相总电流为 400A。既能满足舞台调光的功率需求，也能限定调光柜的内部温度。冷却系统可保证三相电源一旦发生中断单相或两相时，排风系统仍能保证正常运行。

（2）强大的处理功能和精确的调光分辨率。每个调光柜设有两组同步处理器作为双重信号保障系统。调光器模块的调光曲线、编配和调光的平滑功能均可整体或单独编程，有 10 种不同的调光曲线，4000 步级分辨率的调光精度。广播级的电感滤波器有效控制晶闸管调光器的谐波干扰。

（3）剩余电流（漏电）保护系统。每个通路均设有一个剩余电流（漏电）保护装置，有效地保障了系统的用电安全，如图 6-11 所示。

（4）完善的实时监控功能。Euro dim3 具有完善的自动检测系统，可长时间连续自动检测调光柜的运行状态，检查和分析调光柜的任何参数，并能通过网络实现远距离实时监控。

1）供电相位出错，过电压。
2）风扇故障报警、过温告警。
3）DMX 信号状况，预置/出错状况。
4）负载扫描检测（空载、过载、短路）及负载变化检测。

图 6-11　剩余电流（漏电）保护系统和调光柜

5）查看 A 路输入和 B 路输入的 DMX 值。
6）查看和编辑调光曲线形状。
7）晶闸管故障等。

6. 安全供电电源

为保证安全供电，系统供电除采用双路供电外，还使用 10kW·h 的 UPS 不间断供电，确保控制网络设备、控制台和计算机系统稳定工作。

6.1.2　国家大剧院音乐厅舞台灯光工程

音乐厅以演出大型交响乐、民族乐为主，观众席围绕在舞台四周，是一种中心舞台形式，没有幕布，因此舞台灯光采用透明敞开式的布局。设有池座一层和楼座二层，共有观众席 2019 席（含站席）。演奏台设在观众厅一侧，宽 24m，深 15m，能容 120 人的乐队演奏。

国家大剧院音乐厅是目前国内最高、国际一流水准的专业演奏厅，因此对整个系统的可靠性、扩展性、美观性、抗干扰性等都有极其严格要求。

音乐厅设有演奏台照明和舞台灯光照明两种类型的灯光照明系统。适应传统古典音乐和满足适于此类舞台形式的文艺演出需要，并为电视现场直播和现场录制提供照明条件。

1. 灯光控制网络系统

音乐厅灯光控制网络整合了 3com 网络系统和 ETC Net2 灯光控制网络系统的优点，采用以太网结构组成的双环网络，末端采用星形分布传输体系。支持国际娱乐界新一代基于网络

数据传输标准的 ACN（Advanced Control Network）格式。具备以太网控制、DMX 控制、无线遥控、有线遥控，并能接入场灯控制系统和环境照明控制系统。网络有管理、监控、记录软件（ETC Net2 configuration editor）等专用配置，可对网络中各个信息节点统一配置、修改、记录、监控。

灯光控制室的网络柜到调光器室的网络调光柜采用光纤传输；网络调光柜至终端节点采用超五类双绞线。通过 DMX 终端设备实现以太网控制信号与 DMX 信号的相互转换。网络节点主要分布在音乐厅的栅顶 32 个以太网控制点、舞台侧面 2 个控制点（作为流动调光回路和直通回路接口）、观众席 2 个控制点（演出现场调光用）、调光控制室 18 个控制点等。所有控制台都可同时接入网络，可按需求设定各控制台的优先级别，也可同时控制被控设备。光纤主杆网络的传输速率>1000Mbit/s。信息点布局合理，系统安全可靠。

2. 调光控制台

调光控制台包括数字调光控制台、电脑灯控制台、换色器控制台等。

（1）常规灯调光控制台。主、备常规灯调光控制台采用 ETC 公司新开发的 Emphasis 控制系统，内置 WYSIWYG 控制软件，集灯光设计、演出控制和系统管理于一体。配合 DELL 服务器，扩充控制和内存容量。支持 ACN 格式的网络数据传输标准，如图 6-12 所示。

图 6-12　ETC 常规灯调光控制台

（2）电脑灯控制台。电脑灯控制台选用 ETC 的 Congo 和 Congo jr 控制系统，具备电脑灯和常规灯控制能力（兼容 DMX 512、RDM、Art-net、ACN 协议）。

具有各种电脑灯表演程序的综合导入能力（ETC、Strand、ASCⅡ码的表演文档），这种综合导入能力可以大大缩短演出团体的编程时间，给音乐厅不同演出团体之间的频繁演出带来极大方便，如图 6-13 所示。

3. 调光柜

音乐厅共设有 203 路调光回路，其中 3kW 调光回路 88 路，5kW 调光回路 22 路，10kW 调光回路 4 路，直通（直放）回路 89 路。在栅顶和舞台下场门右侧布置了 2 路 125A 供电电源柜，供电容量为 600kW。

图 6-13　ETC 电脑灯控制台

采用 ETC Sensor+系列调光柜，如图 6-14 所示。该调光柜采用双处理器模组互为跟踪备份，当主处理器出现问题时，会自动切换到备份处理器工作，保证调光柜系统正常工作。

调光柜可接入 DMX（A）、DMX（B）和以太网三组控制信号输入，任何一组或二组信号丢失时，可确保收到来自控制台的控制数据。当三组输入信号全部丢失时，仍可保持最后输出的场景或存储在调光柜内部的备用场景，并可设定淡出时间或永久保持。

为有效抑制晶闸管调光器对电网的干扰，调光器的输出端采用 500μs 上升的电感。每路调光器都还有一个过电流和剩余电流（漏电）保护装置。LED 指示灯用来指示负载是否空

载和输出控制状态。

调光柜的管理软件可以在任何一个网点用来设定调光柜的各种信息，也可监控调光器的各种反馈信息，如电流、电压、温度、信号状态、负载状态、负载功率等。

4. 灯具配置

音乐厅的演出性质决定了其照明系统有别于歌剧和戏剧场的演出照明系统，更重要的是演奏台上方的照明，必须有足够的照度来保证演奏人员能清晰地阅读乐谱，而面光和侧光只是起到辅助的作用。因此，演奏台正上方的玻璃反射声板，也用来作为照明灯具的承载体。

图 6-14　ETC 调光柜

对观众来说，音乐厅的听觉感受更为重要。大量舞台灯具设备最为集中接近表演区，灯具的噪声问题又是一项需要重点考虑的问题。为解决照明强度和灯具噪声问题，大量选用 ETC Four PARMCM 低噪声灯具。

ETC Four PARMCM 是一款专门为音乐厅设计的照明灯具。改良的抛物面铝制反光杯，保证了灯具的高光效和足够的照度。特殊的反光杯镀膜，将光束内 90% 的红外线热量从灯具后面排出，使光束保持冷光要求，避免了对演奏人员的灼烤，更重要的是避免了弦乐器可能随温度升高而产生的音准变化，保证了演出质量。

ETC Four PARMCM 灯具采用铝合金整体铸造结构，避免了通常用不同材质制成的灯具因热胀系数不同而产生的"嘣嘣"机械噪声。铝合金铸件具有良好的散热性能，无需风扇冷却装置，避免了风扇噪声。

演奏台上方玻璃反射声板上安装了 52 台 ETC S4 PARMCM 灯具，16 台 Clay paky spot575 灯，在 14m 高反射声板下面的照度可达到 4000lx。

在演奏台后区，为保证合唱团的照明，安装了 3 道照明灯架，共安装了 52 台 ETC PARMCM 灯具。音乐厅的面光位置安装了 3 道可拆卸的 Truss 灯架，共安装了 40 台 ETC S4 PARMCM 灯具和 8 台运动灯具。

灯架和反射声板上有 176 个大小不等的接线盒，所有接线盒都置于观众视线不易看到的位置。灯架和反射声板上装有 164 个灯具，有大量电缆从栅顶进入观众厅，如果按常规收线框方式放线，将会严重影响观众的视觉美感，于是在栅顶上使用了 20 多套自动收线器，在灯杆和灯架升降过程中，观众可以看不到多余的电缆。

6.1.3　国家大剧院戏剧场舞台灯光工程

戏剧场舞台采用可以伸缩变化的镜框式舞台，设有主舞台，左、右辅台和后舞台。主舞台上设置有"鼓筒式"转台，由 13 个升降块、2 个升降台组成，既可整体升降又可分别单独升降，可以达到边升降边旋转的舞台效果。独特的伸出式台唇设计非常符合中国传统戏剧表演的特点。

1. 系统使用功能及管理要求

（1）系统工艺设计和设备配置应满足戏曲（包括京剧和各种地方戏曲）、话剧及民族歌舞等大型综艺演出的使用功能，短时间内可变换多种不同剧种的灯光操作设计。

（2）允许使用全部配置的各种类型灯具和其他补充设备。

（3）具有足够的安全性和存储容量，整个系统在不中断主电力供应的前提下，可对主控台与灯光设备进行不间断的持续诊断检查。

（4）系统设备应完全符合剧场舞台背景噪声的技术要求。

（5）预留足够的系统扩展能力，如电力调光柜的容量、网络容量等。

2. 舞台灯光控制系统设计指标

设计一个现代化剧场的舞台灯光系统，除应考虑剧院的建筑结构形式和功能要求，分析研究该剧场的用途和如何编排未来上演的剧目外，还要考虑各种最复杂的舞台照明形式和便于国内外表演团体方便使用。戏剧场舞台灯光控制系统设计指标需满足以下要求：

（1）主、备调光台应完全跟踪备份。

（2）网络速度 1GT bit/s。

（3）输出功率：每路最大 10kW，最小 3kW，最大输出电压可调节。

（4）调光柜抗干扰指标：400μs（230V 时），当电流负荷加大至 100A 时，密度不会改变。

（5）触发精度：16bit4000 级。

（6）双网络四备份数字灯光控制系统，工作电源于网络线材中游走。

3. 系统总体技术方案

戏剧场舞台灯光系统采用数字化、智能化的网络数字调光系统，是新一代高速网络与智能数字调光设备的集成，具备以太网控制、DMX 控制、无线遥控，并能接入场灯控制系统以及环境照明控制系统。

（1）灯光控制网络结构。控制网络传输系统采用目前国际上比较流行、成熟的环形网络结构形式，即主干网络采用千兆双环形网，可以同时从回路的双方互传信号，增加了网络对调光设备的双向管理，使调光设备与整个网络系统设备之间实现互相监督和资源共享。环网是一种既安全又快捷的传输网络，即使其中一路断路也不影响数据传输。

网络数字调光系统在数字触发方式上与全数字调光传输形式基本相同，因此，在保持全数字调光系统优良特性的基础上，还增加了多站点及场备份的功能，提高了系统的可靠性，增强了监测功能、系统运行状况及重要参数报告功能，扩展了连接设备的数量。

环形网络连接形式可随时将多台灯光控制台连成一个局域网，各控制台均可独立操作也可以根据需要任意设定主从操作台、备份台及无线控制形式。系统内可以实施多人同时在不同控制点控制同一场演出，或控制不同场次的演出，极大地提高了灯光系统的使用效率。

戏剧场灯光网络控制系统采用以光纤为主干道网络进行远距离网络传输，主干道网络负责各灯光网络工作站之间的数据传输及系统连接。整个控制系统采用以太网/DMX 网络双网控制，严格遵循 TCP/IP 及 DMX 512 通信协议。

此网络连接的特点是传输速度快，可以双向高速传输信息；系统容量无限制，传输距离远；抗干扰性能好，线路双端隔离好；通用性好，标准化的软硬技术性能及设备接口，更易做到互联互通。

网络传输控制系统由网络服务器、网络交换机、集线器及各种终端设备构成。其中网络应用/管理服务器、网络交换机或集线器等都属于标准的以太网网络设备。与以太网控制系统相关的终端设备有计算机终端、网络编/解码器、网络调光台（含数字调光台、电脑灯控制台、环境照明控制器等）、网络调光柜、监控设备及负载（常规照明灯具、电脑灯、场

灯/工作灯等)。

灯光控制系统为星形分布，信号集中于硅室，通过集线器分配以太网节点，数据传输介质采用五类以太网双绞线。DMX 信号由网络中的众多 SN110 网络节点提供，SN110-N21 DMX 网络节点是斯全德（Strand）公司的网络节点配接器，有 2 个或 4 个 DMX 接口，可以设置为输出或输入使用，由 32bit ARM 中央处理器和 Linux O/S 操作系统组成，支持 10/100BT 以太网。网络节点的状态、地址、DMX 口设定等都可在内置的 LCD 上显示，如图 6-15 所示。所有 SN110 的工作电源直接由网线从网络中提供（国际标准 IEEE802.3af）。所有手提型的网络单元均可直接利用插件与墙面的网络接口连接并通电工作。通过 Strand SN110 网络节点实现以太网控制信号与 DMX 信号的相互转换，并合理分布于剧场各 DMX 信号节点。

Strand show net configuration 网络配置编辑软件，通过人性化的接口使系统实现任意放置资料，避免了从一个网点运行到另一个网点的繁琐更新。该软件能通过设定来分配指派所有的以太网选址信息、IP、网关、多点传送组和分支网络信息到每个网点。它将灯光控制系统完全融入了网络系统，并进行无缝整合，使得灯光网络控制更加简便易行。

图 6-15　SN110 网络节点

为了保障系统运行的可靠性和稳定性，在每个灯光中心控制室均使用不间断电源（UPS）为负载提供稳频、稳压、不间断高质量纯正弦波交流电。该系统能有效地克服由外电网直接供电所引起的常见电源质量问题，如电压过高、过低、电网瞬间尖波、杂波干扰、电力供应中断或瞬间断电等，保证仪器设备的正常运行，防止计算机及数据处理系统内的资料丢失。

（2）调光回路设计。戏剧场调光回路设置具有大功率、多回路、多种规格、多形式的特点。配置 3kW 调光 421 路（含正弦波控制 30 路），5kW 调光 451 路，10kW 调光 21 路，共计 893 路调光回路（含正弦波 30 路），163 路直通回路。这些回路节点均分布在各个灯位连接处。

考虑到要满足各种世界级大型演出，在舞台的任意需要位置都有安装灯具的可能性，因此，在舞台的主要位置都预留了大量以太网络接入点、DMX 接入点和各种规格形式的照明电源。

（3）设备选型及功能说明。

1）灯光系统主要设备配套表见表 6-1。

表 6-1　戏剧场舞台灯光主要设备配套表

序号	设 备 名 称	数量/台(套)	用　　途
1	Strand 550i　电脑调光台	2	主、副控调光台
2	Strand 520i　电脑调光台	2	舞台监督、编程和观众席调光
3	High end whole hog Ⅲ　飞猪Ⅲ电脑灯控制台	2	电脑灯控制
4	High end whole hogi PC　飞猪电脑灯控制台	1	电脑灯控制
5	Strand EC21　调光柜(含正弦波、直通柜)	11	调光器
6	Strand　网络中继柜	4	网络信号放大
7	Strand　无线电子手提联络接收器及天线 PDA	2	无线网络调光
8	Strand SN110　网络节点	43	网络节点
9	WYSIWYG　图像式反馈系统	1	灯光虚拟设计

2) 主要设备功能说明。

① 调光控制台。选择 Strand 550i 电脑调光台作为戏剧场主、副控调光台，如图 6-16 所示。主控台和副控台之间通过网络连接，可作冗余追踪，一旦主控台出现故障，副控台可在瞬间自动由该点切入，自动执行之前的场景 Show，确保演出过程不间断。另配置两台 Strand 520i 电脑调光台作为舞台监督、编程和观众席调光用。

Strand 550i 和 520i 调光台，均采用目前国际最先进的奔腾处理器，最大 6000 光路，2000 个换色器或电脑灯控制回路，最大 18000 个控制回路、2000 个场、1000 个组、2000 个宏、600×99 步灯光效果、99 个灯具数据库、3000 个 SMPTE 事件、9 个远距离视频，并可把控制回路的资料进行 Partitioned（分割）并加以记录，为灯光师提供了一个完善、方便创作的工作平台，可极大地满足灯光师的创作欲望。

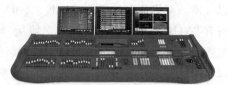

图 6-16 Strand 550i 电脑调光台

5 条可编程调光曲线，可设置整个系统中的任何晶闸管回路或回路群。曲线以超过 100 个置点作调光，可满足舞台高精确度灯光创作的需求和用户未来扩容及技术升级的需求。

② 调光柜。图 6-17 所示为大型智能调光柜外形图。该调光柜的最大特点是能自动对电网的谐波做出分析，自动调节最佳的触发角位置，保证输入电压在 90～240V 范围内，输出电压误差小于 1V，解决了演出中电压不稳而产生的调光不均及灯光闪烁现象。另外，它的控制反应时间快（达 16ms）；允许三相交叉配接和三相输入修正；具有 DMX 优先配置功能，可实现 DMX 完全配接；触发精度 16bit 4000 级；标准耐冲值高达 100000AIC；磁环抗干扰能力可达 635μs/230V。它还具有双电子器跟踪备份功能，即备有两个可以独立工作的触发系统，两者之间相互学习、相互备份，保持调光柜不间断工作，确保演出正常进行。

调光柜具备全负载报告功能，所有模块（包括直通模块与正弦波模块）都有负载状态报告，并有状态显示器提供瞬时信息，任何调光柜错误信息都可直接显示在每个调光柜和任何一款控制台上。灯光操作人员可以在灯光控制室直接通过调光台显示器，随时了解灯光系统的工作状态，从而及时对灯光系统实施监控、干预及纠错。

EC21 系列调光柜分单 50A、单 100A、双 15A 和双 20A 输出，使用电压 90～277V、50/60Hz，有国际标准剩余电流（漏电）保护装置（RCD），零中心线可提供断开功能以做绝缘测试，光电隔离，双 DMX 512 信号输入，风机从关闭到最高速（无级变速）完全受控于调光柜使用情况，获 CE、UL、cUL 和 TUV 安全认证。

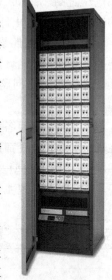

图 6-17 调光柜

③ 飞猪系列电脑灯控制台。图 6-18 所示为 Whole hog Ⅲ 飞猪系列电脑灯控制台，该控制台内置 500Hz G4 PowerPC 处理器，可运行 Linux O/S 程序，256M 内存，20G 硬盘，650/700M 可读写光驱，可连接 PS2 接口的键盘和鼠标，特有的效果引擎可提供强大的个性化效果。

无极定时控制可分别为每台灯具设置延迟、淡变时间以及淡变路径；内置电源保护可避

免突然断电造成的数据丢失;可同时使用 8192 种灯型,无须考虑灯具的生产商与型号是否相同,甚至可以在已经编好程序后更换灯具型号。

两台 12.1 英寸 TFT 彩色触屏显示器,可调节视觉角度;支持 65539 种 Cue、Cuelists 场景和页命令;数量不限的同步交叉变淡和效果,同步执行数量不限的 Cue、Cuelists 命令;支持盲编辑制式,也可现场编辑;编程可直接存储在控台内部的硬盘上。

整个系统可使用 100Base-TX 高速以太网,通过网络升级系统软件;同时配有其他网络扩展装置供选择,如 DMX 处理器、MIDI/Time code(时间码)处理器、放映控制处理器。

④ 灯光设计软件。WYSIWYG 图像式反馈系统是一种灯光虚拟设计工具,它不是一种发出控制 DMX 信号的调光器,而是一种在显示屏上可以获得舞台预期虚拟效果的模拟台,可以帮助灯光设计师在完全没有设备和环境的条件下,或者根据现有的环境结构图与设备清单,利用计算机虚拟技术,在彩显上组合每场演出所需的舞台大小、尺寸、形状,再配合上吊挂的各类型灯具,经过配接,加上回路、色彩,以达到真正演出时的一切效果。在这个组建的设计库里,可以经软件内部转换而做出灯光回路配接表、器材清

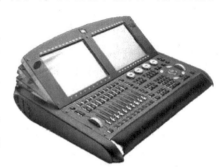

图 6-18 Whole hog Ⅲ 飞猪系列电脑灯控制台

单、DMX 属性表、灯位图、效果图等灯光设计与配置上所必须具备的图表,从而简化整个灯光的组合布光过程和程序,使其更具有系统性和细节性。当设计库设置完毕后,可以利用 WYSIWYG 软件所配置的硬件,直接在调光台上输出真正的灯光控制程序。

⑤ 网络分配柜。戏剧场灯光网络设备全部选用 Strand 灯光公司的原厂设备,网络分配柜严格遵循标准 TCP/IP 通信协议,具有双千兆位以太网上行链路,任何一个以太网点均能反馈调光柜信息,系统再生时间小于 9s,具有信号中断的最后场景保护功能,支持动态 IP 地址分配,通过灯光网络上任何终端能连接专业灯光设计软件,具有调光信息的图像式直观显示功能,实时监测灯光网络中所有与安全用电相关的设备状态报告(Reporting)信息,实时对所有网络灯光设备进行在线远程监控,实时监测网络中所有的灯光网络设备,实现集中控制功能。

具有 DMX 路由和优先级设置,完备的网络控制冲突的解决方案,用于设置灯光控制网络的专业管理软件,所有节点及网络信息的配置、修改均可由其完成,无需对每个节点进行再设置。

任意设定 DMX 512 和遥控为输入或输出,能有效编辑以太网灯光控制地址,自动分配和指派所有的以太网选址信息、IP、网关、多点传送组和分支网络信息到每个信息点,可随时更新网络中的 DMX 收发节点和视频节点,支持在线和离线编辑。

4. 新设计、新技术、新设备的特点

(1) 新设计。灯光控制网络系统采用双网(以太网和 DMX 网络)四备份传输,整个控制系统严格遵循 TCP/IP 通信协议及 DMX 512(1990),满足未来 ACN 协议。

数据传输介质采用光纤及超五类以太网信号线,DMX 信号由网络中的众多 SN110 网络节点提供。所有 SN110 的工作电源直接由网线从网络中提供。所有手提型的网络单元均可直接利用插件与墙面的网络接口连接并通电工作。通过 Strand SN110 网络节点实现以太网控

制信号与DMX信号的相互转换,并合理分布于剧场各DMX信号节点。灯光网络配置具备专用的网络配置软件,能对网络中各个信息节点统一配置、修改。网络中具备以太网控制、DMX控制、无线遥控,并能接入场灯控制系统以及环境照明控制系统。

控制信号具备严格有效的实时完全跟踪备份,确保万无一失。舞台灯光系统设计了四个网络分配机柜,与光纤组成一个全封闭的闭环网络。

(2) 新技术。SST正弦波调光器新技术具有更完善、更智能化的特点,不再产生高次谐波干扰,不再需要各种屏蔽隔离和滤波等措施,但它需有良好的散热处理设计。本系统采用的3kW SST正弦波调光器,在设计之初时的标准状态为一个模组变量的散热容积空间,在增大容量一倍后再把里面功率元件IGBT的散热片表面积加大至标准模组的2.5倍,令功率元件的热量充分释出,再配合智能风机的牵引把这些热能带到机柜以外与空气对流。SST模组的热量检测:在48模组全部置于3kW满载的情况下,调光20%(此为产生热量最大的调光点),室温25℃,检测发现零件表面温度为58℃(零件可接受最高工作温度为125℃),这种试验一直维持了24h,其间并没有温升,这足以证明调光器是工作于热量非饱和区域;在同样的配置条件下,把调光点设在100%(亮度最大),功率元件表面温度降为49℃。这证明在"满负载"这种最苛刻的应用条件下,加上在实际应用情况下,热量的产生会按负载功率的减少而下降。

(3) 新设备。选用技术先进、节能、环保的系统设备,其中调光柜采用世界知名品牌Strand的EC21。该调光柜是在全球性广泛应用的CD80SV调光柜基础上开发的更为先进的智能型调光柜。其最大应用特点是能自动分析电网的谐波并确定最佳的触发角位置,解决了演出中因为电压不稳或干扰而产生的调光不匀及灯光闪烁现象。该调光柜的磁环抗干扰能力最高达635μs(230V时),触发精度16bit4000级。

5. 项目的应用情况

领导重视、策划精心、设计专业、选型合理和施工规范,给国家大剧院戏剧场调光工程建设注入了勃勃生机。2007年9月30日,戏剧场迎来她代表国家大剧院的首场演出——经典话剧《茶馆》。虽然这是一部已经上演了半个多世纪足有500多场的老戏,但几乎每一位观众情绪都很兴奋,仿佛进入艺术的天堂。在此后的半年多时间里,戏剧场接待了国内外演出数十场,系统性能稳定、数据传输准确、操作方便直观,因此,剧场的现代化灯光控制系统、大规模高档次的设备配备、规范化的施工管理和工程质量受到了人们的高度评价。

6.2 上海大剧院舞台灯光系统改造工程

6.2.1 工程概述

上海大剧院位于市中心人民广场,筹建于1994年初,1998年4月竣工,并于1998年8月27日首演芭蕾舞剧《天鹅湖》。上海大剧院(图6-19)是我国第一个和世界接轨的现代化剧院,也是我国剧院建设的一个里程碑,对我国之后的剧院类项目建设起到了极大的影响和示范作用。

大剧院建筑总面积为70000m^2,建筑总高度40m。整个建筑地下2层,地面6层,顶部2层,共计10层。整个建筑风格独特,造型优美,是上海著名的标志性建筑之一,它使人民广场成为上海名副其实的政治文化中心。

第6章 舞台灯光工程应用案例

图 6-19　上海大剧院外形图

上海大剧院共有三个剧场：一个 1800 座位的大剧场，用于上演芭蕾、歌剧和交响乐；一个 550 座位的中剧场，适合地方戏曲和室内乐的演出；还有一个 250 座位的小剧场，可以进行话剧和小型文艺演出。

上海大剧院大剧场以歌剧、芭蕾演出要求为基础，结合国内外的演出习惯进行设计和配置，自开业以来，已成功上演过歌剧、音乐剧、芭蕾、交响乐、室内乐、话剧、戏曲等各类国内外著名剧目和综艺晚会，在国内外享有很高的知名度，许多国家领导人和外国政要、国际知名人士光临大剧院后，给予了高度评价，认为上海大剧院是建筑与艺术的完美结晶。上海大剧院正日益成为上海重要的中外文化交流窗口和艺术沟通的桥梁，如图 6-20 所示。

图 6-20　上海大剧院大剧场

2013 年，上海大剧院进行了营业 15 年来第一次大规模改造工程，灯光系统也进行了功能性改造，使之能满足演出团体的新要求，并着重节能环保的剧院经营管理理念和社会需求。

大剧院建设初期的舞台灯光全部选用了法国和比利时产品 ADB 系统，是我国剧院项目建设首次采用大型 DMX 512 信号传输的灯光控制系统。15 年的运营情况稳定良好。在很长时间内都是我国剧院舞台灯光的行业技术标准。但是受限于当时的技术基础，灯具功耗偏大，剧院运营成本较高，在传输系统方面也已不能满足当今技术产品的使用需求。

大剧院这次改造引进了全套 ETC（Electronic theatre controls）灯光设备，包括网络综合

型控制台、Net3 控制网络（采取 RDM 双向通信技术）、电力控制柜等设备并引进了 ETC 的 LED 节能舞台灯具新产品。此次改造，除了在传输控制系统方面进行了全面革新外，节能新灯具的应用，也大大降低了电力能耗。

2013 年 11 月，焕然一新的上海大剧院又一次展现在世人面前。在这座承载着中国文化建筑多个第一，神话般的大剧院中，人们能看到文化繁荣中新科技的力量。在新技术和新工艺不断深化并应用的同时，灯光设计师有了更广阔的设计空间，投资建设的业主得到了更具性价比的产品和系统，最终的演出使用者则可以更加方便灵活地使用和操控整个灯光系统。

焕然一新的上海大剧院，在各方面依然保持着国内领先的行业地位，是国内乃至世界首屈一指的国家级演出场馆，灯光系统的改造也为中国一流剧院改造指明了方向。

6.2.2 改造方案的亮点及实现的功能

1. 改造方案的亮点

大剧院每年接待大量国际团体来访演出，对剧院的舞台灯光系统稳定性、先进性有很高的要求，因此，在灯光系统更换上，大剧院主要考虑的是灯具安装的便捷性、控制网络的便捷性及节能环保的要求。

大剧院新灯具选用了 150 支 Source Four LED Lustr®+、48 支 Selador Desire® D60 Fire & Ice LED、114 支 Selador Classic™ Vivid-R LED，及 32 支 Source Four LED CYC™ 天幕灯。为实现最佳的照明效果，大剧院将 360 支钨丝光输出的 Sour Four® 聚光灯混搭在调色灵活且亮度优质的 LED 灯具中。在保证演出质量的前提下，大大减低了能耗，满足了节能环保的要求。

为尽量简化照明设备，大剧院还选用了 80 套 Source four 调光器（Source Four Dimmer™）——一种分布式的电力控制，可安装在传统的 Source four 灯具上以减少场地设施的使用。Source four 调光器和 Source four LED 灯具的电力和数据要求是一致的，使用最简单的开关进行控制，可减少布线需求使场地更加灵活。而且 Source four 调光器在满足调光需求的同时更可增加额外的 20% 照度。大剧院还安装了 14 个 Sensor3™ 调光柜，以对其他的传统灯具和 LED 灯具进行调控。

大剧院还选用了两台 Gio® 灯光控制台及 48 套 Net3™ Gateways 进行灯光系统控制。Gio® 小巧的便携式结构及强大的编程能力，可让剧院自行编制节目，便于演出团体使用。而 Net3™ 网络控制系统的搭建，使 ETC 产品用户可直接连接网络进行系统控制，极大方便了演出团体装台布线，也为剧院日常维护提供了极大的便利。

2. 改造方案实现的功能

（1）出色的灯光控制技术。

1）设计、演出、管理一体化操作模式，使设计更精确、演出更便捷、管理更有效。

2）演出系统设备操作一体化，强大的处理能力和便捷的操作模式有效统一。

3）安全工业级别的双机冗余技术和扩展式的 IT 设计理念，满足所有灯光设计师和操作师的使用习惯，并提供最佳的安全保证。

（2）先进的网络传输技术。

1）主干网络结构和技术标准与 IT 行业同步。

2）国际化标准的网络协议，符合国际发展潮流。

3) 网关式的第三代灯光网络产品,强大的兼容性能和扩展能力。

(3) 高效的调光技术。

1) 固定式与分布式调光器相结合的回路分布形式,大大提高设备的使用效率。

2) 直流调光技术的应用,成为新建剧场调光系统的新标杆。

3) 高品质调光器件和产品的应用,符合国际一级安全标准。

(4) 一流的灯具技术。

1) 低功率、高光效灯具的使用,更节能环保,大大降低运行成本。

2) 应用 ETC's x7 Color SystemTM 系统的专业舞台 LED 系列灯具,不但让舞台灯具的应用高度上了一个新的层面,更让系统节能环保方面有了质的飞越。

自 2013 年 11 月开业以来,ETC 灯光控制系统的灵活的操控性与系统的交互性以及产品本身的稳定性都完全符合大剧院自身的定位与需求。

6.2.3 灯光系统改造方案

上海大剧院大剧场共设 1800 座位,分三层看台,每层看台间的比例按视觉、听觉各结构的和谐而确定,称为"法国式"结构。其中正厅 1100 座位,二层 300 座位,三层 400 座位。

上海大剧院大剧场拥有当时国际上容纳面积最大、动作变换最多的舞台设备。舞台占地面积为 1700m^2,分为主舞台、后舞台、左右两个侧舞台等四大部分。主舞台面积为 728m^2,后舞台面积为 360m^2,左右两侧舞台面积各为 270m^2,整体尺寸是当时亚洲最大的。

大剧院大剧场共有 82 根电动吊杆,分布在舞台各区域,其中主舞台区域 58 根。这些吊杆可按预先编排的程序自动运行,能满足各种演出场景的需要。

大剧院的观众厅上空有两道面光灯桥,一道追光灯桥,台口两侧各有五列耳光。舞台上空不但有一道台口灯桥和三道灯桥,而且灯具可随意安装在各景杆上。台口两侧各有一台口灯塔。舞台两侧各有五道灯光吊笼,与流动灯车一起使用可提供五道侧光。

1. 灯光控制系统

上海大剧院灯光控制台的改造选用了两台 ETC EOS 系列 Gio$^®$ 灯光控制台,如图 6-21 所示。ETC EOS 系列最早与上海大剧院的结缘归功于在大剧院上演的著名歌剧"尼伯龙根的指环"。这场 16h,分 4d 演出的大型歌剧让大家认识了 ETC EOS 的强大功能。

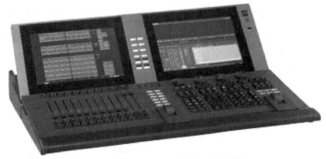

图 6-21　ETC EOS 系列灯光控制台

ETC EOS 系列 Gio$^®$ 灯光控制台让灯光师在保留原有的操作思维的基础上,通过灯光设计、配合、预编排、编程、演出操作、维护和存档等步骤来实现灯光一体化的操作,尤其是结合整个控制设备与调光系统设备、网络传输设备组成的整体网络管理和监控,从而实现设

计、编辑、操作的一体化、网络冗余一体化、控制对象控制的一体化，整体实现了控制设备的安全、先进、便捷。

操作性方面，ETC EOS 系列 Gio® 灯光控制台具备系统的程式化控制言语，程式化的操作让操作更快捷。同时，多点触摸、可视化技术等这些耳熟能详的 IT 主流技术均在 Gio® 中得到充分体现。

（1）简洁的一体化操作界面。可以设计舞台的灯位图，也可以模拟一个像光路列表效果一样的图，并显示该设备的工作状态。

（2）互动式控制模式。当面对庞大系统的多机位控制时，各操作师能互动式分别控制及总控协调控制。

（3）可视化精准色彩控制。无论是通过色纸编号直接选取还是 CMY 混色均可在屏幕直接选取。对于 LED 的控制也可以将 LED 的色彩和色纸完全一致。

（4）全系统反馈式管理。全网络实现 RDM 设备管理体系，所有设备通过网络反馈信息，控制台一键式设置和修订所有设备的属性。

（5）更直观的离线编辑。通过神奇工作纸，用户无须再处理书面工作，以视觉方式呈现便能一目了然。这样，用户使用离线软件的编辑更便捷，将其带到剧院后只需再根据实际环境稍做调整即可。

场灯/工作灯控制系统采用 ETC Unison 控制系统（图 6-22），系统包含了 Unison paradigm® 控制处理器以及 3 个 P-LCD 液晶触摸式控制面板和 30 个 UH10005 五按键面板。该控制系统既可成独立的一个系统单独控制，也可以和整个灯光系统统一控制，可以由整个灯光网络任何可接入控制台控制，集中和分散控制相结合。

图 6-22　ETC 场灯/工作灯控制系统

控制内容可根据剧场的安排进行预设控制区域、分区，可以组合不同场景，记录和执行预设程序，方便设置检修和维护、彩排、演出等各种时间的不同控制内容，并手动或自动运行预设程序。

2. 灯光网络系统

大剧院在建成之时，灯光网络还没有在国内诞生。随着技术的进步，国内的专业舞台灯光网络系统已经发展了三代。近年来，随着 LED 灯具的普及，全网络化及具备 RDM 功能的

网络系统将是主流。

远程设备管理 RDM（Remote device management）是一种新的通信协议，允许设备通过标准 DMX 线和灯控台之间双向通信。设计的最初目的仅仅是为了找到灯具并设置 DMX 地址而已，但是在日后的使用中，发现了更多的用途，如灯具功能的设定，工作状态的检查等，这些用途可以节省很多现场人员的工作量。

本次大剧院网络系统的改造是重新布局了 DMX 信号（增加普通 DMX 路由及信息点位）和以太网信号（增加网络路由及以太网点位），并通过网络由 Net3™ Gateways Two Port 网关设备提供 RDM 信号。整个网络系统严格遵循 TCP/IP 网络协议及 USITT DMX 512（1990），整体控制采用以太网控制，符合 ACN 协议。设置控制室、硅室、乐池三个网络中继柜，主干网络采用环形结构，利用光纤把每一个中继站连接起来，形成一个封闭的环路。支线网络采用星形结构，利用六类线把信息从中继站通过 DMX 信号、网络信号直接送到每一个信息点，如图 6-23 所示。

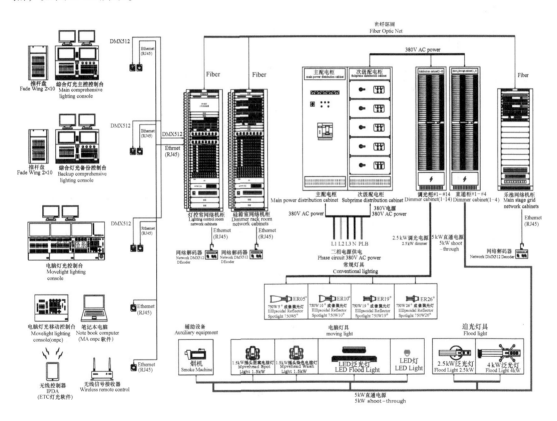

图 6-23 灯光网络系统图

因此，剧场各信息点同时具备以太网信号（共 78 个点位）、DMX 信号（可独立，来自于 DMX 分配器，共 85 个点位）、RDM 端口。普通 DMX 信号可以独立由控制台直接输出，而 RDM 端口则由 48 套 Net3™ Gateways Two Port 提供（其中 35 个为固定安装，另 13 个为流动安装），每个终端可提供两个 RDM 端口，可通过网络或在设备上直接设置端口的输入输出属性（图 6-24）。

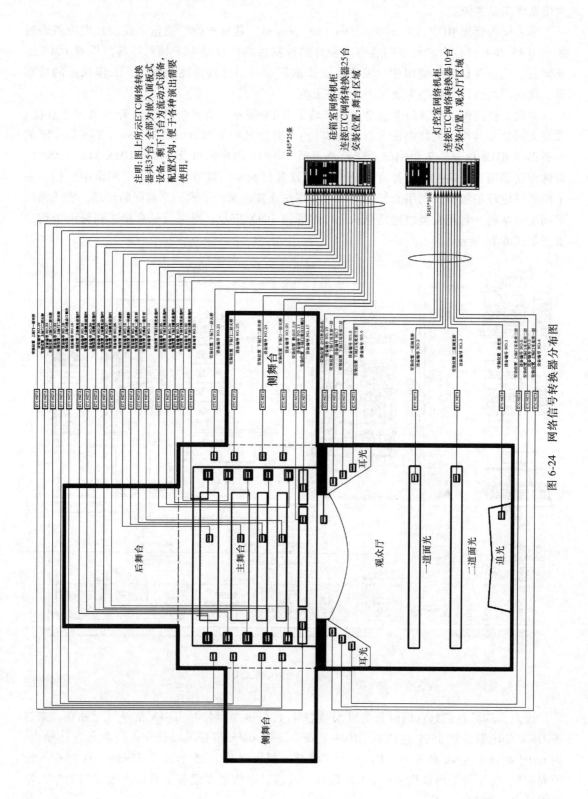

图 6-24 网络信号转换器分布图

系统供电方面，中继柜有独立的 UPS 供电系统，为中继柜中的交换机、Net3™ Gateways Four Port 以及 DMX 分配器供电。各信息点的 Net3™ Gateways Two Port 终端则由交换机以太网供电（POE 方式）和本地交流电源供电两种方式供电。

这些终端采用固定安装和流动结合的方式，不仅彻底解决了信号物理布局与演出使用时的不均衡问题，更为今后灯光设备网络化做了充分的应对。

在系统配置的兼容性、性能指标及网络管理方面，大剧院配置的 ETC Net3™ Gateway 网关式网络终端设备的应用无疑对于整体系统的兼容性来说是一个质的飞跃。ETC Net3™ Gateway 作为全球首款推出采用 ACN 网络协议的网络产品，其强大的扩展能力、兼容性及便捷的管理能力无疑成为系统的亮点之一。

1）兼容能力。该设备一改以往的固定式插口模式，采用插槽式设计。在控制信号的兼容性上，能满足 DMX 协议、RDM 协议、厂家网络协议以及 ACN 协议，彻底解决过去、现在、将来终端控制设备接入网络系统的兼容性问题（图 6-25）。

图 6-25 可以任意配置的接口设置

2）性能指标。ETC Net3™ 技术是 ETC 公司最新开发的灯光网络控制技术，和 ETC Net2™ 相比，ETC Net3™ 在完全兼容 Net2™ 的基础上又完全符合最新国际灯光专业协会统一国际标准 ACN 协议。

3）网络管理。标准 Windows 接口，支持 Windows 操作系统，能控制在网络中的任何一个灯光终端设备，并能任意设定 DMX 512 和遥控为输入或输出，能有效地编辑以太网灯光控制地址，自动分配和指派所有的以太网选址信息、IP、网关、多点传送组和分支网络信息到每个信息点的 DMX 收发节点和视频节点，支持在线和离线编辑。网络管理方便快捷。

3. 灯光调光系统

固定式回路分布方式在回路布置设计上会充分考虑各种类型的演出中舞台各灯光位置的用光需要，采用均分、预留，局部加大回路的方式。但在实际演出中，因灯具数量、功率大小、负载特性的不同而造成局部回路仍然不够的问题，同时一些回路也有闲置、浪费的问题。

大剧院鉴于常年实践的经验，采纳了固定式分布结合分布式的回路分布理念。大剧院在配置了 14 台 Sensor3™ 固定式调光柜（其中 15A 调光回路 672 路，25A 调光回路 288 路，25A 直通继电器 384 路）以外，还配置 240 路 Smart Solutions™ 系列分布式调光器（20 套 6×10A Smart bar 2、20 套 6×10A Smart module 2 两种形式）以及 80 套 750W Source Four Dimmer™。

（1）Sensor3™固定式调光柜。ETC Sensor3™反馈型调光柜是目前全球高集成度的优秀全网络调光柜（图6-26）。

鉴于Sensor3™调光柜上下出线方式，根据大剧院每个节点的物理相对位置，大剧院调光柜房出线路由分别由上下两端出线，在与调光柜房其他专业的走线配合中起到了重要的作用。

Sensor3™调光柜可以接受从调光台送出以太网、DMXA、DMXB三组信号，三组信号冗余备份，保证控制安全（图6-27）。调光柜的反馈信息通过网络信号反馈到调光台及其他服务器等网络设备，能使工作人员第一时间了解到调光柜的工作状态。反馈信息包括柜体的总体工作状态，电压、电流、温度、每个回路的负载功率等情况，遇到故障时能即时发出错误报告。

图6-26 大剧院调光柜房

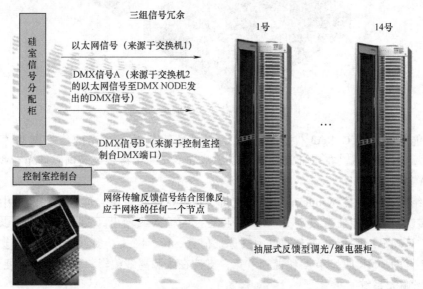

图6-27 信号冗余备份

用户可接入网络任何一个端口，通过Web浏览器设定和管理，如记录调光柜的工作日志、设定调光器的类型、曲线、分区、分组的管理功能等，此外还能设置不同的用户级别，管理便捷（图6-28）。

（2）Smart Solutions™分布式调光器。Smart Solutions™系列分布式调光器被国际一流剧院广泛使用，世界著名的丹麦哥本哈根大剧院、荷兰阿姆斯特丹歌剧院以及国内包括国家大剧院在内的许多高端剧场都选用了该设备。

在回路深化设计时，在舞台各处分布了供分布式调光设备使用三相电源和信号点，调光器可安装于合适的位置并提供最合适的接插件给灯具，这大大方便了演出团体来任意选择光

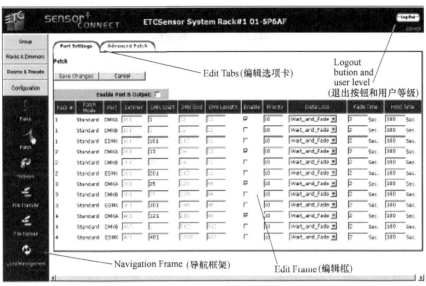

图 6-28　网络管理软件

位。设备没有任何风扇等噪声源,保证了演出的严格噪声要求。

(3) Source Four DimmerTM 分布式直流调光器(图 6-29)。分布式调光技术的应用解决了大部分的问题,此时 LED、电脑灯都成为了"Boxed product",直流调光技术让卤钨灯具也变成了"Boxed product"。大剧院配置了 80 套 Source Four DimmerTM 作为分布式调光设备的形式补充,采用新一代的 ES(Electronic silent)调光技术,为我们呈现了很多技术亮点。

1) 分布更彻底。分布于各个灯具的单体,从而让设计师在综合考虑设计灯具位置时无需考虑灯具的属性。

图 6-29　分布式直流调光器

2) 最为干净的调光。传统的晶闸管调光存在电网的谐波和空间电磁的问题,对音响系统存在干扰,直流技术彻底解决了这个问题(图 6-30)。

3) Source Four DimmerTM 采用 ES(Electronic silent)技术,降噪功能不仅让调光器自身静音,还具有能控制灯具灯丝颤抖噪声,最大限度地降低困扰舞台多年的噪声问题。

4) 更高效。普通 230V 交流电源的输入 115V 直流电压输出,在保证灯泡功率不变的情况下来提高灯泡的电流值以达到增强灯具照度(图 6-31)的目的。

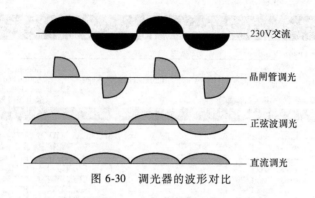

图 6-30 调光器的波形对比

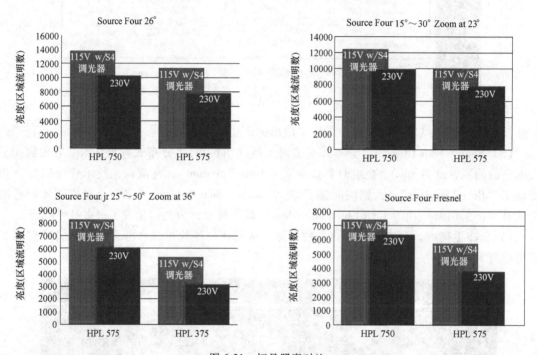

图 6-31 灯具照度对比

4. 舞台灯具系统

LED 是自"煤油转向电"之后,在照明领域的又一场技术的革命。未来,虽然 LED 有望成为舞台灯光的主流,但物理特性决定每一种光源都不会完全被 LED 产品所取代。各种光源的混合使用将是目前以及未来的主流。

大剧院灯具系统正是基于国内外演出团体的实际需要,将主流产品作为设备改造的第一标准。这就需要满足高雅艺术灯光实际要求的品质,并被国内国际一流团体普遍使用的品牌。

大剧院的灯具配置了 360 支 ETC Source Four®、150 支 Source Four LED Lustr®+、48 支 Selador Desire® D60 Fire & Ice LED、114 支 Selador Classic™ Vivid-R LED、32 支 Source Four LED CYC™ 天幕灯,以及 112 台各种类型的 Vari-Lite 电脑灯和 6 台 ARRI HMI 聚光灯。

ETC Source Four® 和 Source Four LED Lustr®+ 共享各种角度的镜头大大降低了业主的采

购成本,降低了设备的闲置。

灯具配置的核心是 LED 灯具,ETC LED 系列灯具均采用 ETC 的 X7 Color System™ 系统,更广阔的色域和色温调整范围,使得灯具能与各类灯具相互无缝对接匹配,并能应对任何苛刻的光要求。

(1) ETC Source Four®。ETC Source Four® 作为多年前的舞台灯光的革命性产品,现在已经成为行业同类产品的标准。

1) 功率≠光效。一个技术的突破往往从突破人们的惯性思维开始,当人们因质疑大功率≠高光效而突破人们惯性思维的时候,人们发现了灯具之根本——光学系统。在能量守恒的定式下,技术的革新(图 6-32)就是尽可能地将这些能量为我所用。

图 6-32　ETC 专利设计的椭球面玻璃反光杯

2) 亮度≠品质。亮度高输出的同时,更需要光的品质。亮度≠品质,峰值分布的灯具往往追求中心的亮度,忽略了光斑的均匀度。所有 ETC 灯具的配光曲线均为余弦分布(图 6-33),除了提供更高效的亮度外,还提供了更均匀的光斑。

图 6-33　灯具配光曲线

3) 多变≠便捷。在讲究效率的今天,时间成为最昂贵的成本。调查数据表明,使用者往往在调整灯具上花费的时间是安装时间的数倍。"定焦为主、变焦为辅"往往是专业人士的实际需要,而单个灯体+多头角度灯头的配置也大大降低了投资。

(2) ETC LED 系列。关于 LED 灯具,需要关注色彩的质量问题。无论是白光还是无限混色的色彩,需要关注 LED 灯具电子器件的实际寿命和环境要求。这些,都是工作中实际遇到的问题。因此,一个传统舞台灯具如果需要两个工程师(光学和工艺),那么制造一个 LED 舞台灯具至少还需要增加两个专业工程师(色彩和电子)。

ETC 系列 LED 灯具作为能满足专业表演使用的高品质灯具,有如下技术特点:

1）更加广阔的色域。没有这些色域就不可能展现出缺少的部分，图 6-34 所示为 ETC 系列 LED 灯具的色域图。

图 6-34　ETC 系列 LED 灯具的色域图

2）更加精准的颜色控制。精准的颜色控制需要类似大数据的计算（图 6-35）。
3）更平滑的调光性能。调光性能需要更优质的电子部件（图 6-36）。
4）更全面的热管理系统。热管理则需要硬件、软件的无缝对接。

图 6-35　LED 灯具的颜色控制特性　　　　图 6-36　LED 灯具的调光特性

上海大剧院的每次建设，始终都是以经典持久、经得起考验为指导思想并选用一个品牌为主的产品来搭建系统，为业主方在今后营运中能够更好地整合设备资源，提高设备系统的使用效率，带来了方便和益处。

改造后的上海大剧院舞台灯光系统，于 2014 年 5 月 20 日迎来了上海亚信峰会，各国领

导人观赏了以丝绸之路、亚洲文化交流和大团结为主题的大型文艺演出。精准的舞台灯光获得了观众们的高度评价，也为上海大剧院的辉煌历程又添了一笔浓彩。

6.3 上海音乐厅舞台灯光系统改造工程

上海音乐厅是上海一座具有重要影响力的剧院式多功能音乐厅和文物建筑，在其整体的平移和改造工程中舞台灯光系统的网络化控制和管理，已成为业内人士非常关心的话题。

为配合上海延安路高架路拓宽建设，2003 年 4 月，上海音乐厅平移工程开始，先在原地顶升 1.7m，然后向南移动 66.46m，再在新址往上顶升 1.68m。2003 年 6 月 17 日，平移工程完成，上海音乐厅以崭新的面貌出现在世人面前，如图 6-37 所示。

上海音乐厅建筑风格属于欧洲传统风格。休息大厅十六根合抱的赭色大理石圆柱气度不凡。观众厅的构图简洁规范，复杂又不显零乱，富有层次变化，色彩庄重淡雅，与其演绎的古典音乐有着惊人的统一。音乐厅的自然音响之佳，得到建筑学专家及众多的中外艺术家认同。

图 6-37　上海音乐厅

上海音乐厅以高品质的古典音乐演出为主，包括交响乐、室内乐、独奏、重奏、声乐、中国民族音乐以及爵士乐，共有观众席 1122 座，其中楼下 640 座，楼上 482 座；镜框舞台，表演区面积约为 145m^2（台口高 9m，宽 11.13m，深 13.13m），两边各有 75m^2 的副台，升降乐池面积 29.74m^2。

著名的小提琴家斯特恩、阿卡多、祖克尔曼，钢琴家拉箩查、傅聪、殷承忠，费城交响乐团的室内乐团、香港管弦乐团、中国交响乐团等都曾来此表演，并获得巨大成功。

上海音乐厅的舞台面积不大，但此次灯光改造在系统技术和工程技术方面却有较大意义。具体表现在灯光控制的网络传输系统率先使用了 Art-Net 协议，采用了无线网络控制系统，以及为保护文物建筑，利用原有的装饰结构打造面光桥等。

目前，舞台灯光行业采用的网络传输协议主要有 DMX 512、Art-Net 和 ACN 三种，但由于在网络数据传输协议、设备寻址、编码等方面技术的应用都存在较大的差别，Art-Net 和 ACN 网络传输协议目前在全世界范围内各自推行。商业上的竞争以及 Art-Net、ACN 两种协议在技术方面的分歧，使两种协议处于各自发展的状态。这种情况既促进又阻碍了网络技术在舞台灯光系统上的应用。

上海音乐厅的灯光网络控制系统的设计，力求既符合目前国内灯光工作者的工作习惯，同时又与国际先进理念和技术接轨。

6.3.1 网络传输方案

在确定网络传输方案时，从国际国内技术发展的现状出发，设计师明确选定采用 DMX 矩阵跳线结合 DMX 以太网综合布线系统的方案，即主干网络系统采用 TCP/IP 协议的以太网（Ethernet）构成，同时，另敷一套 DMX 512 控制传输网络，最大限度地发掘了网络技术应用的灵活性、实用性和可靠性，使得无论何种协议，传输到终端灯光设备时，既可以转换成 DMX 信号控制执行设备，也可以在需要时直接通过网线来连接和控制执行设备。同时，对于任何一个外来演出团队，无论在控制室还是各个灯位，都能找到合适的信号接口。图 6-38 所示为上海音乐厅舞台灯光控制系统图。

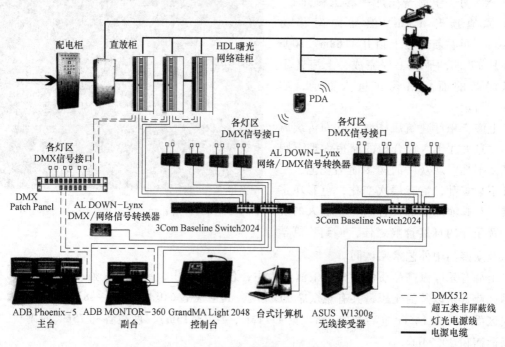

图 6-38 上海音乐厅舞台灯光控制系统

图 6-39 所示为上海音乐厅布线系统，从主副调光台 RJ45 端口敷设 A、B 二路 DMX 信号进入网络交换机（Switch），然后以网络分配器为中心，采用向外散射的星状接法进行系统布线，接口均为 RJ45，线材为 Avaya 超五类非屏蔽双绞线。这种接法简易明了、材料经济和保险系数高。如果其中某节段断路，其他和网络分配器连接的节点仍能继续工作运行。

另外，从主副调光台的 DMX 端口各敷设四路 DMX 信号线送到 DMX 信号跳线盘，其中的一半通过 DMX 网络信号转换器与以太网同时参与工作，另一半通过 DMX 分配放大器直接构成 DMX 信号网络。当外来演出团体自带调光台工作时，无论用哪种输出均能在跳线盘上插入进行工作。

6.3.2 网络控制设备

1. 网络交换机

上海音乐厅的网络灯光分配系统，采用 2 台 3Com 24 端口交换机。3Com Baseline switch

第6章 舞台灯光工程应用案例

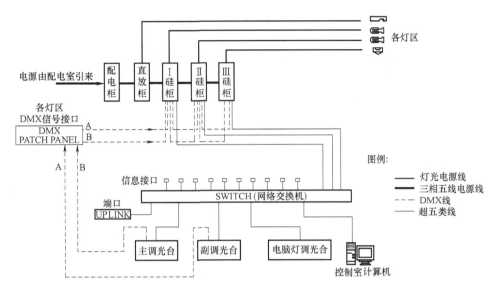

图 6-39　上海音乐厅布线系统

支持传统的 10/100 BaseT 网络交换，快速以太网可以轻松支持高速的桌面交换和服务器连接。该交换机具有以下特性：

（1）可全线快速转发，提供无阻塞的网络资源传输。

（2）IEEE 802.11 IP 优先级队列和 COS 支持，即为音频和视频应用提供带宽预留，可有效支持实时多媒体应用业务。

（3）即插即用非网管操作，无需任何配置和软件管理。

（4）自动 MDI/MDIX 端口识别和适配以太网络线缆类型，可有效地减少因线缆问题而导致的网络故障，简化安装。端口速率自适应功能，可有效优化网络性能。

（5）易于检测的前面板指示灯设计，便于进行网络状态检测，简化故障诊断与排除。

2. 信号转换器

信号转换器主要用于以太网数据与 2 路 DMX 512 信号数据之间的转换，系统采用了 Artistic licence 的产品。其中 AL UP-Lynx 网络/DMX 信号转换器 1 个，AL Down-Lynx 网络/DMX 信号转换器 8 个，UP-Lynx 和 Down-Lynx 是 Art-Net 系列产品中的关键性产品。10BaseT 以太网端口，兼容 Art-Net，RJ45 接口；2 个 DMX 512 输入端口，兼容 DMX 512-A 和 RDM。图 6-40 所示为 TCP-IP/DMX 转换器，图 6-41 所示为 RJ45 网络接口表。

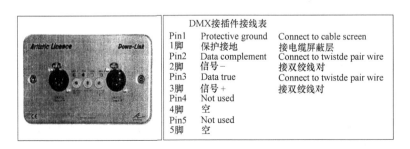

图 6-40　TCP-IP/DMX 转换器

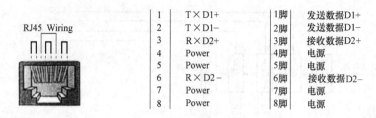

图 6-41　RJ45 网络接口表

3. 系统软件

上海音乐厅项目中，采用了一台 HP H4150 无线 PDA 掌上电脑和 3 台 ASUS WL300g 无线接收器，再加上一套 ADB ISIS Wi-Fi 无线网络控制软件，一套 Grand MA 无线网络控制软件，一套用于掌上电脑的 ELC 灯光 DMX LAN 信号转换控制软件，共同构成一套无线网络控制系统。

PDA 微型掌上电脑无线遥控器，支持 Wi-Fi 无线热线，能方便地与网络中的 PDA 通信，信号接收功能强大，在网络信号覆盖的整个大楼中都能接收，没有房间和隔断的限制。

ADB 和 Grand MA 远程控制软件是模拟灯控台界面的操作软件，安装在掌上电脑上，可以通过网络实现对 ADB 和 Grand MA 灯光控制台的远程操作。

安装了软件后的掌上电脑具备完整的控制台 PC 操作界面，可以模拟灯光控制台的一切功能。它可以和控制台对连，实时监控；也可以自我调整，随时把信息反馈到灯光控制台上。灯光师在舞台上通过 PDA 可对灯控台进行实时操作，大大提高了对光工作的灵活性。

6.3.3　灯光控制系统配置

1. 调光柜

采用三台 HDL-D96 PLUS 曙光网络调光柜，三个 HDL 配电柜网络接口盒，一套 HDL 网络监控软件，一套监控系统运行 PC 机。

曙光网络调光柜是一台应用网络控制技术的固定安装型调光器，同时具有 RJ45 及 DMX 接口，能够同时接收两路以上的标准 DMX 信号和两路以上由网络传输的 DMX 信号，即共可接收超过四台调光台的控制信号，还能够向网络系统报告相电流和三相电压、风机运行状态以及各回路灯光的电气参数（如输出电流、电压、温度和开关量等）的实时数据，以便实现实时运行状态监测。它可同时接受多个远程监控设备对它监测和工作状态设置（如控制回路预热值、调光曲线选择和 IP 地址等）。

2. 调光台

调光台使用了 ADB 的 Phoenix 电脑调光台。主控台采用的是 ADB 的 Phoenix-5 型 XT 电脑调光台，它具有 2048 个通道及 DMX 512 端口。备份控台采用的是 ADB 的 MEN-TOR-360 电脑调光台，它以网络架构与主控台连接，并利用跟踪备份模式，对主控台进行学习备份。另外，还使用了 MA Lighting 的 Grand MA light 2048 路轻便型调光台作为电脑灯、效果灯具的调光控制台，便于在大型演出中分工处理常规舞台灯具和电脑灯的调光。

3. 舞台灯光回路和灯具

（1）舞台灯光回路：300 回路。

(2) 全套 ADB 灯具。

(3) 按需要配置的其他灯具。

6.4 上海世博中心（红厅）舞台灯光系统工程

上海世博中心位于卢浦大桥东侧，浦明路以北，世博轴以西。在 2010 年世博会期间，它承担运营指挥中心、会议中心、国家日庆典演出中心、新闻中心、论坛活动中心等各项功能。世博会结束后，成为上海市召开"两会"的会议中心以及举办大型文艺活动的重要场地。

上海世博中心由四座核心功能大厅组成，分别承担庆典演出、会议和论坛活动。四座大厅分别是：

1）2600 人多功能演出会议大厅——整体装饰为红色基调，简称"红厅"，如图 6-42 所示。

2）600 人国际会议大厅——整体装饰为蓝色基调，简称"蓝厅"。

3）5000 人开放式多功能厅——整体装饰为银色基调，简称"银厅"。

4）3000 人宴会厅——整体装饰为金色基调，简称"金厅"。

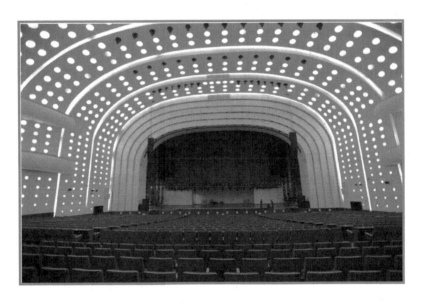

图 6-42 世博中心 红厅

红厅是世博中心的核心空间，其功能为举行大型会议和综艺演出。在世博会期间，担负了各项论坛活动和国家日庆典活动演出任务。

作为上海世博会的重要功能设施，红厅是所有参展国家来访嘉宾的交流场地。整体项目不仅代表上海新建项目的技术水平，也从侧面反映了国家的实力。

红厅的舞台规模十分庞大，台口的宽度达 42m，台口高度为 21m，这样规模的舞台对灯光的设计和施工都是一个挑战。根据红厅以会议功能为主兼顾大型文艺演出的功能定位，灯光系统分为会议灯光系统和演出灯光系统两部分，这两部分灯光系统既有分工，又在一定程度上能够相互配合。

6.4.1 会议灯光系统方案设计

由于在红厅举行的都是重大会议，经常需要电视转播，因此，灯光系统的配置必须要兼顾现场效果和电视转播，在照度、色温、显色性等方面均应满足需要。

1. 会议灯光系统设计要求

（1）会议灯光的照度达到 800~1000lx、色温 3050K±150K、显色指数 $Ra \geqslant 85$。

（2）由于会议灯光与常规的演出灯光不同，要求考虑照明灯具对舞台上就座人员的视觉和温度影响、光源使用寿命、环保节能等多方面因素，选用相适宜的会议灯具，确保重要场合的照明正常使用。

（3）会议用面光采用自动灯具，能根据不同的会议需求进行调整。同时，自动灯具兼作演出灯光使用。

（4）会议灯光控制采用智能环境灯光控制系统，会议需要的各种灯光模式经编程后存入系统，需要时可方便调用，操作简单，非专业灯光人员均可操作。系统可多点控制灯光，开会时可不去灯光控制室，在舞台上即可控制。该系统相对独立，又与舞台演出灯光控制系统组成大系统。会议用自动灯具还归入舞台灯光控制系统控制。

（5）为保证会议灯光高可靠性，智能环境灯光控制采用双系统并机运行。

2. 会议灯具的选择

会议顶光大多采用热量辐射较少的三基色荧光灯。但是红厅的舞台台口高度达21m，常规的三基色荧光灯是泛光类灯具，安装在20多米的高度根本无法使用。现成的舞台灯具和一般的建筑照明灯具也无合适的可选。为此，设计单位上海创联舞台顾问有限公司专门设计改装了一款金属卤化物光源的聚光照明灯具。该灯具的灯体采用经改造的10°长焦成像灯，光源采用飞利浦最新开发的专供影视拍摄用的 250W 陶瓷金卤光源。该光源色温为3200K，与舞台上常规灯具的色温一致，显色指数 $Ra \geqslant 90$，克服了一般金属卤化物光源色温离散性大、色温衰减快等缺点，寿命长达4000h以上，完全符合电视转播的要求。

由于红厅的特殊要求，舞台上空的会议顶光灯具安装在大跨度移动反声罩结构内，长寿命、低热量的金卤光源便于更换灯泡和散热。

会议用顶灯共5道，共使用250W 陶瓷金卤聚光灯具109个，其中250W、10°陶瓷金卤聚光灯具67个，250W、14°陶瓷金卤聚光灯具42个，如图6-43所示。

由于考虑会议面光位置人工对光困难，因此，会议用面光采用自动灯具，能根据不同的会议需求进行调整。会议面光共3道，自动灯具兼作演出使用。会议灯光的面光采用30台1200W 智能成像自动化灯具（分布于一、二道面光位置）。

3. 会议灯光控制系统

由于通过电脑灯控制台编制各种会议所需的灯光场景，存入会议灯光控制系统会议中，因此会议灯光除了可以在灯控制台上操作，也可通过安装在舞台上的场景面板按键，非灯光专业人员也可以方便调用包括智能灯具在内的全部会议灯光场景。

会议灯光控制系统，包括大厅照明控制系统，均采用了我国自行研发生产，拥有自主知识产权和多项技术专利的亿光（SEGT）智能灯光控制系统。该产品此前已在国家大剧院、博鳌论坛、上海科技馆等重大项目中成功应用。各种灯光模式经编程后存入系统，能够方便地调用程序，操作简单。系统同时具有 DMX 512 和网络接口，与舞台演出灯光控制系统能

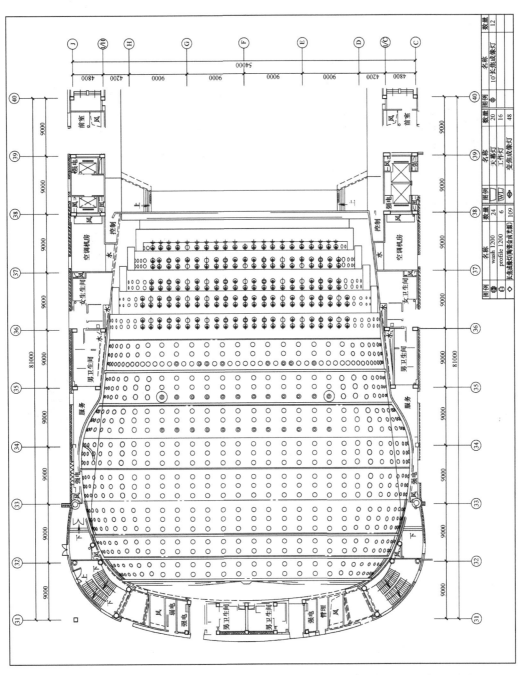

图 6-43 红厅会议照明顶灯布置图

够兼容，在舞台演出灯光控制台上能够操控会议照明系统的程序，同时，会议灯光系统控制模块也能够调用演出灯光的场景。

会议灯光控制系统采用双机热备份控制。主机实行统一操作和管理，可自动或人工进行场景切换，操作具有图示界面，方便管理和维护。双机热备份技术保证了整个会议灯光控制系统的安全可靠性（图6-44）。

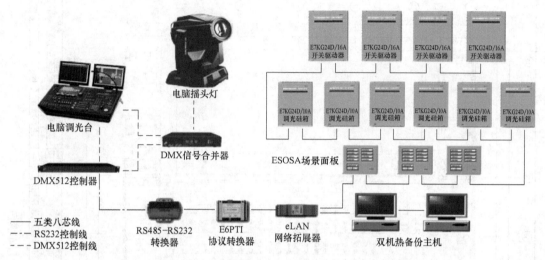

图6-44 红厅会议灯光控制系统图

4. 会议灯光系统主要设备

（1）250W 陶瓷金卤聚光灯。选用节能型、高光效的飞利浦 250W CST250HR 陶瓷金卤光源，采用原配飞利浦 CST250HR 整流器，以改善频闪效应，灯具选用国内优质成熟长焦成像灯成品（图6-45）。

（2）Claypaky alpha wash 1200W 染色电脑灯。Claypaky alpha wash 在1200W功率灯具中，技术、结构、稳定性等都均较为成熟良好。色彩系统由 CMY 混色、颜色轮、色彩过滤器以及线性 CTO 所组成。宽范围变焦，令人惊叹的输出

图6-45 250W 陶瓷金卤聚光灯

亮度、绝佳的光束效果，不论在短距离、中距离、长距离的投射中都能达到良好的现场效果。

（3）Claypaky alpha profile 1200W 成像图案电脑灯。优化光学对焦设计，对所有三边形、四边形的成像效果边缘均保证完美的聚焦度。基于强大的 Color-macros（色彩宏）和 Dyna-Cue-Creator（动态效果创建）功能使程序效果精彩非凡。杰出的跟踪对焦功能让图像在变焦过程中保持清晰，甚至对不同图案盘（处于不同焦点）也同样出色。

（4）SEGT E7KG24D/10-16A 24 回路大功率开关驱动器。采用了欧姆龙的 G8P 型继电器，主要用于大感性负载的启动，在触点6万次使用寿命的条件下，触点的电流可以达到100A；在触点电流16A的条件下，接触器的使用寿命可达18万次；自带场景控制器，能控制10个分区，240个场景；每回路负载电流检测、MCB 状态检测、负载功率检测、温度检测；具有分批启动延迟功能；具有短路及过载保护；可以通过计算机的串行接口进行本机

编程和测试，设置场景控制器的各项参数。

（5）SEGT ES08A 智能 8 场景可调光面板。8 个预置场景键，带 LED 灯指示夜灯指示；可网络、红外遥控控制，如图 6-46 所示。

6.4.2 演出灯光系统方案设计

1. 演出灯光系统设计要求

图 6-46 智能 8 场景可调光面板

（1）在世博会期间，红厅承担国家日庆典和文艺演出。为适应演出的多样性，灯光系统需要为演出团体提供自由的照明空间。为此，设置使用灵活、方便的灯光供电系统就十分重要。

系统采用调光/直通两用柜，可根据需要设置为调光或直通（机械触点），以适应日益增多的自动灯具、高光效的气体光源灯具和先进的发光二极管灯具等使用。本设计仅对基本的常用灯位配置调光/直通两用回路，其余采用流动式调光箱和吊挂式调光箱，可在需要处灵活设置，既节约了费用，又可与其他三个厅共用，大大地提高了利用率。

（2）采用网络灯光控制系统，有较好的系统扩展性。主干网采用光纤双环网；调光/直通两用柜等重要设备采用网络和 DMX 512 双重控制；调光/直通两用柜采用双控制模块（插件），互为热备份。

（3）常规灯和电脑灯控制台均采用功能强大、操作界面友好的计算机控制台，常规灯控制台采用双机同步运行的热备份模式，当主控台出现故障，另一台能实现无缝切换，并提供从断点继续操作的界面。以上各项措施确保不会产生大面积的灯光故障，保障灯光系统的高可靠性。

（4）为了提高系统使用的灵活性，在很多可能用灯的地方都设置了三相直通电源，在需要时只要放上移动调光箱，接上电源和控制信号即可工作。虽然设点较多，但一般情况下同时使用的概率较低，但也不排除偶然出现超载，因此，采用智能供电监视系统，该系统由计算机、智能电表和相应软件组成，对灯光配电的总线和各类回路的干线电流、电压予以监控，以实现对超负荷和三相不平衡情况的监控和报警。

（5）在灯具配置上，以配置面光、台内侧光和天幕顶光等基本灯具为主，大多采用长焦、中焦成像聚光灯，面光前 3 道智能成像自动化灯具与会议共用，其他灯具由演出单位根据需要配置。

（6）顶灯不设固定灯杆，使用者根据需要选用所需吊杆作为灯杆。在灯杆上安装吊挂式调光箱，从舞台上部两侧供电，给灯光使用者提供很大的灵活性。

（7）由于建筑上的局限，无法设置耳光，因此，需要在二、三楼挑台前安装固定的挂灯杆，作为台外侧光，并在挑台的两侧设置定加工的流动灯架，最大限度地增加台外侧光的灯位。

2. 体现"自由照明空间"理念

在世博会期间，红厅几乎每天用于参展国家的国家日庆典演出活动和彩排。为适应演出多样的综艺节目，创联设计总监金长烈教授一贯倡导和追求的"自由照明空间"设计理念在此得以充分体现，整个大厅所有允许的部位，均设置了灯位，如图 6-47 所示。

红厅每个灯位都留有信号点位：以太网络信号点位 82 个，DMX 512 信号点位 144 个，任一灯位均可安装和控制智能灯具和数字化产品。系统设计极具前瞻性。在世博会期间，满

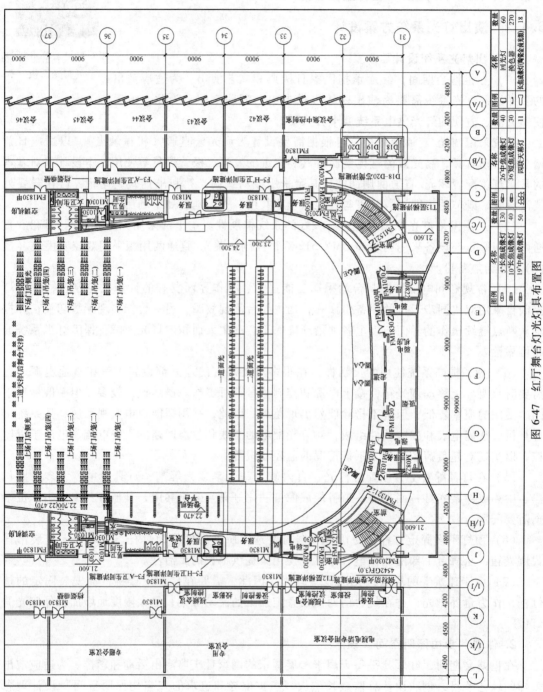

图 6-47 红厅舞台灯光灯具布置图

足了类别丰富的各种大型演出的灯光需求。

同时,"自由照明空间"的构想,扩大和丰富了灯光系统的构架。在以往类似的灯光系统搭建中,为了控制固定安装调光柜的数量和硬件投入成本,较多使用各种强电跳线方式,包括大跳线面板和小跳线面板。此次取而代之的是 50 台国内知名品牌新舞台(RGB)的吊挂式流动调光箱,同时,在栅顶、面光等各功能区域预留了 22 个回路的三相电源,规格有 125A/3P、63A/3P 及 32A/3P。这样,固定安装调光柜的数量可以大大减少。在相关点位需要使用调光或直通控制回路时,灵活使用吊挂式流动调光箱,接上电源和控制信号即可工作。系统在使用时,更加直观、方便,降低了误操作概率。

调光/直通两用柜和吊挂式流动调光箱的结合使用,以及终端点位的合理设置,不仅能够提高系统使用灵活性,同时也可最大限度地简化系统及减少配套的桥架和电缆等材料。

以往,经常会因为灯光调光柜房的巨大输出线缆桥架开口与其他各工种进行协调发生困难,而采用这种设计方式带来的好处是桥架尺寸大大缩小,为现场设计和施工协调带来了许多便利。

舞台吊杆系统的设计也有创新点,所有吊杆都具有"多功能",使用者根据需要可以任意选择所需吊杆作为灯杆使用。这也最大限度地扩展了灯具的布灯空间,是"自由照明空间"设计理念的组成部分之一。

灯光系统设计的每个环节,处处体现灵活方便,也使得不受拘束的自由布光的理念得以发挥。这是一个具有前瞻性和应该大力推广的灯光系统设计思路,尤其是"自由照明空间"的设计理念,对剧院灯光系统建设具有启发性和指导意义。红厅的演出灯光系统的成功,无疑是一次成功的探索和实践。

3. 系统符合灯具多元化发展的需求

当今舞台光源技术发展,白炽光源、气体放电光源、LED 光源并存,各种光源的调光控制方法各不相同,原有的调光设备已不能适应多元化灯具的需求。红厅的演出灯光系统设计采用了调光/直通两用柜的方案很好地解决了这个矛盾。本系统固定安装的调光/直通两用柜采用河东公司(HDL)的产品 HDL-D96PLUS(I),系统共配置 536 个回路,每路 3kW,可根据需要设置为调光或直通(机械触点)两种工作模式,以适应日益增多的自动化灯具、高光效的气体光源灯具和 LED 灯具的使用。

4. 高可靠性的灯光控制系统

高可靠性的灯光控制系统是保证灯光系统正常运行的必要条件。红厅采用网络灯光控制系统,有较好的系统扩展性。调光/直通两用柜等重要设备均采用网络和 DMX 512 双重控制。

舞台演出灯光网络控制系统采用以太网/DMX 网络传输。TCP/IP 通信协议及 USITT DMX 512(1990)协议,使用稳定、可靠、宽频传输的多模光纤进行信号的传接。四个网络工作站分别设置在灯控室、硅箱房、上场门舞台面及舞台上方栅顶。主干线采用光纤环网,形成封闭的环形拓扑网络结构。

调光台选用了比利时 ADB Phoenix 10/XT 及 5X/T 主备调光台和德国 Grand MA 电脑灯控制台,并配置了 HP 网络 PDA 信息终端产品。在网络灯光系统中,PDA 除了可以作为无线掌上调光台方便灯光师进行对光之外,还是一个非常方便的移动信息终端,现场所有设备的运行情况都在界面上反映。同时也具有备份调光台功能,当主控台出现故障时也可以直接支持现场调光。

系统采用了功能丰富的三层快速以太网交换机，该交换机具有创新的 IRF 智能弹性技术，与传统组网技术相比，在扩展性、可靠性、整体架构的性能方面具有强大的优势（图 6-48）。

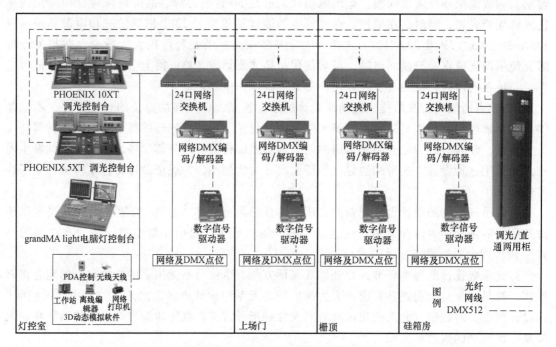

图 6-48　红厅演出灯光控制系统图

5. 系统的实用性

灯光系统配置了 WYSIWYG 三维的灯光设计软件，通过以太网及灯光控制台或者离线编辑器可以控制模拟的灯光场景，大大提高了灯光设计师和现场调光师的工作效率。

在灯具配置上，以配置实用性较强的面光、台内侧光和顶光等基本灯具为主，采用了大量苏州太阳舞台技术有限公司生产的获有国家专利的 3S 品牌长焦、中焦成像聚光灯。

在红厅的各个相关工作区域都装有网络智能控制蓝白工作灯系统，可控制指定工作区域蓝白灯的工作状态。该区域控制开关只有一个按钮，当按下开时，按键指示绿灯亮；当按下关时，按键指示红灯亮。开蓝灯或开白灯是由蓝白灯总控液晶面板决定的，避免了误操作。开灯后，各区域蓝白灯开关有相应的指示。

在区域的各个进出口通道都安装蓝白灯开关面板，且工作通道走向相同，方便工作人员使用。

6. 演出灯光系统主要设备

（1）ADB Phoenix 主备调光台。采用国际著名品牌 ADB Phoenix 10/XT 为主台，Phoenix 5/XT 为辅台，通过网络连接，主、辅控制台之间相互学习相互备份。采用双机同步运行的热备份模式，实现无缝切换，确保整个系统万无一失。Wi-Fi 或 HF 可远距离控制，支持 DMX 和 Art-Net 以太网网络（2048 通道可扩展到 6144 通道），任何时候可以对初始系统扩展升级，通过以太网实现全程跟踪备份、远程监控及共享。可以使用 Capture，WYSIWYG，

MSD 这类的三维实时模拟软件，通过 Wi-Fi 无线网络使用 PDA 对控制台进行遥控、返演、对光、记录等活动（图 6-49）。

（2）Grand MA Light 2048 电脑灯控制台。电脑灯控制台采用国际著名品牌 Grand MA light 调光台，该控制台可对 2048 光路（调光器和电脑灯或换色器可按 8 或 16bit）进行精度控制，可以配接到 2048DMX 地址，最大容量为 4096 光路。选用 NSP 网络信号处理器，可扩展至 8192，通过 MA-Net 协议对 grand MA 的通道进行扩展，每个网络最大支持 64 个 DMX 输出。机内包括了 UPS 电源，当外接电源失效时，可立即存储演出数据，持续工作约 15min（图 6-50）。

图 6-49　常规灯调光控制台

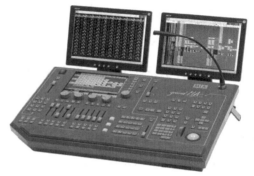

图 6-50　MA 电脑灯控制台

（3）HDL-D96PLUS（I）调光/直通两用柜。选用 HDL-D96PLUS（I）调光/直通两用柜，根据需要设置为调光或直通回路，以适应日益增多的自动灯具、高光效的气体光源灯具和先进的发光二极管灯具等使用。

可以接受多达 4 个独立设备的网络 DMX 信号控制，能够向网络系统报告三相电流和三相电压、风机运行状态以及各回路灯光电气参数（如输出电流、电压、温度和开关量等）的实时数据。

光纤、RJ45 及 DMX 接口，能够同时接收两路以上标准 DMX 信号和两路以上由网络传输的 DMX 信号。

（4）HDL-ON001R 光纤/网络 DMX 编码/解码器。HDL 是世界上第一家把光纤网络通信接口、无线网络通信接口和 DMX 编码/解码器接口集成在一块线路板上的灯光控制设备厂商。HDL-ON001R 光纤/网络 DMX 编码/解码器是 HDL-NET 网络工作站中最主要的网络通信设备之一。

以千兆级光纤通信为主，网线和无线通信（选配）为辅助（备份）的网络传输方式，构成了 HDL-Net 这种最具特色的和最可靠网络传输方式，这标志着中国在调光网络传输设备技术方面已跻身世界领先行列（图 6-51）。

（5）RGB-DT1304 吊挂式硅箱。采用吊挂式硅箱，可在需要时灵活使用，节约了硅箱的投资费用，又可与其他使用场合共用，大大地提高了利用率，是系统的亮点之一。

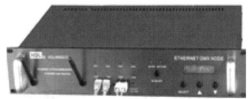

图 6-51　HDL 光纤/网络 DMX 编码/解码器

红厅的舞台根据会议和演出的功能需要，运用了大跨度移动台口，为国内首次使用。它类似反声罩，通过导轨移动展开，完成会议和演出两种模式的切换，会议照明系统就整合在移动台口内。移动台口既是红厅的结构亮点之一，也是红厅灯具安装施工的难点。高处作业、大跨度结构，都需要采取切实可行的安全保障措施、详细的施工方案和检测机制。

从 2010 年 5 月 1 日世博中心正式运营至今，红厅在世博会期间举行了近百场参展国家的主题日庆典演出活动和各类论坛，世博会圆满结束后，承办了上海市各类重大会议活动。红厅的灯光系统设备性能稳定、数据传输准确、控制系统可靠、操作方便直观，为各类活动顺利、无故障运行提供了可靠的保障，得到了使用方的高度评价。

2012 年，红厅灯光系统工程荣获中国演艺设备技术协会授予的"2012 年度中国演艺设备行业优质工程"称号。

6.5 广州白云国际会议中心世纪大会堂舞台灯光系统工程

广州白云国际会议中心是集会议、展览、酒店、演出、宴会、写字楼于一体的大型综合性建筑。会议中心总建筑面积 $316000m^2$，其中包括 $60000m^2$ 的展览场地、2627 个座位的世纪大会堂及 65 个各类会议厅堂。

（1）世纪大会堂会场面积 $1331m^2$。

（2）席座：主席台 195 座，观众席固定座位，一层 1172 座，二层 805 座，三层 650 座。

（3）主席台（舞台）：台口宽度 23m，高度 13m，深度 43m。

6.5.1 世纪大会堂舞台灯光系统设计指标

白云国际会议中心世纪大会堂的功能定位为满足大型会议和综艺演出需要。要有便于国内外表演团体使用的舞台灯光系统。系统设计指标要求：

（1）演出照明：主要表演区垂直照度不低于 1500lx。

（2）会议照明：不低于 550lx。

（3）显色指数：Ra>90。

（4）色温：常规灯具 3200K，特效灯具 4700~5600K。

（5）双网络双备份数字灯光控制系统，主、备调光台完全跟踪备份。

（6）网络速度：1GT。

（7）调光柜输出功率：最大 10kW/路，最小 3kW/路。

（8）调光柜抗干扰指标：400μs（230V 时），在电流负荷加大至 100A 密度不会改变。

（9）调光触发精度：16bit/4000 级。

（10）满足电视现场直播和录像的要求，可以从一种照明场景设计快速转换到另外一种照明场景设计，转换时间不大于 4h。

（11）舞台灯光背景噪声技术要求：空场状态下，所有灯光设备开启时的噪声及外界环境噪声的干扰不高于 NR25，效果器材的噪声不于 30dB。

（12）系统应具有较好的扩展能力，如电力、调光柜容量、网络容量，使大会堂灯光系统能为未来技术发展提供可持续升级和扩展的能力。

6.5.2 系统总体技术方案

世纪大会堂舞台灯光系统采用目前国际上比较流行和成熟的环形网络结构形式，双环网传输方式具有极高的可靠性和安全性，可随时将多台调光控制台连成一个局域网，网络系统内部各个灯光控制台都是一个站点，均可独立操作也可以根据需要任意设定主操作台和备份台及无线控制的形式。系统内可以由多人同时在不同控制点控制同一场演出或控制不同场次的演出，极大地提高了灯光系统的使用效率。

世纪大会堂舞台灯光设计采用先进的 Strand show NET 技术，将以太网络技术和传统的 DMX 灯光控制技术相结合，并对灯光控制技术进行系统地整合与扩充。

Strand show NET configuration 网络配置编辑软件，该软件通过设定来分配指派所有的以太网选址信息、IP、网关、多点传送组和分支网络信息到每个网点。将灯光控制系统完全融入网络系统，并进行无缝整合，使得灯光网络控制更加简便易行。

灯光控制室采用 UPS 供电，为控制台、服务器等设备提供稳频、稳压、不间断的高质量纯正弦波交流电源，有效地克服由外电网直接供电所引起的常见电源质量问题，如电压过高、过低、电网突变或瞬间尖波、电源线上杂波干扰等。

1. 灯光控制网络结构

广州白云国际会议中心世纪大会堂灯光网络控制系统采用以光纤为主干道网络的方式进行远距离网络传输，负责灯光网络中各网络服务器之间的数据传输及系统连接。有线、无线、以太网及 DMX 网作为辅助网络传输。

控制网络系统采用以太网和 DMX 网络双网控制，严格遵循 TCP/IP 通信协议及 DMX 512（1990）。此网络连接的特点是：

（1）传输速度快，可以双向高速传输灯光信息。
（2）系统容量无限制，传输距离远。
（3）抗干扰性能好，线路双端隔离好。
（4）通用性好，不同品牌设备可以互通互控。

设备主要由网络分配机柜、SN110 网络节点、管理服务器、网络交换机、集线器及各种终端设备构成。其中网络应用设备和管理服务器、网络交换机或集线器等都属于标准的以太网网络设备。与以太网控制系统相关的终端设备有计算机终端、网络编/解码器、网络调光台（含调光台、电脑灯控制台、环境照明控制器等）、网络调光柜、监控设备及负载（常规照明灯具、电脑灯、场灯/工作灯等）。

末端控制网络为星形分布结构，信号集中于硅室，通过集线器分布以太网节点，数据传输介质采用五类以太网信号线。DMX 信号由网络中的众多 SN110 网络节点提供。每个 SN110 上有 LCD 液晶显示来提供信息指示及两个 DMX 接口。所有 SN110 的工作电源直接由网线从网络中提供（国际标准 IEEE 802.3af）。所有手提型的网络单元均可直接利用插件与墙面的网络接口连接并通电工作。通过 Strand SN110 NODE（网络节点）实现以太网控制信号与 DMX 信号的相互转换，并合理分布于会堂各 DMX 信号节点。

灯光控制网络包括以太网控制、DMX 控制、无线遥控、有线遥控，并能接入场灯控制系统以及环境照明控制系统，严格有效地进行实时完全跟踪备份，确保万无一失。

2. 调光回路设计与分配

根据世纪大会堂的建筑结构形式、功能要求、舞台照明形式，共采用1518路调光器，分布在各个灯位连接处。考虑要满足各种世界级大型演出，在舞台的任意需要位置都有安装灯具的可能性，因此，在舞台的主要位置都大量预留以太网络接点、DMX接点和各种规格形式的照明电源。调光回路具有大功率、多回路，多种规格、多种形式的特点。

1518路调光器的功率要求分配如下：

（1）1000路3kW调光器。
（2）90路3kW正弦波调光器（含场灯调光路18路、舞台工作灯调光路8路）。
（3）190路5.5kW调光器。
（4）48路10kW调光器。
（5）190路5.5kW直通回路（含18路场灯直通回路、8路舞台工作灯直通回路）。

3. 灯光系统设备选型

（1）控制部分。选用斯全德灯光公司（Strand）的产品，产品均获CE、UL或cUL认证，并获ISO9001国际认证。

1）Strand light palette 3000 光路调光台2台。
2）Avolites diamond 4 elite 2048 电脑灯控制台2台。
3）Strand 场灯/工作灯控制系统 PREMIERE/1套。
4）Strand EC21 3kW 调光柜11台。
5）Strand EC21 3kW 正弦波调光柜1台。
6）Strand EC21 5kW 调光柜4台。
7）Strand EC21 10kW 调光柜1台。
8）Strand 网络中继柜5台（控制室、硅室、栅顶、上场门、下场门各1台）。
9）Strand 无线电子手提联络接收器及天线（PDA）2套。
10）Strand 有线手提遥控器（430）1套。
11）Strand SN110 网络节点43台。
12）灯光软件。WYSIWYG图像式反馈系统1套。

（2）灯具。

1）750W 成像灯（定焦、变焦）489支。
2）575W 变焦聚光灯94支，750W 冷光聚光灯24支。
3）2kW 平凸、螺纹聚光灯180支。
4）2.5kW 镝灯11支。
5）150W 陶瓷金卤灯82支。
6）4×1.25kW 天地幕各24支。
7）3kW 氙气追光灯3支。
8）2kW 氙气追光灯2支。
9）1.2kW 镝灯追光灯4支。
10）600W 紫外线泛光灯8支。

6.5.3 主要设备功能说明

（1）调光控制台。图6-52所示为Strand light palette 3000 CH 调光台，主、副控各选1

台，主控台和副控台之间通过网络做冗余追踪，一旦主控台出现故障，副控台可在瞬间自动由该点切入，自动接续执行之前场景的输出演出信息，保证演出过程不间断。

Strand light palette 3000 CH 调光台是斯全德 500 系列电脑调光台的升级换代产品，具备原 500 系列电脑调光台的全部功能，采用 PIV 双核处理器，运行速度比 Strand 500 系列更快，控制功能更强。所有控制组件都受微处理系统的控制，用微软操作系统（Microsoft OS）提供稳定的图表用户界面（GUI）；支持离线编辑器、远程视频、媒体播放器、网络浏览器、E-mail 及 PDF 阅读软件等功能。

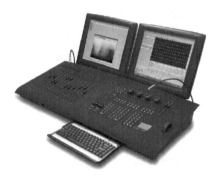

图 6-52　Strand 调光台

Strand 3000C 调光控制台技术参数：

1）光路：1500 光路，最多可扩展到 8000 光路。
2）场景记忆：2000 场。
3）组 2000，宏 3000。
4）效果步骤 600×99 步。
5）支持 WYSINYG 三维灯光设计软件。
6）有线、无线、离线编辑功能（用户可免费下载软件）。
7）支持远程视频，支持 DMX 512、TCP/IP、ACN 协议。
8）集控/翻页：12×10 页。
9）总控推杆 2 个。
10）演出推杆 2 组。
11）独立演出推杆 12 个。

（2）调光柜。图 6-53 所示为 Strand EC21 调光柜。EC21 内置一个 4 口的交换机，接口设计为 Strand 的 Shownet 和 ACN 协议。两个标准的 DMX 输入接口，其中第二个接口可以当做 RS485 接口，提供给 Outlook 环境调光系统和 SWC128 场景备份控制。所有的 Outlook 和 SWC 场景都有独立的渐变时间。

该调光柜主体本身就是一个完整的网络，可连接手提式遥控器，能自动对电网的谐波做出分析以调节最佳的触发角位置，保证输入电压在 90~240V 范围内，输出电压误差小于 1V，解决了演出中电压不稳而产生的调光不均及灯光闪烁现象。

具有双电子器跟踪备份功能，即有两个可以独立工作的触发系统，两者之间相互学习、相互备份，保持调光柜不间断工作，确保演出正常进行。

图 6-53　Strand EC21 调光柜

调光柜具备全负载报告功能，所有模块（包括直通模块与正弦波模块）都有负载状态报告，由状态显示器提供瞬时信息，任何调光柜错误信息都可直接显示在每个调光柜和任何一款控制台上。灯光操作人员可以在灯光控制室直接通过调光台显示器随时了解灯光系统的工作状态，从而及时

对灯光系统实施监控、干预及纠错。

晶闸管模块均有高性能的扼流圈，并有两个上升时间可供选择。最新的正弦波调光模块有双 3kW 和单 5kW 两种。正弦波调光器可以基本消除谐波干扰和负载噪声。在同一个柜体中可以混插晶闸管及正弦波调光器模块，为用户提供最大的性价比。

Strand EC21 调光柜技术参数：

1）调光柜有 24 模块、36 模块、48 模块三种类型。上部进电缆。
2）先进的技术处理器，内置网络交换机。
3）控制反应时间快达 16ms。
4）触发精度 16bit/4000 级。
5）磁环抗干扰能力 635μs/230V。
6）允许三相交叉配接和三相输入修正。
7）具有 DMX 优先配置功能，可实现 DMX 完全配接。
8）每回路均可选装 RCD（Residual current devices）触电保护器。
9）故障提示便于检查故障点。
10）内置环境调光控制功能。
11）128 个备份场。
12）提供双处理器的完全跟踪备份。
13）双 3kW 和 5kW 的真正的正弦波调光模块。
14）双 3kW 和 5kW 晶闸管调光模块，提供 200μs 和 400μs 扼流圈。
15）单柜最大容量 144 路 2.5kW。
16）接触器和荧光灯模块可以控制更广泛的负载类型。
17）正弦波和晶闸管模块可以互换。

（3）电脑灯控制台。图 6-54 所示为 Avolites diamond 4 elite 电脑灯控制台，4096 个 DMX 通道，最多可控制 240 支电脑灯，三维追踪系统，可通过 USB 载入和保存表演，Visualiser 可视化软件，240 个调光控制通道，剧院测绘（Theatrical plotting）和回放功能，图形发生器（Shape generator）功能可立刻生成样式和效果，15 个重放主控控制 450 个内存或跑灯 cue（提示）表。每个控台有一个独立的电子序列号，与控台上铭刻的序列号相同。它配有计算机应用软件和 Avolites visualiser（可视化编程软件），珍珠调光台的模拟程序和高速缓冲存储器共同完成灯库的生成。

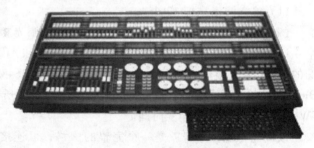

图 6-54 Avolites 电脑灯控制台

（4）灯光设计软件。WYSIWYG 图像式反馈系统是一种灯光虚拟设计工具，可以在显示屏上获得舞台灯光预期的虚拟效果，帮助灯光设计师在完全没有实际设备装置的环境条件下，根据环境结构图与设备清单，利用计算机虚拟技术，在彩显屏上组合每场演出所需的舞台大小、尺寸、形状，再配合上吊挂、各类型灯具，经过配接，加上回路、色彩，以达到真正演出时的一切效果。可以通过软件内部转换而做出灯光回路配接表、器材清单、DMX 属

性表、灯位图、效果图等灯光设计必须具备的图表，从而简化整个灯光的组合布光过程和程序，使其更具有系统性和细节性。

当设计库设置完毕后，可以利用 WYSIWYG 软件所配置的硬件，直接在调光台上输出真正的灯光控制程序。

（5）网络分配柜。舞台灯光系统设有五个网络分配机柜，与光纤组成一个全封闭的闭环网络。网络分配柜严格遵循标准 TCP/IP 通信协议，具有双千兆位以太网上行链路。任何一个以太网点均能反馈调光柜的状态信息，具有信号中断的最后场景保护功能，支持动态 IP 地址分配，DMX 路由和优先级设置，具有完备的网络控制冲突的解决方案，有效编辑以太网灯光控制地址，自动分配和指派以太网的选址信息、IP、网关、多点传送组和分支网络信息到每个信息点，可随时更新网络中的 DMX 收发节点和视频节点，支持在线和离线编辑，可以任意设定 DMX 512 输入或输出。

灯光网络上任何终端都能连接专业灯光设计软件，直观显示调光信息的图像，实时监测灯光网络中所有设备安全用电的状态报告信息，对所有网络灯光设备进行实时在线远程监控和监测，具有用于设置灯光控制网络的专业管理软件，所有节点及网络信息的配置、修改均可由其完成，无需对每个节点进行再设置。

6.6　贵州省人民大会堂舞台灯光系统工程

贵州省人民大会堂是由贵州省人民政府和贵州省开发投资公司共同投资兴建的集大中型会议、各类文艺演出以及各种报告、展示等多种功能于一体的建设项目，是我国西南中心城市公共文化设施的又一璀璨亮点，如图 6-55 所示。

6.6.1　舞台灯光设计原则和工艺设计要求

1. 舞台灯光设计原则

舞台照明系统的使用功能要求满足各种综合演出活动的需要，保证举行大中型会议照明和电视现场转播录像的要求。具体设计原则为：

图 6-55　大会堂内部视图

（1）创造舞台布光的自由空间，适应大型会议和综艺演出布光要求。

（2）照度指标：主演区最大白光照度大于 1200lx。

（3）常规灯具色温为 3050K±150K，灯具显色指数 Ra≥85；会议灯具色温为 3000K±100K，会议灯具显色指数 Ra≥90。

（4）提供尽可能多的投光位置，每个演出位置至少有四个以上方向的投光角度，有光的立体感。防止眩光、反射光及无用的光斑。

（5）系统的抗干扰能力和安全性作为重要设计指标。

（6）引入使用高效节能冷光新型灯具。

(7) DMX 512 数字信号网络技术应用于系统设计各个环节。

(8) 灯光网络控制系统的主要设备（调光台、调光器、直通开关、配电柜、遥控器等）应采用具 TCP/IP 双向通信能力的网络化设备。

2. 舞台灯光系统工艺设计要求

(1) 系统工艺设计和设备配置应能从一种照明方案快速转换到另外一种照明方案，转换时间在 2h 内完成。

(2) 允许使用各种类型灯具和其他的临时补充设备。

(3) 留有足够的安全和扩展能力，如电力供电、调光柜容量、网络容量等。系统可对主控台进行持续诊断检查。

(4) 系统设备应符合舞台背景噪声的技术要求。空场状态下，所有灯光设备开启时的噪声不高于 NR25，效果器材的噪声不大于 30dB。

6.6.2 舞台布光方案

1. 面光

面光灯设在观众厅上空的面光槽内。面光槽开口为 1.2m，投射光束与舞台地面水平夹角为 45°~50°，光束投射到舞台口至舞台中心位置。

第一道面光离台口较近，可以加配一些 2kW 的螺纹灯、回光灯。在一道面光及二道面光的左、中、右位置可以加配焦距和功率能适当调节的遥控追光灯具，由灯光操作人员自行单独控制其明亮度及换色等。

每道面光均由四组两种灯具，按上下两层布置。配置灯具：2kW 调焦成像聚光灯 8~16 只，2kW 平凸聚光灯 8 只，2kW 螺纹聚光灯 16 只。

2. 耳光

左、右各设 1 道耳光，配置灯具：以聚光灯为主，可少量配置成像灯、螺纹灯。因为耳光离观众厅侧墙很近，使用螺纹灯时，漫射光常常将近处墙壁照得很亮，影响一些场景的气氛，故宜少用为佳。配置灯具：2kW 调焦成像聚光灯 2×6 只，2kW 螺纹聚光灯 2×8 只，2kW 平凸聚光灯 2×8 只。

3. 内侧光（假台口光）

配置灯具：2kW 调焦成像聚光灯 2×8 只，2kW 平凸聚光灯 2×8 只，2kW 螺纹聚光灯 2×8 只，1kW 平凸聚光灯 2×8 只，1kW 螺纹聚光灯 2×8 只。

4. 柱光（吊笼光）

舞台两侧设置的柱形吊笼灯光，光线从台口两侧射向表演区，是一种近距照明，主要用来弥补面光、耳光的不足，还可作为中后场表演区的主光源。

常用配置灯具：以聚光灯、螺纹灯为主，少量配置成像灯。除特殊外，一般左右对称。2kW 调焦成像聚光灯 8 只，2kW 螺纹聚光灯 8 只，1kW 螺纹聚光灯 8 只，1kW 平凸聚光灯 8 只。

5. 左右内侧光（假台口光）

内侧光是舞台大幕线内假台口侧面投向表演区的光线，是演员面部的辅助照明，为演员塑造层次感和立体感，并可加强布景的层次，对人物和舞台空间环境进行造型渲染。投光的角度、方向、距离、灯具类型和功率都会造成各种不同的侧光效果。

常用配置灯具：聚光灯、螺纹灯、成像灯、回光灯。

6. 顶光

顶光是对舞台的纵深表演空间进行照明，顶光灯具分布在舞台上空的 10 道顶光吊杆上。每道灯光吊杆上安装不同数量的灯具。电源从舞台顶棚通过多芯排缆下垂，灯光吊杆两侧设有容纳收放电缆的线筐，灯具吊挂在灯吊杆下边，灯具可根据演出需要配置。

常用配置灯具：以 1kW 和 2kW 螺纹聚光灯、1kW 平凸聚光灯为主，适应配一些 1kW 调焦成像聚光灯和 1kW 筒灯加换色器以满足不同节目的灯光需要。

顶光灯具的排列及投射方法：

第一道顶光与面光相衔接，照明主演区。衔接时注意人物的高度，可在第一道顶光位置作为定点光及安置特效灯光，并选择部分灯光加强表演区支点的照明。

第二道至第十道可向舞台后区直投、也可垂直向下投射，可加强舞台人物造型及景物空间的照明。前后排光相衔接，使舞台表演区获得比较均匀的色彩和亮度。

7. 逆光

逆光用作舞台景物及人物的背景照明，使之更加突出立体感，还可展示灯光的色彩及强烈光束。逆光灯具设在舞台灯光吊杆上，电源从舞台顶棚通过多芯排缆下垂，灯光吊杆两侧设有容纳电缆收放的线筐，灯具吊挂在灯光吊杆下边。

舞台上空设 1 道逆光灯杆，配置灯具：750W 变焦聚光灯 8 台（配换色器）。

8. 天排、地排灯

作为天幕照明用。配置灯具：1.25kW 天幕散光灯 20 只。

9. 脚光

在台口外、乐池边上设脚光槽，内置四色散光条灯，分色控制，其长度略小于台口宽度。光线以低角度近距离从台面向上投射到演员面部，或投射到闭幕后的大幕下部，可用色光改变大幕的颜色，弥补演员面光过陡、消除鼻下阴影或为演员增强艺术造型。

配置灯具：6×0.1kW 六联条格灯。

10. 追光

在观众厅后部左右侧各设一个追光室，内配置气体放电灯如氙灯，由追光人员操作控制。

11. 电脑灯配置

为满足各种演出灯光需要，舞台灯光设计配置了 16 台摇头电脑灯。电脑灯主要布置在舞台上空的顶光吊杆上，采用 DMX 512 信号控制，通过网络接点与电脑灯控制台连接，可任意调整灯具投射角度、亮度，变换图案、光束大小、颜色等功能，确保演出对电脑灯变化的要求。

12. 换色器配置

安装在部分灯具上的换色器，用于舞台光染色、色彩变化、衬托剧情，达到多姿多彩的效果。选用 WD-512-08A 系列电脑换色器 136 个。

13. 会议照明系统和观众厅场灯调光设置

主席台位置照度不小于 500lx，色温在 3000K，本设计的会议灯使用 PH150BJ（150W）陶瓷金卤灯 16 台，分别设在舞台顶吊杆上，由于 PH150BJ（150W）陶瓷金卤灯功率小，发光效率高，色温稳定，适合会议照明使用。

14. 观众厅照明

观众席照度不小于300lx。

观众厅场灯调光设置配置：观众厅灯光照明达到渐变功能，选用4台6路调光硅箱并采用电脑控制台实现灯光控制室，舞台监督等工位的控制。

6.6.3 灯光网络控制系统

灯光网络控制系统采用光纤作为主干道进行远距离网络传输，要求具备以太网控制、DMX控制、无线遥控、有线遥控，并能接入场灯控制系统以及环境照明控制系统。全光纤网络灯光控制系统的结构如图3-14所示。

整个控制系统严格遵循TCP/IP通信协议及DMX 512（1990），并符合ACN和Art-Net协议，也就是说在本系统所选配的主要灯光设备（如调光台、调光器）应同时具备DMX、ACN和Art-Net标准网络接口。

DMX 512标准协议主要保证灯光设备之间的控制信号稳定可靠地传递，而ACN和Art-Net标准协议是在保证控制信号稳定可靠地传递的前提下，稳定可靠地双向传递系统中大量的监测、相互通信和反馈TCP/IP协议信号，允许不同厂家的灯光控制设备间能够相互通信和操作，它在灯光系统的技术管理、业务管理和安全消防管理发挥极其重要的作用。

末端灯光控制系统为星形分布，剧场信号集中于控制室，通过集线器分布以太网节点，数据传输介质采用光纤传输以太网信号，通过DMX终端节点实现以太网控制信号与DMX信号的相互转换，由DMX信号分配器分配剧场DMX信号节点。灯光网络配置专用的网络配置软件，能对网络中各个信息节点统一配置、修改。

系统允许不同品种、品牌的调光台、电脑灯控制台、换色器控制台或其他舞台效果设备的DMX 512、RJ45网络接口接入，满足所有网络控制台和其他网络设备互联互控，还可用无线网络系统对舞台灯光设备进行控制。调光控制台可在网络系统的任何位置接入，大大方便了用户的现场操作。

灯光系统网络要求具有完善的安全保障机制，能实时监控网络信息，有完善的网络冲突解决方案，并且符合ACN和Art-Net协议的国际标准。

在灯光控制室、栅顶、功放室和调光柜四个工作场所均设有灯光网络工作站，工作站的光纤输出以星形分布。

灯光控制室的网络工作站为总控制站，从总控制站输出若干对光纤，分别与栅顶工作站、调光柜室工作站和扩声系统功放机房的工作站连接。

（1）调光柜室网络工作站输出若干对光纤分别与所有调光柜连接。

（2）栅顶网络工作站输出若干对光纤分别连接到主舞台所有顶光吊杆。

（3）功放室网络工作站输出若干对光纤分别连接到后舞台栅顶光、天桥及舞台地面。

灯光控制室调光台的A、B两条DMX控制输出，通过网络总线连接至全数字网络调光柜。整个调光控制系统具有光纤、网络总线、无线和DMX信号并行传输，当光纤传输万一发生故障时，可启动无线遥控和DMX 512控制，以保证主控制信号的传输万无一失。

这种光纤网络架构体系相当于在大会堂"搭建"了一个千兆级的"四通八达的信息高速公路通信平台"，为日后大会堂灯光控制系统的扩展和升级以及实现多网合一打下雄厚的基础。

6.6.4 舞台灯光设备配置

1. 灯具配置原则

灯具配置要求合理，本着性能先进、节能、寿命长、价格适中，满足会议功能和综艺演出的需求为原则。

灯具选择要求充分考虑歌剧演出和会议功能，选用目前国际上较先进的节能型冷光束灯具，并且该灯具既可作为会议照明使用，也可作为演出使用。

进口灯具符合 CE 标准，采用镀膜光学玻璃透镜的高光效镜头，光束质量高，无变形，带透镜防护网、颜色片框、灯钩，符合国家检测标准。

面光、耳光、侧光选用中长焦聚光灯、调焦聚光灯、椭球聚光灯，其他位置的布光可用国产聚光灯、椭球聚光灯替代。舞台装台和会议照明选用国产高效散光灯。

舞台灯具光源选择 1kW、2kW 石英灯泡，具有高显色性，完美表现演员的服装和舞台布景色彩，满足电视录像或转播对灯具光源色温的要求。

2. 灯光控制系统

设在灯控室内的调光台是整个舞台照明系统的控制核心，必须满足各种综合性文艺演出和会议的使用要求，既要与国际先进技术接轨，又要适合中国国情和灯光师的操作习惯。

调光台要求功能强大，现场编辑简单，操作方便、灵活，既能集中控制，也可单独调光。

（1）主控制台：选用 ADB Phoenix 5XT（凤凰 5）调光台 1 台，2048 光路，如图 6-56 所示。

（2）副控制台：选用 ADB Phoenix 5XT（凤凰 5）调光台 1 台，2048 光路。

（3）电脑灯控制台：选用 High end whole hog Ⅲ（飞猪Ⅲ）1 台，如图 6-57 所示。

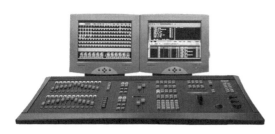

图 6-56 ADB 主、副控制台

图 6-57 High 电脑灯控制台

3. 调光柜配置

考虑到高可靠性，高抗干扰性，高稳定性，调光柜选用国际先进技术设计的全数字调光柜。

大会堂舞台灯光系统总功率为 560kW，设有 768 路调光回路和 120 路直通回路，采用 8 台 HDL 曙光晶闸管调光柜和 2 台继电器直通柜。图 6-58 所示为广州 HDL 曙光调光柜。

4. 观众席、工作灯照明系统

图 6-59 所示为观众区场灯及工作灯照明控制器。它采用 HDL 智能照明控制系统，观众席、工作灯照明系统配置如下：

图 6-58　HDL 曙光调光柜

图 6-59　观众区场灯及工作灯照明控制器

设置 4 个固定安装的场灯控制器，分别放置于灯控室、舞台监督室、音控室和观众席入口。控制器可进行编程，能记录和执行预设的程序。建立和储存照明参数设置，同时提供电路状态信息。

（1）所有回路均能分组独立控制。

（2）观众席调光回路为 10 路。

（3）观众席直通回路为 10 路。

（4）工作灯照明将遍布整个会堂的所有技术区域。

（5）技术区域铺设若干独立电路并设置远程控制设备。

在舞台控制室、舞台监督室、舞台右侧等都有一个控制设备可对这些电路进行总体控制和对每一条电路独立控制。

（6）工作灯的控制设备由场灯控制部分实施，也可以由主、副控制台，有线、无线遥控器等控制设备进行控制。

（7）工作灯调光回路为 19 路。

（8）工作灯直通回路为 19 路。

6.6.5　灯光系统电气设备的安全设置

1. 合理配置输出

每路调光、直通输出配置 1 只 32A 插座，调光柜室到所有插座均由三根长度一致、绞合的导线连接。

2. 灯光系统电气线缆敷设

（1）所有信号连接线缆均选用五芯屏蔽线，以防止干扰。

（2）插座箱强弱电之间用金属隔板分隔，避免了强电对弱电的干扰，保证弱电系统安全。

（3）采用低烟雾（LSF）、阻燃 PVC 型的铜芯电缆，线缆应可长期工作于 90℃ 环境下，在正常使用条件下，寿命应在 30 年以上。

3. 良好的接地

为有效消除晶闸管干扰，采用合理、实用的接地系统。扩声系统和灯光系统都应设有独立接地干线，采用共用地极，接地电阻 $\leq 1\Omega$。电力电缆和灯线全部安装在金属线槽内，金

属线槽设有良好接地装置。

4. 触电保护

由于灯光配电线路大部分经插座接到舞台灯具，按低压配电系统常规作法插座回路应装设剩余电流（漏电）保护，作间接接触保护，因剩余电流（漏电）保护装置容易误动作，直接影响舞台灯光系统的可靠性，为此，采取PE线与相关回路相线一起配线的方式，以减小零序阻抗，保证在发生单相接地故障时，保护装置能可靠动作，保障人身安全。

5. 雷电防护

在变电所低压母线装设避雷器，调光配电柜装设电涌保护器，防止附近建筑物遭受雷击时由于电磁感应、静电感应产生的过电流、过电压损坏调光柜及灯光控制计算机系统，保证调光柜及灯光控制计算机系统安全。

6. 桥架或线槽加盖，并做防火处理

动力电缆和控制电缆的型号、电压、载流量、截面、芯数、护套等应满足使用环境和敷设方式的要求，并符合有关规范。

7. 移动部件的控制和动力电缆采用满足防火要求软电缆

电缆的敷设应符合 GB 50303—2015《建筑电气工程施工质量验收规范》的要求进行。

8. 电缆敷设时应将电磁干扰降低到最低程度

采用电缆软管时，其长度不能超 1m。动力或控制线路用的悬挂或下垂的软电缆应设有应力释放芯线，电缆两端应夹紧，以释放导线应力。

6.7 江苏广电中心3000m² 电视演播剧场灯光照明系统工程

6.7.1 工程概述

江苏广电中心3000m²电视演播剧场位于广电中心裙楼2~5层，是一座现代化的、多功能的演播剧场（图6-60），它主要由一个建筑平面呈马蹄形的观众厅、一个标准的品字形舞台以及相关的辅助空间及技术用房组成。电视演播剧场面积3000m²，舞台面积1600m²，舞台总宽63.6m，主舞台深约20m，宽约26m，净高约30m；舞台台口宽22m，高11m。剧院观众厅有1240个座位，其中VIP座位有30个，观众厅有3层，包括池座位798座、二层楼座位366座、三层楼座位76座。观众厅长约25m（舞台台口至池座后墙最大水平距离），最宽处为30m，高约20m。升降乐池呈弧形，面积约70m²。

为了体现电视演播剧场的鲜明特色，灯光布局在保留传统剧场镜框式演出灯光的基础上，重点打造剧院的"电视演播灯光"，即舞台和观众席灯光并重，灵活多变的全场灯光（灯位）布局，满足电视直播要求的灯光配置。

6.7.2 功能定位及设计原则

1. 功能定位

（1）能满足电视现场直播和录像的要求，适应电视转播与观众互动的需求，电视转播时观众席的照明达到电视转播的需要。

（2）能够承接多种大型剧目的演出，主要满足歌剧、舞剧、交响音乐会等演出使用

要求。

(3) 能够满足举行大中型会议照明要求。

(4) 灯光系统适应国内外灯光设计和灯光操作人员的管理和使用。

2. 设计原则

功能实用性,技术先进性,使用安全性,操作可靠性,维修方便性,投资经济性。

6.7.3 设计的特点与难点

(1) 江苏省电视台是重要传媒机构,电视演播剧场在运行中要求有绝对的可靠性,所以在灯光设计中把系统运行的可靠性作为首要考虑因素。因此,采用先进的网络控制技术来实现舞台灯光系统封闭环形式的控制,从而大大提高了灯光系统运行的可靠性。

(2) 电视演播剧场的舞台灯光系统既要满足文艺演出,又要兼顾电视演播的需要,为此,设计了该演播剧场所特有的开放式的面光桥、耳光室及挑台灯位。

图 6-60 江苏广电中心 3000m² 电视演播剧场

舞台灯具在投向舞台的同时,也能够投向观众席,达到观演互动时的特殊灯光需求。

(3) 为了满足电视演播剧场演出范围广、类型多、灯光变化快等要求,同时采取下述技术手段来满足使用需求。

1) 采用掌上 PDA 无线网络技术来提高舞台灯光对光、编程、调光的速度及质量。

2) 应用离线编辑软件,为调光师提供一种非常便捷的调光方式。通过离线编辑软件先将演出的数据准备好,通过计算机网络传输到调光台,最终使用调光台控制现场演出。

3) 该电视演播剧场规模大、用电量大、灯光回路多,综合布线须考虑周密。为此,所设计的管槽走向需经济合理,同时,所有强电管槽尽量避开弱电管槽,与音视频系统互不干扰。

4) 充分考虑预留,包括线路、电力、网络等各种预留,充分满足电视转播的需求。

5) 电视演播剧场系统的设施先进,集成工艺的要求高,而系统设备的集成工艺将关系到演播剧场长期运行的可靠性。

6.7.4 灯光照明系统设计方案

1. 灯光照明系统设计概述

(1) 整个舞台灯光系统共设置了 1056 路调光回路,每路 6kW;直通回路 360 路,每路 32A,其中 240 路为继电器回路。

(2) 舞台灯光系统采用了先进的 TCP/IP 为基础的网络控制结构,用最稳定、最可靠、最大频宽传输的光纤进行信号的传接。五个网络工作站主干线采用光纤双环网结构,形成封闭的环路,支线网络采用星形拓扑结构,通过终端节点设备实现以太网与 DMX 信号相互

转换。

（3）灯光系统主要设备均采用网络连接，并且有 UPS 电源支持。

（4）常规灯主调光台采用国际著名品牌 ADB Phoenix 10，常规灯备份调光台采用国际著名品牌 ADB Phoenix 5，电脑灯主控制台采用国际著名品牌 Avolites pearl 2008，电脑灯备份控制台采用国际著名品牌 Avolites pearl 2008。

（5）在舞台外侧的灯位中，采用国际知名品牌 ADB、ETC、Soptlight 的顶级舞台灯具，舞台内的照明灯具则选用国产优质灯具。

（6）会议灯具采用先进的 SEGT 系列专业调光型三基色灯光会议照明灯具，该灯具直接接受 DMX 512 信号控制。

（7）常规灯具色温为 3200K±150K，显色指数 Ra≥92，满足舞台区综合布光的垂直照度不小于 2000lx，各灯位所配灯具根据不同距离，单灯投射到工作区照度不小于 1000lx 的标准。

（8）采用舞台灯光的 3D 设计软件，以及舞台灯光的离线编辑。

（9）调光柜采用 HDL 曙光网络智能调光柜。

（10）舞台灯光系统配有先进的掌上电脑，通过和调光台的连通，对灯光回路、场景、效果等方面进行控制。

（11）场灯控制系统采用 HDL-BUS 智能环境艺术照明控制系统。

（12）工作灯控制系统采用先进的 SEGT 系列数字智能灯光控制系统。

（13）电视演播剧场的舞台灯光系统的总用电量为 1000kW。

2. 网络控制系统

（1）灯光控制传输系统网络结构。舞台灯光网络控制系统采用以太网/DMX 网络控制，整个传输系统遵循 TCP/IP 通信协议及 USITT DMX 512（1990）协议，舞台灯光网络传输采用 Art-Net 协议。Art-Net 是一个 10BaseT 基于 TCP/IP 协议的以太网协议，其目的是用标准网络技术允许远程传输大量的 DMX 512 数据，它由 Artistic licence 发明且公布出版，目前已有 33 家世界顶级品牌。

Art-Net 作为免费的共享软件平台，可以自由下载。它使用 A 类地址做封闭网络，可确保 Art-Net 数据不被路由到国际互联网，保证灯光数据传输的可靠稳定。Art-Net 协议可广泛地兼容各家灯光产品。

在灯控室、调光柜室、跳线房（舞台内下场门处）、三道面光桥、舞台栅顶分别设置了五个灯光网络工作站，组成双环形拓扑网络结构。环网之间通过网络工作站交换器的堆叠，使环网既可以独立工作，又互相冗余备份。各工作站之间的主干线采用可靠的多模光纤连接，为电视演播剧场的灯光网络控制提供了高度可靠的信息传输平台。

从灯控室到剧院的面光桥、挑台、耳光、乐池、现场调光位、舞台台口左右两侧、舞台上空灯杆、舞台左右两侧吊笼、舞台天桥等处设置了 4 组 DMX 512 信号传输系统辅以备份。当网络传输万一发生故障时，可紧急启动 DMX 512 传输信号，确保调光台和调光柜之间信号稳定可靠地传递。同时，为确保灯控室至硅箱房的万无一失，从灯控室至硅箱房设计了两条 DMX 512 信号传输线路，既做到了网络与数字信号传输的备份，又有了数字信号之间的相互备份（图 6-61）。

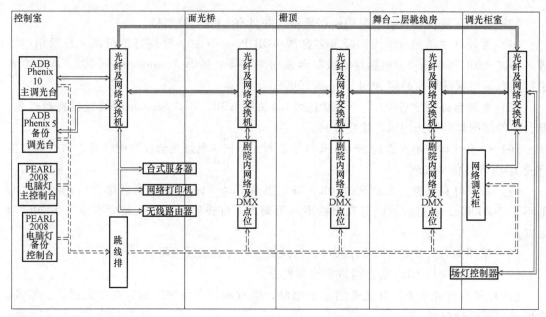

图 6-61 舞台灯光控制传输系统原理框图

网络终端口配置到每根吊灯杆及各个灯位,每个以太网接口均采用金属卡侬式 RJ45 接口,在面光桥、挑台、耳光、乐池、现场调光位、舞台台口左右两侧、所有舞台上空吊杆、舞台左右两侧吊笼、舞台天桥等处均布设以太网节点,这不但满足了剧院的使用要求,而且满足了未来的扩展需求。表 6-2 是舞台灯光控制信号接口位置表。

表 6-2 舞台灯光控制信号接口位置表

序号	灯 位	网络接口	DMX 接口
	台外		
1	一道面光	2	4
2	二道面光	2	4
3	三道面光	2	4
4	追光室	3	0
5	三层楼座挑台光	2	4
6	二层楼座挑台光	2	4
7	一道耳光	2	8
8	二道耳光(二、三层楼座下沿)	0	0
9	二道耳光(二、三层楼座之间侧墙)	1	4
10	三道耳光(控制室左右侧墙)	2	8
11	现场调光位	3	12
12	合计	21	52

（续）

序号	灯 位	网络接口	DMX 接口
乐池及观众席			
1	乐池上方	1	4
2	乐池	1	4
3	脚光		
	合计	2	8
舞台吊杆			
1	一道顶光	1	4
2	二道顶光	1	4
3	三道顶光	1	4
4	四道顶光	1	4
5	五道顶光	1	4
6	六道顶光	1	4
7	天排	1	4
8	侧吊杆（上场门）	2	8
9	侧吊杆（下场门）	2	8
10	后舞台一道顶光	1	4
11	后舞台二道顶光	1	4
12	后舞台三道顶光	1	4
13	后舞台四道顶光	1	4
14	后舞台五道顶光	1	4
15	后舞台六道顶光	1	4
16	主舞台景杆		
17	后舞台景杆		
	合计	17	68
灯光吊笼			
1	一吊笼（上场门）	1	4
2	一吊笼（下场门）	1	4
3	二吊笼（上场门）	1	4
4	二吊笼（下场门）	1	4
5	三吊笼（上场门）	1	4
6	三吊笼（下场门）	1	4
7	四吊笼（上场门）	1	4
8	四吊笼（下场门）	1	4
	合计	8	32

(续)

序号	灯 位	网络接口	DMX 接口
	柱光		
1	柱光（上场门）	1	4
2	柱光（下场门）	1	4
	合计	2	8
	舞台		
1	台口两侧墙面	2	4
2	地排两侧墙面	2	8
3	后舞台两侧墙面	2	
4	地排	4	
	合计	10	12
	天桥		
1	标高 17.5m 天桥	32	16
2	标高 21m 天桥	8	8
	合计	40	24
	共计	100	204

通过国际知名品牌 AL Net-LYNX O/I 网络信号/DMX 信号转换器实现以太网与 DMX 信号的相互转换。任何一款 DMX 512 信号控制的设备，只要通过 E/D 信号转换器，接在任何一个网络端口上，灯控室就能对其掌控自如。

无论是国际先进的调光控制设备，还是国内演出团体自带的数字调光控制设备，均可方便地接入网络。

支线网络传输介质采用六类线。系统中配备了 UPS 电源，在外接电源失效时，灯光数据确保有充足的时间备份。

（2）网络数字调光控制系统组成。在系统中选用比利时 ADB Phoenix 10 主调光台、ADB Phoenix 5 备份调光台、英国 Avolites 2008 电脑灯主控制台、Avolites 2008 电脑灯备份控制台、国内知名品牌 HDL D96 PLUS 网络调光柜。

灯光控制台的主、备份控制台之间通过网络的构建，可以进行实时学习与备份，真正达到了调光台双机热备份功能。

TCP/IP 网络还支持掌上 PDA 无线设备的接入。PDA 不仅能给灯光装台带来方便，而且能在紧急情况下通过网络直接支援现场调光，同时，通过网络还能实时实现对整个舞台灯光系统进行监控、预警等功能。

随着计算机舞台灯光 3D 软件的不断进步，模拟舞台的灯光和场景画面越来越逼真。采用的 WYSIWYG 灯光设计软件，它生成的场景图片、设备配置、工作表格等文件为灯光设计师、设计助理、灯光操作人员及维修人员提供了必要的参考依据，是一种可以事前预知实际演出灯光设计效果的设计平台，使舞台灯光设计实现了智能化、形象化、便捷化。该软件可离线编辑并将各光路的编号、光值大小、投射角度等一系列的数据，包括电脑灯各时间段的动态参量，一并输入调光台，调光台即可进入实演的状态。在电视演播剧场快节奏地场景变

化的情形下，大大方便了灯光师的灯光编辑，使演出顺利、圆满地进行。

场灯控制系统采用 HDL-Bus 智能环境艺术照明控制系统，全网络化控制。HDL-Bus 智能环境艺术照明控制系统可融入舞台灯光的网络控制系统，舞台灯光的控制台可以对场灯进行控制，场灯控制系统可直接调出舞台灯光 HDL 调光柜的内置程序，起到舞台灯光应急控制设备的功效。

HDL-Bus 智能环境艺术照明控制系统是专业的环境调光设备，允许长时间处于工作状态。在场内清扫或排练时，直接按场内场灯控制键即可打开剧院内灯光，不必特意去打开舞台调光柜，减少调光柜不必要的频繁使用，且使用方便。

3. 调光控制设备

（1）常规调光控制台。采用国际著名品牌 ADB Phoenix 10 为主台（图 6-62），Phoenix 5 为备份台（图 6-63），通过网络连接，主、辅控制台之间相互学习，相互备份，即当主控制台失效时，辅控制台将自动跟进输出，以确保整个系统万无一失。

Phoenix 10 是一个高性能灯光控制系统，使用于大、中型规模的舞台、TV 演播室及流动演出。

图 6-62　ADB Phoenix 10 主台

图 6-63　ADB Phoenix 5 备份台

主要操作特性：

1）512 通道（设备）用来控制照明设备、换色器和电脑灯，以 512 通道（设备）为 1 块，最高扩展到 12 块或 6144 通道（设备）。

2）8192 DMX 地址输出（16 分配接口），通过 ADB 以太网节点按比例配接。

3）2048 DMX 地址输入（4 分配接口），按比例配接，用来注入/合并数值连接到照明设备、换色器和电脑灯。

4）9999 灯光存储，组合照明设备、换色器和电脑灯的数值和时间。

5）可以加载、记录和复制一个灯光状态，一个集中预置或一个设备的特殊部分。

6）16 个预编程可编辑的调光器曲线。

7）99 跑灯（99 步）用于照明设备、换色器和电脑灯。

8）99 跑灯用独立的步时间（Cue-列表包含跑灯）。

9）20 个预选编好程序的效果图形库，最多可建立 99 个专用效果。

10）集控组有 99 Banks。

11）999 集中预置（Preset focus），用于换色器和电脑灯。

12）设备库里超过 300 个不同的电脑灯和换色器，库建立可以是编辑现有的定义或对新器件定义。

13）开放式的屏幕设计，适合个人需要。

14）现有演出中不同部分的数据，可选择加载和下载（网络）。例如连接在网络上的控制台之间。

15）999宏可直接使用或链接到序列、键盘、外部线路或 MIDI 事件。

16）以太网功能允许全跟踪备份，数据多重合并。DMX 通过以太网遥控监视器、文件共享等。

17）支持 MIDI 和 MIDI 时间码。

18）任何修补的数据，其数据和时间都有标记。

（2）备份调光控制台。备份调光控制台 ADB Phoenix 5 主调光控制台与 ADB Phoenix 10 性能无较大差异。

（3）电脑灯主控制台。电脑灯主控制台采用国际著名品牌 Avolites pearl 2008 调光控制台，该控制台可对 2048 光路进行精度控制。

电脑灯主控制台（图 6-64）主要操作特性：

1）使用 USB 可以把 2004/2008 连接到一台计算机上。

2）可通过 USB 载入和保存表演。

3）通过 PC 和 USB 的连接可以配接控制台。

4）可在联网的 PC 上看到 VDU 屏幕。

5）可在联网的 PC 上使用"On Screen"图形书写板（Graphics tablet）。

图 6-64　Avolites 电脑灯控制台

6）Visualiser 可视化软件选灯（在选择最上面一排推杆上选择）。

7）2048 个通道。

8）可控 240 台电脑灯。

9）240 个调光控制通道。

10）剧院测绘（Theatrical plotting）和回放功能。

11）图形发生器（Shape generator）功能可立刻生成样式和效果。

12）15 个重放主控控制 450 个内存和跑灯或者 cue 表。

13）MIDI 和低、中、高音触发灯具。

14）标准的色彩 VGA 输出。

15）面板的印刷使用了与钻石 4 相同的技术，非常牢固而且外观漂亮。

16）每个控制台有一个独立的电子序列号，与控制台上铭刻的序列号相同，增加了非法控制台的销售难度。

（4）电脑灯备份控制台。电脑灯备份调光台与主控调光台相同，均为 Avolites pearl 2008。

（5）网络数字控制传输设备。

1）PDA 掌上电脑调光控制。采用 HP 网络 PDA 信息终端的产品。HP 网络手持 PDA 信息终端是将无线电通信技术、网络监控技术、调光控制技术、PDA 技术融为一体的高新产品。在网络灯光系统中，除了作为无线掌上调光台方便灯光师进行对光之外，在系统中还是

一个非常方便的移动信息终端,现场所有设备的运行情况都在界面上反映,同时也是一个备份调光台,当紧急时可以直接支持现场调光(图 6-65)。

① 基本网络功能。远程监测所有网络设备的实时在线使用情况,远程设置所有灯光设备的工作参数,在任一设备未经允许脱离网络时,立即发出预警信号。

② 遥控调光台功能。80 个以上调光集控,软件设定控制 256 ~ 2048 光路,可与网络调光台进行数据交换。

图 6-65　PDA 掌上电脑

③ 网络调光器监控功能。网络调光器各回路灯光电气参数(如输出电流、电压、温度和开关量等)的实时数据的监测,在网络调光器回路超流、超温、断路和开关失灵等情况下发出报警信号。

④ 网络直通开关柜监控功能。网络直通开关柜监测(如输出电流、电压和开关量等),可对任一网络直通开关回路实施开关操作,在任一网络直通开关回路超流、超温、断路和开关失灵等情况下发出报警信号。

⑤ 网络配电柜监控功能。实时监控获取网络配电柜某时间段内的总用电量、有功/无功功率、功率因数、三相电流、三相电压、风机运行状况等参数,在网络配电柜超流、三相不平衡、断路和开关失灵等情况下发出报警信号。

2) 无线接收器。采用了 ASUS Spacklink WL-300G 无线接收器,该无线接收器支持 54Mbit/s 高速率 IEEE802.11g,同时兼容 802.11b 标准(图 6-66)。

① 支持 IEEE802.11g/802.11b 漫游到其他兼容适配器,实现本地网络连接扩展网络覆盖。

② 通过 10/100Base-T 自适应(MDI/MDI-X)以太网接口连接外置 ADSL/cable modem。

图 6-66　无线接收器

③ 通过以太网接口支持 Power over LAN(IEEE802.3af)。

④ 提供无线安全接入和访问控制。

⑤ 安全的 64/128 位 WAP 加密。

⑥ 固件升级支持 WPA(包括 802.1,TKIP 等)。

⑦ 通过 MAC 地址过滤阻止无线接入。

⑧ 支持各种网络拓扑。

⑨ 桥接有线、无线网络。

⑩ 支持 WDS(Wireless distribution system)。

⑪ 射频输出功率:16~32mW(12~15dBm)(at nominal temp. range)。

⑫ 天线:2 个内置多样型 IFA 天线,增益 2.24dBi。

⑬ 通信范围:室内 40m(130ft),半开放空间 100m(330ft),室外(LOS,Line of sight)457m(1500ft),传输距离可能因为环境而不同。

⑭ LED 指示灯:供电状态、无线连接状态、以太网连接状态。

⑮ 直流电源适配器:AC 输入 100~240V(50~60Hz);DC 输出最大 4V、1A 电流 46(L)mm×35(W)mm×21(H)mm(不包括终端设备与连接线)。

3）Net-LYNX O/I 网络信号/DMX 信号转换器（图6-67）。

① AL Net-LYNX O 将网络信号转成 DMX 512 信号。

② AL Net-LYNX I 将 DMX 512 信号转成网络信号。

③ 转换以太网信号与 2 组 DMX 512 信号输入或输出。

④ 便携式设计，方便移动使用。

⑤ 一个数据指示灯和一个电源指示灯。

⑥ 电源功率 2W，输入电压 9~48V，通过网络供电。

⑦ 符合 Art-Net 协议。

图 6-67 网络信号/DMX 信号转换器

（6）灯光设计软件。采用 WYSIWYG 三维的灯光设计软件，通过以太网及灯光调光台或者离线编辑器可以控制所模拟的灯光场景。当根据演出现场的实际大小尺寸安装好各类设备，系统便自动产生现场控制和维护的所有数据，如灯位图、通道表、配接表、灯具统计表、模拟效果图等，为现场操作者提供参考依据。

设计不受空间的限制，设计者无须在演出现场，即可随时随地完成所有的灯光设计，包括灯具布置、场景布置、灯光设计、灯光控制等。

在现场实时控制时，能实时显示控制效果及设备的运行情况。

支持多种文件格式的导入、导出，可以应用现成的文件将原设计导入软件中，进行灯光设计，导出需要的文件格式，供 HPCSP 实现动画设计。

4. 灯光系统回路配置

（1）整个舞台灯光系统共配置了 1056 路调光回路，每路 6kW。

（2）调光回路分布于面光桥、挑台、耳光、乐池上方、乐池、舞台台口左右两侧、主舞台上空灯杆、后舞台上空灯杆、舞台台口左右两侧吊笼、舞台两侧吊杆、舞台天桥等。

（3）直通回路 360 路，每路 32A，其中 240 路为继电器回路，其余为开关直通回路。调光模块、继电器模块和直通模块可以互换。直通回路分布于面光桥、挑台、耳光、乐池上方、乐池、舞台台口左右两侧、主舞台上空灯杆、后舞台上空灯杆、舞台台口左右两侧吊笼、舞台两侧吊杆、舞台天桥等（表6-3）。

表 6-3 舞台灯光系统回路配置表

序号	灯位	调光回路	继电器回路	直通回路	配电箱
		6kW	6kW	32A/1P（3 芯）	250A/3P
台外					
1	一道面光	52	12	0	0
2	二道面光	52	12	0	1
3	三道面光	32	12	0	0
4	追光室	18	0	6	1
5	三层楼座挑台光	36	16	0	0
6	二层楼座挑台光	36	16	0	0

（续）

序号	灯位	调光回路 6kW	继电器回路 6kW	直通回路 32A/1P（3芯）	配电箱 250A/3P
台外					
7	一道耳光	62	0	6	1
8	二道耳光（二、三层楼座下沿）	0	0	0	
9	二道耳光（二、三层楼座之间侧墙）	20	0	4	0
10	三道耳光（控制室左右侧墙）	32	0	4	0
11	现场调光位	0	0	0	0
	合计	340	68	20	3
乐池及观众席					
1	乐池上方	40	12	0	1
2	乐池	8	8	0	
3	脚光	12	2	2	
	合计	60	22	2	1
舞台吊杆					
1	一道顶光	30	6	0	
2	二道顶光	30	6	0	
3	三道顶光	30	6	0	
4	四道顶光	30	6	0	
5	五道顶光	30	6	0	
6	六道顶光	30	6	0	
7	天排	30	6	0	
8	侧吊杆（上场门）	24	6	0	
9	侧吊杆（下场门）	24	6	0	
10	后舞台一道顶光	12	6	0	
11	后舞台二道顶光	12	6	0	
12	后舞台三道顶光	12	6	0	
13	后舞台四道顶光	12	6	0	
14	后舞台五道顶光	12	6	0	
15	后舞台六道顶光	12	6	0	
16	主舞台景杆				
17	后舞台景杆				
	合计	330	90	0	0
灯光吊笼					
1	一吊笼（上场门）	18	6	0	
2	一吊笼（下场门）	18	6	0	
3	二吊笼（上场门）	18	6	0	

（续）

序号	灯位	调光回路 6kW	继电器回路 6kW	直通回路 32A/1P（3芯）	配电箱 250A/3P
		灯光吊笼			
4	二吊笼（下场门）	18	6	0	
5	三吊笼（上场门）	18	6	0	
6	三吊笼（下场门）	18	6	0	
7	四吊笼（上场门）	18	6	0	
8	四吊笼（下场门）	18	6	0	
	合计	144	48	0	0
		柱光			
1	柱光（上场门）	12	6	0	
2	柱光（下场门）	12	6	0	
	合计	24	12	0	0
		舞台			
1	台口两侧墙面	24	0	16	2
2	地排两侧墙面	24	0	16	1
3	后舞台两侧墙面	24	0	16	
4	地排	22	0	10	
	合计	94	0	58	3
		天桥			
1	标高17.5m天桥	52	0	28	1
2	标高21m天桥	12	0	12	
	合计	64	0	40	1
	共计	1056	240	120	8

5. 调光柜设备

采用国内著名的 HDL 曙光网络调光柜，如图 6-68 所示。

（1）调光模块配置 2×6kW 528 块。

（2）继电器模块配置 2×6kW 120 块。

（3）直通模块配置 2×6kW 60 块。

（4）96 路输出，每路最大输出 6kW。

（5）内置嵌入式以太网络控制器。

（6）支持网络远程设置和集中监控。

（7）光纤、RJ45 及 DMX 接口，能够同时接收两路以上标准 DMX 信号和两路以上由网络传输的 DMX 信号，即共可接收四个以上调光台的控制信号。

（8）可选和互换的冷光源、短路保护、可变正弦波或用户定义的等功率输出模块。

（9）电压自动补偿功能，当输入电源电压在 180～240V 变化时，输出电压不变。

图 6-68　HDL 曙光网络调光柜

（10）设备开机负载自动测试功能，能准确测试出负载的状况（如开路、短路）。

（11）风机智能控制功能。根据温度自动调节风机速度。

（12）反馈功能。可监控每台调光柜中的每路调光器模块工作状态。

（13）现场调光功能。实现对光、紧急调光。

6. 舞台灯具

（1）面光灯具。一、二道面光桥的结构为双向的投光形式，面向舞台一边的面光灯具选用进口高质量的成像灯与聚光灯，而面向观众厅的一侧选用进口优质的螺纹聚光灯。第三道面光则为面向舞台的单向投射，灯具选用高质量的进口长距离成像灯和进口优质的螺纹聚光灯。为了满足观众席上方单点吊机的供电及离散型灯位的需求，在第三道面光桥上配置一个三相250A的配电箱供给流动硅箱使用。同时，在面光桥、乐池顶光处备有19芯调光回路的电缆插座，为观众厅上方流动灯位取电提供便利。灯位图详见图6-76演播剧场灯位平面图（一）。

1）一道、二道面光灯具的选用：

① ADB DN205 10°～22° 2000W 可变焦成像灯 10 台。

② ETC Sour four 10° 750W 成像灯 12 台。

③ ETC Sour four 19° 750W 成像灯 6 台。

④ Spotlight com 25 F 2000W 螺纹聚光灯 24 台。

⑤ Spotlight com 25 PC 2500W 远程聚光灯 22 台。

⑥ Spotlight VD 12MHR 1200W 追光灯 2 台。

⑦ 光耀 DHG-2000 影视回光灯 40 台。

2）由于三道面光及追光室离舞台中心的距离较远，选用世界著名品牌 ADB DN205 10°～22° 2000W 可变焦成像灯，该成像灯在同类产品中，在同样的射程范围内亮度是最优秀的。灯位图详见图6-76演播剧场灯位平面图（一）。

三道面光灯具的选用：ADB DN205 10°～22° 2000W 可变焦成像灯 12 台；Spotlight com 25 PC 2500W 远程聚光灯 14 台。

3）面光灯具主要技术特性：

① ADB DN205 10°～22° 2000W 可变焦成像灯（图6-69）。

2000W/52000lm	距离 /m	6	9	12	15	18	21	24	27
最小角度：10°	直径 /m	1	1.6	2.1	2.6	3.15	3.7	4.2	4.7
	照度 /lx	24440	10860	6110	3910	2720	1995	1530	1210
最大角度：22°	直径 /m	2.3	3.5	4.7	5.8	7	8.2	9.3	10.5
	照度 /lx	6940	3090	1740	1110	770	570	430	340

10°、22°光束的投射距离与亮度的关系

图6-69　ADB DN205 可变焦成像灯及其光学特性

a. 2个可变焦透镜和聚光光学系统。
b. 有隔热把手的4叶切光片。
c. 2m 电源电缆（2×1.5+1.5mm²）不带插头。
d. 1个金属色片框架（245mm×245mm）。

② ETC Sour four 750W 成像灯（图2-23、图6-70）。
a. 使用超高效能的 HPL 灯泡。
b. 备有 5°、10°、19°、26°、36°和 50°的透镜筒作互换。
c. 特殊镀膜反光杯能减去投射光束 95% 的热量。
d. 调校灯具不需要任何工具帮助。
e. 16cm 色片延伸筒。

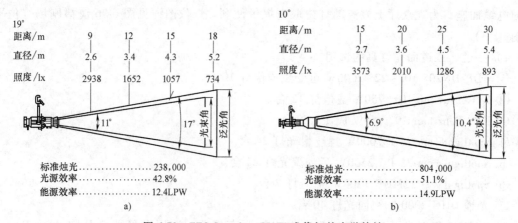

图 6-70　ETC Sour four 750W 成像灯的光学特性
a) 11°、17°光束的投射距离与亮度的关系　b) 6.9°、10.4°光束的投射距离与亮度的关系

③ Spotlight com 25 F 2000W 螺纹聚光灯（图6-71）。

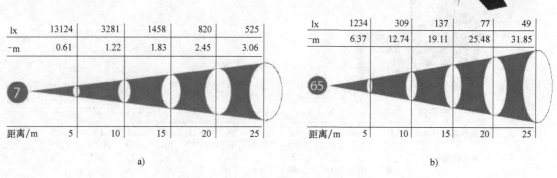

图 6-71　Spotlight com 25 F 2000W 螺纹聚光灯及其光束特性
a) 7°光束的投射距离与亮度的关系　b) 65°光束的投射距离与亮度的关系

a. 光束角 7°~65°调整。

b. 防漏光，高效能冷却。

c. 色片框与遮扉双插槽并有安全限位。

d. 可通过直径 10mm 的安装孔调节灯具安装高度、平衡性。

e. 防卡引线螺钉（调焦距时）。

f. 设有安全网。

g. 含 2m 电源线。

h. 符合 CE EN 60598-2-17 标准。

④ Spotlight com 25 PC 2500W 远程聚光灯（图 6-72）。

a. 光束角 4°~66°调整。

b. 防漏光，高效能冷却。

c. 色片框与遮扉双插槽并有安全限位。

d. 可通过直径 10mm 的安装孔调节灯具安装高度、平衡性。

e. 含 2m 电源线。

f. 符合 CE EN 60598-2-17 标准。

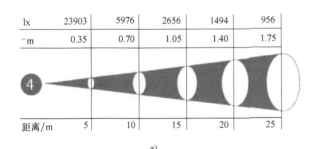

a)

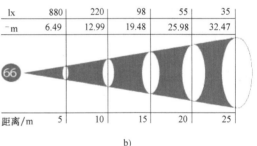

b)

图 6-72　2500W 远程聚光灯及其光束特性

a) 4°光束的投射距离与亮度的关系　b) 66°光束的投射距离与亮度的关系

⑤ Spotlight VD 12MHR 1200W 追光灯（图 6-73）。

a. 高亮度输出。

b. 独立透镜系统 7°~18°。

c. 4 片抽取式插片，反研磨表面特殊处理。

d. 18 个叶光闸及切光。

e. 光学钢化玻璃内透镜，直径 90mm。

f. 光学玻璃外透镜，直径 150mm。

g. 符合 CE EN 60598-2-17 标准。

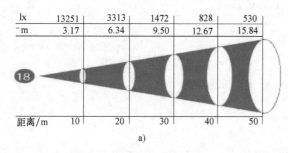
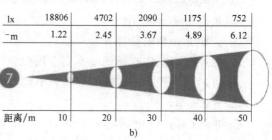

图 6-73　1200W 追光灯及其光束特性
a) 18°光束的投射距离与亮度的关系　b) 7°光束的投射距离与亮度的关系

⑥ 光耀 DHG-2000 2000W 影视回光灯（图 6-74）。

a. 采用非球面真空镀铝膜层及保护膜反光杯。

b. 光利用率高，反光杯寿命长，照度高，光斑匀。

c. 灯体可配以柔光镜片，既可作回光灯使用，也可作柔光灯使用。

d. 灯体采用铝型材结构，造型美观，坚固耐用，灯体散热性好，温度低，安全性能好。

e. 适用于电影、电视、舞台等照明。

图 6-74　2000W 影视回光灯

（2）追光室。根据演播剧场的建筑结构，观众席后面标高 21m 处的 5.1 声道控制室的两侧室内为专用的追光室。该追光投到主舞台中心的水平光束夹角为 25°。左右交叉投向舞台效果甚佳。

由于追光室窗口设计较为宽敞，追光室还配置长距离的成像灯补充面光的需求，并且在三层观众席的后墙挑出一个平台，也可作为补充面光的灯位（四道面光）。

由于在面光桥、二、三层挑台处均配置 32A 直通电源插座盒与 RJ45 的网络接口。因此，追光位可以根据剧情需要放置在台外任何的面光桥、耳光室、挑台处。灯位图详见图 6-76 演播剧场灯位平面图（一）。

1）追光室灯具的选用：

① ETC Sour four 5° 750W 成像灯 8 台。

② ADB DN205 10°~22° 2000W 可变焦成像灯 8 台。

③ Kupo XS-3000W-LT 氙气追光灯 4 台。

2）Kupo XS-3000W-LT 氙气追光灯的光束特性（图 6-75）。

第6章 舞台灯光工程应用案例

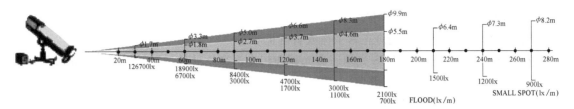

图 6-75　Kupo XS-3000W-LT 氙气追光灯的光束特性

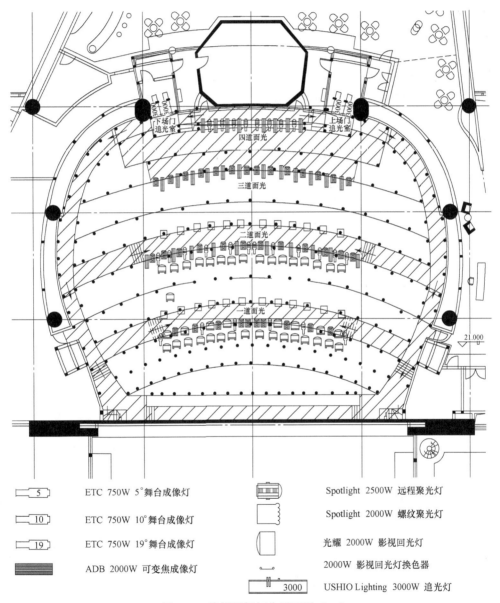

图例	说明
5	ETC 750W 5°舞台成像灯
10	ETC 750W 10°舞台成像灯
19	ETC 750W 19°舞台成像灯
	ADB 2000W 可变焦成像灯
	Spotlight 2500W 远程聚光灯
	Spotlight 2000W 螺纹聚光灯
	光耀 2000W 影视回光灯
	2000W 影视回光灯换色器
3000	USHIO Lighting 3000W 追光灯

图 6-76　演播剧场灯位平面图（一）

① 光通量 130000lm，光强度 12000cd，色温 6000K。
② 变焦透镜自动调节照射光角度。
③ 焦距调整照射光焦距调节。

④ IRIS 光闸照射光直径调节。

⑤ 全/半手动开关，追光灯正常工作或者待机状态。

⑥ 全/半自动开关，当 IRIS 光闸、调光器和切光器都关闭时，自动转换为待机状态。

⑦ 平衡系统灯体重心位置调节。

⑧ 换色器可装 6 种色纸。

⑨ 柔光片产生云雾效果。

⑩ 调光器照射光亮度调节。

⑪ 切光器照射光的瞬间切光。

（3）顶光。主舞台有七道吊灯杆，后舞台有六道吊灯杆。主舞台的每根吊灯杆上有六根舞台专用的扁平电缆及四个收线框，后舞台的六根吊灯杆每根有四根舞台专用的扁平电缆及两个收线框。每根灯吊杆上均采用欧标的 32A 舞台专用的接插件，并配有 RJ45 的网络接口。灯位图详见图 6-78 演播剧场灯位平面图（二）及图 6-80 演播剧场灯位平面图（三）。

1）顶光灯具的选用：

① ETC Source four zoom15°～30°变焦成像灯 24 台。

② 光耀 QJG-2000L 2000W 远程聚光灯 60 台。

③ 光耀 DJG-2000 2000W 螺纹聚光灯 60 台。

④ 亿光 SEGT DCL-6 DMX 可调光型三基色灯 36 台，根据使用情况选择性替换。

⑤ AGE-Lite jimingni PAR64 1000W 光束灯 120 台，根据使用情况选择性替换。

2）ETC Source four zoom 15°～30°变焦成像灯（图 6-77）。

① 可变焦范围 15°～30°。

② 单手变焦动作。

③ 正向变焦锁定。

④ 光区角度和无点比例标示。

⑤ 特殊镀膜反光杯能减去投射光束 90% 的红外线热量。

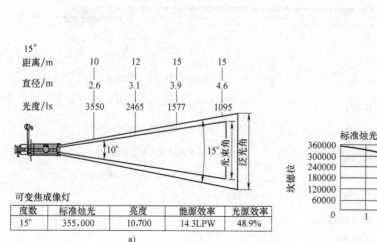
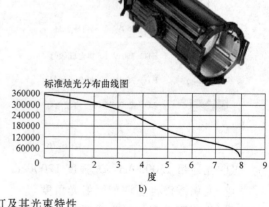

图 6-77 变焦成像灯及其光束特性
a）10°、15°光束的投射距离与亮度的关系　b）标准烛光分布曲线

⑥ 超高效能 HPL 灯泡。

3）亿光 SEGT DCL-6 DMX 可调光型三基色灯。

① 采用高效发光光源，光线柔和、均匀，无辐射热。

② 采用先进高效的蜂窝式反射镜和镜面遮扉，光能利用高。

③ 采用高稳定性电子镇流器和三基色灯管。

④ 采用高强度铝合金壳体，坚固耐用，重量轻，吊挂方便。

⑤ 遮扉铰链采用专利阻尼铰链，能任意调节和锁定遮光角，实用、长寿命。

⑥ DMX 512 信号控制，可连续调光，可设置 512 个地址。

⑦ 手动自动可选择，方便用户使用。

⑧ 适用于电视台、高清演播室、剧场、会议室及舞台照明。

4）光耀 DJG-2000 2000W 螺纹聚光灯。

① 采用高光效，耐高温螺纹透镜特制的反光系统。

② 照度高，光斑匀，光束平滑柔和，聚光时 1200lx/6m。

③ 灯体由压铸件和铝型材为主体，重量轻。

④ 遮光扉转动灵活，可切出硬边光束造型，可装换色器。

⑤ 适用电视演播厅、电视剧拍摄、舞台照明等。

（4）侧吊笼。舞台侧光位采用侧吊笼的形式，吊笼高约 18m，可升降、可平移，灯具可自上而下挂置，使舞台的光位更加丰富合理。采用软电缆的形式进行供电。灯位图详见图 6-78 演播剧场灯位平面图（二）。

侧吊笼灯具的选用：

1）ETC Source four zoom15°~30°变焦成像灯 16 台。

2）光耀 QJG-2000L 2000W 远程聚光灯 16 台。

3）光耀 DHG-2000 2000W 影视回光灯 64 台。

（5）天排灯具的选用。灯位图详见图 6-78 演播剧场灯位平面图（二）。光耀 WSG-1250 天幕散光灯 16 台。

（6）耳光。剧院的耳光室为三道，耳光室的灯位不仅要满足舞台照明的需求，同时要满足观众席提供侧光的要求，灯光可同时投向舞台、乐池和观众席。投向舞台、乐池用进口高质量的成像灯与 PC 聚光灯，投向观众席的灯具则选用优质进口的螺纹聚光灯。灯位图详见图 6-80 演播剧场灯位平面图（三）及图 6-81 演播剧场灯位平面图（四）。

1）耳光灯具的选用：

① ADB WARP 12°~30°800W 可变焦成像聚光灯，24 台。

② ETC Sour four 19°750W 成像灯，14 台。

③ Spotlight com 25 F 2000W 螺纹聚光灯，24 台。

④ Spotlight com 25 PC 2500W 远程聚光灯，36 台。

2）ADB WARP 12°~30° 800W 可变焦成像聚光灯。

① 色温 3200K。

② 输出亮度大于 1200W。

③ 双色层玻璃反射器使光束温度低。

④ 用最大图案片（B 尺寸），分辨率高。

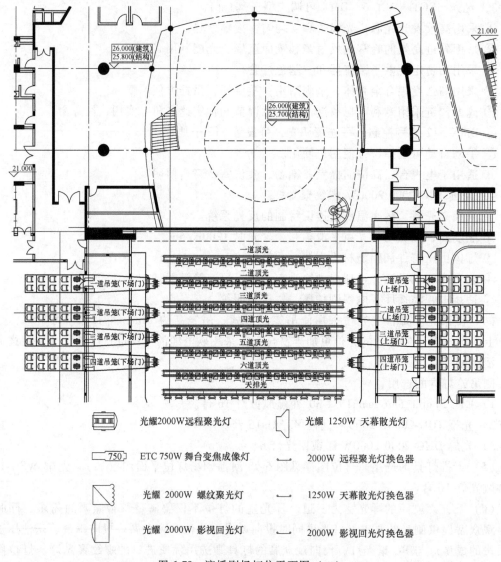

图 6-78　演播剧场灯位平面图（二）

⑤ 发明用轮控制焦距，可变焦，可变光闸，图案，切光片。
⑥ 围绕着聚光灯的任何位置都可以作为控制入口。
⑦ 独立的灯座位置、聚光/平滑调整。
⑧ 带滑道的可变光闸隔层+1 个 360°旋转图案片（或 2 个图案片没有可变光闸）。
⑨ 灯具纵向可做平衡调整。
⑩ 灯具所有特性可以由易安装的电动灯具架控制。
⑪ 小型灯体，灯具排列安放能节省安放空间。

（7）挑台光。在挑台的外侧设计了均布的灯光电源插座及信号的接插件，所以挑台光的灯具布置很方便，很自由。但需要注意挑台光的灯架要有一定的机械强度，安全性是很重要的。灯位图详见图 6-80 演播剧场灯位平面图（三）和图 6-81 演播剧场灯位平面图（四）。

挑台光灯具的选用：

1) ETC Sour four 5° 750W 成像灯 24 台。

2) ETC Sour four 10° 750W 成像灯 20 台。

（8）柱光。电视演播剧场的台口为活动的机械台口。柱光位在活动台口的内侧，采用多芯软电缆的形式进行供电。柱光位随台口的变化而变化，该柱光的光位与外侧光有着很好的衔接。灯位图详见图 6-80 演播剧场灯位平面图（三）。

1) 柱光灯具的选用：

① ETC Sour four 19° 750W 8 台。

② 光耀 QJG-2000L 2000W 远程聚光灯 8 台。

③ 光耀 DHG-2000 2000W 影视回光灯 8 台。

2) 光耀 QJG-2000L 2000W 远程聚光灯（图 6-79）。

① 采用高透光率耐高温平凸聚光镜片，特制的反光系统，射程远，照度高，光斑均匀。

② 灯体采用铝型材结构，造型美观，坚固耐用，散热性好。

③ 光源选用石英卤素灯泡。

④ 调节紧固把手可任一角度定位。

⑤ 适用于电视演播厅，舞台的演出照明。

（9）侧吊杆灯具选用 AGE-lite PAR64 1000W 光束灯 32 台，灯位图详见图 6-80 演播剧场灯位平面图（三）。

图 6-79　2000W 远程聚光灯

（10）后舞台顶光选用灯具。灯位图详见图 6-80 演播剧场灯位平面图（三）和图 6-82 演播剧场灯位剖面图（五）。

1) 光耀 DHG-2000 2000W 影视回光灯 36 台。

2) AGE-lite jimingni PAR64 1000W 光束灯 144 台。

（11）乐池顶光。该电视剧院的乐池上空特别空旷，根据结构情况，乐池顶光位的设备层中有一组隐蔽性的电动吊机系统，使用时，从顶棚的隐蔽口中放下电动钢索及电缆，接上专用灯杆后，即成一道乐池顶光灯杆。该灯杆上的灯光投射角度是全方位自由度的，不仅可满足乐池顶光，还可满足观众席照明及舞台上第一景区的布光，使面光和舞台顶光之间有一个完整的连接。乐池顶光位共配置 40 路调光回路，灯具根据节目演出需要临时吊挂。

（12）乐池照明。乐池照明共配置 8 路调光回路，在乐队演出时可配上几个流动的 220V/36V 的绕线式变压器，通过舞台调光设备的操作可获得满意的乐池照明效果。

（13）脚光。脚光照明配置 12 路调光回路，脚光位在台唇的内侧，在靠近台唇的舞台面上开一道长 10m、深 300mm、宽 800mm、一边为斜坡的槽，并且有与舞台面相似的盖板。平时不用时盖板呈合上状态，保证人员在走动时的安全。

（14）地排灯具的选用。光耀 WSG-1250 天幕散光灯 16 台。

7. 会议照明

会议照明需要的是布光的均匀性，色温的一致性，光效的高节能并且能长时期地使用。

根据演播剧场灯光系统对大、中型会议照明的需求，配置了专门的会议照明灯具。会议照明灯具与舞台演出照明灯具有很大的不同。

（1）如果举办会议时全部采用舞台灯具作为会议照明，则需要大量的舞台灯具同时开启才能达到台上的照明均匀度。

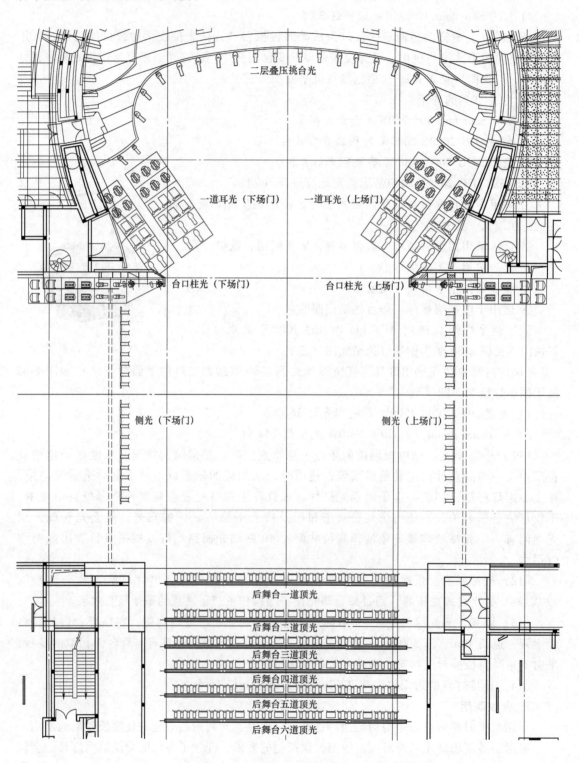

图 6-80 演播剧场灯位平面图（三）

第 6 章 舞台灯光工程应用案例

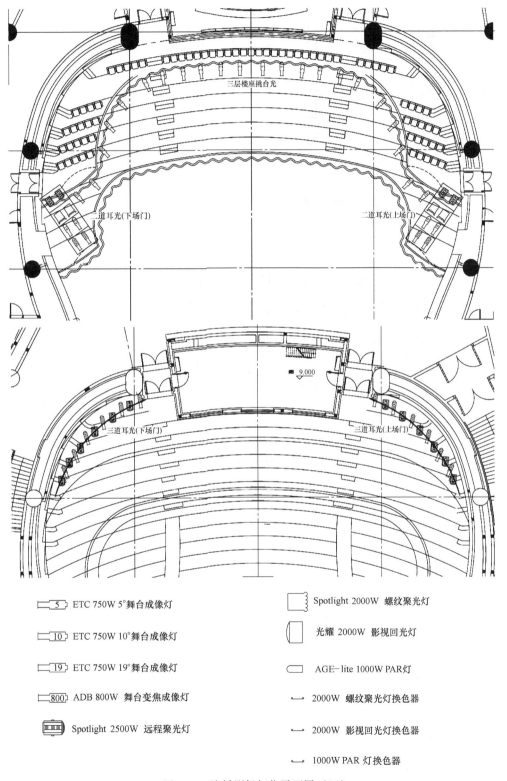

图 6-81 演播剧场灯位平面图（四）

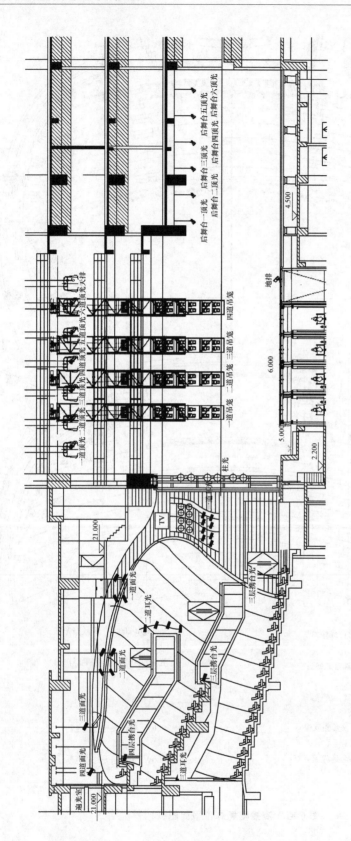

图 6-82 演播剧场灯位剖面图（五）

（2）召开大型会议时经常是主席台、与会人员长时间处于静止状态，并且舞台灯具的照度也是保持不变的，因此，大功率的舞台灯具对与会者进行长时间的照射，其热量会使人难以忍受。

（3）大量大功率的舞台灯具若长时间的开启，会消耗很多的电能，同时灯具产生的热量也会加重空调系统的工作负担。

（4）根据电视演播剧场的实际情况，设计配置了36台SEGT DCL-6型号的三基色会议灯具。该灯具光效高、照度均匀、显色性好、属冷光源灯具、热辐射低、受DMX 512信号控制、0~100%平稳调光，是目前国内生产调光型三基色荧光灯系列中难得的精品。该灯具能出色的满足于会议照明需要，也为电视演播剧场的多功能演播摄录提供了良好的照明条件。该灯性能：

1）采用高效发光光源，光线柔和、均匀，无辐射热。
2）采用先进高效的蜂窝式反射镜和镜面遮扉，光能利用高。
3）采用高稳定性电子镇流器和三基色灯管。
4）采用高强度铝合金壳体，坚固耐用，重量轻，吊挂方便。
5）遮扉铰链采用专利阻尼铰链，能任意调节和锁定遮光角，实用、长寿命。
6）DMX 512信号控制，可连续调光，可设置512个地址。
7）手动自动可选择，方便用户使用。
8）适用于电视台、高清演播室、剧场、会议室及舞台照明。

8. 场灯控制系统

采用HDL-Bus智能照明控制系统，24个回路、每路3kW、全网络化控制。数字智能场灯控制器使场内的灯光达到渐明渐暗效果，使人的眼睛有明与暗的过渡，产生较为舒适的感觉。

HDL-Bus智能照明控制系统可融入舞台灯光的网络控制系统，舞台灯光的控制台也可以对场灯进行控制，为演播剧场内整体统一的灯光控制提供了便捷。该系统功能强大，当舞台灯光控制台失效时，场灯控制系统通过HDL-MD240-DMX控制器与墙控面板可直接调出舞台灯光HDL调光柜的内置程序，以作为舞台演出的应急备份。在剧院内共设置了8个控制点位，它们的控制功能如下：

（1）灯控室内有主控面板（供演出时使用）。
（2）上场门有主控面板（供舞台导演控制使用）。
（3）观众厅边门入口处有分控面板（供清洁卫生使用）。
（4）观众厅正门入口处有分控面板（包括楼座）（供剧院管理工作使用）。
（5）放映室有分控面板（供电影管理使用）。
（6）导控室、音控室分别有分控面板（供现场排演、音视频工作者调试使用）。

场景面板可有4个场内灯光场景选择，可分为演出、排演、会议、打扫等各种场景。这样设置，既满足舞台导演在排练时的管理，又能在演出时场灯控制系统归于灯光操作人员管理。

HDL-Bus智能照明控制系统是专业的环境调光设备，允许长时间处于工作状态。在场内清扫或排练时直接按场内场灯键即可，不必专门去开舞台调光大柜，使用十分方便。

9. 工作灯照明系统

工作灯控制系统采用上海生产的SEGT数字智能工作灯控制器。该数字智能工作灯控制

器在舞台导演位、灯控室设置工作灯主控面板，主控面板上设有"演出""排练""清扫""维修""夜灯"等按键可以设定。

（1）工作灯分为：

1）排演时用舞台上基本照明的工作灯（通常采用照大面积的泛光灯）。

2）在演出时舞台工作区域的低照度蓝色工作灯。

3）设备层和各天桥区域检修时照明工作灯。

一般工作灯为蓝白灯，在演出时导演位按"演出键"后所有的蓝白工作灯只能呈现蓝色的光照。

蓝白工作灯遍布整个剧院的所有技术区域（舞台栅顶和两侧天桥、舞台两侧、后部舞台下方、面光马道、耳光室）。在上述区域铺设相应独立电路并设置远程控制开关，在舞台灯光控制室和舞台总监督台处可对这些电路进行总体控制，也可对每一路电路进行独立控制。

（2）工作灯系统照度设计指标：

1）蓝白工作灯配置。距地0.75m的水平照度达到150lx以上。

2）马道工作灯配置。马道工作区域平均照度达到200lx。

3）泛光工作灯配置。舞台工作面达到245lx以上。

图6-83所示为工作灯照度分析图。

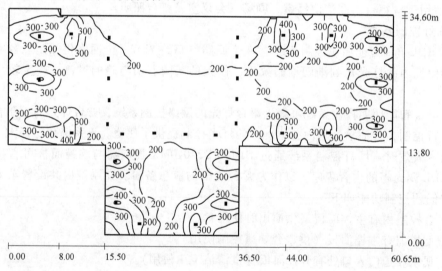

空间高度：21.000m　　　　　　　　　　　　　　　　单位为lx，比例1:437

表面	ρ(%)	平均照度/lx	最小照度/lx	最大照度/lx
工作面	—	245	108	534
地板	60	239	113	451
顶棚	80	74	48	94
墙壁(13)	40	123	35	1723

工作面：
　高度：　　0.850m
　网格：　　128×128点
　边界：　　0.000m

图6-83　工作灯照度分析图

6.7.5 舞台灯光系统电气设计

1. 舞台灯光配电系统

电视演播剧场的舞台灯光电源属于一级负荷，确保其供电可靠性是进行灯光配电系统设计的首要点。即使在演出中，有局部配电事故发生也要保证演出的正常进行。

根据电视演播剧场的实际情况，对配电系统的设计如下：

（1）电视演播剧场舞台灯光系统的总供电功率 1000kW。

（2）灯光配电系统采用 380V 三相五线制，TN-S 系统。

（3）由两路供电线路同时向电视演播剧场的调光主柜室进行供电。

（4）在调光柜室配置供电进线柜、应急电源配电柜和四台馈电柜分别向 11 台调光柜、4 台直通柜以及场内的 8 个备用配电箱进行供电。

（5）应急电源配电柜负责对电源进行二路供电的自动切换。

（6）考虑到调光柜使用时会产生三相不平衡的特性，所有配电电缆 N 线截面面积均为相线的 2 倍。

2. 舞台灯光网络控制设备配电系统

在演出中，舞台灯光控制台、网络灯光控制系统设备如果中断供电，演出也将受到严重影响，为此，在灯控室设计中采用进口的 APC 不间断电源，充分保持网络设备的运行可靠性。

APC 不间断电源可以提供稳频稳压不间断的高质量纯正的正弦波交流电，并能有效克服由外电网引起的电源质量问题，如电压过高、过低，电磁干扰，瞬间断电等，保证网络设备的正常运行，防止数据的丢失。该产品还可增加电池组，延长备用供电时间，在断电的情况下，仍获得较长时间的供电。

3. 乐池中低压灯供电系统

在乐池中，主要照明为低电压低功率乐谱架使用的照明灯，低电压的电源由 220V/36V 绕线式变压器提供。变压器的进线连接在舞台调光回路中，从而达到乐谱架照明可调的使用效果。

江苏广播电视总台始建于 2004 年 9 月，2008 年年底竣工。3000m³ 电视演播剧场通过对《绝对唱响》《纪念改革开放 30 年》和《全国第二届大学生展播活动暨颁奖晚会》等大型文艺晚会的电视直播，充分体现了电视演播剧场灯位设计的灵活多变、立体化和全方位的布局形式，伴随着光景的变化又体现了艺术风格的节奏，具有较好的效果。设计者彻底解决了原有传统剧场灯位可用空间狭小的难题，凸显了大型电视剧院以电视直播为核心的设计思想，借鉴和吸收了原有传统剧场和电视演播厅灯位布局的长处，将两者的优势结合起来，进而开创出大型电视演播剧场建设的新思路和可持续发展的新格局。

6.8 安徽省广电新中心 3600m² 电视演播剧场灯光系统工程

6.8.1 工程概述

安徽省广电新中心（图 6-84）位于合肥政务文化新区怀宁路与祁门路交口，紧邻天鹅

湖中心景区，是新中国成立以来安徽省宣传文化系统建设规模最大、投资总额最多、功能最齐全、技术设备最先进、国内一流的广播电视建设工程，也是合肥市标志性的现代化建筑。新中心占地182000m^2，将分两期建设，一期建设260000m^2，投资17亿元；主楼高226.5m，建成后将成为合肥市最高建筑，其中广电新中心3600m^2的多功能电视演播剧场，为国内最大的电视演播剧场。

安徽省广电新中心演播剧场设计要求能够满足国内以大型电视综艺节目和主题晚会为主，能够最大限度地满足电视直播和录制的需求，并能够满足大型舞台剧、歌舞剧、戏剧、音乐会及时装表演功能，舞台区可作为单独的演播厅使用，整体技术水平达到国际一流、国内领先。

安徽省广电新中心3600m^2的多功能演播剧场（图6-85）由舞台区和观众区两部分组成。舞台区宽56m，深46m，台上净高27.7m；观众区宽约30m，深度38.8m。舞台建筑台口宽度36m，高度12m。

与舞台灯光相关的舞台机械台上设备包括前区单点吊机、灯光吊杆、防火幕、大幕机、假台口、调速电动吊杆、侧灯光排架、灯光吊架、重型吊杆、轨道式单点吊机、移动式单点吊机、移动式天桥、台上电气与控制系统。

大厅上空共配置了265道不同长度的灯光吊杆、4套侧灯光排架和16套灯光吊架，充分满足大厅内的演出照明要求。

图6-84　安徽省广电新中心外形图

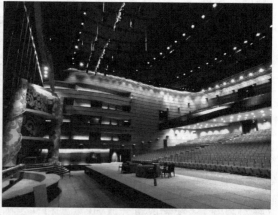

图6-85　安徽省广电新中心3600m^2多功能演播剧场

观众区上空的18套单点吊机和舞台区的15套轨道式单点吊机、34套移动式单点吊机可以在观众区和舞台区提供吊点，用于悬吊灯具、音箱、显示屏和布景道具等，可单独运行，也可编组运行。

灯光系统工程是多功能演播剧场建设的重要组成部分，其方案设计是否合理、科学、先进、完善、实用，设备选型是否稳定、安全可靠，系统是否容易管理和方便操作必将直接影响着整个多功能演播剧场工程的质量和演艺效果。

6.8.2　设计原则和系统功能

1. 设计原则

（1）系统的先进性。系统大量采用具有现代水平的舞台智能化和自动化控制设备，这

些设备都采用成熟技术、成熟产品、最新工艺,使灯光系统的技术水平与性能、参数达到国际先进水平。

整个控制系统配置了具有高安全性,操作简便的大型调光设备和以光纤网络为主的信号传输系统,从而构成了具有丰富舞台表演手段并极具特色的综合性多功能演播剧场。

(2) 系统的实用性。所选灯光系统控制设备必须同时兼顾到国内、外演出团体和灯光师使用习惯,系统能兼容和接入所有厂家和不同通信协议的各种灯光控制设备。

在基本要求全面达到的基础上,强调灯光控制网络系统在演播剧场的技术管理、业务管理等方面发挥极其重要的作用。

系统设计科学合理,管线选型、配套施工必须符合国家相关行业标准或规范。

(3) 系统安全可靠性。系统具有多级备份、多级监控、远程监控、远程控制、预警的绝对安全可靠性。整个灯光系统方案设计、设备的配置、性能达到和保证系统具有多重安全、稳定、可靠的系统保障措施。系统中若有风吹草动,灯光师和相关技术人员会在第一时间知道并做相应的处理,直至问题解决。

(4) 系统的经济性。设计中,将运营管理及运行成本因素渗透到每一个设计环节之中。选用技术先进、节能、环保、免维护设备,从而实现高效、低成本的营运目标。

(5) 系统的扩展性和可升级性。网络化灯光系统是一个开放式的平台,系统的结构必须充分考虑到日后的硬件和软件的可持续升级和发展。

系统采用光纤介质,其传输距离长、速度快、通频带宽、高抗干扰性强,调光设备也留有一定的备用空间,为未来技术发展提供了优秀数字化平台和空间。

系统已具有与演播剧场其他相关控制网络(如安全用电、舞台机械控制网络)的接口。

(6) 系统的管理。演播剧场的设备由中心控制系统控制,它能监控网络信息、调光柜工作状态等信息。

灯光控制系统在设备的智能化管理、与其他相关系统实现信息资源共享等方面,达到国际先进水平,为整个演播剧场可持续发展的智能化、网络化管理奠定了坚实的基础,以实现多网合一。

组成演播剧场灯光系统舞台区域的所有设备噪声必须符合关于背景噪声的技术要求,空场时所有设备开启时的噪声及外界环境噪声的干扰不高于 NR25,效果器材的噪声不能大于 30dB(1m 处为测试点)。

2. 系统功能

(1) 演播剧场竣工后整体技术水平达到国际一流、国内领先。

(2) 以大型电视综艺节目和主题晚会为主,能够最大限度地满足电视直播和录播的需求,并能够满足大型舞台剧、歌舞剧、戏剧、音乐会及时装表演功能。演播剧场既可做剧院使用,舞台区也可单独作为演播厅使用。

(3) 能够针对不同文化基础的艺术,考虑其最复杂的形式,满足广泛、多样的剧目编排的使用要求。能够适应国内外灯光师及操作人员的使用要求,满足演出特殊的要求。

(4) 能够达到便于管理、自我完善的要求,并且具有完善的全备份功能,保证系统的高可靠性,高安全性,高先进性。

(5) 在保证演出系统的可靠性和安全性的基础上,演播剧场的灯光控制系统在设备的智能化管理、与其他相关系统实现信息资源共享等方面达到国际先进水平,为整个演播剧场可

持续发展的智能化、网络化管理奠定了坚实的基础。

6.8.3 设计方案特点

1. 光纤系统

根据演播剧场的实际情况，灯光网络控制系统结构采用舞台台口外网络布点和舞台内地面网络布点，舞台顶光部分采用光纤到工作站，解码器解码后通过DMX分配器到吊杆的布线方式。

2. TCP/IP网络化设备

灯光网络控制系统的主要设备（调光台、调光器、直通开关、配电柜、遥控器等）采用具TCP/IP双向通信能力的网络化设备。

3. 服务器

（1）调光系统所有网络设备的工作状态具有基本监控、远程设置和不在线报警功能。

（2）演播剧场管理者可以从总服务器获得与管理需要相关的设备信息。

（3）远程设置。可在总服务器或网络任一授权终端设置系统任一设备的基本工作模式参数，这些工作模式参数包括IP地址、DMX通道口、预热模式、调光曲线、同步方式、各种工作状态选择等。

4. 智能调用备份场景

智能化按键与调光台互为备份，利用HDL曙光调光柜的总线接口，使用简单的面板按键或遥控器可快速调用现场所有调光柜的备份场景。

5. 网络调光台接入

灯光网络控制系统主、备网络调光台通过总控制室工作站上的集线器接入系统。

6. 其他控制台接入

电脑灯、换色器等效果灯光控制台可通过总控制室工作站上的集线器或DMX节点接入系统。

7. 场灯控制系统接入

灯光网络控制系统的场灯以及环境照明控制系统通过调光室工作站的网络集线器接入系统。

8. 可扩展网络接口

服务器网络工作站具有演播剧场其他相关控制网络（如安全用电、舞台机械控制网络）的接口。

6.8.4 灯光系统设计方案

为了符合演播剧场的功能和要求，在演播剧场灯光控制系统的技术方案设计中，从以下九个方面进行设计。

（1）突出演播剧场的功能与特点，灯光控制系统以保证绝对安全、可靠的会议、演出活动为最根本要求，强调"多重保障的演出控制"与"现场演出安全监控与预警系统"的重要作用。

（2）在根本要求全面达到的基础上，强调灯光控制网络系统在演播剧场的技术管理、业务管理和安全用电管理等方面发挥的极其重要的作用。

（3）系统设计科学合理，管线选型、配套施工必须符合国家相关行业标准或规范。

（4）采用成熟技术，成熟产品、最新工艺，使灯光控制系统的技术水平与性能、参数达到国际先进水平。

（5）灯具分布为全方位立体分布，包括纵深方向的正面光、斜侧光、正侧光，上方的顶光、逆光、台面的地排光和预留的流动光，并可灵活选择或组合光位进行立体的照明和造型，使基本光分布主舞台均匀，无黑区，既适于大中型会议或电视拍摄的平投光，又便于演出、排练以及工作照明的选用。

（6）灯光系统设备功能具有实用性、技术先进性、使用安全性、操作可靠性、维修方便性。

（7）灯光系统设备的选用必须考虑整体投资的经济性，所选的灯光设备必须在符合演播剧场使用要求的前提下，具有最大的性能价格比。

（8）所选灯光系统控制设备必须同时兼顾到国内、外演出团体和灯光师使用习惯，系统能兼容和接入所有厂家和不同通信协议的各种灯光控制设备。

（9）按照"留有余量"的原则，设计配备所有灯光设备和网络设备，使演播剧场的灯光系统为未来技术发展（如"多网合一"管理）提供可持续升级和扩展的设备系统平台。

1. 灯光网络系统设计

（1）采用光纤网络。灯光网络控制系统采用以光纤作主干道进行远距离网络传输，无线和 DMX 作辅助网络传输控制，形成以太网与 DMX 网络相结合的控制系统。整个控制系统严格遵循 TCP/IP 通信协议及 USITT DMX 512（1990），并符合 ACN 或 Art-Net 通信协议，也就是说在本系统所选配的主要灯光设备（如调光台、调光器）中同时具有 DMX 和 ACN 或 Art-Net 标准网络接口。允许不同厂家的灯光控制设备间能够相互通信和操作。在灯光系统的技术管理、业务管理和安全消防管理方面发挥极其重要的作用。

从总控制室网络工作站到网络调光器、各网络点位设置网络接点解码器和经理办公室监控设备等全部用光纤连接成一个光纤局域网（图 6-86）。在以太网路上传送各种信号，包括以太网信号、DMX 输入及输出、无线控制、反馈信号及设定功能等。相当于在演播剧场"搭建"了一个千兆级的"四通八达的信息高速公路通信平台"为日后演播剧场灯光控制系统的扩展和升级以及实现多网合一打下雄厚的基础。

（2）设置舞台总服务器。通过演播剧场办公局域网，在灯光控制室设置的总服务器，与灯光控制网络系统和各个独立网络（舞台灯光、工作灯照明、场灯照明、环境照明、安全用电等弱电网络一起）形成一个多网合一网络控制系统，实现信息资源共享、安全演出监控和远程操控的功能。

通过灯光控制网络对舞台灯光进行集中控制、监测、相互热备份和相互控制。同时，使处于不同区域的演播剧场灯光设备之间实现信息资源共享、远程操控和管理的功能。可以通过总服务器实现对控制信号安全监控、安全用电监控、设备使用安全监控。

灯光总服务器可与其他网络设备进行连接，如办公网、舞台机械、数字灯具及效果器等，实现网络设备的多网合一，资源共享。其他网络也可对舞台灯光控制系统网络实现浏览、授权控制等。

（3）灯光网络系统工作站。灯光网络控制信号网络工作站设计灯光控制室、硅箱室、舞台栅顶和后舞台栅顶 4 套（图 6-86），工作站光纤输出以星形分布，由灯光控制室输出至网络站位。

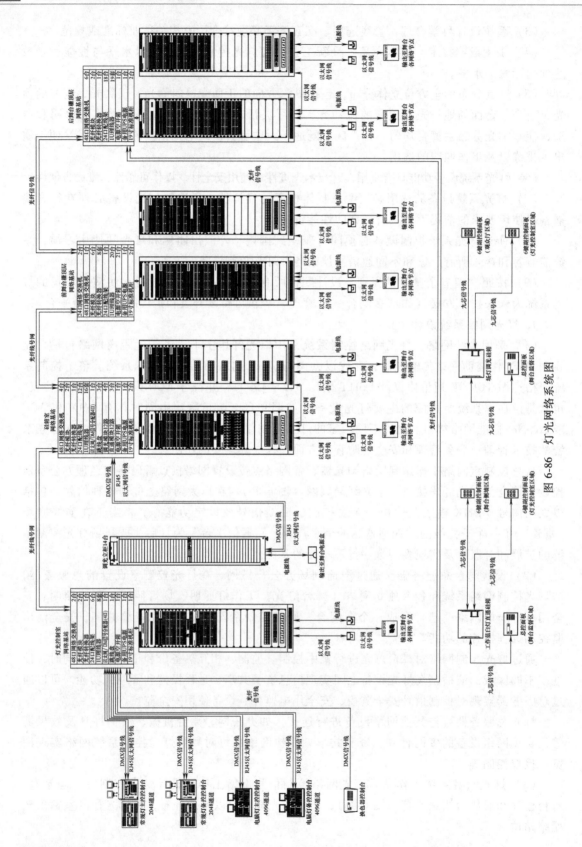

图 6-86 灯光网络系统图

1）1号网络工作站设置于灯光控制室,作为总控制站(总服务器也设置在该工作站)。从总控制站输出若干对光纤分别到所有舞台台口外网络点[面光、耳光、观众席挑台、M区灯光吊杆(图6-86)、观众席地面、调光柜室网络工作站、环境网络工作站、所有灯光控制设备接在此工作站中],通过网络解码器对所有具有DMX 512信号接口、网络信号接口等效果设备进行控制。

另从总控制站输出A、B两路,共6条DMX信号线至调光柜室的全数字智能化调光柜,对调光柜进行备份控制。再从总控制站输出无线控制信号,在网络各点位都可以对演播剧场所有灯光设备进行控制和监测,大大节省用户在装台过程中的人力和时间(表6-4)。

表6-4 舞台台口外网络点分布表

序号	位置		网络点			DMX 节点数量
			网络节点数	解码器数量	解码编号	
1	一面光		1	1	NB01	4
	二面光		1	1	NB02	4
	三面光		1	1	NB03	4
2	左耳光		1	1	NB04	4
	右耳光		1	1	NB05	4
3	观众厅池座		1	1	NB06	4
	观众席挑台					
	观众厅后墙区		1	1	NB07	4
5	M区	M1-1~M1-6	1	1	NB10	4
		M2-1~M2-6	1	1	NB11	4
9	备用			4	NB63~NB66	20

2）2号网络工作站设置于硅箱室,信号来自于灯光控制室。从工作站输出若干对光纤分别到天桥、左右柱光、调光柜、舞台地面、主舞台网络工作站、场灯网络工作站、观众席网络工作站等网络点位,通过网络解码器对所有具有DMX 512信号接口、网络信号接口等效果设备进行控制(表6-5)。

表6-5 调光柜室网络点分布表

序号	位置		网络点			DMX 节点数量
			网络节点数	解码器数量	解码编号	
4	左柱光		1	1	NB08	4
	右柱光		1	1	NB09	4
7	舞台地面	舞台左侧	2	2	NB55~NB56	8
		舞台右侧	2	2	NB57~NB58	8
		舞台后	1	1	NB59	4
		脚光及乐池	1	1	NB60	4
8	左一层天桥		1	1	NB61	4
	右一层天桥		1	1	NB62	4

3) 3号网络工作站设置于前舞台栅顶,信号来自于硅箱室。从工作站输出若干对光纤分别到 A、B、C、D、E、F、G、H 各区(图 6-87)、后舞台网络工作站等网络点位,通过网络解码器实现以太网控制信号与 DMX 信号的相互转换,再通过 DMX 512 信号分配器分配至灯光吊杆,对所有具有 DMX 512 信号接口、网络信号接口等效果设备进行控制(表 6-6)。

表 6-6 主舞台网络点分布表

序号	位置		网络点			DMX 节点数量
			网络节点数	解码器数量	解码编号	
6	A、B、C、D、E、F、G、H 区	A1-1~A1-5	1	1	NB12	4
		D-2-1、A2-1-1~A2-1-5、C-2-1	1	1	NB13	4
		D-2-2、A2-1-6~A2-1-10、C-2-2	1	1	NB14	4
		D-2-3、A3-1-1~A3-1-5、C-2-3	1	1	NB15	4
		D-2-4、A3-1-6~A3-1-10、C-2-4	1	1	NB16	4
		D-2-5、A4-1-1~A4-1-5、C-2-5	1	1	NB17	4
		D-2-6、A4-1-6~A4-1-10、C-2-6	1	1	NB18	4
		D-2-7、A5-1-1~A5-1-5、C-2-7	1	1	NB19	4
		D-2-8、A5-1-6~A5-1-10、C-2-8	1	1	NB20	4
		D-2-9、A6-1-1~A6-1-5、C-2-9	1	1	NB21	4
		D-2-10、A6-1-6~A6-1-10、C-2-10	1	1	NB22	4
		D-2-11、A7-1-1~A7-1-5、C-2-11	1	1	NB23	4
		D-2-12、A7-1-6~A7-1-10、C-2-12	1	1	NB24	4
		H-9-1~H-9-4	1	1	NB37	4
		H 区	2	2	NB38~NB39	8
		D-2-13~D-2-18、F-2-13~F-2-16	1	1	NB40	4
		D-1-1~D-1-4	1	1	NB41	4
		F-1-1~F-1-4	1	1	NB42	4
		C-2-13~C-2-18、E-2-13~E-2-16	1	1	NB49	4
		C-1-1~C-1-4	1	1	NB50	4
		E-1-1~E-1-4	1	1	NB51	4

4) 4号网络工作站设置于后舞台栅顶,信号来自于主舞台工作站。从工作站输出若干对光纤分别到 A、B、C、D、E、F、G、H 各区(图 6-87)、后舞台网络工作站等网络点位,通过网络解码器实现以太网控制信号与 DMX 信号的相互转换,再通过 DMX 512 信号分配器分配至灯光吊杆,对所有具有 DMX 512 信号接口、网络信号接口等效果设备进行控制(表 6-7)。

表 6-7 后舞台网络点分布表

序号	位置		网络点			DMX 节点数量
			网络节点数	解码器数量	解码编号	
10	A、B、C、D、E、F、G、H 区	F-2-1、B1-1-1~B1-1-5、E-2-1	1	1	NB25	4
		F-2-2、B1-1-6~B1-1-10、E-2-2	1	1	NB26	4

（续）

序号	位　　置	网络点			DMX
		网络节点数	解码器数量	解码编号	节点数量
10	F-2-3、B1-1-11～B1-1-15、E-2-3	1	1	NB27	4
	F-2-4、B2-1-1～B2-1-5、E-2-4	1	1	NB28	4
	F-2-5、B2-1-6～B2-1-10、E-2-5	1	1	NB29	4
	F-2-6、B2-1-11～B2-1-15、E-2-6	1	1	NB30	4
	F-2-7、B3-1-1～B3-1-5、E-2-7	1	1	NB31	4
	F-2-8、B3-1-6～B3-1-10、E-2-8	1	1	NB32	4
	F-2-9、B3-1-11～B3-1-15、E-2-9	1	1	NB33	4
	F-2-10、B4-1-1～B4-1-5、E-2-10	1	1	NB34	4
	F-2-11、B4-1-6～B4-1-10、E-2-11	1	1	NB35	4
	F-2-12、B4-1-11～B4-1-15、E-2-12	1	1	NB36	4
	A、B、C、D、E、F、G、H区				
	A2-2-1、A3-2-1、A4-2-1、A5-2-1、A6-2-1、A7-2-1、B1-2-1、B2-2-1、B3-2-1、B4-2-1	1	1	NB43	4
	A2-2-2、A3-2-2、A4-2-2、A5-2-2、A6-2-2、A7-2-2、B1-2-2、B2-2-2、B3-2-2、B4-2-2	1	1	NB44	4
	A2-2-3、A3-2-3、A4-2-3、A5-2-3、A6-2-3、A7-2-3、B1-2-3、B2-2-3、B3-2-3、B4-2-3	1	1	NB45	4
	A2-2-4、A3-2-4、A4-2-4、A5-2-4、A6-2-4、A7-2-4、B1-2-4、B2-2-4、B3-2-4、B4-2-4	1	1	NB46	4
	A2-2-5、A3-2-5、A4-2-5、A5-2-5、A6-2-5、A7-2-5、B1-2-5、B2-2-5、B3-2-5、B4-2-5	1	1	NB47	4
	A2-2-6、A3-2-6、A4-2-6、A5-2-6、A6-2-6、A7-2-6、B1-2-6、B2-2-6、B3-2-6、B4-2-6	1	1	NB48	4
	G区	2	2	NB52～NB53	8
	G-9-1～G-9-4	1	1	NB54	4

总之，灯光控制信号的可靠性是系统可靠性之根本，整个灯光网络控制系统就具备以太网控制、DMX控制、无线遥控、有线遥控信号传输，当网络传输万一发生故障时，可紧急启动DMX控制、无线遥控信号，保证主控制信号的接收万无一失。

2. 灯光控制系统设计

（1）灯光控制台系统。

1）现代灯光控制台系统要求。随着灯光技术的不断发展，不断有新型的灯光设备涌现。控制台作为整个演出的控制心脏，对演出起着举足轻重的作用。纵观国内外电视台演播室节目制作的实际情况，主要有以下几个因素在选择合适的控制台时应该考虑：

① 演播室设备。随着新产品的不断涌现，节目中大量使用机械自动化灯具、LED、各类效果器材，操控的对象在不断地增加。

② 灯光师操控。操控对象的增加不仅是设备本身数量的增加，更多的是因为操控的属性更加复杂，这对灯光师的操控是一个巨大的考验。

③ 安全性和稳定性。对于一个演播室的节目制作和播出平台，设备的安全性和稳定性是最为重要的。

④ 可扩展性。鉴于以上的各种因素，控制台的操控性能、扩展性能成为关键，要求设备有相应的网络扩展性和多功能用途。

⑤ 简洁的操作界面，使灯光师能便捷的操控各类灯具的各种属性，快捷的按照导演的要求编写灯光程序，将电脑灯、常规灯、各类效果器材以及其他演出设备有机的融合为一体，演出时快捷地操控、修改灯光程序。

⑥ 具备设计、操控、管理系列功能。为了更适合现代演出快节奏的要求，灯光师在事先模拟场馆的灯光布置，未到演出场馆便将演出程序事先做预案，所有的灯位、配接、程序都在进场前分工到位。一方面，演出彩排时将事先做好的程序进行微调即可演出；另一方面，装台人员根据灯光师设计的方案布置灯光，大大节省了调整的时间，灯光布置更合理有效。另外，演出时控制系统将实施反馈系统的运行状况，灯光师第一时间掌握演出动向，对设备、网络进行管理。

⑦ 网络控制是必然趋势。控制台应具备强大的扩展能力，一方面，通过网络控制将不存在设备使用的数量限制，端口数量通过网络手段扩展；另一方面，通过网络及时更新控制台的资料，包括各类新型灯具库、程序预置等。

⑧ 此外，多台编程、同步存储、单机控制及多机冗余都是通过强大的网络功能实现的。而在大型演出中，面对大量的控制终端（电脑灯、效果设备），彩排的多台编程、演出单机控制是经常被采用的。

图 6-87 所示为灯光控制信号回路区域分布图。

2）控制台系统配置设备特点介绍。

① 灯光控制台选用 ETC ION 网络电脑控制台。现代灯光控制台是整个演播室灯光控制系统的核心设备，是灯光师直接用来进行布光、演出的重要设备。对于计算机灯光控制台而言，长期稳定可靠的工作是选择的主要因素，此外，在功能方面，也应能控制复杂的灯光变化，简单易操作。

我们选用美国 ETC 公司生产的 ETC ION 系列调光台（图 6-88）作为常规灯控制台。该产品具有以下几大特征：

a. 所有的控制台设备全部符合 ACN 协议。

b. 选择电脑灯控制和常规灯控制于一体的灯光控制系统设备。

c. 所选控制设备能导入其他厂家控制设备存储的演出信息。

d. 控制系统具有多机控制同步运行，多机冗余备份功能，达到多机备份的无缝衔接。

e. 具有良好中、英文操作界面。

f. 可配置不同操作模式的控制面板，满足不同操作习惯的灯光师使用，可连接多个面板。

② 电脑灯控制台选用 Grand MA2 full-size 全规格控制台。Grand MA 系统拥有悠久辉煌

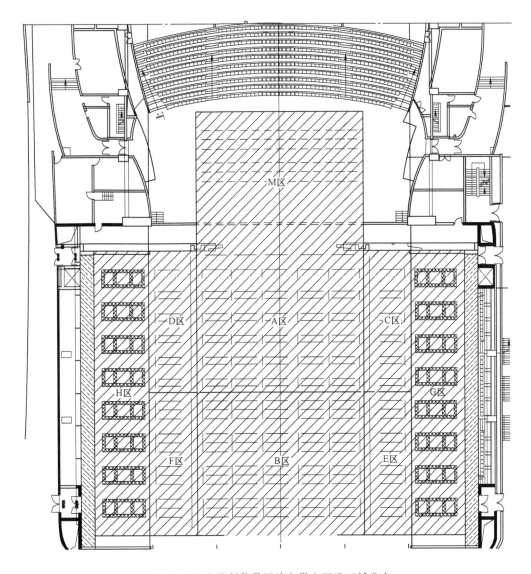

图 6-87 灯光控制信号回路和供电回路区域分布

图 6-88 ETC 网络电脑控制台

的历史,在这个漫长的期间,Grand MA 一直把握住了那些顶尖级的照明设计师和程序师的想象空间。品质卓越的软件,一向是使 Grand MA 照明控制系统保持旺盛活力的生命源泉,

这一优势也使它有别于其他同类产品。如今，Grand MA2 系列中保留了简单直观的"Grand MA 照明控制原理"，包括保留了相同的控制指令总线，进一步改进提高了软件系统，优化了显示清晰度。新型的硬件具备了更强的网络结构，功能更强，且能够同用户那些已经使用的、令用户得心应手的 Grand MA 设备实现兼容。

该控制台可控制各种类型的灯光设备，如常规型灯具、移动灯、LED 灯、视频及媒体数字灯。配备了最尖端的技术及一些特殊的工具（如键盘抽屉或多点触摸式指令屏幕），如图 6-89 所示的 Grand MA2 全规格控制台在各种照明领域都能够应付自如。对于所有调光通道及外接设备，它可以通过各不相同的多种模式，实现直观、快速的控制。此外，新开发的推杆侧翼又为系统加上了多达 60 个的程序执行推杆，可以进行几乎无限数量的翻页。

图 6-89　MA2 全规格控制台

（2）智能型网络调光柜系统。调光柜采用 HDL-D96PLUS 智能网络调光柜。HDL-D96PLUS 智能网络调光柜是我国自主创新，拥有多项专利的新产品，具有全数字调光、TCP/IP 网络通信、监控报告和远程调用功能等先进功能。其总体性能达到了国内领先、国际先进水平，部分性能指标高于同类产品国际水平。它可以接受 4 个独立设备的网络 DMX 信号控制，还能够向网络系统报告三相电流和三相电压、风机运行状态以及各回路灯光电气参数的实时数据，以便系统实现实时运行状态监测。另一方面，它还可以同时接受多个远程监控设备对它的监测和工作状态设置（如控制回路预热值、调光曲线选择和 IP 地址等），具备光纤网络接口、智能化动态预热、三重保护 4096 级精度触发、用户可编程的调光曲线和自动稳压输出等功能。调光柜上备份场景，由灯光师根据实际情况预设，是供调光台失效时应急调用的。然而当事故发生时，离开调光台，再到调光柜上去调出应急操作界面，在大多数情况下会使现场使用者感到不方便和太紧张。HDL-D96PLUS 智能调光柜具有的最新升级方案，就是针对上述情况而设计。该方案利用 HDL-D96PLUS 智能调光柜的总线接口，使用简单的面板按键或遥控器可快速调用现场所有调光柜的备份场景，能使灯光师从容面对现场系统突发情况，化险为夷。

3. 灯光回路配置要求

按照以上的设计原则和措施，根据演播剧场舞台灯光控制系统技术要求、功能需要来设计舞台灯光系统和配置设备，以演播剧场的空间为基础，满足不同的演出效果为目的，方便操作和灵活管理为原则，运用不同的舞台灯具，科学合理配置，满足不同的效果需要，为灯光师创造良好的、能够充分发挥其聪明才智的一个平台，准确圆满的为艺术生产和艺术展示服务。

（1）灯光供电回路配置要求。

1）尽可能多的投光位置，避免在某些重要的角度位置上出现死区。提供尽可能多的调光路数，本演播剧场共设调光/直通 1344 回路，每路 3kW，三相备用电源 50kW 16 个。

2）在不同的位置多配灯具的强电、弱电接口，避免在使用中长距离拉临时线。本演播剧场共设网络点 63 个，DMX 节点 352 个。

（2）灯光系统照明的基本要求和灯具方案配置。

1）照明的基本要求。主表演区最大白光照度不低于1500lx，观众厅平均白光照度大于300lx；常规灯具色温3200K，特效灯具色温4700~6000K；显色指数Ra>92。

基本照明布光：灯具分布为全方位立体分布，包括纵深方向的正面光、斜侧光、正侧光，上方的顶光、逆光、台面的地排光和预留的流动光，并可灵活选择或组合光位进行立体的照明和造型。

2）舞台灯具光源的选择。主要从三个方面进行，即高效率（光源发光效率高）、高显色（被照物体颜色失真小）和长寿命（光源有效寿命长）。舞台灯具光源主要选择石英卤钨灯泡，它的优点是目前其他光源无法取代的。它具有高显色性，可满足舞台照明需要，保证演员的服装和舞台布景色彩还原，也满足电视录像或转播对光源色温的要求。

3）舞台灯具配置原则。要求舞台灯具的高效率，即灯具的光通量和光源的光通量的比值。根据用光的不同要求选择效率高的灯具，把更多的光投到被照面上，把人的视觉向远处延伸，扩大艺术构图的完整，增加演出气氛效果。

4）常规灯具的选型。根据演播剧场的使用要求和基本的灯具技术要求并满足平均1500lx照度，对广州佰艺精工Monon品牌灯具与佛山飞达Phida品牌灯具在灯具的选择上进行了优化组合，扬长避短，集各家之所长。广州佰艺精工Monon品牌灯具多种组合，模块化设计，自由配合，安全系数高，质量稳定。佛山飞达Phida品牌灯具引进国际最新的光学技术，达到优良的光线输出，一流的灯光均匀度，使所投射的影像十分清晰。

4. 回路及灯具的配置

（1）面光系统。面光主要用于照亮舞台前区表演区，对表演者起到正面照明的作用，供人物造型或使舞台上的物体呈现立体效果。面光系统回路和灯具配置见表6-8。

表6-8 面光系统回路和灯具配置表

序号	名称	灯具		调光/直通插座双16A	三相电源备用电源50kW	网络点	DMX节点数量
		类型	数量				
观众席区域N1							
N1.1	灯光控制室						
N1.2	三道面光	5°成像灯	20	28		1	4
N1.3	二道面光	5°成像灯	20	28		1	4
N1.4	一道面光	10°成像灯	20	28		1	4

（2）耳光。耳光是舞台前斜侧方向的造型光，用以加强人物和景物的立体感，形成前侧面的照明效果。耳光系统回路和灯具配置见表6-9。

表6-9 耳光系统回路和灯具配置表

序号	名称	灯具		调光/直通插座双16A	三相电源备用电源50kW	网络点	DMX节点数量
		类型	数量				
N1.17	上场门一道耳光上层#1	15°~30°成像灯	2	3		2	8
N1.18	上场门一道耳光上层#2	15°~30°成像灯	2	3			

（续）

序号	名称	灯具 类型	灯具 数量	调光/直通插座双 16A	三相电源备用电源 50kW	网络点	DMX 节点数量
N1.19	上场门一道耳光上层#3	15°~30°成像灯	2	3			
N1.20	下场门一道耳光上层#1	15°~30°成像灯	2	3			
N1.21	下场门一道耳光上层#2	15°~30°成像灯	2	3			
N1.22	下场门一道耳光上层#3	15°~30°成像灯	2	3			
N1.23	上场门一道耳光中层#1	15°~30°成像灯	2	3			
N1.24	上场门一道耳光中层#2	15°~30°成像灯	2	3			
N1.25	上场门一道耳光中层#3	15°~30°成像灯	2	3			
N1.26	下场门一道耳光中层#1	15°~30°成像灯	2	3		2	8
N1.27	下场门一道耳光中层#2	15°~30°成像灯	2	3			
N1.28	下场门一道耳光中层#3	15°~30°成像灯	2	3			
N1.29	上场门一道耳光下层#1	15°~30°成像灯	2	3			
N1.30	上场门一道耳光下层#2	15°~30°成像灯	2	3			
N1.31	上场门一道耳光下层#3	15°~30°成像灯	2	3			
N1.32	下场门一道耳光下层#1	15°~30°成像灯	2	3			
N1.33	下场门一道耳光下层#2	15°~30°成像灯	2	3			
N1.34	下场门一道耳光下层#3	15°~30°成像灯	2	3			

（3）台口外顶光（M区）、二层挑台及观众席后墙。台口外顶光、观众席挑台和池座与耳光部分灯具作为舞台外延伸和观众席的照明使用，为电视转播及会议新闻的报道提供方便。

观众席后墙左侧两个位置各设置4个回路、1个以太网络光纤接口，使得灯光师在排练节目或演出中把控制设备临时放置在这两个位置时，可随时方便取得电源和信号。台口外顶光、二层挑台及观众席台墙灯光系统回路和灯具配置见表6-10。

表6-10 台口外顶光、二层挑台及观众席台墙灯光系统回路和灯具配置表

序号	名称	灯具 类型	灯具 数量	调光/直通插座双 16A	三相电源备用电源 50kW	网络点	DMX 节点数量
N1.5	乐池顶光 M1-1			6			
N1.6	乐池顶光 M1-2			6			
N1.7	乐池顶光 M1-3	观众灯	2	6			
N1.8	乐池顶光 M1-4	观众灯	2	6		1	4
N1.9	乐池顶光 M1-5	观众灯	2	6			
N1.10	乐池顶光 M1-6	观众灯	2	6			
N1.11	乐池顶光 M2-1	观众灯	2	6			
N1.12	乐池顶光 M2-2	观众灯	2	6		1	4
N1.13	乐池顶光 M2-3	观众灯	2	6			

(续)

序号	名称	灯具 类型	灯具 数量	调光/直通插座双16A	三相电源备用电源50kW	网络点	DMX节点数量
N1.14	乐池顶光 M2-4	观众灯	2	6			
N1.15	乐池顶光 M2-5	观众灯	2	6		1	4
N1.16	乐池顶光 M2-6	观众灯	2	6			
N1.35	观众厅池座电源#1（现场调节位）						
N1.36	观众厅池座电源#2（现场调节位）					1	4
N1.37	观众席挑台电源#1			5			
N1.38	观众席挑台电源#2			5			
N1.39	观众厅后墙区域电源#1			2		1	4
N1.40	观众厅后墙区域电源#2			2			

（4）柱光。柱光能弥补面光、耳光的不足。柱光系统回路和灯具配置见表6-11。

表6-11 柱光系统回路和灯具配置表

序号	名称	灯具 类型	灯具 数量	调光/直通插座双16A	三相电源备用电源50kW	网络点	DMX节点数量
N3.1	上柱光（假台口侧片）#1	平凸聚光灯	6	4			
N3.2	上柱光（假台口侧片）#2	平凸聚光灯	6	4		1	4
N3.3	上柱光（假台口侧片）#3	15°~30°成像灯	2	4			
N3.4	下柱光（假台口侧片）#1	平凸聚光灯	6	4			
N3.5	下柱光（假台口侧片）#2	平凸聚光灯	6	4		1	4
N3.6	下柱光（假台口侧片）#3	15°~30°成像灯	2	4			

（5）舞台顶光系统。舞台分主舞台和后舞台两部分，布光有A、B、C、D、E、F、G、H区（图6-87），灯光分顶光、逆光和天幕区照明、地排照明。舞台顶光分A、B区，共有185个灯光吊杆。

顶光：顶光与面光相衔接照明主演区，也作为定点光及安置特效灯光，并选择部分灯加强表演区支点的照明，其他灯光可向舞台后直投，也可垂直向下投射，还可以作为逆光向前投射，以加强舞台后部人物造型及景物空间的照明，使舞台表演区获得比较均匀的色彩和亮度。

天排灯：天幕灯主要是由上往下投射天空布景照明和渲染色彩变换。

地排灯：与天幕灯相反，主要用是由下往上投射天空布景照明和渲染色彩变换。

当舞台区作为单独演播厅使用，用A、B、C、D、E、F、G、H区各灯位，可满足演播室灯光的需要。舞台顶光系统回路和灯具配置见表6-12。

表 6-12 舞台顶光系统回路和灯具配置表

序号	名称	灯具		调光/直通插座双 16A	三相电源备用电源 50kW	网络点	DMX 节点数量
		类型	数量				
前舞台吊杆区域 N4 灯光 A 区							
N4.1	前舞台吊杆 A1-1	平凸聚光灯	2	4			
N4.2	前舞台吊杆 A1-2	平凸聚光灯	2	4			
N4.3	前舞台吊杆 A1-3	平凸聚光灯	2	4		1	4
N4.4	前舞台吊杆 A1-4	平凸聚光灯	2	4			
N4.5	前舞台吊杆 A1-5	平凸聚光灯	2	4			
N4.6	前舞台吊杆 A2-1-1	影视聚光灯	2	4			
N4.7	前舞台吊杆 A2-1-2	影视聚光灯	2	4			
N4.8	前舞台吊杆 A2-1-3	影视聚光灯	2	4		1	4
N4.9	前舞台吊杆 A2-1-4	影视聚光灯	2	4			
N4.10	前舞台吊杆 A2-1-5	影视聚光灯	2	4			
N4.11	前舞台吊杆 A2-1-6			4			
N4.12	前舞台吊杆 A2-1-7			4			
N4.13	前舞台吊杆 A2-1-8			4		1	4
N4.14	前舞台吊杆 A2-1-9			4			
N4.15	前舞台吊杆 A2-1-10			4			
N4.16	前舞台吊杆 A2-2-1	天幕灯	1	2			
N4.17	前舞台吊杆 A2-2-2	天幕灯	1	2			
N4.18	前舞台吊杆 A2-2-3	天幕灯	1	2		1	4
N4.19	前舞台吊杆 A2-2-4	天幕灯	1	2			
N4.20	前舞台吊杆 A2-2-5	天幕灯	1	2			
N4.21	前舞台吊杆 A2-2-6	天幕灯	1	2			
N4.22	前舞台吊杆 A3-1-1	影视聚光灯	2	4			
N4.23	前舞台吊杆 A3-1-2	影视聚光灯	2	4		1	4
N4.24	前舞台吊杆 A3-1-3	影视聚光灯	2	4			
N4.25	前舞台吊杆 A3-1-4	影视聚光灯	2	4			
N4.26	前舞台吊杆 A3-1-5	影视聚光灯	2	4			
N4.27	前舞台吊杆 A3-1-6			4			
N4.28	前舞台吊杆 A3-1-7			4		1	4
N4.29	前舞台吊杆 A3-1-8			4			
N4.30	前舞台吊杆 A3-1-9			4			
N4.31	前舞台吊杆 A3-1-10			4			
N4.32	前舞台吊杆 A3-2-1	天幕灯	1	2			
N4.33	前舞台吊杆 A3-2-2	天幕灯	1	2		1	4
N4.34	前舞台吊杆 A3-2-3	天幕灯	1	2			
N4.35	前舞台吊杆 A3-2-4	天幕灯	1	2			

第6章 舞台灯光工程应用案例

（续）

序号	名称	灯具		调光/直通插座双16A	三相电源备用电源50kW	网络点	DMX节点数量
		类型	数量				
N4.36	前舞台吊杆 A3-2-5	天幕灯	1	2		1	4
N4.37	前舞台吊杆 A3-2-6	天幕灯	1	2			
N4.38	前舞台吊杆 A4-1-1	影视聚光灯	2	4			
N4.39	前舞台吊杆 A4-1-2	影视聚光灯	2	4			
N4.40	前舞台吊杆 A4-1-3	影视聚光灯	2	4			
N4.41	前舞台吊杆 A4-1-4	影视聚光灯	2	4			
N4.42	前舞台吊杆 A4-1-5	影视聚光灯	2	4			
N4.43	前舞台吊杆 A4-1-6			4		1	4
N4.44	前舞台吊杆 A4-1-7			4			
N4.45	前舞台吊杆 A4-1-8			4			
N4.46	前舞台吊杆 A4-1-9			4			
N4.47	前舞台吊杆 A4-1-10			4			
N4.48	前舞台吊杆 A4-2-1	天幕灯	1	2		1	4
N4.49	前舞台吊杆 A4-2-2	天幕灯	1	2			
N4.50	前舞台吊杆 A4-2-3	天幕灯	1	2			
N4.51	前舞台吊杆 A4-2-4	天幕灯	1	2			
N4.52	前舞台吊杆 A4-2-5	天幕灯	1	2			
N4.53	前舞台吊杆 A4-2-6	天幕灯	1	2		1	4
N4.54	前舞台吊杆 A5-1-1	影视聚光灯	2	4			
N4.55	前舞台吊杆 A5-1-2	影视聚光灯	2	4			
N4.56	前舞台吊杆 A5-1-3	影视聚光灯	2	4			
N4.57	前舞台吊杆 A5-1-4	影视聚光灯	2	4			
N4.58	前舞台吊杆 A5-1-5	影视聚光灯	2	4		1	4
N4.59	前舞台吊杆 A5-1-6			4			
N4.60	前舞台吊杆 A5-1-7			4			
N4.61	前舞台吊杆 A5-1-8			4			
N4.62	前舞台吊杆 A5-1-9			4			
N4.63	前舞台吊杆 A5-1-10			4		1	4
N4.64	前舞台吊杆 A5-2-1	天幕灯	1	2			
N4.65	前舞台吊杆 A5-2-2	天幕灯	1	2			
N4.66	前舞台吊杆 A5-2-3	天幕灯	1	2			
N4.67	前舞台吊杆 A5-2-4	天幕灯	1	2			
N4.68	前舞台吊杆 A5-2-5	天幕灯	1	2		1	4
N4.69	前舞台吊杆 A5-2-6	天幕灯	1	2			
N4.70	前舞台吊杆 A6-1-1	影视聚光灯	2	4			

（续）

序号	名称	灯具		调光/直通插座双 16A	三相电源备用电源 50kW	网络点	DMX 节点数量
		类型	数量				
N4.71	前舞台吊杆 A6-1-2	影视聚光灯	2	4			
N4.72	前舞台吊杆 A6-1-3	影视聚光灯	2	4			
N4.73	前舞台吊杆 A6-1-4	影视聚光灯	2	4		1	4
N4.74	前舞台吊杆 A6-1-5	影视聚光灯	2	4			
N4.75	前舞台吊杆 A6-1-6			4			
N4.76	前舞台吊杆 A6-1-7			4			
N4.77	前舞台吊杆 A6-1-8			4			
N4.78	前舞台吊杆 A6-1-9			4		1	4
N4.79	前舞台吊杆 A6-1-10			4			
N4.80	前舞台吊杆 A6-2-1	天幕灯	1	2			
N4.81	前舞台吊杆 A6-2-2	天幕灯	1	2			
N4.82	前舞台吊杆 A6-2-3	天幕灯	1	2			
N4.83	前舞台吊杆 A6-2-4	天幕灯	1	2		1	4
N4.84	前舞台吊杆 A6-2-5	天幕灯	1	2			
N4.85	前舞台吊杆 A6-2-6	天幕灯	1	2			
N4.86	前舞台吊杆 A7-1-1	影视聚光灯	2	4			
N4.87	前舞台吊杆 A7-1-2	影视聚光灯	2	4			
N4.88	前舞台吊杆 A7-1-3	影视聚光灯	2	4		1	4
N4.89	前舞台吊杆 A7-1-4	影视聚光灯	2	4			
N4.90	前舞台吊杆 A7-1-5	影视聚光灯	2	4			
N4.91	前舞台吊杆 A7-1-6	四联天排灯	3	4			
N4.92	前舞台吊杆 A7-1-7	四联天排灯	3	4			
N4.93	前舞台吊杆 A7-1-8	四联天排灯	4	4		1	4
N4.94	前舞台吊杆 A7-1-9	四联天排灯	3	4			
N4.95	前舞台吊杆 A7-1-10	四联天排灯	3	4			
N4.96	前舞台吊杆 A7-2-1			2			
N4.97	前舞台吊杆 A7-2-2			2			
N4.98	前舞台吊杆 A7-2-3			2			
N4.99	前舞台吊杆 A7-2-4			2		1	4
N4.100	前舞台吊杆 A7-2-5			2			
N4.101	前舞台吊杆 A7-2-6			2			
后舞台吊杆区域 N5 灯光 B 区							
N5.1	后舞台吊杆 B1-1-1			4			
N5.2	后舞台吊杆 B1-1-2			4		1	4
N5.3	后舞台吊杆 B1-1-3			4			

第6章 舞台灯光工程应用案例

（续）

序号	名称	灯具 类型	灯具 数量	调光/直通插座双16A	三相电源备用电源50kW	网络点	DMX节点数量
N5.4	后舞台吊杆 B1-1-4			4		1	4
N5.5	后舞台吊杆 B1-1-5			4			
N5.6	后舞台吊杆 B1-1-6	筒灯	3	4			
N5.7	后舞台吊杆 B1-1-7	筒灯	3	4			
N5.8	后舞台吊杆 B1-1-8	筒灯	3	4		1	4
N5.9	后舞台吊杆 B1-1-9	筒灯	3	4			
N5.10	后舞台吊杆 B1-1-10	筒灯	3	4			
N5.11	后舞台吊杆 B1-1-11			4			
N5.12	后舞台吊杆 B1-1-12			4			
N5.13	后舞台吊杆 B1-1-13			4			
N5.14	后舞台吊杆 B1-1-14			4			
N5.15	后舞台吊杆 B1-1-15			4		1	4
N5.16	后舞台吊杆 B1-2-1			2			
N5.17	后舞台吊杆 B1-2-2			2			
N5.18	后舞台吊杆 B1-2-3			2			
N5.19	后舞台吊杆 B1-2-4			2			
N5.20	后舞台吊杆 B1-2-5			2			
N5.21	后舞台吊杆 B1-2-6			2		1	4
N5.22	后舞台吊杆 B2-1-1			4			
N5.23	后舞台吊杆 B2-1-2			4			
N5.24	后舞台吊杆 B2-1-3			4			
N5.25	后舞台吊杆 B2-1-4			4			
N5.26	后舞台吊杆 B2-1-5			4			
N5.27	后舞台吊杆 B2-1-6	筒灯	3	4		1	4
N5.28	后舞台吊杆 B2-1-7	筒灯	3	4			
N5.29	后舞台吊杆 B2-1-8	筒灯	3	4			
N5.30	后舞台吊杆 B2-1-9	筒灯	3	4			
N5.31	后舞台吊杆 B2-1-10	筒灯	3	4			
N5.32	后舞台吊杆 B2-1-11			4			
N5.33	后舞台吊杆 B2-1-12			4		1	4
N5.34	后舞台吊杆 B2-1-13			4			
N5.35	后舞台吊杆 B2-1-14			4			
N5.36	后舞台吊杆 B2-1-15			4			
N5.37	后舞台吊杆 B2-2-1			2		1	4
N5.38	后舞台吊杆 B2-2-2			2			

（续）

序号	名称	灯具		调光/直通插座双16A	三相电源备用电源50kW	网络点	DMX节点数量
		类型	数量				
N5.39	后舞台吊杆 B2-2-3			2			
N5.40	后舞台吊杆 B2-2-4			2		1	4
N5.41	后舞台吊杆 B2-2-5			2			
N5.42	后舞台吊杆 B2-2-6			2			
N5.43	后舞台吊杆 B3-1-1			4			
N5.44	后舞台吊杆 B3-1-2			4			
N5.45	后舞台吊杆 B3-1-3			4		1	4
N5.46	后舞台吊杆 B3-1-4			4			
N5.47	后舞台吊杆 B3-1-5			4			
N5.48	后舞台吊杆 B3-1-6	筒灯	3	4			
N5.49	后舞台吊杆 B3-1-7	筒灯	3	4			
N5.50	后舞台吊杆 B3-1-8	筒灯	3	4			
N5.51	后舞台吊杆 B3-1-9	筒灯	3	4		1	4
N5.52	后舞台吊杆 B3-1-10	筒灯	3	4			
N5.53	后舞台吊杆 B3-1-11			4			
N5.54	后舞台吊杆 B3-1-12			4			
N5.55	后舞台吊杆 B3-1-13			4			
N5.56	后舞台吊杆 B3-1-14			4			
N5.57	后舞台吊杆 B3-1-15			4		1	4
N5.58	后舞台吊杆 B3-2-1			2			
N5.59	后舞台吊杆 B3-2-2			2			
N5.60	后舞台吊杆 B3-2-3			2			
N5.61	后舞台吊杆 B3-2-4			2			
N5.62	后舞台吊杆 B3-2-5			2			
N5.63	后舞台吊杆 B3-2-6			2		1	4
N5.64	后舞台吊杆 B4-1-1			4			
N5.65	后舞台吊杆 B4-1-2			4			
N5.66	后舞台吊杆 B4-1-3			4			
N5.67	后舞台吊杆 B4-1-4			4			
N5.68	后舞台吊杆 B4-1-5			4			
N5.69	后舞台吊杆 B4-1-6	筒灯	3	4		1	4
N5.70	后舞台吊杆 B4-1-7	筒灯	3	4			
N5.71	后舞台吊杆 B4-1-8	筒灯	3	4			
N5.72	后舞台吊杆 B4-1-9	筒灯	3	4			

(续)

序号	名称	灯具 类型	灯具 数量	调光/直通插座双16A	三相电源备用电源50kW	网络点	DMX节点数量
N5.73	后舞台吊杆 B4-1-10	筒灯	3	4		1	4
N5.74	后舞台吊杆 B4-1-11			4			
N5.75	后舞台吊杆 B4-1-12			4			
N5.76	后舞台吊杆 B4-1-13			4			
N5.77	后舞台吊杆 B4-1-14			4			
N5.78	后舞台吊杆 B4-1-15			4			
N5.79	后舞台吊杆 B4-2-1			2		1	4
N5.80	后舞台吊杆 B4-2-2			2			
N5.81	后舞台吊杆 B4-2-3			2			
N5.82	后舞台吊杆 B4-2-4			2			
N5.83	后舞台吊杆 B4-2-5			2			
N5.84	后舞台吊杆 B4-2-6			2			

（6）侧光系统。侧光的作用是从舞台的侧面造成光源的方向感，作为照射演员面部的辅助照明，可以强调、突出侧面的轮廓，并可加强布景层次，对人物和舞台空间环境进行造型渲染。投光的角度、方向、距离、灯具种类、功率等因素都会形成各种不同的侧光效果。

侧光区分 C、D、E、F 区（图 6-87），灯光吊杆 72 道。侧光系统回路和灯具配置见表 6-13。

表 6-13 侧光系统回路和灯具配置表

序号	名称	灯具 类型	灯具 数量	调光/直通插座双16A	三相电源备用电源50kW	网络点	DMX节点数量
前舞台侧光吊笼区域 N7 灯光 C 区、灯光 D 区							
N7.1	上场门侧光吊架 C-1-1	平凸聚光灯	2	6		1	4
N7.2	上场门侧光吊架 C-1-2	平凸聚光灯	2	6			
N7.3	上场门侧光吊架 C-1-3	平凸聚光灯	2	6			
N7.4	上场门侧光吊架 C-1-4	平凸聚光灯	1	6			
N7.5	上场门侧光吊杆 C-2-1	天幕灯	1	2			
		影视聚光灯	1				
N7.6	上场门侧光吊杆 C-2-2	影视聚光灯	1	2			
N7.7	上场门侧光吊杆 C-2-3	天幕灯	1	2			
		影视聚光灯	1				
N7.8	上场门侧光吊杆 C-2-4	影视聚光灯	1	2			
N7.9	上场门侧光吊杆 C-2-5	天幕灯	1	2			
		影视聚光灯	1				
N7.10	上场门侧光吊杆 C-2-6	影视聚光灯	1	2			
N7.11	上场门侧光吊杆 C-2-7	天幕灯	1	2			
		影视聚光灯	1				

（续）

序号	名称	灯具 类型	数量	调光/直通插座双16A	三相电源备用电源50kW	网络点	DMX节点数量
N7.12	上场门侧光吊杆 C-2-8	影视聚光灯	1	2			
N7.13	上场门侧光吊杆 C-2-9	天幕灯	1	2			
		影视聚光灯	1				
N7.14	上场门侧光吊杆 C-2-10	影视聚光灯	1	2			
N7.15	上场门侧光吊杆 C-2-11			2			
N7.16	上场门侧光吊杆 C-2-12			2			
N7.17	上场门侧光吊杆 C-2-13	观众灯	1	2			
N7.18	上场门侧光吊杆 C-2-14	观众灯	1	2			
N7.19	上场门侧光吊杆 C-2-15	观众灯	1	2		1	4
N7.20	上场门侧光吊杆 C-2-16	观众灯	1	2			
N7.21	上场门侧光吊杆 C-2-17	观众灯	1	2			
N7.22	上场门侧光吊杆 C-2-18	观众灯	1	2			
N7.23	下场门侧光吊架 D-1-1	平凸聚光灯	2	6			
N7.24	下场门侧光吊架 D-1-2	平凸聚光灯	2	6			
N7.25	下场门侧光吊架 D-1-3	平凸聚光灯	2	6		1	4
N7.26	下场门侧光吊架 D-1-4	平凸聚光灯	1	6			
N7.27	下场门侧光吊杆 D-2-1	天幕灯	1	2			
		影视聚光灯	1				
N7.28	下场门侧光吊杆 D-2-2	影视聚光灯	1	2			
N7.29	下场门侧光吊杆 D-2-3	天幕灯	1	2			
		影视聚光灯	1				
N7.30	下场门侧光吊杆 D-2-4	影视聚光灯	1	2			
N7.31	下场门侧光吊杆 D-2-5	天幕灯	1	2			
		影视聚光灯	1				
N7.32	下场门侧光吊杆 D-2-6	影视聚光灯	1	2			
N7.33	下场门侧光吊杆 D-2-7	天幕灯	1	2			
		影视聚光灯	1				
N7.34	下场门侧光吊杆 D-2-8	影视聚光灯	1	2			
N7.35	下场门侧光吊杆 D-2-9	天幕灯	1	2			
		影视聚光灯	1				
N7.36	下场门侧光吊杆 D-2-10	影视聚光灯	1	2			
N7.37	下场门侧光吊杆 D-2-11			2			
N7.38	下场门侧光吊杆 D-2-12			2			

(续)

序号	名称	灯具		调光/直通插座双16A	三相电源备用电源50kW	网络点	DMX节点数量
		类型	数量				
N7.39	下场门侧光吊杆 D-2-13	观众灯	1	2		1	4
N7.40	下场门侧光吊杆 D-2-14	观众灯	1	2			
N7.41	下场门侧光吊杆 D-2-15	观众灯	1	2			
N7.42	下场门侧光吊杆 D-2-16	观众灯	1	2			
N7.43	下场门侧光吊杆 D-2-17	观众灯	1	2			
N7.44	下场门侧光吊杆 D-2-18	观众灯	1	2			
后舞台侧光吊笼区域 N8 灯光 E 区、灯光 F 区							
N8.1	上场门侧光吊架 E-1-1			6			
N8.2	上场门侧光吊架 E-1-2			6			
N8.3	上场门侧光吊架 E-1-3			6			
N8.4	上场门侧光吊架 E-1-4			6			
N8.5	上场门侧光吊杆 E-2-1			2			
N8.6	上场门侧光吊杆 E-2-2			2			
N8.7	上场门侧光吊杆 E-2-3			2			
N8.8	上场门侧光吊杆 E-2-4			2			
N8.9	上场门侧光吊杆 E-2-5			2			
N8.10	上场门侧光吊杆 E-2-6			2			
N8.11	上场门侧光吊杆 E-2-7			2			
N8.12	上场门侧光吊杆 E-2-8			2			
N8.13	上场门侧光吊杆 E-2-9			2			
N8.14	上场门侧光吊杆 E-2-10			2			
N8.15	上场门侧光吊杆 E-2-11			2			
N8.16	上场门侧光吊杆 E-2-12			2			
N8.17	上场门侧光吊杆 E-2-13	观众灯	1	2		1	4
N8.18	上场门侧光吊杆 E-2-14	观众灯	1	2			
N8.19	上场门侧光吊杆 E-2-15	观众灯	1	2			
N8.20	上场门侧光吊杆 E-2-16	观众灯	1	2			
N8.21	下场门侧光吊架 F-1-1			6			
N8.22	下场门侧光吊架 F-1-2			6			
N8.23	下场门侧光吊架 F-1-3			6			
N8.24	下场门侧光吊架 F-1-4			6			
N8.25	下场门侧光吊杆 F-2-1			2			
N8.26	下场门侧光吊杆 F-2-2			2			
N8.27	下场门侧光吊杆 F-2-3			2			

（续）

序号	名称	灯具 类型	灯具 数量	调光/直通插座双16A	三相电源备用电源50kW	网络点	DMX节点数量
N8.28	下场门侧光吊杆 F-2-4			2			
N8.29	下场门侧光吊杆 F-2-5			2			
N8.30	下场门侧光吊杆 F-2-6			2			
N8.31	下场门侧光吊杆 F-2-7			2			
N8.32	下场门侧光吊杆 F-2-8			2			
N8.33	下场门侧光吊杆 F-2-9			2			
N8.34	下场门侧光吊杆 F-2-10			2			
N8.35	下场门侧光吊杆 F-2-11			2			
N8.36	下场门侧光吊杆 F-2-12			2			
N8.37	下场门侧光吊杆 F-2-13	观众灯	1	2			
N8.38	下场门侧光吊杆 F-2-14	观众灯	1	2		1	4
N8.39	下场门侧光吊杆 F-2-15	观众灯	1	2			
N8.40	下场门侧光吊杆 F-2-16	观众灯	1	2			

（7）流动灯。通常放在边沿幕的后面以便隐蔽安装在支架上面的灯具。我们选用高低流动架，可以根据演出布光的需要随意摆放在舞台的相应位置，角度可以随时改动，增加演员的侧面照射，形成物体和人物面部效果成明暗各半，所投射的光立体形态强烈，给人坚毅、有力的感觉。

流动区分 G、H 区流动顶光吊架（图 6-87），左右各 8 个 Truss 架灯架和左右各 1 个流动顶光吊架。流动灯光系统回路和灯具配置见表 6-14。

表 6-14 流动灯光系统回路和灯具配置表

序号	名称	灯具 类型	灯具 数量	调光/直通插座双16A	三相电源备用电源50kW	网络点	DMX节点数量
N9.1	上场门侧光 Truss 架 G-1-1			2			
N9.2	上场门侧光 Truss 架 G-1-2			2			
N9.3	上场门侧光 Truss 架 G-2-1			2			
N9.4	上场门侧光 Truss 架 G-2-2			2			
N9.5	上场门侧光 Truss 架 G-3-1			2			
N9.6	上场门侧光 Truss 架 G-3-2			2		2	8
N9.7	上场门侧光 Truss 架 G-4-1			2			
N9.8	上场门侧光 Truss 架 G-4-2			2			
N9.9	上场门侧光 Truss 架 G-5-1			2			
N9.10	上场门侧光 Truss 架 G-5-2			2			
N9.11	上场门侧光 Truss 架 G-6-1			2			

（续）

序号	名称	灯具		调光/直通插座双16A	三相电源备用电源50kW	网络点	DMX节点数量
		类型	数量				
N9.12	上场门侧光 Truss 架 G-6-2			2			
N9.13	上场门侧光 Truss 架 G-7-1			2			
N9.14	上场门侧光 Truss 架 G-7-2			2		2	8
N9.15	上场门侧光 Truss 架 G-8-1			2			
N9.16	上场门侧光 Truss 架 G-8-2			2			
N9.17	上场门侧光移动天桥 G-9-1			6			
N9.18	上场门侧光移动天桥 G-9-2			6		1	4
N9.19	上场门侧光移动天桥 G-9-3			6			
N9.20	上场门侧光移动天桥 G-9-4			6			
N9.21	下场门侧光 Truss 架 H-1-1			2			
N9.22	下场门侧光 Truss 架 H-1-2			2			
N9.23	下场门侧光 Truss 架 H-2-1			2			
N9.24	下场门侧光 Truss 架 H-2-2			2			
N9.25	下场门侧光 Truss 架 H-3-1			2			
N9.26	下场门侧光 Truss 架 H-3-2			2			
N9.27	下场门侧光 Truss 架 H-4-1			2			
N9.28	下场门侧光 Truss 架 H-4-2			2		2	8
N9.29	下场门侧光 Truss 架 H-5-1			2			
N9.30	下场门侧光 Truss 架 H-5-2			2			
N9.31	下场门侧光 Truss 架 H-6-1			2			
N9.32	下场门侧光 Truss 架 H-6-2			2			
N9.33	下场门侧光 Truss 架 H-7-1			2			
N9.34	下场门侧光 Truss 架 H-7-2			2			
N9.35	下场门侧光 Truss 架 H-8-1			2			
N9.36	下场门侧光 Truss 架 H-8-2			2			
N9.37	下场门侧光移动天桥 H-9-1			6			
N9.38	下场门侧光移动天桥 H-9-2			6		1	4
N9.39	下场门侧光移动天桥 H-9-3			6			
N9.40	下场门侧光移动天桥 H-9-4			6			

（8）脚光、乐池。传统的脚光是固定在大幕外台唇边的条形灯，用于戏剧演出低位效果光。脚光、乐池灯光系统回路和灯具配置见表6-15。

表 6-15　脚光、乐池灯光系统回路和灯具配置表

序号	名称	灯具		调光/直通插座双 16A	三相电源备用电源 50kW	网络点	DMX 节点数量
		类型	数量				
乐池脚光区域 N6							
N6.1	(OH1.4)电源#1	脚光灯	3	2		1	4
N6.2	(OH1.4)电源#2	脚光灯	3	2			
N6.3	(OH1.4)电源#3	脚光灯	3	2			
N6.4	(OH1.4)电源#4	脚光灯	3	2			
N6.5	(OH1.4)电源#5	脚光灯	3	2			
N6.6	(OH1.4)电源#6	脚光灯	3	2			

（9）舞台地面、舞台地下，灯光系统回路和灯具配置见表 6-16。

表 6-16　舞台地面、舞台地下灯光系统回路和灯具配置表

序号	名称	灯具		调光/直通插座双 16A	三相电源备用电源 50kW	网络点	DMX 节点数量
		类型	数量				
N10.1	主舞台#1			2		3	12
N10.2	主舞台#2			2			
N10.3	主舞台#3			2			
N10.4	主舞台#4			2			
N10.5	主舞台#5			2			
N10.6	主舞台#6			2			
N10.7	主舞台#7			2			
N10.8	主舞台#8			2			
N10.9	主舞台#9			2			
N10.10	主舞台#10			2			
N10.11	主舞台#11-1	四联地排灯	4	2			
N10.12	主舞台#11-2	四联地排灯	4	2			
N10.13	主舞台#12-1	四联地排灯	4	2			
N10.14	主舞台#12-2	四联地排灯	4	2			
N10.15	舞台墙面电源#1			5	2		
N10.16	舞台墙面电源#2			5	2		
N10.17	舞台墙面电源#3			5	2		
N10.18	舞台墙面电源#4			5	2		

（10）天桥备用。为灯光师全方位布光需要，除设备固定的灯光吊杆外，在天桥上备用一定的调光回路、直通回路、以太网络光纤信号接口，方便灯光根据各种灯光的点、线、面、体的多维布光特点，随时满足灯光师加入灯具和其他设备需要。天桥备用灯光系统回路和灯具配置见表 6-17。

表 6-17 天桥备用灯光系统回路和灯具配置表

序号	名称	灯具		调光/直通插座双 16A	三相电源备用电源 50kW	网络点	DMX 节点数量
		类型	数量				
N2.1	二层上场门天桥#1			6		1	4
N2.2	二层上场门天桥#2			6	2		
N2.3	二层上场门天桥#3			6			
N2.4	二层上场门天桥#4			6			
N2.5	二层上场门天桥#5			6	2		
N2.6	二层上场门天桥#6			6			
N2.7	二层下场门天桥#1			6		1	4
N2.8	二层下场门天桥#2			6	2		
N2.9	二层下场门天桥#3			6			
N2.10	二层下场门天桥#4			6			
N2.11	二层下场门天桥#5			6	2		
N2.12	二层下场门天桥#6			6			

（11）追光灯系统设计。根据光学成像及变焦原理设计的灯具，具有可改变光圈的大小、色彩、明暗、虚实等功能，演出中安装在特制的支架上追随演员移动的同时加强对其照明亮度，吸引观众的注意力，可以设置在演出剧院空间的多种位置，实现对演员半身、全身、远距离、小范围的局部照明效果。有时也可运用追光表现抽象、虚幻的舞台情节。

根据演播剧场的情况，设计 6 个追光位置，分布在观众席的后区、柱光、后天桥。

（12）备用电源。共设计三相备用电源 50kW16 处，一层天桥 8 个，舞台地面 8 个。每个三相备用电源各含 100A 断路器 1 个，1 个三相 63A 电源插座，2 个 32A 插座，1 个 86 盒插座。

这些电源可以作为备用，方便不同的演出团体使用临时电源、配接流动设备和接直通电源。

5. 观众席照明配置及控制

（1）观众席照明。观众席照明要柔和、均匀、明晰、无明显光斑，照度达到 300～500lx，为适应观众入场和退场需要，灯具大部分使用调光和小部分使用节能灯（为工作服务人员使用）来配合使用。

（2）观众席照明控制。

1）场灯控制设置 1 个编程液晶面板，3 个 4 键控制面板固定安装，其控制器分别放置于灯控室、舞台监督室、音控室和观众席入口，通过网络舞台调光控制台和工作灯控制器以及其控制设备也可对观众席照明进行控制。

2）控制器可进行编程，能记录和执行预设的程序。

3）建立和储存照明参数设置，同时提供电路状态信息。

4）所有回路均能分组独立控制。

5）观众席调光回路为 18 路。

6）观众席直通回路为 6 路。

6. 工作灯照明配置及控制

（1）工作灯照明。工作灯照明将遍布整个演播剧场的所有技术区域，其分为蓝、白光两种，蓝光是演出时演员上下场时使用，白光装卸台时及工作人员使用。

（2）工作灯照明控制。

1）照明控制设置1个编程液晶面板，2个4键控制面板固定安装，其控制器分别放置于灯控室、舞台监督室和观众席入口，通过网络舞台调光控制台和观众席控制器以及其控制设备也可对工作灯照明进行控制。

2）在技术区域将敷设若干独立电路并设置远程控制设备。在舞台控制室、舞台监督室、舞台右侧等都有一个控制设备可对这些电路进行总体控制和对每一条电路独立控制。

3）工作灯的控制设备由场灯控制部分实施，也可以由主副控制台、有线、无线遥控器等控制设备进行控制。

4）控制设备有编辑功能，可进行简单的演出操作。

5）工作灯调光回路为20路。

6）工作灯直通回路为20路。

6.8.5 灯光系统设备抗干扰特性设计

在整个灯光系统中，由于系统设备间的相互干扰造成系统运行不良，在以往的使用中屡见不鲜。所以，我们在设计中，对系统设备抗干扰特性设计做出了如下的解决方案。

1. 调光系统

调光柜是造成系统干扰的主要来源，因在调光室晶闸管导通的瞬间，将会产生大量的高次谐波，并通过空间辐射和电网传导向周围传播；另一方面大型舞台用电数百千瓦，当晶闸管导通，电流急剧上升时，通过共用零线和电力变压器内阻引起相当可观的电源电压波形的畸变，因而产生相间干扰。所以本次选用的HDL-D96PLUS智能调光柜在消除干扰、积极的解决办法有如下几个方面：调光柜在晶闸管的输出端串接高质量扼流圈，改善输出波形，增加电流上升时间，解决相间干扰和高频干扰。调光柜在电路设计中，依据EN 132700国际标准，采取多种有效措施，有效地把EMI（电磁干扰）和RFI（无线电干扰）对环境及设计本身的干扰降低到最低程度。经相关部门测试，达到并优于GB 17743—2017《电气照明和类似设备的无线电骚扰特性的限值和测量方法》规定的标准。

2. 供电系统

选用专用的变压器，变压器的接线方式组采用Dyn11时，这种接线方式能适应三相不平衡负荷，输出电压的不对称偏移度小，变压器可满负载运行，电源电压波形的畸变率小，可部分消除调光设备相互干扰。同时，对音、视频的干扰也有抑制作用。

合理设计零线截面面积，减少因干扰信号经共用零线产生耦合而造成相间干扰。

2011年1月16日，新中心3600m^2演播剧场率先启用，《盛世欢歌——2011安徽卫视春节联欢晚会》在这里录制，铸就了它的第一场视觉盛宴。2011年5月1日，来皖出席全国文化体制改革工作会议的100多位代表，在安徽广电新中心3600m^2演播剧场观赏会议主题晚会后，无不惊叹其恢宏大气的舞台效果和美轮美奂的舞美灯光。时任中共中央政治局委员、中央书记处书记、中央宣传部部长刘云山、时任国务委员刘延东等领导对此项目都给予了极高的评价。

6.9 海峡文化艺术中心舞台灯光设计

海峡文化艺术中心位于福州市马尾新城三江口南台岛东部,作为福州市重大文化产业项目,社会关注度极高,素有福州版"悉尼歌剧院"的美誉。2018年10月建成后成为福州市乃至福建省的地标性文化建筑,填补当地多个文化类项目空白,成为国内外艺术家、演出院团、广大市民的艺术窗口与交流平台。

海峡文化艺术中心的5个花瓣式场馆由1600座位的歌剧院、1000座位的音乐厅、700座位的多功能戏剧厅、影视中心(6个电影厅)、艺术博物馆、中央文化大厅和其他配套服务区等场馆组成,如图6-90所示。

图 6-90 海峡文化艺术中心鸟瞰图

6.9.1 舞台灯光设计依据

1. WH0202—1995《舞台灯光的图符代号及制图规则》
2. WH/T 0203—1996《调光设备常用术语》
3. WH/T 26—2007《舞台灯具光度测试与标注》
4. GB/T 13582—1992《电子调光设备通用技术条件》
5. GB/T 14218—2018《电子调光设备性能参数与测试方法》
6. GB/T 17743—2017《电气照明和类似设备的无线电骚扰特性的限值和测量方法》
7. GB/T 7002—2008《投光照明灯具光度测试》
8. GB 7000.219—2008《灯具 第2-19部分:特殊要求 通风式灯具》
9. GB 7000.217—2008《灯具 第2-17部分:特殊要求 舞台灯光、电视、电影及摄影场所(室内外)用灯具》

6.9.2 多功能戏剧厅舞台灯光系统设计

多功能戏剧厅的特点是:根据不同用途,可以调整舞台布局和观众厅的座位布局。

1. 功能定位

1) 满足各类中小型戏剧、戏曲、艺术普及、艺术培训讲座、时装表演等演出活动的要求为主,兼顾各类中小型会议功能。

2) 适应各类戏剧演出灯光场景设计和灯光操作人员的管理和使用。

2. 舞台布局和观众厅规格

(1) 戏剧演出(图6-91)。

舞台尺寸:16.1m×16.5m = 265.65m²;侧台:315m²。

乐池:5.6m×16.5m = 92.4m² (40位音乐家)。

观众厅座位:首层440座,二层包厢74座,三层包厢74座,总座位数588座。

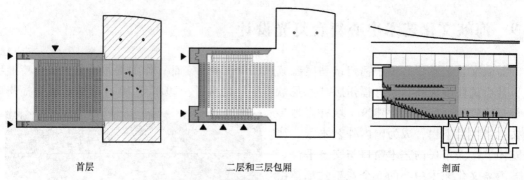

图 6-91　戏剧演出时的舞台和观众厅规格

(2) 会议活动（图 6-92）。

舞台尺寸：$7.7m \times 16.5m = 127.05m^2$；侧台：$315m^2$。

观众厅座位：首层 240 座，二层包厢 74 座，三层包厢 74 座，总座位数 388 座。

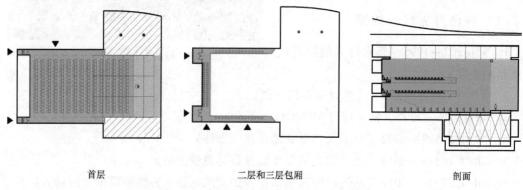

图 6-92　会议活动时的舞台和观众厅规格

(3) 特别活动（图 6-93）。

舞台尺寸：根据需要布置；侧台：$315m^2$。

观众厅座位：首层 405 座，二层包厢 74 座，三层包厢 74 座、总座位数 553 座。

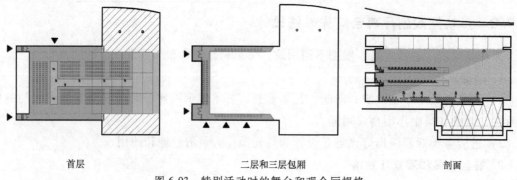

图 6-93　特别活动时的舞台和观众厅规格

3. 系统组成

舞台灯光系统包括：布光和灯具配置、数字调光控制系统、灯光传输网络、配电系统等。图 6-94 所示为多功能戏剧厅舞台灯光系统原理图。

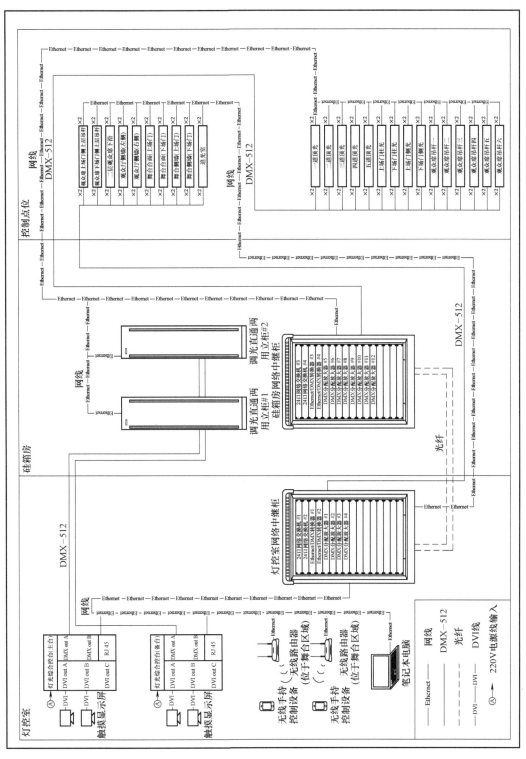

图 6-94 戏剧厅舞台灯光系统原理图

（1）布光和灯具配置。舞台布光和灯具配置是舞台灯光工程设计的基础，应根据剧场的功能定位、演出照度指标要求和现场环境条件，按本书第1.4节舞台布光和灯具选用和第2.2节舞台灯光系统中所述的基本配置方法进行。

多功能戏剧厅主要有戏剧演出和会议活动两种功能定位，它们对舞台照明的要求和灯具配置也会有所不同。为提高舞台灯具利用率、节省工程投资，两种不同用途的舞台灯具应尽量互相兼用。

1) 戏剧演出照度指标：

① 主要表演区的垂直照度不低于800~1000lx（距台面1m高测试）。

② 显色指数Ra≥90。

③ 色温：常规灯具3200K±150K；特效灯具4700~5600K。

2) 会议活动照明指标：

① 舞台的垂直照度不低于550lx（距台面1m高测试）。

② 显色指数Ra≥90。

③ 色温：常规灯具3200K±150K，以低色温三基色LED灯具为主。

3) 戏剧演出灯具配置分为常规灯具和效果灯具两类。

① 常规灯具要求如下：

a. 10°成像聚光灯、19°成像聚光灯、26°成像聚光灯选用国内优质品牌的产品。

b. 追光灯选用进口优质品牌镝灯或氙灯光源的产品。

c. 各灯位所配灯具根据不同距离需达到舞台设计投射角度、光斑大小、照度值要求。

② 效果灯具要求如下：

a. 电脑光束灯、电脑图案切割灯、电脑染色灯选用国内优质品牌的产品（与歌剧院共享）。

b. LED染色光灯、LED天地排灯设计选用国内优质品牌的产品。

c. 烟机、雪花机、泡泡机设计选用国内优质品牌的产品。

4) 灯位分布和灯具配置。舞台灯光灯位分布和灯具配置见表6-18。

表6-18 灯位分布和灯具配置表

序号	位置名称	10°成像聚光灯	19°成像聚光灯	26°成像聚光灯	LED染色光灯	LED天地排灯	追光灯（1.8kW镝灯/2kW氙灯）
1	一道顶光		9		9		
2	二道顶光		9		9		
3	三道顶光		9		9		
4	四道顶光		9		9		
5	五道顶光		9		9		
6	天排光					9	
7	地排光					9	
8	上场门柱光		8				
9	下场门柱光		8				
10	上场门侧光			10			

（续）

序号	位置名称	10°成像聚光灯	19°成像聚光灯	26°成像聚光灯	LED染色光灯	LED天地排灯	追光灯（1.8kW 镝灯/2kW 氙灯）
17	下场门侧光			10			
18	观众席吊杆一	14					
19	观众席吊杆二	14					
20	观众席吊杆三	14					
21	观众席吊杆四	14					
22	观众席吊杆五	14					
23	观众席吊杆六	14					
24	上场门侧上层吊杆		10				
25	下场门侧上层吊杆		10				
26	二层观众席下沿	10					
27	追光室						2
合计		94	81	20	45	18	2

图 6-95、图 6-96 所示为不同标高的灯位平面布置图。图 6-97 所示为灯位剖面布置图。

（2）数字调光控制系统。数字调光控制系统包括灯光综合控制台、调光立柜和灯光供电控制回路三部分。

1）灯光综合控制台。灯光综合控制台是舞台灯光系统的控制中心，应根据布光设计和灯具配置表需要的灯光控制回路数量，选用灯光综合控制台。

设计选用进口品牌灯光综合控制台，通过网络可以可靠地传递灯光控制数据和系统运行信息。配置一主一备同规格灯光综合控制台，两者相互学习，相互热备份，确保演出过程中万无一失。

灯光综合控制台主要技术特性：

① 原装进口，符合 CE 或 UL 标准。
② 两台相同规格控制台之间通过网络可做冗余追踪。
③ 4096 个输出或者电脑灯参数控制。
④ 固态硬盘；≥4 个 USB 端口，可使用闪存记忆盘、键盘，可连接打印机、调制解调器或其他的扩展装置。
⑤ 10 个及以上可定义的电动推杆。
⑥ 网络控制信号符合 Art-Net 协议标准，符合 TCP/IP 通信协议标准。
⑦ 内置多种电脑灯效果，所有效果均可以在触摸屏上直接控制。
⑧ ≥2 台内置不小于 12.1 英寸的触摸屏，支持多点触摸功能。
⑨ 最大可支持 2 台外接触摸显示器；内置 MIDI 和 SMPTE 输入接口。

2）调光立柜。调光立柜是灯光综合控制台命令的执行设备，选用抽屉式调光/直通两用立柜，可根据需要设置为调光或直通回路，以适应日益增多的各类灯具、高光效的气体光源灯具和先进的发光二极管灯具的使用。调光/直通两用立柜可显示控制命令的信息反馈报告，灯光师可根据反馈信息及时做出故障的判断，也可以将手提电脑插上现场以太网的任何一个接口，监控或取得调光/直通两用立柜的反馈信息。

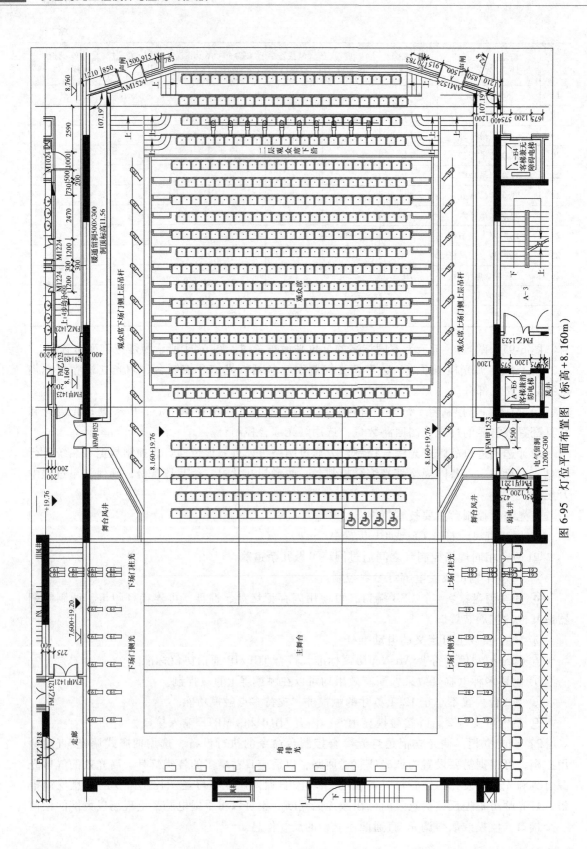

图 6-95 灯位平面布置图（标高+8.160m）

图 6-96 灯位平面布置图（标高+13.600m）

图 6-97 灯位剖面布置图

调光/直通两用立柜主要技术参数：

① 采用国内知名品牌的智能网络型调光/直通双模复合柜。

② 具有 LCD 屏幕中英文显示调光曲线：≥10 条。调光精度：≥4000 级。Q 场：≥99。

③ 含 48 块双路输出调光/直通两用模块，每路输出不小于 3kW 或 6kW。

④ 每个调光/直通两用立柜具有 96 个输出回路，具有检测、备份、补充和预热模式，这些功能由可视化软件来实现，可由 DMX 512、以太网和光纤控制。调光/直通两用柜使用抽屉式，每路都应有返错报告功能，应能在控制台的显示器上显示中央控制模块，可以设定调光/直通两用柜的各种参数，可在现场任何节点处接入手提电脑做显示。

⑤ 以太网、双 DMX 512 信号输入。

3) 供电回路和控制信号接口。根据舞台布光设计和选配的各类灯具，可以确定供电回路和控制信号接口（表 6-19）。

① 供电回路分配：

a. 调光/直通两用供电回路：188 路，每路 3kW；4 路，每路 6kW。

b. 舞台演出备用电源箱：2 套 125A/3P（380V 三相）电源配电箱。

② 网络控制信号接口：以太网信号接口 57 个，DMX512 信号接口 54 个。

表 6-19 回路分配和控制信号接口

序号	位置名称	调光/直通两用回路		ETHERNET	DMX512	三相备用电源	流动 E/D 转换器
		3kW	6kW	信号	信号	125A/3P	2 端口
N1 观众厅区域							
N1.1	灯光控制室			4	2		
N1.2	硅箱房			3	2		
N1.3	无线路由器点位			2			
N1.4	追光室		4	2	2		
N1.5	观众席吊杆一	8		2	2		
N1.6	观众席吊杆二	8		2	2		
N1.7	观众席吊杆三	8		2	2		
N1.8	观众席吊杆四	8		2	2		
N1.9	观众席吊杆五	8		2	2		
N1.10	观众席吊杆六	8		2	2		
N1.11	观众席上场门侧上层吊杆	8		2	2		
N1.12	观众席下场门侧上层吊杆	8		2	2		
N1.13	二层观众席下沿	8		2	2		
N1.14	观众厅侧墙（左侧）	8		2	2		
N1.15	观众厅侧墙（右侧）	8		2	2		
	小计	88	4	33	28	0	
N2 舞台顶光							
N2-1	一道顶光	12		2	2		
N2-2	二道顶光	12		2	2		
N2-3	三道顶光	12		2	2		
N2-4	四道顶光	12		2	2		

（续）

序号	位置名称	调光/直通两用回路		ETHERNET	DMX512	三相备用电源	流动 E/D 转换器
		3kW	6kW	信号	信号	125A/3P	2 端口
N2-5	五道顶光	12		2	2		
N2-6	上场门柱光	8		2	2		
N2-7	下场门柱光	8		2	2		
N2-8	上场门侧光	8		2	2		
N2-9	下场门侧光	8		2	2		
	小计	92	0	18	18	0	
			N3 舞台两侧				
N3-1	地排	8		2	2		
N3-3	舞台侧墙（上场门）	0		2	2	1	
N3-4	舞台侧墙（下场门）	0		2	2	1	
	小计	8		6	8	2	
	合计	188	4	57	54	2	

（3）灯光传输网络。灯光传输网络系统采用以太网和 DMX 512/RDM 相结合的传输方式。采用符合 ACN 或 Art-Net 协议、以 TCP/IP 为基础的以太网控制结构，在以太网路上传送各种信号，包括以太网信号、DMX 输入及输出、手控、反馈信号等。整体网络具备完善的管理软件和完整的解决冲突方案，便于日常维护。

在灯控室、调光立柜室分别设置了灯光网络工作站，组成双环型拓扑网络结构。环网之间通过网络工作站交换器的堆叠，使双环网既可以独立工作，又互为冗余备份，并可对灯光系统所有的设备进行全程实时监控。戏剧厅舞台灯光系统原理图如图 6-94 所示。

（4）配电系统。灯光配电系统采用 380V 三相五线制，接地制式为 TN-S。舞台灯光系统的设计总供电量为 400kW。

6.9.3 歌剧院舞台灯光系统设计

歌剧院整体设计为传统意大利式，包括池座和两层楼上观众总计 1612 个座位。

1. 功能定位和演出照明要求

（1）满足各类歌剧、舞剧、芭蕾舞剧、戏剧、戏曲、音乐剧、演唱会、大型综艺晚会等各类大型演出的要求。

（2）适应国内外各类演出的灯光场景设计和灯光操作人员的管理和使用。

（3）演出照度指标：

1）主要表演区的垂直照度不低于 800~1000lx（距台面 1m 高测试）。

2）显色指数 $Ra \geqslant 90$。

3）色温：常规灯具 3200K±150K；特效灯具 4700~5600K。

2. 系统组成

舞台灯光系统包括：布光和灯具配置、数字调光控制系统、灯光传输网络、配电系统等。图 6-98 所示为歌剧院舞台灯光系统原理图。

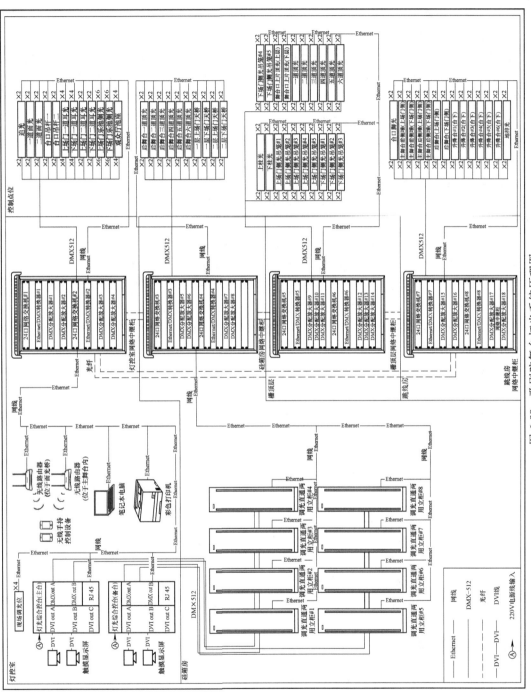

图 6-98 歌剧剧院舞台灯光系统原理图

（1）歌剧院布光和灯具配置。根据歌剧院的功能定位、演出照度指标要求和现场环境条件，按本书第 1.4 节舞台布光和灯具选用、第 2.2 节舞台灯光系统中所述的基本配置方法进行。

1）灯具的配置。

① 常规灯具的要求如下：

a. 5°定焦成像聚光灯、10°定焦成像聚光灯、15°~30°变焦成像聚光灯、19°定焦成像聚光灯、26°定焦成像聚光灯、36°定焦成像聚光灯、冷光型变焦聚光灯，均选用进口优质品牌的产品。

b. 追光灯选用进口优质品牌的产品。

c. 灯具均具有 CE、UL、cUL 国际认证。

d. 各灯位所配灯具根据不同距离需达到舞台设计投射角度、光斑大小、照度值要求。

② 效果灯具的要求如下：

a. 电脑光束灯、电脑图案切割灯、电脑染色灯选用国内优质品牌的产品（与多功能戏剧厅共享）。

b. LED 泛光灯、LED 脚灯、LED 染色灯设计选用国内优质品牌的产品。

c. 烟机、低烟机、雪花机、泡泡机、雾机设计选用国内优质品牌的产品。

2）面光。面光可以均匀照亮整个舞台，消除画面中的阴影死角，避免局部曝光不足。但是面光如果没有其他光位相应配合，会使画面没有亮度层次和立体感。

面光设计共分为两道，位于台口外 13m 及 21m 处，自观众席上方 45°~50°方向投向舞台台口及升降乐池（图 6-99）。

① 面光灯具的选用：

一道面光：10°定焦成像聚光灯（32 台）。

二道面光：5°定焦成像聚光灯（32 台）。

② 5°、10°定焦成像聚光灯主要技术参数：

a. 原装进口，符合 CE 或 UL 标准。

b. 光源功率：750W~1000W/230V。

c. 整体铸铝的灯体设计。

d. 色温 3200K，显色指数 Ra>92。

e. 光束角 5°（±10%），中心烛光 ≥ 900000cd；光束角 10°（±10%），中心烛光 ≥ 700000cd。

f. 含色片夹、耐高温灯尾线、灯钩、安全链、进口光源。

3）耳光。耳光位于台口外观众厅的两侧，从前侧斜投于表演区，辅助面光加强面部照明、舞台布景照明，增强道具和人物的立体感（图 6-100）。

① 耳光灯具的选用：

上场门耳光：15°~30°变焦成像聚光灯（12 台）。

下场门耳光：15°~30°变焦成像聚光灯（12 台）。

② 15°~30°变焦成像聚光灯主要技术参数：

a. 原装进口，符合 CE 或 UL 标准。

b. 光源功率：750W~1000W/230V。

图 6-99 面光灯具的平面布置图

c. 整体铸铝的灯体设计。

d. 色温 3200K，显色指数 Ra>92。

e. 光束角 15°~30°（±10%），15°中心烛光≥350000cd，30°中心烛光≥100000cd。

f. 含色片夹、耐高温灯尾线、灯钩、安全链、进口光源。

图 6-100 耳光灯具平面布置图
a）一层耳光灯具平面布置图 b）二层耳光灯具平面布置图

4）乐池顶光。乐池顶光是位于台口外乐池上部，覆盖乐池升降台表演区及观众席内表演区的照明（图 6-101）。

① 乐池顶光灯具的选用：

乐池顶光：19°定焦成像聚光灯（8 台）

② 19°定焦成像聚光灯主要技术参数：

a. 原装进口，符合 CE 或 UL 标准。

b. 光源功率：750W～1000W/230V。

c. 整体铸铝的灯体设计。

d. 色温 3200K，显色指数 Ra>92。

e. 光束角 19°（±10%）、中心烛光≥200000cd。

f. 含色片夹、耐高温灯尾线、灯钩、安全链、进口光源。

5）乐池侧光。乐池侧光是位于乐池两侧上部，从侧上方对乐池区域的照明（图 6-102），其最低灯位应不低于舞台台口。

乐池侧光灯具的选用：

① 上场门乐池侧光：19°定焦成像聚光灯（6 台）。

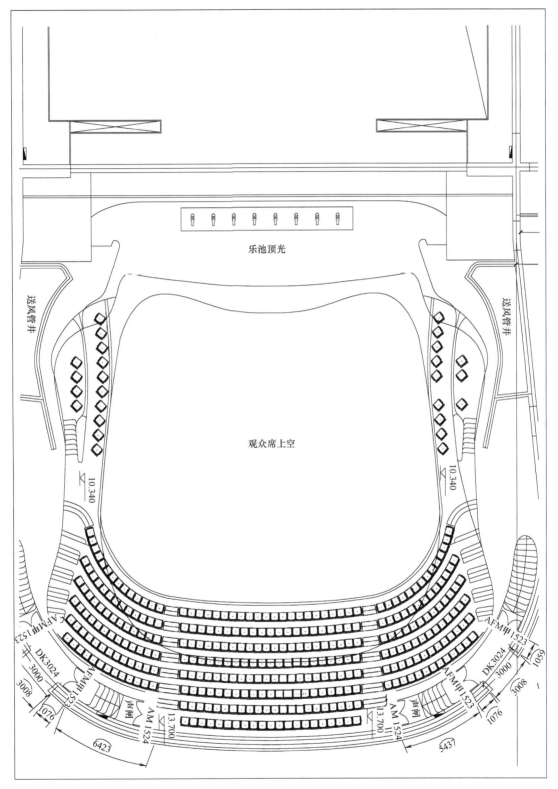

图 6-101 乐池顶光灯具平面布置图

② 下场门乐池侧光：19°定焦成像聚光灯（6台）。

图 6-102 乐池侧光灯具平面布置图
a）一层乐池侧光 b）二层乐池侧光 c）三层乐池侧光

6）柱光。位于大幕内两侧，灯具安装在立式铁架上，光线从台口内侧投向表演区，用来弥补面光、耳光不足（图 6-103）。

① 柱光灯具的选用：

上场门柱光：19°定焦成像聚光灯（8台）；1200W 镝灯或 1kW 氙灯光源追光灯（1台）。

下场门柱光：19°定焦成像聚光灯（8台）；1200W 镝灯或 1kW 氙灯光源追光灯（1台）。

② 追光灯主要技术参数：

a. 原装进口，符合 CE 标准，经 UL 和 cUL 认证。

b. 光源：1200W 镝灯或 1kW 氙灯；投射距离 20m、光斑直径小于 3m、照度 2500lx 以上。

c. 热启动开关。

d. 0~100% 水平光圈控制。

e. 垂直、水平调节。

f. 数字直流安培显示，可显示故障情况。

图 6-103 柱光灯具平面布置图

g. 色温 5600K。

h. 6 种颜色手动换色器系统，工作电压：220V（±10%）。

i. 含手动换色器、耐高温灯尾线、支撑架、进口光源。

7）侧光。舞台两侧分别设有 1~5 个侧光吊笼，从舞台两侧投向舞台，可以增强布景的层次感并可以作为特效灯光，丰富灯光的表现手法（图 6-104）。

图 6-104 吊笼灯具平面布置图

① 吊笼灯具的选用。上场门侧光吊笼 1#~5#，下场门侧光吊笼 1#~5#。每道吊笼采用：26°定焦成像聚光灯（8台）；36°定焦成像聚光灯（8台）。

② 26°、36°定焦成像聚光灯主要技术参数：

a. 原装进口，符合 CE 或 UL 标准。

b. 光源功率：750W~1000W/230V。

c. 整体铸铝的灯体设计。

d. 色温 3200K，显色指数 Ra>92。

e. 光束角 26°（±10%），中心烛光 ≥140000cd；光束角 36°（±10%），中心烛光 ≥80000cd。

f. 含色片夹、耐高温灯尾线、灯钩、安全链、进口光源。

8）舞台顶光。舞台上方设有一道假台口渡桥、六道主舞台灯光吊杆，自舞台上方投向舞台，主要用于舞台照明，增强舞台照度，同时还有很多景物、道具的定点照射（图 6-105）。

① 顶光灯具的选用：

a. 假台口顶光：19°定焦成像聚光灯（8台），冷光型变焦聚光灯（8台）。

b. 一道顶光至六道顶光，每道顶光各采用：19°定焦成像聚光灯（6台），冷光型变焦聚光灯（8台）。

② 冷光型变焦聚光灯主要技术参数：

第6章 舞台灯光工程应用案例

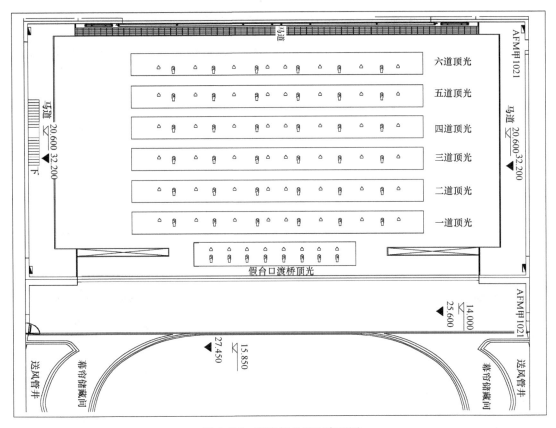

图 6-105 顶光灯具平面布置图

a. 原装进口，符合 CE 或 UL 标准。

b. 光源功率：575W/230V。

c. 整体铸铝的灯体设计。

d. 色温 3200K，显色指数 Ra>92。

e. 中心烛光>300000cd。

f. 含色片夹、耐高温灯尾线、灯钩、安全链、进口光源。

9）天、地排光。舞台上方及舞台台面分别设有天排光及地排光，分别向天幕上方和下方投射，主要用于天幕的照明和色彩变化（图 6-106、图 6-107）。

① 天、地排灯具的选用：

a. 天排光：LED 泛光灯（16 台）。

b. 地排光：LED 泛光灯（16 台）。

② LED 泛光灯主要技术参数：

a. 光源：灯珠颜色不少于 5 种。

b. LED 芯片采用进口芯片。

c. 输入电压：100~240 VAC，50/60Hz；额定功率≥300W。

d. 非对称光学设计，确保投光均匀。

e. 光学角度：≥40°（水平）×55°（垂直）。

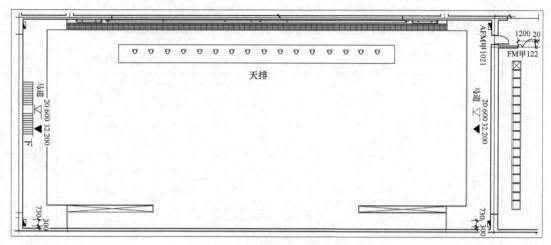

图 6-106 天排灯具平面布置图

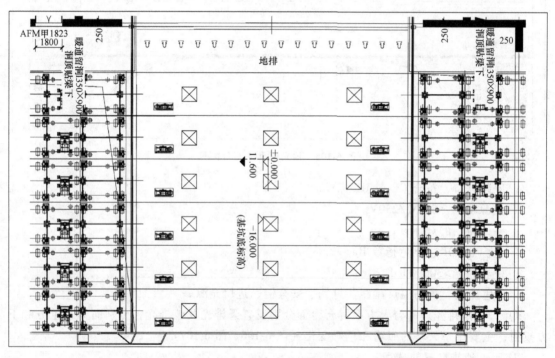

图 6-107 地排灯具平面布置图

 f. 显示板控制：静态模式、自定义编程、自走模式。

 g. 控制协议：DMX 512。

 h. 调光：0~100%（16bit）。

 i. 换色调光过程无闪烁、平滑、柔和。

 j. 含耐高温灯尾线、灯钩、安全链。

 10) 后舞台顶光。图 6-108 所示为后舞台顶光灯具平面布置图。

 ① 后舞台顶光灯具的选用。后舞台一道顶光至六道顶光，每道顶光各采用 LED 染色灯

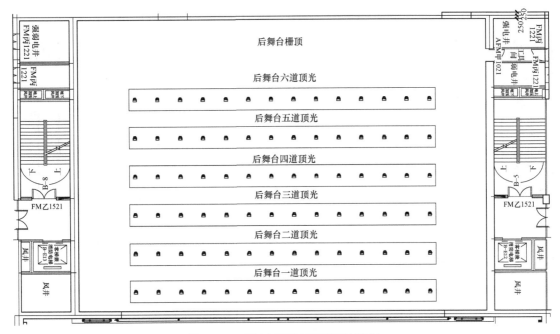

图 6-108　后舞台顶光灯具平面布置图

（14 台）。

② LED 染色灯主要技术参数：

a. 光源：LED 光源，选用进口芯片。

b. 灯珠数量：不少于 60 颗，RGBW（3W），使用寿命长达 50000h。

c. 额定功率：≥180W/AC110~240V。

d. 显色指数 Ra≥90。

e. 电子变焦：15°~35°。

f. 调光：0~100%（16bit）的可调范围，换色调光过程无闪烁、平滑、柔和。

g. 含耐高温灯尾线、灯钩、安全链。

11）地脚光。地脚光位于台口前端台唇地面由下向上投射，可为演员提供低角度照明（图 6-109）。

① 地脚光灯具的选用：LED 脚灯（10 台）。

② LED 脚灯主要技术参数：

a. 灯珠数量：不少于 70 颗；1W，RGBWA 五种颜色。

b. 输入电压：100~240VAC，50/60Hz。

c. 控制协议：DMX 512。

d. DMX 通道：≥8 个控制通道。

e. 长度：≥950mm。

f. 调光：0~100%。

g. 含耐高温灯尾线。

12）追光灯。追光灯用来追随演员移动的同时加强对其照明亮度，提高观众的注意力。追光灯可以设置在演出剧场空间的多个位置，实现对演员全身、半身、远距离、小范围的局

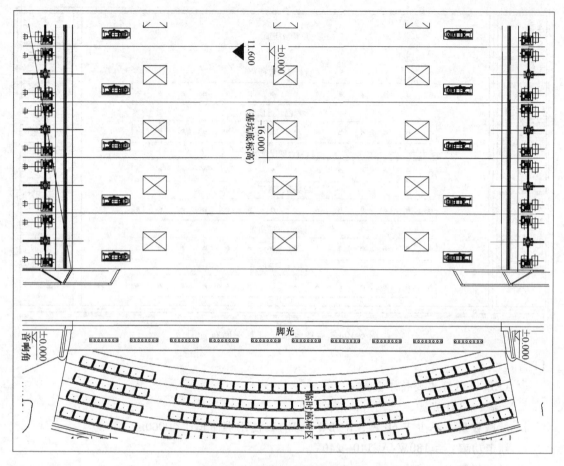

图 6-109 脚光灯具平面布置图

部照明效果。有时可以运用追光表现抽象、虚幻的舞台情节（图 6-110）。

① 追光灯具的选用：2500W 镝灯或 3kW 氙灯光源追光灯（3 台）。

② 追光灯具主要技术参数：

a. 原装进口，符合 CE 或 UL 标准。

b. 光源：2500W 镝灯或 3kW 氙灯；投射距离 40m、光斑直径小于 3m、照度 4000lx 以上。

c. 热启动开关。

d. 0~100%水平光圈控制。

e. 焦点聚光和光束大小控制。

f. 0~100%手动调光控制。

g. 垂直、水平调节。

h. 数字直流安培显示，可显示故障情况。

i. 色温 5600K。

j. 工作电压：220V（±10%）。

k. 含手动换色器、耐高温灯尾线、支撑架、进口光源。

图 6-110　追光灯具平面布置图

（2）数字调光控制系统。数字调光控制系统包括灯光综合控制台、调光/直通两用立柜和供电回路及控制信号接口三部分。

1）灯光综合控制台。灯光综合控制台是舞台灯光系统的控制中心，应根据布光设计和灯具配置表需要的灯光控制回路数量，选用灯光综合控制台。

设计选用进口品牌灯光综合控制台（一主一备），8192 个通道输出，可以通过网络高速传递运行信息及控制数据。同时，主备网络灯光综合控制台之间可实时进行双机热备份，确保在演出过程中万无一失。

灯光综合控制台主要技术性能：

① 原装进口，符合 CE 或 UL 标准。
② 两台相同规格控制台之间通过网络可进行冗余追踪。
③ 8192 个输出或者电脑灯参数控制。
④ 4000 样板，5000 个预置、群组、效果、宏、快拍、曲线变化等，10 条预编程可编辑的灯光曲线。
⑤ 固态硬盘，≥4 个 USB 端口，可使用闪存记忆盘、键盘，可连接打印机、调制解调器或其他的扩展装置。
⑥ 10 个及以上可定义的电动推杆。

⑦ 网络控制信号符合 ACN 和 Art-Net 协议标准，符合 TCP/IP 通信协议标准。

⑧ 内置多种电脑灯效果，所有效果均可以在触摸屏上直接控制。

⑨ ≥2 台内置不小于 12.1 英寸的触摸屏，支持多点触摸。

2）调光/直通两用立柜。调光/直通两用立柜是执行灯光综合控制台控制命令的执行设备，选用进口品牌调光/直通两用立柜，可根据需要设置为调光或直通回路，以适应日益增多的自动灯具、高光效的气体光源灯具和先进的发光二极管灯具等使用。调光/直通两用立柜可显示反馈信息，灯光师可根据反馈信息及时做出故障的判断。

调光/直通两用立柜主要技术指标：

① 原装进口，符合 CE 或 UL 标准。

② 反馈功能：实时检测输入三相电压及输出电源电压、立柜温度、输出回路的空气开关状况、风扇状况等信息。

③ 控制信号：以太网、双 DMX 512（RDM Ready）信号输入。

④ 变光等级：1024 个变光等级，16bit，4096 steps。

⑤ 控制方式：可实地选用调光曲线（≥10）。

⑥ 至少可插 48 块双路输出模块，配置调光/直通两用反馈模组。

⑦ 干扰抑制：高效抑制电感器，达到国际 CE 的 EN 标准码。

⑧ 网络功能：每个立柜均支持 TCP/IP 网络协议。

⑨ 调光抽屉（调光回路）和继电器抽屉（直通回路）可以互换。

3）供电回路及控制信号接口。根据舞台布光设计和选配的各类灯具，可以进行供电控制回路和控制信号接口设计。灯光供电回路分配和控制信号接口见表 6-20。

① 供电回路分配：

a. 调光/直通两用回路：762 路/每路 3kW；6 路/每路 6kW。

b. 舞台演出备用电源箱：16 套 63A/3P 电源配电箱、11 套 125A/3P 电源配电箱。

② 控制信号回路：设置了网络信号接口 132 个，DMX512 信号接口 130 个。

表 6-20 灯光供电回路分配和控制信号接口

序号	位置名称	调光/直通两用回路		ETHERNET	DMX	流动 E/D 转换器	三相备用电源	三相备用电源
		3kW	6kW	信号	信号	2 端口	63A/3P	125A/3P
N1 观众厅区域								
N1.1	灯光控制室	0	0	4	4	0	0	0
N1.2	无线路由器点位	0	0	2	0	0	0	0
N1.3	追光	0	6	2	2	0	0	0
N1.4	一道面光	40	0	2	2	0	0	0
N1.5	二道面光	40	0	2	2	0	0	0
N1.6	台口吊杆一（台口单点吊机）	0	0	2	2	0	1	0
N1.7	台口吊杆二（台口单点吊机）	0	0	2	2	0	1	0

（续）

序号	位置名称	调光/直通两用回路		ETHERNET	DMX	流动 E/D 转换器	三相备用电源	三相备用电源
		3kW	6kW	信号	信号	2 端口	63A/3P	125A/3P
N1.8	上场门一道耳光	16	0	4	4		0	0
N1.9	下场门一道耳光	16	0	4	4		0	0
N1.10	上场门二道耳光	12	0	2	2		0	0
N1.11	下场门二道耳光	12	0	2	2		0	0
N1.12	上场门乐池侧光	8	0	6	6		0	0
N1.13	下场门乐池侧光	8	0	6	6		0	0
N1.14	观众厅池座（现场调光位）	0	0	4	4		0	0
	小计	152	6	44	42	2	0	
N2 柱光及侧光区域								
N2.1	上柱光	12	0	2	2		0	0
N2.2	下柱光	12	0	2	2		0	0
N2.3	上场门侧光吊笼 1#	18	0	2	2		0	0
N2.4	上场门侧光吊笼 2#	18	0	2	2		0	0
N2.5	上场门侧光吊笼 3#	18	0	2	2		0	0
N2.6	上场门侧光吊笼 4#	18	0	2	2		0	0
N2.7	上场门侧光吊笼 5#	18	0	2	2		0	0
N2.8	下场门侧光吊笼 1#	18	0	2	2		0	0
N2.9	下场门侧光吊笼 2#	18	0	2	2		0	0
N2.10	下场门侧光吊笼 3#	18	0	2	2		0	0
N2.11	下场门侧光吊笼 4#	18	0	2	2		0	0
N2.12	下场门侧光吊笼 5#	18	0	2	2		0	0
	小计	204	0	24	24		0	0
N3 主舞台顶光及调光立柜室区域								
N3.1	假台口上片顶光（上层）	24	0	2	2		1	0
N3.2	假台口上片顶光（下层）	24	0	2	2		1	0
N3.3	一道顶光	24	0	2	2		1	0
N3.4	二道顶光	24	0	2	2		1	0
N3.5	三道顶光	24	0	2	2		1	0
N3.6	四道顶光	24	0	2	2		1	0
N3.7	五道顶光	24	0	2	2		1	0
N3.8	六道顶光	24	0	2	2		1	0
N3.9	主舞台栅顶	0	0	0	0		0	1
	小计	192	0	16	16		8	1

（续）

序号	位置名称	调光/直通两用回路		ETHERNET	DMX	流动 E/D 转换器	三相备用电源	三相备用电源
		3kW	6kW	信号	信号	2 端口	63A/3P	125A/3P
	N4 后舞台顶光区域							
N4.1	后舞台一道顶光	12	0	2	2	0	0	0
N4.2	后舞台二道顶光	12	0	2	2	0	0	0
N4.3	后舞台三道顶光	12	0	2	2	0	0	0
N4.4	后舞台四道顶光	12	0	2	2	0	0	0
N4.5	后舞台五道顶光	12	0	2	2	0	0	0
N4.6	后舞台六道顶光	12	0	2	2	0	0	0
N4.7	后舞台栅顶	0	0	0	0	0	0	2
	小计	72	0	12	12	0	0	2
	N5 天桥区域							
N5.1	一层上场门天桥	12	0	2	2	0	0	1
N5.2	一层下场门天桥	12	0	2	2	0	0	0
N5.3	二层上场门天桥	12	0	2	2	0	0	1
N5.4	二层下场门天桥	12	0	2	2	0	0	0
	小计	48	0	8	8	0	0	2
	N6 舞台侧墙区域							
N6.1	主舞台侧墙（上场门侧）	12	0	2	2	1	1	1
N6.2	主舞台前侧墙（下场门侧）	12	0	2	2	1	1	1
N6.3	主舞台后侧墙（上场门侧）	12	0	2	2	1	1	1
N6.4	主舞台后侧墙（下场门侧）	12	0	2	2	1	1	1
N6.5	后舞台（上场门侧）	0	0	2	2	1	1	1
N6.6	后舞台（下场门侧）	0	0	2	2	1	1	1
	小计	48	0	12	12	6	6	6
	N7 舞台台面区域							
N7.1	升降台1#（台下）	4	0	2	2	0	0	0
N7.2	升降台2#（台下）	4	0	2	2	0	0	0
N7.3	升降台3#（台下）	4	0	2	2	0	0	0
N7.4	升降台4#（台下）	4	0	2	2	0	0	0
N7.5	升降台5#（台下）	4	0	2	2	0	0	0
N7.6	升降台6#（台下）	4	0	2	2	0	0	0
N7.7	地排光	22	0	2	2	0	0	0
N7.8	台口脚光	0	0	2	2	0	0	0
	小计	46	0	16	16	0	0	0
	合计：	762	6	132	130	55	16	11

(3) 灯光传输网络。舞台灯光系统采用 TCP/IP 为基础的网络控制结构，结合 DMX512 传输协议在以太网上传送各种灯光控制命令、双向通信信息及设定系统功能等。

支持 RDM 协议，符合 ACN 或 Art-Net 协议，具备完善的管理设置软件和完整的解决冲突方案，日常维护方便。可以将手提电脑插上任何一个现场以太网接口，进行全网络功能监控或取得调光反馈信息。也可在灯光综合控制台上显示反馈信息。

在灯控室、硅箱房、栅顶层、跳线房分别设置灯光网络工作站，组成双环型拓扑网络结构。环网之间通过网络工作站交换器的堆叠，使双环网既可以独立工作，又互相冗余备份。并可对灯光系统的所有设备进行全程实时监控；支线网络采用超五类信号线的星形拓扑结构，通过终端节点设备实现以太网与 DMX 信号相互转换。

DMX512 终端口配置到每根吊灯杆及各个灯位，每个以太网、DMX512 接口均采用卡侬型自锁式以太网接插件插座盒，在观众区面光、耳光及舞台顶光、侧光、柱光、侧墙等处均布设以太网节点信号，不但满足使用要求，而且满足未来的扩展需求。

从灯控室至硅箱房设计了二条 DMX 512 信号传输线路，既做到网络信号传输的备份，又有数字 DMX 512 信号之间的相互备份。

通过网络/DMX 转换器实现以太网与 DMX 信号的相互转换，并支持 RDM 网络传输。

在灯控室、硅箱房、栅顶层、跳线房灯光网络工作站内分别配备 UPS 电源，在外接电源失效时，灯光数据确保有充足的时间备份。

具备专用的网络配置软件，能对网络中各个信息节点统一配置、修改。网络中具备以太网控制、DMX 控制、无线遥控、有线遥控。

(4) 配电系统。灯光配电系统采用 380V 三相五线制，接地制式为 TN-S。舞台灯光系统的设计总供电量为 1000kW。

(5) 线路敷线。

1) 灯光回路输出至负载（灯具）的线路中，工艺断点转接不多于 3 处。
2) 所有灯光回路电缆的工艺断点转接处使用接线端子，并制作回路标识。
3) 灯光回路电缆敷设在封闭的线槽内，或接线箱内，且有安全盖板。
4) 各调光/直通两用回路的电缆电线在管槽内没有接头。
5) 从配电柜至调光/直通两用立柜的导线选用低烟无卤阻燃电缆。
6) 调光/直通两用立柜至灯位插座盒的导线选用低烟无卤阻燃电缆。
7) 导线采用金属桥架和钢管敷设，并且外壁均有良好的接地。
8) 调光/直通两用立柜的电线、电缆较多，需进行合理布置。配电柜至调光/直通两用立柜的进入导线从防静电地板下敷设，而调光/直通两用立柜的出线采用架空桥架敷设。由于调光/直通两用立柜的输出导线较多，集中一起敷设较为困难（桥架的尺寸会很大），故需分为多组桥架从调光立柜室引出。
9) 网络布线是十分重要又要求非常细致的工作。在灯光控制室与硅箱房的网络工作站之间的距离较远、传输数据多，采用多模光纤传输提高信号传输质量与可靠性。在灯光控制终端设备之间以及到场内的多网络接口，均采用超五类网线，总体布线确保合理。

参 考 文 献

[1] 陈宏庆，张飞碧，袁得，等. 智能弱电工程设计与应用［M］. 北京：机械工业出版社，2013.
[2] 金长烈，柳得安，姚涵春，等. 舞台灯光［M］. 北京：机械工业出版社，2004.
[3] 冯德仲. 舞台灯光设计概要［M］. 北京：中国戏剧出版社，2007.
[4] 谢咏冰. 上海世博中心多功能演出会议大厅舞台灯光系统方案概述［J］. 演艺设备与科技，2013（3）：6-9
[5] 赵建华，温再林，夏辉，等. 国家大剧院歌剧院舞台灯光照明系统设计概要［J］. 艺术科技，2008（1）：23-29.
[6] 张飞碧. 以太网灯光控制系统的基本常识［J］. 演艺设备与科技，2005（3）：12-16.
[7] 张飞碧. 数字灯光控制系统和网络灯光控制系统［J］. 电气沙龙：专业版，2005（8）.
[8] 谢咏冰. 网络灯光控制系统的实践与探索［J］. 演艺设备与科技，2005（5）：14-17.
[9] 柳得安，梁国芹. 演播室的TCP/IP灯光控制网络解决方案［J］. 演艺设备与科技，2004（5）：7-11.
[10] 张飞碧. DMX 512数字调光控制网络系统［J］. 演艺设备与科技，2003（6）.
[11] 谢咏冰. LED在照明工程中的应用尝试［J］. 光源与照明，2003（2）：41.
[12] 张飞碧，项珏. 数字音视频及其网络传输技术［M］. 北京：机械工业出版社，2015.

作者选介

谢咏冰

1990年毕业于上海理工大学，同年进入上海舞台技术研究所。在研究所石慰苍和周建国两位所长的领导下，参与了北京亚运村和北京剧院舞台灯光系统的建设工作，踏上了剧院声光工程建设的职业道路。

1991~1995年，先后参与完成了上海蓝天剧院、上海东梅剧院灯光音响舞台机械和幕布工程，上海交通大学菁菁堂灯光音响工程，上海图书馆新馆礼堂灯光音响工程，上海市委党校礼堂灯光和幕布工程。

1996年，参与了安恒利（国际）有限公司总承包的上海大剧院项目建设，负责灯光系统的实施，于1998年4月顺利完成。上海大剧院是我国第一个和世界接轨的现代化剧院，也是我国剧院建设的一个里程碑，对我国之后的剧院类项目建设起到了巨大的影响和示范作用。

1998~2014年，先后参与了上海科技馆、上海音乐厅、江苏省广电中心演播剧院、上海世博中心、上海世博会城市人主题馆等剧院、酒店、展示展览、博物馆项目灯光系统的设计和工程建设。

2011~2012年，与金长烈教授、柳德安教授、石慰苍高级工程师、潘云辉高级工程师、温再林高级工程师、杨国武高级工程师等行业权威，共同起草编制了WH/T 40—2011《舞台灯光系统工艺设计导则》，得以和国内行业专家进行广泛深入的交流探讨，对舞台灯光工艺技术进行了一次较为系统的梳理。

在近30年的剧院演出系统建设工作中，先后考察了欧美等地的剧院建设和演出市场状况，熟悉和掌握国内外演艺设备和技术的发展情况。

现任上海永加灯光音响工程有限公司董事长、同济大学副教授、上海市政府采购中心评审专家、上海市照明学会理事、上海声学学会电声委员会委员。

著作和论文情况包括参与编写了《映象世博》一书，并在《演艺科技》《光源与照明》《中国体育运动材料》等期刊上发表论文多篇。